KB080337

필로아트

PhiloArt

필로아트(PhiloArt)

초판 1쇄 인쇄일 2024년 1월 20일
초판 1쇄 발행일 2024년 1월 30일

지은이 이광래
펴낸이 양옥매
디자인 표지혜 송다희
교　정 조준경
마케팅 송용호

펴낸곳 도서출판 책과나무
출판등록 제2012-000376
주소 서울특별시 마포구 방울내로 79 이노빌딩 302호
대표전화 02.372.1537　**팩스** 02.372.1538
이메일 booknamu2007@naver.com
홈페이지 www.booknamu.com
ISBN 979-11-6752-415-7 (03600)

* 이 도서는 한국출판문화산업진흥원의 '2023년 중소출판사 출판콘텐츠
 창작 지원 사업'의 일환으로 국민체육진흥기금을 지원받아 제작되었습니다.

필로아트

PhiloArt

이광래 · 지음

: 철학으로 미술을 읽다

책과나무

1

PhiloArt(필로아트)는 저자가 Philosophie(철학)와 Art(미술)를 결합한 합성어다. '필로아트'는 철학자와 예술가가 추구하는 '사유의 공유지대'다. 이를테면 일찍이 메를로-뽕티가 『눈과 정신』에서 언급한 회화는 '말 없는' 사유이고 철학은 '말하는' 사유라는 주장 그대로이다. 또한 '필로아트'는 내가 그동안 추구(追究)해 온 '열린 철학'의 얼개에 대한 다른 명칭이기도 하다.

이미 정신분석학자이자 철학자인 자크 라깡이 프로이트와는 달리 철학과 심리학을 통섭하며 구축한 자신의 정신분석이론을 '포스트철학'(Postphilosophy)이라고 불렀던 적이 있다. 하지만 내가 공부해 온 '필로아트'의 작업은 그와 다르다. 나는 이제껏 정신분석학자가 아닌 철학자의 관점(안경)으로 미술, 건축, 문학, 무용 등의 예술정신에 관통하는 철학적 사유들을 천착하고 그것들과 융합하는 철학의 구축을 모색해 왔기 때문이다.

2

이 책, 『필로아트(PhiloArt): 철학으로 미술을 읽다』는 미술철학의 체계

적이고 현학적인 이론서가 아니다. 그보다는 오히려 다음과 같은 물음에 대한 답을 찾아가는 과정이다. 철학은 미술과 미술작품을 어떻게 볼 것인가? 미술은 실제로 작품을 통해 어떤 철학적 메시지를 전하려 하는가? 나아가 지금까지 미술은 철학과 문학 등 인문학과 어떻게 관계해 왔는가? 그것들에게 미술은 과연 무엇인가?

'지금, 그리고 여기서'(nunc et hic), 즉 연일 수많은 작품들이 펼쳐지고 있는 미술의 현장에서는 어떤 철학적, 미학적 실험들이 진행되고 있는가? 더구나 오늘날 '빅블러'(Big−Blur)의 와류로부터 누구도 헤어날 수 없는 미증유의 위기상황에서 철학과 예술(미술), 나아가 인문학은 어떻게 변신하며 적자생존해야 하는가?

나는 우선 '필로아트'의 선이해를 위해, 제1부에서는 왜 '필로아트'를 제기하려는지를 비롯하여 20세기를 대표하는 메를로−뽕티, 바타이유, 푸코와 같은 '철학자들이 본 벨라스케스, 세잔, 마네, 키리코, 마그리트 등의 필로아트'가 어떤 것이었는지를 살펴본다.

제2부에서 나는 거대한 시대적 와류로부터 탈주선을 모색하며 사유의 공유지대를 마련하려는 시도들을 찾기 위해 해체주의 시대의 철학과 미술, 작품과 제목과의 관계, 예술적 공리주의 등 몇 가지 문제들을 통해 '철학으로 미술읽기'를 시도한다.

제3부에서 나는 반대로 '미술로 철학하기'를 도모하려 한다. 이를 위해 나는 오늘날 쏟아지는 미술작품의 홍수 가운데 최근 국내에서 전시된 몇몇 국내외 필로아티스트들의 작품을 초대했다. '철학을 지참한 미술'(Art with philosophy)에 충실하려는 작품들이 과연 어떤 것인지, 그것들이 어

떻게, 어떤 철학을 지참하고 있는지에 대한 궁금증을 독자와 함께 풀어
보기 위해서다.

마지막으로, 제4부는 초연결 · 초지능의 인공지능기술의 범람과 폭주
로 인해 위기의 기로에 선 철학과 미술의 현재와 미래에 관한 나의 진단
과 예측이다.

철학에 우호적이지 않을뿐더러 철학을 거의 지참하지도 않았던 리비
도주의자 프로이트는 철학자들을 가리켜 "언제나 안경 닦기만 할 뿐 그
것으로 무언가를 한 번도 들여다보지 않는 사람들"이라고 비판한 바 있
다. 하지만 철학의 안경으로 세상을 들여다본 적이 없는 프로이트가 철
학자들의 안경 닦기를 어찌 가늠할 수 있었을까?

리비도 편집증에서 벗어나지 않으려 했던 프로이트가 라깡과 대비되
는 점은 바로 철학의 지참 여부였다. 프로이트에게서 철학의 빈곤을 간
파한 라깡이 철학과 심리학 및 정신분석학과의 통섭과 융합의 성과를 굳
이 '포스트철학'으로 간주했던 까닭도 거기에 있다.

철학자로서의 저자가 일찍부터 『미술철학사』(2016)의 출현에 이어서
나름의 철학렌즈로서 '필로아트' 작업을 모색해 온 통섭과 융합을 니체의
『아침놀』(Morgenröte, 1881)에서의 주장-'철학은 영혼의 압제적인 지배를 위
한 고양된 투쟁의 일종이다. … 업적을 위해서가 아니라 하나의 작업으로서
그 자체를 위하여'-처럼 '나의 철학하기'를 위한 투쟁의 과정이자 내가 구
축하려는 열린 철학의 작업 그 자체라고 여기는 이유도 마찬가지다.

나의 미술철학사가 나름의 포스트철학을 구축하는 기초 작업이었다면
'필로아트'는 그 위에 신축하려는 하나의 구조물이다. 한마디로 말해 '필

들어가며

로아트'(PhiloArt)는 철학, 역사, 문학을 망라한 인문학과 사회과학이 미술과의 새로운 관계와 질서를 모색하며 구축해 온 지(知)의 융합공간이다. 그것은 미술만큼 시대마다 다양한 사유가 모여들고 축적되며 논의되는 공간이 없기 때문이다. 미술이 곧 그 시대의 철학적 '사유의 저수지이고 예술적 사유의 델타'인 까닭도 거기에 있다.

또한 사유의 저수지이자 삼각주로서의 '필로아트'는 미술세상으로의 철학산보가 어떻게 가능한지에 대해 내가 그동안 진행해 오는 계면과 융합의 프로젝트 제목이나 다름없다. 그 점에서 '필로아트'는 『미술을 철학한다』(2007)의 비슷한 말인 동시에 반대말일뿐더러 『미술철학사』(2016)의 단면도에 대한 다른 표현이기도 하다.

이렇듯 나는 근 삼천 년에 걸쳐 쌓아 온 강고한 철학동굴의 탈주 방법을 어떻게 시연(試演)할 수 있을지, (특히 제4부의 제3장에서 보듯이) 철학의 그 동굴 밖, '바람 부는 나의 바다'¹, 어디서 어떻게 철학과 만나는 것이 다중에게 조금이라도 이해의 도움을 줄 수 있을지를 실험하고 있다.

이를 위해 나는 우선 철학(이성)과 예술(감성) 양쪽의 접점을 어디에다 설정할지, 두 영역이 융합된 양태들을 제3의 방법으로 어떻게 생산해 낼지, 나아가 양자 간 사유의 공유지대를 어떻게 꾸미며 통합의 새로운 장을 만들어 낼 수 있을지에 대한 단서를 철학과 미술의 저수지를 비롯한 예술의 아고라에서 찾는 중이다. 나는 무엇보다도 그렇게 함으로써 위기

1 니체는 나에게도 "자신의 산 동굴에서 불어닥치는 바람처럼 행동하라! 바람은 자기 자신의 피리에 맞추어 춤추고 싶어 하고, 바다는 그 바람의 발자국 아래를 떨며 뛰논다."고 주문한다. Friedrich Nietzsche, *Also sprach Zarathustra*, Wilhelm Goldmann Verlag. 1891, S. 239.

에 대한 '필로아트'의 대안적 청사진이 그려질 수 있다고 믿고 있다.

<div align="center">3</div>

거시적으로 보면 세상사에서 위기는 변수라기보다 상수이다. 또한 위기는 새로움의 계기이자 에너지이기도 하다. 새로움이란 언제나 위반이나 배반 같은 낯섦과 동행하는 불안의 반대급부이다. 그래서 위기(변수)가 곧 상수이다. 위기가 역사(상수)를 만드는 까닭이 거기에 있다. 나의 삶에서도 위기는 예외 없이 상수나 다름없었다. 누구나 겪게 될 위기에서 해결방법은 새로운 지남(指南)을 찾을 수 있는 철학적 판단과 통찰뿐이다.

끝으로, 이 책의 출판에 주저하지 않은 도서출판 '책과나무' 양옥매 대표님의 결단에도 경의의 미사여구가 부족하다. 그에게도 위기가 상수였을 터이므로 더욱 그렇다. 편집과 교정, 그리고 디자인이라는 옷 입히기에 이르기까지 디테일의 악마게임에 수고하는 모든 이들에게 전하고픈 감사의 마음도 말빚으로만 남길 뿐이다.

<div align="right">2023년 1월 20일
이광래</div>

<div align="right">들어가며</div>

Part 2 철학으로 미술하기

Part 3 미술로 철학하기

Part 4 미술과 철학, 기로에 서다

1. 현대미술, 그 종말과 예후: 프랙토피아의 도래를 예상하며

2. 빅블러(Big-Blur) 시대와 '포스트철학'

3. 감성 시대에 아르누보의 르네상스를 기대한다

시작하며

'철학'(Philosophie)과 '철학하다'(philosophieren)는 어떻게 다를까? 철학자들은 "언제나 안경 닦기만 할 뿐 그것으로 무언가를 한 번도 들여다보지 않는 사람들이다."라는 프로이트의 비난 속에 (역설적으로) 그 답이 준비되어 있다. 철학자들을 비롯하여 자신이 채비한 차가운 학식만을 내세우는 '구경꾼'(Zuschauer) 같은 이른바 현학자들(Gelehrten)에 대한 니체의 비난도 그와 다르지 않다.

니체는 짜라투스트라의 입을 빌려 "나는 학자들의 위엄과 존엄 위에서 자느니 차라리 소가죽 위에서 자고 싶다. … 그들은 차가운 그늘 속에 차갑게 앉아 있다. 그들은 매사에 있어서 단지 '구경꾼'이 되려 한다. … 그들은 훌륭한 태엽장치이다. … 그들은 제분기처럼 절구공이처럼 일한다. … 그들은 서로를 감시하고, 될 수 있는 한 서로를 신뢰하지 않는다."[1]고 그들에게 가차 없이 매질하고 있기 때문이다.

그의 지적대로 철학과 사랑에 빠진 철학자들은 그것과 연애만 할 뿐 철학하지 않는다. 철학편집증 철학엘리트주의에 빠진 이들일수록 그들

[1] Friedrich Nietzsche, *Also sprach Zarathustra*, S. 103.

은 철학으로 실상을 통찰하거나 그것을 세상살이에 적극 활용하려 하지
않는다.

아니면 그들은 철학이 세계에 대해 무엇이든 '말하는 사유'임에도 그것
을 요술항아리 속의 보물인 듯 애지중지하거나 모든 비밀의 문을 열 수
있는 만능열쇠라고 자위할 뿐이다. 하지만 철학을 애오라지 애지(愛知)
의 목적으로만 삼는 이들은 '철학의 동굴지기'나 다름없다. 그들의 철학
은 자신들의 철학경전들 속에만 있거나 철학설교에만 있다. 그뿐만 아니
라 철학박물관의 도슨트(docent)이거나 철학도서관의 사서와 같은 에피
고넨(epigonen)도 적지 않다.

이와 같은 허위의식이 낳은 가상(假像)이나 허상(虛像), 심지어 위상
(僞像)의 자화상들은 철학자들의 성곽 안뿐 아니라 미술가들의 놀이마당
에도 허다하다. 많은 철학자들이 말과 글로써 허위의식을 포장하려 한다
면 부지기수의 미술가들은 단지 그럴싸한 눈속임이나 조형술만으로 철
학의 빈곤이나 사유의 부재를 위장하려 한다.

눈속임(재현)의 위기를 인상주의로 넘어서면서 재현(구상)에서 표현
(추상)으로 상전이를 시작한 현대미술에서 '추상'을 미명 삼아 온 위장이
나 과대포장이 인상주의 이전의 원본재현 시대보다 심해진 까닭도 거기
에 있다. 평면의 깊이감을 위한 '눈속임'(trompe-l'oeil), 즉 의도적인 착
시(錯視)의 효과보다 관념이나 영혼(inner man)의 추상을 위한 '정신속
임'(trompe-l'esprit)인 계획적인 착각(錯覺)의 유도가 훨씬 더 어려운 '필로
아트'의 과정임에도 말이다.

이제껏 나에게 철학자로서 모범이 되어 온 이들은 철학의 관객이거나

시작하며

감시자, 동굴지기나 도슨트들이 아니다. 나의 선구들은 무엇보다도 '철학하기'를 위해, 즉 자신들의 사유를 말하기 위해 철학의 동굴 밖으로 외유를 마다하지 않거나 망명까지도 자청한 철학자들이다.

이를테면 원근법(단일시점)을 거부한 세잔을 통해 시지각의 현상학적 실재성의 문제를 포착한 메를로-뽕티를 비롯하여 여러 미술가들의 작품에서 철학적 사유(철학하기)의 단서들을 발견한 바타이유, 푸코, 들뢰즈, 데리다, 리오타르 등이 그들이다.

예컨대 '철학으로 미술읽기'를 시도한 필로아티스트 바타이유는 마네의 작품들에서 '심오한 단절'(rupture profonde)을 찾아내며 그를 '현대회화가 우리 눈앞에 펼쳐 보여 주는 세계의 탄생을 고한 사람'[2]이라고 평한 바 있다.

그뿐만 아니라 철학에서 탈주해 미술에서 철학하는 사유의 저수지를 찾으려 한 푸코는 디에고 벨라스케즈의 〈시녀들〉(1656)과 마그리트의 〈이것은 파이프가 아니다〉(1966)를 통해 이른바 고전주의 시대를 읽는 에피스테메를 찾아내어 '사물의 질서'를 자기 나름대로 정리하기도 한 철학자였다.

나는 이 책을 통해 '말없이 사유하는' 미술과 미술가들로부터 받은 필로아트에 대한 감응도 메를로-뽕티, 바타이유, 푸코, 들뢰즈 등의 철학자들로부터 받은 것에 못지않음을 말하고자 한다. 예컨대 장기간 권위로 군림해 온 회화의 규칙들을 위반(transgression)하거나 의심할 수 없는 이

2 조르주 바타이유, 차지연 옮김, 『마네』, 워크룸 프레스, 2017, p. 312.

미지를 배반(trahison)함으로써 눈속임이 무엇인지, 나아가 회화의 본질이 무엇인지를 실험해 보인 벨라스케스와 세잔, 마네와 마그리트의 필로아트가 그것이다.

이처럼 철학의 역사이든 미술의 역사이든 역사는 크고 작은 위반과 배반이 가져온 상전이만을 찾아내서 그것들을 그 진화선상에 올려놓는다. 새로움의 기록들이 '위반과 배반의 사유'에 대한 보상인 까닭도 거기에 있다. 이미 『미술을 철학한다』(2007) 이후 그와 같은 사유로 진화하는 미술의 역사를 '필로아트의 역사'로 간주해 온 저자가 이 책을 통해 지금, 그리고 여기에서 미술가들이 보여 주고 있는 다양한 위반과 배반(새로움)의 시도와 흔적들을 그 일부라도 소개하려는 이유 또한 마찬가지이다.

Part 1

"나는 분명히 미술의 역사가 철학적 문제로
점철되어 있다는 생각에 사로잡혀 있다."

_아서 단토(Arthur Danto),
『철학하는 예술』(Philosophizing Art, 2001)에서

왜 필로아트(PhiloArt)인가?

1

필로아트:
그 조건과 시대

◇◇◇

"회화는 '말 없는 사유'이고 철학은 '말하는 사유'이다." 메를로-뽕티

"철학자는 표현하지만 미술가는 창조한다." 메리 마틴

필로아트의 조건

미술가에게 부여된 자유와 자율권의 기준에서 나는 서양에서 미술의
역사를 '장인(성화부역자)'의 시대에 이어 '궁정화가'의 시대, 그리고 '주
제 주권자'의 시대 등 인물, 즉 미술가 중심의 세 토막으로 구분한다.

이에 비해 푸코는 서양의 사상사를 '에피스테메의 변화'를 근거 삼아
장애물에 의한 인식론적 단절의 관점에서 이뤄진 그 세 토막을 인식소
(episteme)의 양식을 중심으로 한 '유사의 시대'인 르네상스(15세기에서 17
세기 초까지) 시대, 신과의 관계맺기로서의 '재현(représentation)─신의 창
조, 즉 섭리의 현전(présentation)에 대한 미술가의 반복적 모방이므로 '재현전'
이고, 신이 빚어 놓은 원상(原象)을 보고 인간이 그럴싸하게(눈속임의) 모사
한 것이므로 '표상'(表象)이다─의 시대'인 고전주의 시대(17세기에서 18세

기 말까지), 그리고 '인간의 시대'인 근대(18세기 말에서 현대 이전까지)로 시대를 구분한다.

하지만 사상사에 대한 푸코의 인식론적 시대 구분과는 달리 필로아트에 대한 나의 시대 구분은 '필로아트의 조건'이 되는 '미술가의 자유와 자율의 변화'를 기준으로 삼기 때문에 (푸코의 시기들과 비슷할지라도) 구분의 개념과 의도에서 푸코의 것과는 일치할 수 없다. 더구나 경제사적 구분에 편승하여 고대, 중세, 근대, 현대로 나누는 미술사의 시대 구분과는 더욱 일치하지 않는다.

필로아트는 권력에 의한 부역(賦役)의 긴 터널을 거쳐 온 미술의 역사가 주제의 주권자 시대 이래 오늘날 메리 마틴이 '철학자는 표현하지만 미술가는 창조한다.'고 당당하게 말할 수 있을 만큼 미술가들에게 자유와 자율의 선물과 더불어 미술에 대한 사유와 철학을 '미술가의 덕목'으로 요구하였기 때문에 더욱 그러하다. 내가 그 미술가들을 가리켜 굳이 '필로아트의 아방가르드'라고 부르는 까닭, 그리고 주권자의 시대 이후 오늘에 이르기까지 그들의 작품을 '필로아트'(PhiloArt)라고 명명하려는 이유도 거기에 있다.

필로아트는 주권자의 시대에 이르러서야 비로소 미술가들이 육체적 노동과 정신적 사유의 실권자가 되었던 탓에 그 덕목을 갖춘 미술가들에게만 주어지는 시대적 선물이 아닐 수 없다. 이에 반해 (돌이켜 보면) 르네상스 시대의 대표적인 미술가인 미켈란젤로마저도 전혀 그렇지 못했다. 그가 아무리 위대한 미술가였을지라도 그것은 부역에 의한 결과물에 대한 평가였을 뿐 필로아티스트로서의 그의 능력에 대한 찬사는 결코 아

니었다.

심지어 그는 절대권력을 위한 부역과의 싸움으로 인해 자신의 예술혼이 어떻게 시들어 가는지, 육신이 고통을 끝내 줄 죽음을 얼마나 갈망하는지를 아래와 같이 적나라하게 토로하기까지 했다.

"나는 완전히 의기소침해 있습니다. 나는 교황에게 한 푼도 받지 못하고 있습니다. 나는 아무것도 청구하지 않았습니다. 보수를 받으리라고 생각할 수도 없습니다. 일이 늦어지는 것은 이 일이 그만큼 어렵고, 내 본업이 아니기 때문입니다. 시간만이 자꾸 헛되이 지나갑니다. 신이여, 도와주소서."[1]

주지하다시피 이것은 1508년 시스티나 예배당 천장화를 그리던 도중 가족에게 보낸 편지의 내용이었다. 나아가 그는 66세의 만년임에도 지속적인 부역에 의해 메말라 버린 자신의 영혼과 비참한 육신을 아래와 같이 회한적인 시로써 노래했다.

"나의 목소리는 뼈와 가죽 부대 속에 갇힌 꿀벌과도 같도다.
이빨들은 악기의 건반처럼 흔들리고,
얼굴은 허수아비---
귀울음은 그치지 않고

[1] 로맹 롤랑, 이정림 옮김, 『미켈란젤로의 생애』, 범우사, 2007. p. 42. 재인용.

한쪽 귀에서는 거미가 줄을 치고

다른 귀에서는 귀뚜라미가 밤새 노래 부른다.

이것이 나에게 영광을 준 예술이 이끌어 온 결말이다.

나는 죽음이 어서 오기를 기다리고 있다.

피로는 나를 부수어 갈기갈기 찢어 놓는다.

나를 기다리는 안식처는 죽음뿐이다."[2]

이렇듯 권력의 욕망과 간계만이 미술을 필요로 하던 시기가 낳은 작품들에서는 필로아트의 기미조차 거의 보이지 않았다. 메디치 가문에서 한때 신플라톤 철학의 교육을 받았던 미켈란젤로에게도 자유와 자율의 박탈이 철학적 사유의 기회와 덕목의 부재로 이어질 수밖에 없었다.

그 때문에 시스티나 예배당의 천장화처럼 주인의식과 노예의식의 갈등 속에서 위대한 장인(Master) 미켈란젤로가 일궈 낸 초인간적인 역사(役事)의 유물 또한 필로아트와는 별개인, 단지 부역이 낳은 위대한 기교적 '기념비'이고 강제된 고고학적 '등록물'에 불과할 뿐이다.[3]

필로아트의 전개는 언제부터였을까?

소설가 플로베르는 '선한 신은 디테일에 있다.'(Le bon Dieu est dans le

2 앞의 책, p. 124. 재인용.

3 이광래, 『건축을 철학한다』, 책과나무, 2023, p. 193.

détail)고 주장한다. 이에 반해 건축가 미스 반 데어 로에는 그와 같은 결정론적 속임수 대신 '악마는 디테일(거창한 구호가 아닌 사소하지만 심오한 사려 깊음)에 있다.'고 말한다. 다시 말해 그는 한 작품의 성패란 미술가의 세심한 사유와 창의적 판단에 달려 있다고 하여 작가의 냉철하고 자유로운 전략의 중요성을 강조한다.

하지만 그것도 미술가에게 절대권력으로부터의 자유와 자율에 대한 제한이 줄어들기 시작한, 다시 말해 '미술사와 미술철학사의 진정한 준별이 뚜렷해지는 시점'인 '주제의 주권자 시대'나 적어도 푸코가 말하는 인간의 시대에 이르러서야 가능한 일이었다. 그 때문에 나는 필로아트의 시기를 주로 '주제의 주권자 시대' 이후에 나타나는 자유와 자율의 지수와 변화의 과정에 따라서 계보학적으로 구분하고자 한다.

필로아트는 장인의 시대에서 궁정화가의 시대에 이르기까지 미술가의 작품활동이 절대권력에 의해 단순한 메커니즘에서 고고학적으로 이뤄졌던 것과는 달리 '주제의 주권자 시대'가 시작되면서 고도의 자본주의 시장과 첨단기술사회의 새로운 권력주체들이 구성하는 복잡한 사회체(socius) 속에서 자율적이고 창의적으로 이뤄지고 있다.

필로아트의 첫째 시기는 유사와 재현 또는 표상(représentation)—들뢰즈는 '재현전=표상'을 유사(類似)의 배분이 복수의 형식으로 이뤄지는 플라톤적 세계관을 기원으로 한 '선험적 환영의 지점'(le lieu de l'illusion transcendantale)[4]이라고 규정한다—의 황혼과 상사(相似)나 표현(expression)의 여명이 앞뒤의

4 Gilles Deleuze, *Différence et Répétition*, PUF, 1968, p. 341.

한 몸으로 다가오던 19세기 말 무렵부터 반세기에 이르는 기간이다.

17세기의 화가 벨라스케스와 같은 소수의 모험가를 제외하면 그 시기에는 세잔이나 마네에서 보듯이 화가에게 주어지는 자유와 자율에 비례하여 화폭에서 원근법, 조명, 윤곽선, 최초의 지시대상(원형과 원본)에 대한 확언 등과 같은 유사와 '재현전=표상'의 신조에 철저해 온 환영주의로부터 이탈이 시작된다.

이때는 콰트로첸토(15세기) 시기 이래 '재현=표상'의 요청에 반복적으로 복종—표상, 즉 재현전은 차이를 이해하기 위한 것이 아니라 반복을 설명하기 위한 것이다[5]—해야 하는 규약들에 순치된 시각적 속임수에 대한 반작용, 나아가 미술의 본질에 대한 반성과 성찰이 전위적인 화가들로 하여금 탈근대적 사유의 개화를 자극하던 시기였다.

이렇듯 19세기 말과 20세기 초의 여명기와 더불어 시작된 필로아트는 1920년대에서 1930년대를 거쳐 1940년대에 이르기까지 그 개화기를 맞이한 것이다. 그동안 회화는 드디어 원상(동일성)에 종속해야 하는 선험적 착각과 환상의 장소에서 이탈하여 차이화(差異化), 즉 미분화(微分化)된(différentiée) 다양체들에 의해 새로운 지위를 확보하며 어느 때보다도 미술의 본질에 대한 철학적 사유로 거듭나기에 열정을 쏟았다.

이를테면 에두아르 마네와 같은 필로아트의 아방가르드뿐만 아니라 〈우리는 어디서 왔고, 우리는 무엇이며, 우리는 어디로 가는가?〉(1897-98)와 같이 존재론적 질문에 휩싸였던 폴 고갱을 비롯하여 접신(接神)의

5 앞의 책, p. 346.

구도(求道)에 몰두했던 오딜롱 르동, 프로이트적 실존을 캔버스에 표상해 온 구스타프 클림트, 이른바 '회화의 0도', 즉 구상적 존재가 소거된 순수부재(l'absence pure)의 '절대미'를 추구하려는 카지미르 말레비치, '형이상학적 회화'(pittura metafisica)를 일색으로 하는 '스콜라 메타피지카'(형이상학파)의 주인공 조르죠 키리코, '철학파 화가'로 불리는 막스 에른스트, '지적 화가'의 별명을 가진 앙드레 마송, '배반의 미학'에 앞장선 르네 마그리트, '무의식적 편집증'을 시종일관 조형욕망의 소재로 삼았던 살바도르 달리 등이 그들이다. 그들은 저마다의 철학적 주제들로 필로아트의 정체성을 직접 확인시켜 주려 했던 화가들을 비롯하여 다양한 양식과 기법으로 미술의 본질에 대한 철학적 반성과 모색에 몰두한 그 밖의 많은 미술가들이었다.

둘째 시기는 20세기 후반에서 21세기 초반에 이르는 필로아트의 성숙기이자 변형기이다. 넓은 의미에서 '현대'로 명명되는 이때는 탈근대, 즉 근대성의 해체와 전복이 본격적으로 진행되던, 권력자의 이성적 힘의 논리보다 예술가의 '파토스(pathos, 고통, 열정)의 논리'가 우선하는 이른바 '포스트모더니즘'이 필로아트의 구성요소이자 사유양식으로서 자리 잡던 시기이다.

특히 원형에 대한 재현의 거부, 동일성(유사)의 상실, '선험적' 환영(illusion)의 정체성 폭로—선험적 환영은 단지 신체에 접촉하여 관계를 규정하며 최초의 지시대상을 표시하는 장애물일 뿐이다—로부터 태어난 포스트모던적 사유에서 보면 오늘날의 세계상은 원형부재의 시뮬라크라(모조물들)로 된 다수다양체이기 때문에 더욱 그러하다.

이에 비해 푸코가 말하는 '모사적' 환영(simulacrum)은 순수하게 상상적인 창조물이 아니므로 유기체를 상상의 영역으로 확장하지 않는다.[6] 〈헤겔의 휴일〉(1958)을 비롯한 마그리트의 작품들에서 보듯이 시뮬라크룸은 신체의 물질성을 도상학적 거부감의 유발로만 다룬다. 푸코가 이미 이미지뿐만 아니라 모형까지도 전복시킬 수 있는 시뮬라크룸에 의해 똑같이 발생하는 효과들을 추적하고 기록할 수 있는 분석형태를 제안하는 까닭도 거기에 있다.

이렇듯 근대의 해체와 탈구축의 성숙기를 지나고 있는 필로아트는 원형에 대한 우선권의 박탈, 특정 모델에 대한 충성의 거부, 원본과 재현전 간의 위계질서의 부정 등과 같은 반원형주의, 상사주의를 그 문법이자 이념으로 상정한다. 그것은 무엇보다도 원본에 대한 무한 복제시대의 전개와 더불어 '반복의 미학', '반복의 정신병리학'을 강조하는 시대가 도래한 탓이다. 한마디로 말해 반복이 재현을 대신한 것이다.

들뢰즈도 『차이와 반복』의 결론에서 반복(répétition)을 표상이나 재현과 등치시키기까지 한다. 그에게는 미술이 곧 '반복공존의 장소'인 셈이다. 수많은 반복이 난무하는 반복강박증의 시대에는 앤디 워홀의 팝아트 팩토리에서 보듯이 미술 또한 상동증(常同症)의 강박에서 벗어나려 하기보다 그것을 즐기며 그것에 적극 참여한다.

그 때문에 들뢰즈는 "반복이 곧 파토스이고, '반복의 철학'이 곧 병리학이다."[7]라고도 주장한다. 그가 생각하기에는 상사와 반복의 파토스(受苦)

6 Michel Foucault, 'Theatrum Philosophicum', *Critique*, Minuit, 1970, pp. 169-170.

7 Gilles Deleuze, *Différence et Répétition*, p. 371.

에 병적으로 열광하는 오늘날의 미술 또한 '파토스(pathos)의 논리', 즉 병리학(pathologie)에서 예외일 수 없다.

셋째 시기는 하이브리드(hybrid)와 컨버전스(convergence)를 화두로 삼아 현재 진행 중인 필로아트가 설치미술을 비롯하여 다양한 형태로 새로운 조형예술의 구축을 실험하는 기간이다. 21세기 들어 포스트모던 미술에서 '미술의 종말'과 '회화의 죽음'과 같은 평면예술의 장송곡이 더욱 널리 울려 퍼지면서 탈평면을 우선적인 지남으로 삼은 입체실험의 물결이 너울지고 있다.

종말이 곧 출발의 시그널이듯 특히 한스 벨팅이 주장하는 '미술 밖에서'(außer Kunst)[8] 사각형의 평면과 융합하거나 평면 너머의 토털아트를 지향하는 다양하고 기발한 설치예술의 퍼포먼스들이 진정한 미술이 무엇인지를 또다시 묻기 시작한 것이다.

넷째 시기는 21세기 전반에 급부상하고 있는 인공지능(AI) 신드롬과 우주인터넷인 스타링크(Starlink) 위성, 즉 스페이스 X(Space Exploration Technologies) 같은 위성 컨스텔레이션(Satellite Constellation)이 상징하는 초고속화된 광통신의 울트라 연결시스템이 지배하는 시대이다. 필로아트는 평면예술인 '캔버스 아트'(canvas art)에서 융합예술인 '하이브리드 아트'(hybrid art)를 거쳐 울트라 연결망의 예술인 '스페이스X 네트 아트'(SpaceX net art)로까지 그 진로가 이어질 것이 분명하다.

이렇듯 신인류인 디지털 노마드에게는 초고도로 최적화된 네팅

8 Hans Belting, *Das Ende der Kunstgeschichte*, Verlag C.H.Beck, 1995, S. 179.

(netting)이 곧 learning이고 thinking이며 working이다. 미술행위의 개념도 painting에서 hybriding을 넘어 그것들 모두를 '스타 아틀리에'에서 울트라 연결망을 조작하는 operating으로 바뀔 수 있다. 미래에 디지털 DNA를 지닌 필로아티스트들에게는 AI 아티스트들과의 협업이 자연스럽고 당연 해질 것이다. 시간이 지난수록 협업하지 않는 필로아티스트는 더 진화한 작품들의 홍수를 피하기 어려울 것이다.

머지않아 인간에 의해, 인간을 위해 '인간-되기'(devenir-homme)를 지 향하는 기계인간, 즉 '포스트휴먼'의 성공적인 진화에 따라 필로아트의 진로도 달라질 전망이다. 바로 그즈음, (푸코가 말하는) 오롯이 아날로그 공간만 고집해 온 '인간의 시대'마저 종언을 고할 경우 필로아트의 조건 이나 다름없는 '주제 주권자'의 시대 또한 막을 내릴 것이다. 탈레스 이래 사유의 바다를 이뤄 온 인간 중심의 철학마저 기로에 몰린다면 필로아 티스트들은 아마도 미네르바의 올빼미가 찾아들기만을 또다시 기다려야 할 판이다.

2

필로아트의 선구(1):
벨라스케스의 〈시녀들〉

∞∞

'미네르바의 올빼미는 황혼녘에 날개를 펴기 시작한다.'
(Die Eule der Minerva beginnt erst mit der einbrechenden Dämmerung
ihren Flug.)

헤겔이 『법철학 강요』(1820)에 남긴 말이다. 저녁놀은 '하루의 종언'에
대한 시그널이다. 미네르바를 상징하는 올빼미가 날개를 펴기 시작하는
것도 그만이 황혼을 감지하기 때문이다.

황혼에 날다: 재현의 종언

푸코는 이미 1961년의 박사논문인 『광기의 역사』에서 "회화는 주제의
피상적인 정체성과 관계없이 언어로부터 멀리 벗어나게 될 기나긴 실험
과정을 시작하고 있었다."[1]고 주장하더니 20세기의 사상사에서 그를 주
목하게 한 저서 『말과 사물』(1966년)에서는 시작부터 사물에 대해 보기와

1 Michel Foucault, *Histoire de la folie à l'âge classique*, Gallimard, 1972, p. 28.

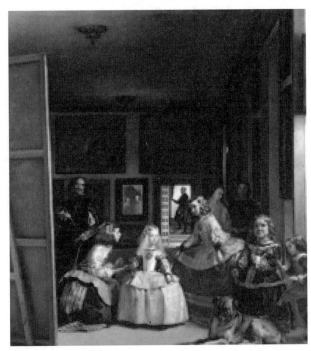

디에고 벨라스케즈, 〈시녀들〉, 1656.

말하기 사이의 관계를 특징짓는 안내자로서 벨라스케스의 〈시녀들〉(Las Meninas, 1656)을 지목한다.

그는 여기에서 화가 벨라스케스가 직접 화면에 노골적으로 등장하면서 절대권력의 권위를 상징하는, 하지만 단지 유사물에 지나지 않는 왕의 초상에 대한 '재현의 종언'을 예고하는 파격에 주목한다. 벨라스케스는 회화도 정치참여의 수단이 될 수 있음을, 화가가 더 이상 주변인적 장인에 불과한 존재가 아닐 수 있음을 보여 주려 했기 때문이다.

벨라스케스는 캔버스에 붓질을 하면서 왕과 왕비를 막아서며 그들을

주재자의 자리인 중앙이 아닌 한쪽 옆으로 몰아낸다. 특히 벨라스케스는 화면에서 고의로 왕(펠리페 4세)을 자신보다 뒤로 물러나게 하고 자신이 앞자리를 차지함으로써 권력의 질서에 새로운 배치가 이뤄지는 일대 사건을 일으킨 것이다. 이를 두고 푸코는 다음과 같이 주장한다.

> "17세기부터 기호는 어떻게 그것이 기호화한 것과 연결될 수 있는가를 묻기 시작했다. 이 물음에 대해 고전주의 시대는 표상의 분석을 통해 대답할 수 있었고, 근대적 사고는 의미작용의 분석을 통해 대답할 수 있었다. … 이러한 현상은 문화의 광범위한 재편성을 수반했는데, 이 재편성 과정에서 고전주의 시대는 처음이면서도 가장 중요한 단계였다.
>
> 왜냐하면 그것은 오늘날의 우리에게까지도 계속되고 있는 새로운 배치의 책임이 있기 때문이다. … 여하튼 17세기와 18세기에는 세계 내에 새겨진 사물로서의 언어가 지니고 있었던 언어 고유의 존재방식과 오래된 견고성이 재현의 기능 속에서 소멸되었고, 따라서 모든 언어는 언설의 가치만을 지니게 되었다."[2]

푸코는 〈시녀들〉에서 유사와 재현이라는 정치적 · 사회적 질서를 관찰하는 두 가지 방법 사이에서 벨라스케스의 이질적인 시도-장인의 신분에 불과한 화가를 왕가와 동등하게 대접하려는-에 주목한다. 그는 그와

2 미셸 푸코, 이광래 옮김, 『말과 사물』, 민음사, 1986, p. 71.

같은 화가의 영악한 기교를 무엇보다도 미술에서 재현전이나 표상에 대한 절대권력의 낡은 위계질서의 종식뿐만 아니라 동일성과 유사라는 콰트로첸토(15세기) 시대 이래 제도화된 에피스테메에 대한 도전, 나아가 그것의 붕괴를 시사하는 극히 이례적인 '고고학적 대격변'으로 간주했던 것이다.

푸코가 "결국 재현을 구속하고 있는 관계로부터 자유로운 재현만이 순수한 재현으로서 자신을 제시할 수 있을 것이다."[3]라고 주장한 까닭도 거기에 있다. 하지만 당시에도 벨라스케스가 보여 준 영웅적인 용기와 도전의 결단에 경탄했던 스페인의 궁정화가 루카 조르다노(Luca Giordano)는 벨라스케스에 대한 존경의 표시로서 〈시녀들〉을 가리켜 '회화의 신학'[4]이라고까지 평가한 바 있다. 19세기 후반에 철학과 미술(특히 고대 조각과 데생)의 조화에 유달리 적극적이었던 유심론의 철학자 라베송에 견줄 만한 20세기의 필로아티스트 푸코도 문학적 주제를 다른 논문에서 화가가 더 이상 주변인이 아님을 보여 주려는 벨라스케스의 술책을 가리켜,

"화가는 영웅의 첫 번째 주체적 변형이었다. 화가의 자화상은 더 이상 캔버스 한쪽 귀퉁이에 숨어 있는 형상으로, 재현된 장면 안에 은밀하게 참여하는 그저 주변인적 흔적으로만 남지 않았다. 화가는 작품의 한가운데에서, 영웅 창조자의 완벽하게 영웅적인 변형 속에서 시

3 앞의 책, p. 40.
4 John Rupert Martin, *Baroque*, Harper&Row Pub. 1977, p. 167.

§ 작과 끝을 연결하는 총체가 되었다."⁵ §

　라고 주장하며 루카 조르다노가 벨라스케스에 대해 보냈던 경의의 동
기에 동의한다. 이제까지 회화는 절대권력을 행사할 수 있는 또 하나의
영토였기 때문이다.

　회화에서 권력의 주제는 좀처럼 깨질 수 없는 신화나 다름없었다. 실
제로 시대마다 당대의 권력은 캔버스의 중앙으로 이동하게 마련이었다.
'인간'의 시대인 근대(18세기 말에서 현대 이전까지)의 개막을 재촉하며
유사와 재현의 기념물을 조롱했던 마네의 그림들에서도 보았듯이 '유사'
의 시대인 르네상스 시대(15세기에서 17세기 초까지)에서 '재현'의 시대
인 고전주의 시대(17세기에서 18세기 말까지)에 이르기까지 회화만큼 에
피스테메를 거대서사의 상징어로서 견고하게 이미지화할 수 있는 도구
도 없었다. 누구보다도 시대예감에 민감했던 마네가 고야를 거쳐 벨라스
케스를 주목하고 좋아하며 그의 그림 베끼기에 열을 올렸던 까닭도 거기
에 있다.

　바타이유와 푸코 이전에 고야와 마네에게 고전주의 시대의 문턱에서
벨라스케스가 자신의 필로아트를 과감하게 드러낸 작품 〈시녀들〉은 시
대의 경계 너머에 대한 지남을 오리엔테이션하는 영감의 단서나 다름없
었다. 이를테면 고야가 "나에게 세 스승이 있었다. 렘브란트, 벨라스케

5　　Michel Foucault, Le 《non》 du père, *père, Dits et écrits I, 1954-1975*, Gallimard, 2001, pp.
　　217-231.

스, 그리고 자연이 그들이었다."[6]고 토로하며 이 작품을 에칭(etching)하
기까지 했던 까닭이 그것이다.

또한 마네가 1865년 마드리드의 프라도 미술관을 관람하며 친구인 팡
탱 라투르에게

> "벨라스케스를 보는 기쁨을 당신과 함께하지 못해 안타깝군요.
> 벨라스케스는 확실히 미술관을 차지하고 있는 화가들 중의 화가입
> 니다. 그는 나를 놀라게 하는 것이 아니라 기쁘게 합니다. 그의 모
> 든 그림들 중 가장 뛰어난 것은 카탈로그에 나와 있는 〈펠리페 4세
> 시대의 유명한 배우의 초상〉입니다. … 철학자와 난쟁이를 그린 그
> 림은 정말 멋있습니다. 그것은 그림을 볼 줄 아는 사람들을 위한
> 훌륭한 선물입니다."[7]

라고 편지를 보낸 까닭이나, 또 다른 친구 아스트뤽에게

> "가장 즐거웠던 기억은 벨라스케스를 본 것이었고, 그것이 사실
> 에스파냐까지 여행을 감행한 유일한 이유였습니다. 그는 화가 중
> 의 화가입니다. 그림에 관한 나의 이상이 그에게서 실현되어 있었
> 다는 점에 나는 전혀 놀라지 않았고, 그의 작품들을 보는 순간 나는

6 자닌 바티클, 송은경 옮김, 『고야. 황금과 피의 화가』, 시공사, 1999, p. 28.
7 프랑스와즈 카생, 김희균 옮김, 『마네』, p. 137.

라고 편지를 적어 보낸 이유도 마찬가지였다.

이 편지들은 19세기 중반에 이르러서야 마네가 자신에게 새벽의 기미를 눈치채게 해 준 이가 바로 한 세기 이전의 화가 벨라스케스였음을 고백하는 것들이었다. 다시 말해 미네르바-고대 그리스 신화에서 '지혜의 여신' 아테나를 상징-의 올빼미와 같았던 벨라스케스와 〈시녀들〉이 그에게는 누구보다도 '황혼의 현자'였고, '새벽의 선물'이었던 것이다.

경계에 서다: 모더니티의 여명

저녁놀이 아침놀을 어김없이 예고하듯 크고 작은 역사적 사건들 또한 격세유전을 짐작하게 한다. '그것은 그림을 볼 줄 아는 사람들을 위한 훌륭한 선물입니다.'라는 마네의 고백이 미네르바의 올빼미가 보여 준 여신의 지혜 역시 격세유전할 것이라는 이른바 '여명'-병의 악화로 인해 교수직을 내려놓은 니체도 1881년 7월 불현듯 '영원회귀'에 대한 영감에 사로잡혀 『아침놀』(Morgenröte, 1881)을 집필했다-에 대한 예언이나 다름없었다.

예컨대 죽음이 목전에 다가오고 있음을 예감한 마네에게도 '거울의 유희'-재현이 재현됨으로써 지식의 피조물에 불과한 '유사의 인간'이 존재할 자

8 앞의 책, p. 31.

리마저 없애 버리고 있다—와도 같은 벨리스케스의 〈시녀들〉에서 이미 자신의 마지막 작품인 〈폴리베르제르의 바〉(1881−82)가 실루엣으로 어른거렸을 것이다. 그해(1881년) 여름부터 그리기 시작한 후자가 주제의 발상과 구도에서 전자에 비견되는 까닭, 즉 황혼을 은유하는 벨라스케스의 획기적인 필로아트적 사유가 마네에게는 여명의 선물이 된 이유도 거기에 있다.

나아가 〈시녀들〉은 그것을 통해 비로소 '사물의 질서'에 관한 '모더니티의 여명'을 감지하게 한 것으로 간주한 푸코에게로 20세기에 이르러 또다시 격세유전되기까지 했다. 푸코에 의하면,

"〈시녀들〉속에서는 재현이 매 계기마다 재현되고 있다. 즉 화가, 팔레트, 우리에게 뒷모습만 비치는 널따랗고 어두운 캔버스의 표면, 벽에 걸려 있는 그림, 그림을 감상하는 감상자들—동시에 이들은 자기들을 보고 있는 우리들에 의해 그 그림 속에 들어가 있다—이 있으며, 본질적인 것에 가장 가까운 재현의 중심이자 심장부에는 재현의 대상들을 우리에게 비춰 주는 거울이 있다.

그러나 거울의 반영은 너무 멀고, 비현실적인 공간에 깊이 묻혀 있으며, 다른 곳을 향하고 있다. 그것은 재현된 화가가 자신의 화폭에 그리고 있다는 점에서 대상이다. 그렇지만 그것은 주체이기도 하다. … 고전주의시대의 사고에 있어서 재현되고 있는 동시에 재현 속에 자신을 재현하는 인물은 그 재현 속에서 자신을 하나의 이마쥬 내지 반영으로 인식하였다. … 따라서 18세기 말 이전에 '인

간'이라는 것은 실재하지 않았다. 인간이란 기껏해야 생명력, 노동 생산력, 언어의 역사적 권위에 불과했다. 인간은 지식이라는 조물주가 겨우 2백 년 전에 창조해 냈던 극히 최근의 피조물에 지나지 않는다."[9]

이렇듯 〈시녀들〉은 필로아트에 대한 푸코의 통찰력을, 마네의 말을 빌리자면 그를 '그림을 볼 줄 아는 사람'으로 확인시켜 준 작품이다. 그것은 푸코에게 '사물의 질서'를 통찰하게 한 것일뿐더러 그에게 '인문과학의 고고학'에 대한 아이디어를 제공한 것이기도 하다.

다시 말해 푸코에게 〈시녀들〉은 '사물의 질서'를 새로 그릴 수 있게 한 '여명의 프리즘'이나 다름없었다. 벨라스케스가 캔버스를 향해 다가가 감히 왕의 지위를 대신하면서 그 여명은 바야흐로 시작된 것이다. 그는 펠리페 4세와 마리아나 왕비를 재현하기 위해 캔버스에 붓을 들고 나선 것이 아니다.

그는 오히려 그들을 막아서서 캔버스의 한쪽 옆으로 밀어냈다. 그는 그렇게 함으로써 '사물의 질서'에서 '재현=표상'이 유사의 지배를 끝낸 것과 마찬가지로 유사의 전유물이었던 과거의 권력을 빼앗고 말았다. 그 때문에 푸코도 비로소 '인간은 노예화된 군주이자 관찰되고 있는 감상자로서 왕이 있는 위치에 등장한 것'이라고 주장하다. 비록 캔버스 안에서였지만 왕의 자리가 일개의 화가에 의해 할당되고만 것이다. 이를 두고

9 미셸 푸코, 이광래 옮김, 『말과 사물』, 민음사, 1986, pp. 354-355.

푸코도 다음과 같이 말하였다.

"이 새로운 출현의 동기, 이에 고유한 양상, 이를 정당화하는 에
피스테메의 특수한 배열, 이에 의해 단어와 사물과 그것들의 질서
사이에 확립된 새로운 관계, 이 모든 것들은 이제 명백해졌다. …
이제는 존재들이 재현 속에서 현현하는 것은 그것의 동일성이 아
니다. 그것은 인간 사이에 정립된 외적 관계에 불과하다. 나름대
로의 고유한 존재를 소유하고 스스로를 재현할 수 있는 능력을 가
진 인간이 생물, 교환 대상, 단어들에 의해 비워진 공간에 나타난
다."[10]

하지만 낡은 에피스테메의 붕괴를 예고하는 이 그림은 '사물의 질서'에
관한 인식론적 전도(轉倒)의 신호였다. 그뿐만 아니라 필로아티스트라는
이른바 '그림을 볼 줄 아는 사람들'-고야를 비롯하여 마네, 바타이유, 푸코
에 이르는-에게 이 그림은 '근대의 여명'을 예감케 하는 철학사적이면서
도 미술사적인 사건이 아닐 수 없었다. 푸코가 『말과 사물』의 제1장 「시
녀들」을 "결국 재현을 구속하고 있는 관계로부터 자유로운 재현만이 순
수한 재현으로서 자신을 제시할 수 있다."[11]고 마무리한 까닭도 거기에
있다.

10 앞의 책, p. 359.
11 앞의 책, p. 40.

3

필로아트의 선구(2):
세잔의 회의

◇◇◇

필로아티스트로서 메를로-뽕티는 15세기 초 블루넬레스키와 알베르티가 발견한 이래 화가들 사이에서 회화의 불문율처럼 '제도화된 의견'(opinion instituée)이나 다름없는 '선의 원근법으로부터의 해방'을 주창한 철학자였다.

논문 「세잔의 회의」(Le Doute de Cézanne, 1945)와 『지각의 현상학』(Phénoménologie de la Perception, 1945), 『보이는 것과 보이지 않는 것』(Le Visible et l'Invisible, 1964), 그리고 『눈과 마음』(L'oeil et l'esprit, 1964) 등에서 보듯이 그는 일련의 논문과 저서들을 거치면서 실질적인 지각, 즉 지각의 실재성을 천착하기 위해 '회화가 무엇인지'와 같은 회화의 본질을 파헤치며 미술의 세계 내부로 들어갔던 것이다.

다시점의 정물화

 그가 생각하기에 세잔의 그 많은 사과 그림들은 회화의 역사에서 최대의 발명품이자 부동의 원리가 되어 온 대각소실점에 대한 의심을 통해 단일시점이 구축해 온 '선의 원근법의 해체'와 '윤곽선의 무시'를 과감하게 실험한 최초의 반근대적 작품들이었다.

 실제로 세잔에게 소실점은 기법상 평면의 한계 극복을 위해, 즉 입체적 환상을 주기 위해 고안해 낸 거짓된 눈속임의 원리에 불과했다. 그가 그린 사과의 그림들에서 식탁보들이 사각의 대칭을 이루고 있지 않는 까닭도 거기에 있다. 그에게는 콰트로첸토(1400년대 이탈리아의 예술운

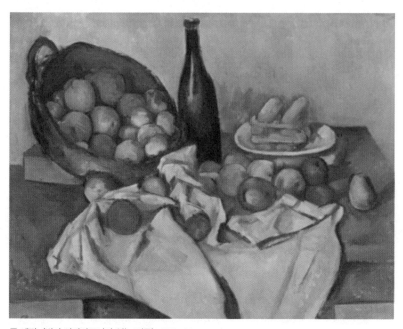

폴 세잔, 〈병과 사과바구니가 있는 정물〉, 1890–94.

동) 이후 전통적으로 지배해 온 단일시점 원리와 같은 사각의 식탁보에 대한 선입견(인식)이야말로 실제의 지각에 대한 인식론적 장애가 되었을 뿐이다.

'풍경이 내 속에서 자신을 생각한다. 나는 풍경의 의식이다.'라고 하여 화가는 모름지기 '그림으로 사유한다.'(pense en peinture)[1]는 말대로 그는 사과의 그림들을 통해 단일시점의 환영주의적 원근법을 거부하는 대신 다시점(多視點)의 감각적 지각에로 탈주실험을 거듭하며 이른바 '필로아 트적'(philoArtistique) 사유의 깊이를 더해 갔다.

그런가 하면 철학의 모든 문제들을 지각의 시험대 위에 올려놓아야 한다는 확신을 가지고 있던 메를로-뽕티가 세잔을 주목한 지점도 바로 거기였다. '풍경이 내 속에서 자신을 생각한다.'는 세잔의 주장처럼 메를로-뽕티에게도 세잔의 그림들은 더없이 좋은 지각의 현상학을 위한 실제의 모티브였다. 메를로-뽕티가 『눈과 정신』에서,

> "시지각은 어떤 식으로든 사물 안에서 생겨나야 한다. 다시 말해 사물들의 공공연한 가시성은 은밀한 가시성을 내 몸 안에 안감처럼 대야 한다. '자연은 내면에 있다.'(nature est à l'intérieur)는 세잔의 말도 그래서 나온 것이다."[2]

1 B. Dorival, *Paul Cézanne*, éd. P. Tisné, Paris, 1948: Cézanne par ses lettres et ses témoins, pp. 103 et s. M. Merleau-Ponty, *L'oeil et l'esprit*, Gallimard, 1964, p. 60.

2 Maurice Merleau-Ponty, *L'oeil et L'esprit*, Gallimard, 1964, p. 22.

라고 주장한 까닭도 거기에 있다.

그에게 세잔의 회의는 '세계-에로의-존재'(être-au-monde)와 '세계-에로의-현전', 그리고 '체험한 세계와의 관계'를 키워드로 한 '지각의 현상학'을 의식의 현상학과 차별화하기—그는 의식이 감각적인 것에 달라붙어 있다고 생각했기 때문—위해서도 필요했다.

그가 『지각의 현상학』의 마지막 절에서 '나의 의미는 나의 밖에 있다.'고 주장한 까닭도 마찬가지이다. 결국 그는 생텍쥐페리의 "인간은 관계들의 매듭이고, 오직 그것만이 인간에게 중요하다."[3]는 말로 이 책을 끝맺는다.

이렇듯 그는 무엇보다도 사물에 대해 '필로아티스트'로서의 세잔이 보여 준 인식과 감각적 지각에 대한 철학적 회의, 나아가 그것을 통한 지각현상에서의 인식론적 단절에 주목했다. 특히 아귀가 맞지 않는 사과의 그림들 속의 사각식탁보에서 보듯이 메를로-뽕티는 시점마다 '지각장'(champ perceptif)이 다른 다시점의 지각에 따른 세잔의 원근법을 자신만이 '체험한 세계와의 관계'에서 비롯된 '체험의 원근법'(la perspective vecue)이라고 불렀다.

'우리의 뇌 속에 또 다른 눈이 필요하다.'고 주장한 그는 세잔이 100여 점이나 그린 사과의 그림들을 고정적인 단일시점의 원리(선입견)에 따라 재현한 것이 아니라 오로지 눈에 보이는, '어떤 것이 여기 있다'는 현전(現前)하는 사물에 대한 여러 시점과 시각(뇌 속의 눈들)에 따라 가변적

3 A. de Saint Exupéry, *Pilote de Guerre*, P. 174.

으로 조정한 마음속 이미지―'부재하는 것을 우리 앞에 현존하게 하는 시지각'[4]―의 해독 결과를 실현한 것이라고 믿기 때문이다. 그에 의하면 세잔의 회화는 다음과 같은 특징을 지닌다.

> "(세잔의) 회화는 세속적 시지각이 보이지 않는다고 간주하는 것들로 하여금 보이는 존재가 되게 한다. 회화를 통해서 우리는 '근육감각'(sens musculaire) 없이도 세계의 '입체성'(la voluminosité)을 얻을 수 있다. … 화가는 마음이 눈을 통해 밖으로 나와 사물들 사이를 거닌다는 것을 제대로 인정해야 한다. 화가는 자신의 '투시력'(voyance)을 사물들에 맞게 조정하기 때문이다."[5]

실제로 절대적 단일시각에 대한 세잔의 회의가 그 이후의 현대미술에 미친 영향은 적지 않았다. 19세기 말의 세잔에 대한 수식어가 어느 화가보다도 거창한 까닭도 거기에 있다. 예컨대 비평가들이 세잔에 대해 이구동성으로 말하는 '현대회화의 아버지'를 비롯하여 '현대미술의 아이콘', '20세기 회화의 참다운 발견자' 등의 찬사들이 그것이다.

4 Maurice Merleau-Ponty, *L'oeil et L'esprit*, Gallimard, 1964, p. 41.
5 앞의 책, pp. 27-28.

다시점의 풍경화

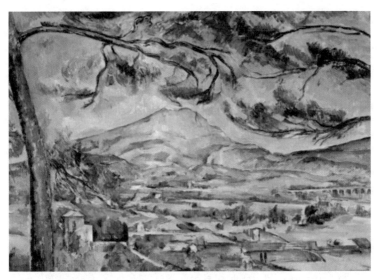

폴 세잔, 〈생트 빅투아르 산〉, 1885–87.

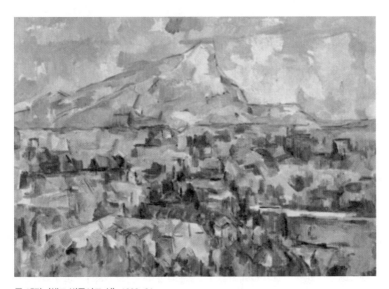

폴 세잔, 〈생트 빅투아르 산〉, 1902–06.

그것은 무엇보다도 시각중심주의자인 세잔이 이미 형태주의적 소실점의 유일신화에 대한 의심 속에서 체험한 다시점의 시지각 현상을 풍경화의 캔버스 위에서 큐브로 직접 실험[6]한 탓이다. 이를테면 화가에게는 눈(l'oeil)과 정신(l'esprit)이 필수적인 두 요소임을 늘 강조해 온 세잔이 귀향하여 그린 80여 점의 생트 빅투아르 산─실제로는 볼품없는 돌산이다─의 풍경화들 가운데 특히 메를로-뽕티에게 '세잔의 회의'를 확인시킨 작품 〈생트 빅투아르 산〉(1902-06)의 경우가 그러하다.

메를로-뽕티가 '눈'과 '정신'의 현상학이라 할 수 있는 『지각의 현상학』을 출간하던 해(1945년)에 군이 (세잔이 그린 〈생트 빅투아르 산〉에 대한 아래의 평가처럼) '세계에로의 현전'(présence-au-monde)에 대한 매순간마다의 시각적 체험에 관한 보고서와 같은 「세잔의 회의」를 논문으로 발표한 까닭도 거기에 있다. 그에 의하면,

"세잔은 세계의 순간을 그리고자 했다. 그리고 그 순간은 오래전에 지나갔다. 그러나 세잔의 캔버스는 지금도 우리에게 이 순간을 쏟아 낸다. 세잔의 생트 빅투아르 산이 내가 보는 화폭 속의 세계에서 사라졌다 다시 생겨나는 방식은 엑상프로방스를 굽어보는 단단한 바위산이 존재하는 방식과는 다르지만 세잔의 산이 뿜어내는

6 세잔은 만년에 고향마을 앞에 보이는 생트 빅투아르 산을 1885년 이후 1906년 10월 폐렴으로 죽을 때까지 10여 년간 매번 시점과 기법을 달리하여 80여 점이나 그리며 시지각에 따른 형태변화의 실험을 이어 갔다.

고 평한 까닭도 마찬가지이다.

실제로 필로아트(PhiloArt)의 역사에서 '말 없는 사유'(회화)가 '말하는 사유'(철학)보다 먼저 구축된 사유의 성곽(고정관념이 된 원리, 또는 지식으로 질서화된 정체성)으로부터 감각적 탈주를 통한 기념비(새로운 사유나 뜻밖의 발상)를 세우는 경우[8]가 흔하듯이 피카소도 메를로-뽕티의 논문 「세잔의 회의」가 발표되기 이전에 이미 '나의 유일한 스승, 세잔은 우리 모두의 아버지다.'[9]라고 극찬한 바 있다.

하지만 세잔에 의한 여러 시지각의 발견-몸에 주어진 기호들을 능동적으로 해독하는 사유작용이나 다름없는-이 아니었더라면 특히 1885-87년에 그린 것과 다른 〈생트 빅투아르 산〉(1902-06)은 출현하지 않았을 것이다.

'화폭 속의 세계에서 사라졌다 다시 생겨나는 방식'이라는 메를로-뽕티의 표현처럼, 그리고 '세잔은 유일한 나의 스승'이라는 피카소의 고백처럼 이 풍경화는 20세기 전반에 이르기까지 필로아트의 역사가 일으켜온 새로운 너울의 흔적, 즉 '사유의 삼각주'(delta de la pensée)와도 같은 곳

7 Maurice Merleau-Ponty, *L'oeil et L'esprit*, Gallimard, 1964, p. 35.

8 들뢰즈도 『철학이란 무엇인가』(1991)에서 '철학이 말(개념)로써 사건을 발현시키는 데 비해 예술은 감각으로써 기념비를 세운다.'고 주장한다. 많은 경우에 감각적 사유(예술)가 '기념비적'인 것은 개념적 사유(철학)보다 '선철학적'(préphilosophique)으로 발현되기 때문이다.

9 이광래, 『미술철학사 1』, 미메시스, 2016, p. 694.

이다.

다시 말해 이 풍경화는 세잔의 '말 없는' 사유와 메를로-뽕티의 '말하는' 사유가 만나는 필로아트의 접점이다. 그런가 하면 그곳은 세잔과 피카소가 저마다의 방식으로 실험하며 모색해 온 감각의 논리가 입체적으로 인터페이스하는 공유감각지점이기도 하다.

그것은 만년의 세잔이 여기에서 대상에 대해 신체 속에 있는 '은밀한 안감'과 같은 감각(가시성)을 '현상학적으로' 그림으로써 현전의 겉감에 대한 눈속임의 재현을 배신하는가 하면, 나아가 감각적 경험에 역설적으로 개입하는 '입체양식'을 선보이고 있었기 때문이다.

4

필로아트의 선구(3):
마네의 금기에서 위반으로

◇◇◇

금기와 위반은 태생적으로 한 짝이다. 위반하지 않는 금기(법칙이나 규칙, 권력이나 권위, 전통이나 관습)는 있을 수 없을뿐더러 있어도 무의미하다. 금기는 위반을 통해서만 의미(긍정적이든 부정적이든)가 부여된다. 금기는 위반을 위해 존재한다. 위반하기 때문에 금기인 것이다.

금기는 영원하지 않다. 위반할 때까지만 금기이다. 금기는 위반자가 출현함으로써 그 의미가 드러난다. 금기는 위반자를 위해 만들어진 것이다. 그 때문에 어떤 금기에 대해서도 그것의 위반은 역사적이다. 역사가 위반(저항)을 기다리고, 위반자(도전자)를 주목하는 까닭도 거기에 있다. 마네가 바로 그런 인물이다.

일찍이 금기와 위반의 개념으로 사랑과 예술을 조망했던 사회학자이자 철학자이고, 인류학자이자 미학자인 조르주 바타이유(Georges Bataille)는 『마네』(Manet, 1955)에서,

ㄱ) 과거에 저항, 반목, 시대에 반항, 반발, 파문, 전통의 단절, 결별

ㄴ) 주제에 대한 무심함, 의미화에 무관심, 부재의 단순함, 주제의 파괴,
최종적 침묵, 예술의 침묵, 침묵의 회화, 말 없는 그림

ㄷ) 회화에 대한 부정, 언설에서의 해방, 과거의 붕괴, 전복, 혁명

ㄹ) 변신의 초안, 미완의 완성, 심오한 비밀, 새로운 회화, 마네의 승리

등의 단어들을 수없이 쏟아 낸다.

무엇 때문이었을까? 바타이유는 마네가 무엇을 하였기에 위반의 말들을 그토록 여러 가지로 동원한 것일까? 바타이유가 보기에 반목과 단절도 부족하여 전복과 혁명이라고 규정할 만큼 크게 범한 화가 마네의 '위반'은 무엇이었을까? 다시 말해 마네의 그림들은 어떤 '금기들'을 어긴 것일까?

바타이유는 마네가 고의로 저지른 회화의 위반들을 가리켜 violence가 아니라 transgression이라고 표현했다. 라틴어 trans(넘어서, 초월하여, 통하여)와 gressus(걸음, 진행)에서 유래한 trans+gression은 본래 '~을 넘어서 나아감'을 뜻한다. 그것은 단순히 반목이나 단절, 결별이나 파괴와 같은 위반을 의미하기보다 '위반과 그 이후'의 '극복과 진보'를 모두 함의하는 복합개념이다. 그 때문에 마네가 범한 위반에 대한 의미는 transgression보다 'metagression'이 더 적합한 단어일 수 있다.

일반적으로 전복이나 혁명처럼 역사의 매듭을 상징하는 크고 작은 위반(도전)으로서의 사건들, 그리고 위반의 긍정적 대가와도 같은 극복과 진보는 '본질에서 벗어난' 구태에 대한 반성과 새로움에 대한 욕망에서

비롯되기 일쑤이다. 바타이유에게 마네의 그림들이 단순한 위반이 아니라 미술의 본질에 대한 '철학적 반성'과 '말 없는 사유'로서의, 나아가 단절과 저항(도전)을 통한 '변신과 창조'로서의 복합적인 사건으로 보였던 까닭도 거기에 있다.

하지만 마네에게 반성과 단절을 넘어 침묵의 저항을 통한 변신을 가져오게 한 회화에서의 구태는 금기가 아니라 금언(金言)들이었다. 바타이유가 금기를 프랑스어 prohibition이 아닌 interdit로 사용한 까닭도 거기에 있다. inter+dit에서 dit(e)는 약속이나 규약, 격언이나 금언과 동의어이기 때문이다. 그것도 르네상스 이래 화가들 모두에게 상호(inter) 공유된 금언이기에 더욱 그렇다.

'말로 사유하는' 철학자 바타이유가 '말없이 사유하는' 화가 마네의 필로아트, 즉 그림들에서 발견한 것도 오랫동안 화가들에게 묵언의 신조가 되어 온 금언으로 간주되는 특정한 규칙들에 대한 '위반 찾기'였다. 이를테면 화가들에게 눈속임 시대의 금과옥조로 여겨 온 원근법, 명암(조명), 윤곽선, 주제에 대한 서사, 오브제의 물성, 시선의 다양화, 화가의 유보된 정체성(주권성) 등이 그것이다.

실제로 마네에게 이러한 금언의 거부와 단절, 나아가 탈구축과 변신 등 '역사의 도전'—아놀드 토인비는 역사를 바꾸려는 도전(challenge)과 지키려는 응전(response)의 갈등과 대립의 관계에서 변화하는 것으로 간주—을 가져온 회화적 모험들은 '과거에 저항하기', '시대에 반항하기', 그리고 '새로운 질서 만들기'였다.

마네의 '유발된 저항'

저항은 부인에서부터 시작한다. 과거의 전통적인 규칙이나 관습에 대한 단절이나 거부(도전)의 경우엔 더욱 그러하다. 세잔을 비롯한 많은 필로아티스트들에게서 보듯이 그 비의(秘義)의 신학(crypto-théologie)을 '인식론적 장애물'로 느낄 경우 누구라도 그것에 저항한다. 그 때문에 역사를 바꾸는 크고 작은 혁신이나 혁명들은 비싼 단절값의 지불도 마다하지 않는다.

〈풀밭 위의 점심식사〉(1863)나 〈올랭피아〉(1863)처럼 그것들을 '스캔들'로 평하는 당시의 많은 이들이 그것을 회화에서의 전복이나 혁명과 같은 상전으로 평하는 까닭도 《살롱전》에서 수차례의 낙선, 그에 따르는 혹평과 비난(응전)처럼 그가 감내해야 할 단절값 때문이었다.

하지만 마네는 어떤 과거나 전통에도 '의도적으로' 저항(도전)하지 않았다. 회화의 본질에 충실하려는, 그리고 캔버스 위에다 자신의 생각대로 충실히 표상하려는 그의 의도가 저항으로 비쳐졌을 뿐이다. 도리어 그의 작가정신에 동의하지 않는 당대의 제도와 권위, 관객과 비평자(응전자)들이 그에게 저항했다. 앙토냉 프루스트도 1849년부터 6년간 그림을 배웠던 「쿠튀르화실 시절의 마네의 주장」(1897)에서 다음과 같이 평한 바 있다.

"마네는 사실 대항하고 싶어 하지 않았다. 대항한 것은 오히려 마네의 반대편 사람들이다. 그들은 마네가 전통적인 화법, 외관, 필

법, 형태를 외면했다는 것을 문제 삼았다. … 전통적인 것을 고집하는 그들에게는 오직 (전통적인) 양식만이 중요하다. 그 외의 것들은 하등의 가치가 없다. 따라서 그들의 비평은 비판적이며 적대적이다. … 마네는 자신의 재능 속에서 존재를 확인해 왔을 뿐이지. 과거의 미술을 뒤집거나 새로운 미술을 창조하려 들지 않았다. 그는 다만 다른 사람이 아닌 자기 자신이 되고 싶었던 것이지."[1]

이미 1867년의 전시회 카탈로그 서문에서 마네의 지지자였던 보들레르도 "마네는 항의하고 싶었던 적이 한 번도 없습니다. 오히려 그럴 생각은 하지도 못했던 그에게 항의했던 건 다른 사람들입니다. 마네는 이전의 회화를 전복시키려 한 적도, 새로운 회화를 창조하려 한 적도 없습니다."[2]라고 적고 있다. 이렇듯 보들레르가 보기에 마네는 단지 그의 그림에 대한 '저항의 유발자'였을 뿐이다.

그럼에도 보들레르는 저항의 유발을 마네의 '우유부단한 성격' 탓으로 돌린다. 훗날 그와 직접 소통한 경험이 없는 바타이유조차도 '마네의 매력은 우유부단과 망설임으로 빚어진 것'[3]이라고 평한다. 소심하고 소극적인 성격이 마네의 장애물이었다는 것이다.

그러나 누구라도 우유부단함이나 소심함과 같은 소극적인 성격들로는 저항이나 반발, 반항이나 거부, 파괴나 전복처럼 적극적이고 과감한 결

1 프랑스와즈 카생, 김희균 옮김, 『마네: 이미지가 그리는 진실』, 시공사, 2010, pp. 141–142.
2 조르주 바타이유, 차지연 옮김, 『마네』, 워크룸 프레스, 2017, p. 229.
3 앞의 책, p. 301.

과의 생산을 기대할 수 없다. 역사를 지키려는 응전은 대부분 낯섦과 새로움에 대한 불편함이기 쉽다. 이를테면 〈올랭피아〉 이전에 마네를 옹호했던 시인 테오필 고티에조차도,

"침대 위에 더러운 발자국을 남기고 있는 고양이로 인해 그림이 추잡해졌다. … 고양이 꼬리가 이루는 기묘한 물음표는 부르주아에 대한 조롱일 것이다."[4]

라고 혹평한 경우가 그것이다.

하지만 마네에 대한 고티에의 이러한 혹평은 마네의 소극적 성격과는 무관하다. 그것은 당시 마네를 가리켜 '사교계의 집시'라고 불렸던 별명과도 엇갈린다. 그것은 이제껏 회화의 금언에 길들여진 대중과 비평가들의 시선과 고정관념이 얼마나 공고했는지를 반영할 뿐이다.

마네는 우유부단을 거듭 강조한 바타이유의 주장과는 달리 소심한 화가였다기보다는 (원근, 조명, 윤곽선, 주제의 서사, 화가의 정체성 등에 관한) 회화의 지배적인 '형성규칙들'(règles de formation)에 얽매이지 않는 기법으로 그 당시 굉장한 저항과 반대의 스캔들을 유발한 장본이었다.

실제로 필로아티스트로서 마네는 회화의 금언보다 본질을 위주로 하여 사유하고, 현상학자 메를로-뽕티가 『보이는 것과 보이지 않는 것』(1964)의 서두에서 "우리는 사물 자체를 본다. 세계란 우리가 보고 있는

4 프랑스와즈 카생, 김희균 옮김, 『마네: 이미지가 그리는 진실』, p. 61.

바 그것이다."[5]라고 시작하듯 '나는 본대로 사물을 증거했을 뿐이다.'라는 그의 말처럼 가능한 한 자신이 보고 사유한 대로 표상했을 뿐이다. '침묵하는 위반자'였던 그는 본질의 표상을 위해 금언을 위반하는 대신 어떤 저항의 말도 하지 않았다.

그 때문에 자신에 대해 빗발치는 저항과 혹평에 대해 침묵하면서도 '말 없이 사유하는' 필로아티스트에 대한 동료 문인들의 평가는 훗날 제기된 바타이유의 주장과는 사뭇 달랐다. 적어도 에밀 졸라나 스테판 말라르메 같은 이들은 회화의 본질에 충실하려는 마네의 철학적 반성과 대담한 표상의지야말로 금언을 위반하려는(transgress) 것이 아니라 극복하려는(metagress) 것이었음을 간파했기 때문이다.

이를테면 1867년 1월 1일에 에밀 졸라가

"그는 단순하고 정확한 언어를 쓰고 있다. 그가 그림에 도입한 새로운 색조는 빛으로 충만한 그림 속의 황금색이고, 그의 표현력은 정확하고 단순하다. 마네는 굵직한 덩어리들만을 읽어 내고 있기 때문이다."[6]

라고 쓴 평이라든지, 스테판 말라르메가 1896년에 쓴 「마네」에서

"직감적으로 움직일 준비가 되어 있는 그의 손은 어떤 경로로 투

5 Maurice Merleau-Ponty, *Le visible et l'invisible*, Gallimard, 1964, p. 17.
6 프랑스와즈 카생, 김희균 옮김, 『마네: 이미지가 그리는 진실』, p. 154. 재인용.

명한 시선이 그림으로 변환되는지를 보여 준다. 생기 있고, 은은하
고, 날카롭고, 검정처럼 으슥한 효과가 그의 손에서 빚어져 우리는
비로소 프랑스의 새로운 걸작 앞에 서게 되었다.'[7]

라는 평이 그것이다.

실제로 '정확하고 단순하다'(졸라)든지 '직감적으로 움직일 준비가 되
어 있다.'(말라르메)고 하는 평가는 우유부단하고 소심한(바타이유) 화가
에게는 기대할 수 없는 표현들임에 틀림없다. 특히 비난이나 혹평과 같
은 저항이나 반발에도 '독창적 사유'의 무덤이나 다름없는 회화의 전통적
인 금언에 더 이상 따르지 않겠다는 마네의 '필로아티스트적 사유'가 함
축되어 있기 때문에 더욱 그렇다.

'나는 본 대로 그린다.'는 주장은 회화를 회화 본연의 것일 수 있게 하
려는 그가 세상을 보는 방법, 즉 자신의 투명한 시선과 표상의지의 표
명이나 다름없었다. 메를로─뽕티가 생각한 지각적 신념─우리는 세계를
보는 방법을 배워야 하며, … 우리라는 것이 무엇인지, 그리고 본다는 것이
무엇인지 말해야 한다[8]─과 마찬가지로 마네도 '본 대로 그리는 것'이 곧
사실로서의 시각에 자신을 맞추는 유일한 방식이며, 그 시각 안에서 자
신에게 생각하게 하는 것에 상응하는 유일한 방식이라고 믿었기 때문
이다.

7 앞의 책, p. 156. 재인용.
8 Maurice Merleau-Ponty, *Le visible et l'invisible*, p. 18.

과거에의 저항: 깊이감을 위반하다

그럼에도 마네는 왜 당시의 관람자들이나 비평가들에게 과거에 저항하는 '파괴적인 화가'로 비쳐졌을까? 특히 그가 시대에 반항하는 '스캔들 속의 화가'로 평가된 까닭은 무엇이었을까? 그것은 마네가 말없이 감행한 관습적인 형성규칙의 위반들이 타자에게 그만큼 낯설고 불편한 것으로 반사되었기 때문이다.

하지만 이질감을 유발한 마네의 '스캔들'은 르네상스 이래 회화에서도 유사와 동일이라는 통일적인 질서의 거부와 붕괴의 현장을 목격한 당대인들의 인식론적 가늠자일뿐더러 선입견에 대한 반사경이기도 하다. 그러면 회화에서도 생략의 문법과 소거의 논리를 통한 '희생의 경제학'에 주저 없이 발을 들여놓음으로써 마네가 어긴 위반의 구체적인 사항들은 무엇이었을까?

'선한 신은 디테일에 있다.'는 소설가 플로베르의 언명에서도 엿볼 수 있듯이 이미 중세의 성상(聖像)회화시대 이래 회화에서 신의 묘수와도 같은 환상적인 '깊이감'은 평면의 아킬레스건이나 다름없다. 주지하다시피 깊이감은 애초부터 입체에 비해 한계를 지닌 채 탄생한 회화에게 주어진 과제였다.

그 때문에 환영주의(illusionisme)에 매달려 온 원근법 이전의 화가들은 우선 명암(빛의 조명) 효과만으로 이를 극복하려 노력해 왔다. 다시 말해 공간의 깊이를 더욱 실감케 하는 원근에 의한 3차원적 실험은 콰트로첸토(15세기)의 시기까지 기다려야 했기 때문이다. 레오나르도 다빈치의

〈모나리자〉(1503-19)나 라파엘로의 〈아테네 학당〉(1509-11)에서 보듯이 르네상스 이후의 화가들이 환상(fantasmes)의 효과를 한층 더 높일 수 있는 원근법을 금과옥조로 여겨 온 까닭도 거기에 있다.

하지만 19세기의 화가 마네에게 회화에서의 깊이감은 더 이상 반드시 따라야 할 금과옥조가 아니었다. 무엇보다도 미술의 본질에 대한 반성에서 비롯된 그의 필로아트적 사유가 그것에 대한 출구로서의 위반을 자극해 온 탓이다.

원근법에 저항하다

본래 원근법의 발명은 2차원의 사각형 안에서만 환상효과를 높이기 위해 눈속임해야 하는 '평면콤플렉스'의 반영이었다. 그 때문에 회화에서 현상을 가능한 한 입체적으로 표상하려면, 다시 말해 관람자의 눈을 더욱 환상적으로 속이려면 화가들은 불가피하게 평면에서 극복하기 어려운 '깊이감'의 부족을 해결해야 했다.

하지만 '나는 본 대로 그린다.'고 주장한 마네에게 물리적 차원에 의한 착시효과가 낳아 온 환영주의에 대한 집착은 화가의 사실주의적 본연이 아니었다. 그에게 그것은 '악마는 사소한 것에 숨어 있다.'는 (건축가 미스 반 데어 로에의) 말처럼 본질에서 벗어난 눈속임 기술이나 다름없기 때문이다.

마네가 '회화의 자연적 본연성'을 입체적 깊이감보다 도리어 '화면의 평면성'과 '디테일의 희생'에 있음을 강조하려는 작품들, 즉 그의 반원근법적 탈환영주의를 잘 반영한 작품들은 적지 않다. 이를테면 〈피리 부는 소

년〉(1866), 〈발코니〉(1867), 〈오페라극장의 가면무도회〉(1867), 〈막시밀리앙 황제의 처형〉(1867) 등을 비롯한 그 밖의 여러 작품이 그것들이다.

이것들 가운데 특히 회화의 탈환영주의와 '본연성'을 강조하는 〈피리 부는 소년〉에는 어떤 배경도, 어떤 조명(명암)도 없을뿐더러 그 흔한 디테일도 생략되어 있다. 그 때문에 거기서는 원근의 거리감이나 환상적인 깊이감을 전혀 찾아볼 수 없다.

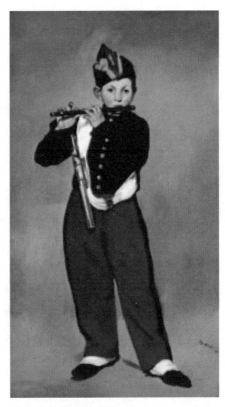

마네, 〈피리 부는 소년〉, 1867.

회화에서 희생의 경제학을 상징하는 '새로운 언표'-푸코에게 있어서 새로운 언표는 하나의 '사건'(l'événement)과 동의어다-로서의 이 작품이 1866년의 《살롱전》에서 낙선하는 것은 당연한 결과였다. 그뿐만 아니라 평면에서의 본연에만 충실한 이 작품은 형성규칙들에 대한 위반의 의도를 단순하면서도 강렬하게 노골화한 탓에 마네에게는 또 한 번의 혐오감과 더불어 저항적 스캔들마저 안겨 준 '일대 사건'으로 이어졌다.

하지만 당시 자연주의의 이념을 지향하는 26세의 청년이었던 소설가 에밀 졸라는 그해 5월 『레벤망』(L'Événement)지에 기고한 글에서 다음과 같이 호평한다.

> "누가 뭐래도 내가 가장 좋아하는 그림은 올해의 낙선작 〈피리 부는 소년〉이다. … 나는 마치 이 그림이 나를 위해서 그려진 것 같다는 느낌을 지울 수 없다. … 마네의 그림은 꾸밈이 없다. 사소한 부분들에 괘념치 않을뿐더러 인물에도 불필요한 덧칠을 하지 않는다. … 마네는 정확한 색조를 잡은 다음 그것을 화면 속에서 병렬시키는 데 만족하는 것이다. 그래서 그의 그림 속에서는 단단하고 튼튼한 부분들이 완전하게 하나로 결합되어 있다."⁹

또한 졸라는 마네의 자연주의적 사유의 세계를 변호한 『변론과 설명』에서도 "그는 거친 자연 앞에서 물러서지 않았다. … 아무도 이 말을 하

9 프랑스와즈 카생, 김희균 옮김, 『마네: 이미지가 그리는 진실』, p. 69.

지 않기 때문에 내가 말하겠다. 아니 외치겠다. 마네는 확실히 다가올 세대의 스승이다."[10]라고 격찬한 바 있다.

그런가 하면, 그는 "그렇게 간결한 필치로 그처럼 힘 있는 미적 효과를 내기란 쉽지 않다. 루브르에서 마네는 쿠르베와 동렬에 서야 하고, 집요하고 강인한 기질을 지니고 태어난 모든 화가들의 전당에 나란히 봉헌되어야 한다."[11]고 주장하기까지 했다.

회화의 전통적인 금언들을 직접적이면서도 도발적으로 위반하고 있는 마네를 옹호하고 나선 이는 졸라만이 아니었다. 심지어 〈올랭피아〉를 혹평했던 낭만주의 시인 테오필 고티에조차도 1868년 5월 11일자의 일간지 『르 모니퇴르』(Le Moniteur)에 기고한 글에서,

"마네 씨의 회화에 정녕 아무것도 없다고 말해야 하는 것일까? 그의 작품 중 가장 사소한 것에서도 쉽게 눈에 띄는 그만의 특색이 있다. 특유의 색감이 이루는 완벽한 통일성은 … 명암이나 디테일들을 희생시킴으로써 얻어진 것이 사실이다."[12]

라고 하여 당시의 부정적인 스캔들에 대해 마네를 변호하고 나서기까지 했다.

10 앞의 책, p. 68. 재인용.

11 앞의 책, p. 68. 재인용.

12 조르주 바타이유, 차지연 옮김, 『마네』, 워크룸 프레스, 2017, p. 265. 재인용.

빛의 조명은 예나 지금이나 화가들이 평면에서 3차원적(자연적) 깊이 감을 높이기 위해 시도하는 가장 손쉽고 기본적인 기법이다. 단일시점의 소실을 통한 환상효과가 현상에 대한 물리적 깊이감을 갖게 한다면, 빛의 조명은 평면의 깊이감에 대한 심리적 환상효과를 유발한다.

특히 르네상스 이래 화가들이 빛의 조명을 화면 내부에 집중시킨 까닭도 거기에 있다. 이를테면 레오나르도 다빈치의 〈암굴의 성모〉(1506-08)와 〈세례 요한〉(1513-16)을 비롯하여 조르조네의 〈폭풍〉(1506), 윌리엄 터너의 〈바다의 어부〉(1796)와 〈눈보라〉(1842), 프란시스코 고야의 〈1808년 5월 3일〉(1808)과 〈거인〉(1808-12), 귀스타브 쿠르베의 〈정원의 연인〉(1844)과 〈알프레드 브뤼야의 초상〉(1853) 등 르네상스 이후 대부분의 작품들이 그러하다.

공간의 원근효과가 시지각을 구도 전체로 분산시키는 스키조적 착시현상을 자아내는 데 비해 조명효과는 구도상의 국소적인 착시현상과 더불어 시지각을 빛의 투사 부분에 집중하려는(fade in) 파라노이아적 심리를 자극한다. 그것은 전자가 '물리적 분산효과'를 기대한 것이라면 후자는 '심리적 편집효과'를 기대한 것이기 때문이다. 게다가 깊이감을 환상적으로 높이기 위한 조명이 캔버스의 내부에 집중된 탓에 더욱 그러하다.

하지만 환영주의에 동의하지 않는 마네의 작품들에서 내부조명을 이용하여 환상효과를 높이려는 형성규칙은 기대하기 어렵다. 그의 작품들

윌리엄 터너, 〈바다의 어부〉, 1796.

에는 그와 반대로, 즉 빛이 밖에서 안으로 비쳐지는 외부조명인 경우가 허다하다. 〈오귀스트 마네부부의 초상〉(1860)을 비롯하여 〈빅토린 뫼랑의 초상〉(1862), 〈스페인 발레〉(1862), 〈튈르리공원의 음악회〉(1862), 〈올랭피아〉(1863), 〈천사들과 그리스도〉(1865-67), 〈발코니〉(1868-69), 〈막시밀리앙 황제의 처형〉(1867), 〈술탄의 처〉(1871), 〈오페라극장의 가면무도회〉(1873), 〈폴리베르제르의 바〉(1882) 등에 이르기까지 대부분의 작품들에서 보듯이 내부조명은 더 이상 보이지 않는다.

이렇듯 마네는 '빛의 마술사'라는 별명에 걸맞게 조명에서도 르네상스

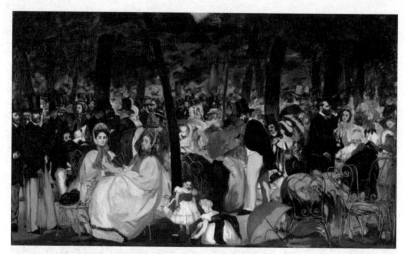

마네, 〈튈르리 공원의 음악회〉, 1862.

시대의 질서에 대한 혁신적 변화를 통해 피렌체 미술에서 시작된 재현의
전통에 저항하기에 시종일관 주저하지 않는다. 마네의 이러한 시도에 대
해 푸코도 그의 작품들은 그림이 놓인 공간에서 비치는 진짜 빛에 의지
함으로써 화폭 내부에서 빛을 재현하려 하지 않았다[13]고 평한다.

그가 '마네의 회화에서 거리는 지각에 의해 인지되는 것이 아니라 순
수하게 인지되는 것'[14]이라는 주장에 동조한 까닭도 거기에 있다. 마네는
깊이의 환상효과를 고의로 형성하지 않음으로써 원근뿐 아니라 조명마
저도 지각과 거리(공간)와의 관계에서 전통적인 배치에 도전하고 있다는
것이다.

13 조지프 탄케, 서민아 옮기, 『푸코의 예술철학』, 그린비, 2020, p. 124.

14 Michel Foucault, *La Peinture de Manet*, Seuil, 2004, p. 28.

당대에의 저항: 도전과 스캔들 사이

〈풀밭 위에서의 점심식사〉에 이어 〈올랭피아〉가 《낙선전》에 선보이자 당시 비평가들은 "싸구려 음악이 귀를 못 쓰게 만들 듯 마네의 그림은 대중들의 눈을 굳게 한다."고 비난했다. 테오도르 뒤레도 1906년에 쓴 『마네』에서,

> "〈올랭피아〉는 바로 전해의 〈풀밭 위에서의 점심식사〉를 둘러싼 추문과 함께 마네의 악명을 높여 주었다. 화가로서는 전례가 없는 일이다. 모든 풍자화와 신문이 마네와 그의 그림을 계속 물고 늘어졌고, 마네는 유명세를 톡톡히 치렀다. … 길에 나서면 그를 보기 위해 사람들이 고개를 돌렸고, 공공장소에 나타나면 사람들이 그를 가리키며 수군거리는 꼴이 무슨 괴상한 동물이라도 구경하는 것 같았다."[15]

라고 하여 아직도 비난을 후렴처럼 남긴 바 있다.

하지만 한 세기가 더 지난 뒤 당시의 스캔들에 대해 바타이유는 '부르주아가 지배하는 세계에서는 생각할 수 없는 규약의 부정, 그것도 폭력적 부정'이라고 전제하며 "이러한 패러디들을 통해 예술의 위엄을 되찾았다. 그런데 그것은 즉각적이고 부조리한 소재들 속에서, 그리고 웅변

15 프랑스와즈 카생, 김희균 옮김, 『마네: 이미지가 그리는 진실』, p. 144. 재인용.

의 목을 조름으로써, 요컨대 그 자신이 속한 시대의 형태들 속에서 되찾은 것이다."[16]라고 호평하며 마네를 편들고 있다.

그뿐만 아니라 벨라스케스와 더불어 마네를 재발견한 푸코도 마네에 관한 강의에서 스캔들에 휩싸인 두 그림에 대하여 조명 방식의 변화에 초점을 맞춰 '콰트로첸토 시대의 조명도식을 대체하기'라고 규정한다. 〈풀밭 위의 점심식사〉가 깊이감을 높이기 위해 캔버스 내외의 서로 다른 두 가지 조명 체계를 시도하는 '애매한'-조명의 병치는 위반에 대해 고뇌 중임을 의미한다-이중의 방식을 택한 데 비해 캔버스 밖의 외부조명만을 과감하게 택한 〈올랭피아〉는 관람자의 시선을 벌거벗은 모델에게 집중하도록 의도적으로 유도하는 도발적이고 충격적인 방식을 실험하고 있다는 것이다.

〈풀밭 위의 점심식사〉와 저항의 이중성

'새로움'은 늘 그 자체로서 '하나의 사건'이다. 무엇보다도 그것이 낯설기 때문이다. 마네의 이 그림에 대한 낯섦이 대중들에게 충격, 낙선, 스캔들로 이어지는 까닭도 거기에 있다. 그 과정에서 주객 간에 느껴지는 충격은 이중적이고 상호적이다. 하지만 어떤 경우에도 스캔들은 낯섦에 대한 타자의 충격이 생산하는 '집단적 저항'의 언표이다. 그래서 그것이 곧 하나의 사건인 것이다. 〈풀밭 위의 점심식사〉가 마네를 스캔들 속의 주인공으로 만든 것도 그 때문이다.

16 조르주 바타이유, 차지연 옮김, 『마네』, pp. 276-277.

그러면 깊이감과 환영의 조작(눈속임)에 너무 오랫동안 길들여 온 대중들에게 이 작품을 마주하는 순간 시선에 먼저 거슬리는 위반사항은 무엇이었을까? 그것은 무엇보다도 낯선 빛의 조명이었을 것이다. 병치된 조명, 특히 외부조명에 의한 깊이감이 주는 환상효과의 변화는 그들을 어리둥절하게 할 만큼 생소한 광경이었기 때문이다.

그만큼 대중들은 자신들 사이에서 공유되어 온 '제도화된 의견들'이나 이른바 '역사에 등록된 기념물'과 다를 바 없는 규약화되어 온 기존의 조명방식에 익숙하다. 공유의 함정 속에서는 이미 '있는 것'(l'être)을 대치시킬 수 있는 것이 있을 수 있다고 이의제기하거나 반성하려는 이가 흔하지 않다.

그 때문에 그것의 단절과 해체를 요구하는 빛의 변화만으로도 말없이 사유하는 필로아티스트 마네가 대중의 입맛에 맞을 리 없는 이방인이었다. 그는 그들에게 회화에서 재현의 기능과 의미가 무엇인지를 반성하며 질문하게 하지만, 질문에 준비되지 않은 그들의 반응은 당황함 그 자체일 뿐이었다.

도리어 새로운 사유에 공감하지 못하는 그들의 반응은 비난이기 일쑤이다. 대답하는 것보다 비난하는 것이 훨씬 쉽기 때문이다. 대중의 공공연한 저항들에서도 보듯이 공공질서를 위반한 자에 대한 범칙금의 통보인 양 미학적 방패를 앞세운 집단적 비난이 마네에게 쏟아진 까닭도 거기에 있다.

〈풀밭 위의 점심식사〉가 1863년 5월 15일의 《낙선전》에 〈목욕〉[17]이라는 제목으로 선보이자, 한 익명의 비평가가 『가제트 드 프랑스』에 기고한 글에서 이번에는 화면 속에 등장한 인물들(소재)에 대한 뜻밖의 묘사를 보고 당황한 나머지 (아래와 같은) 미학적 비난에 주저하지 않았다.

"마네 씨는 세상의 모든 심사관들에게 탈락될 만한 자질을 갖췄다. 그 눈을 찌르는 색감하며 … 그림 속 인물들은, 어떤 타협도 누그러뜨리지 못할 만큼 노골적으로, 아주 강렬하고 뚜렷하게 드러나 있다. 마네 씨에게는 영원히 무르익지 않을 푸르뎅뎅한 과일 같은 떫은맛이 있다."[18]

하지만 그림 속의 인물에 대한 묘사가 어떠하길래 그를 가리켜 영원히 삼킬 수 없어 내뱉을 수밖에 없는 떫은맛의 과일 같다는 걸까? 그것은 무엇보다도 처음 보는 주제의 '부조리와 부조화', 그리고 보이는 것과 생각한 것의 '불일치' 등에서 비롯된 공유할 수 없는 이중의 위화감이고 거부 반응일 수 있다. 하지만 바타이유의 생각은 그와 반대였다. 그에 의하면,

"〈풀밭 위의 점심식사〉는 그 자체로 〈전원음악회〉에 대한 부정이다. 이 작품에서 티치아노(당시엔 조르조네의 것으로 알려졌다)

17 마네는 모네가 퐁텐블로 야외의 숲속에서 1865~66년 사이에 그린 작품 〈풀밭 위의 점심식사〉를 보고 자신의 〈목욕〉도 모네의 작품과 똑같이 고치기로 했다.

18 조르주 바타이유, 차지연 옮김, 『마네』, p. 277. 재인용.

가 르네상스의 음악가들 곁에 벌거벗은 여인들을 밀어 넣었던 것은 그리스 신화의 한 장면을 표현하려 했음이다. 마네는 루브르에 걸려 있던 이 작품에서 주제만을 취했다.

하지만 이처럼 신화적인 구도와 주제 안에다가 그는 자신이 바랐던 그 변화, 즉 과거의 전복과 새로운 질서의 탄생을 목도하고 있는 현재의 세계를 밀어 넣었다. 알몸의 여인이 모닝코트 입은 남자들 곁에 있다. 그는 자신이 어릴 때 도달하고자 결심했던 것에 끝내 도달했다. 이러한 패러디(parodie)를 통해 그는 예술의 위엄을 되찾았다."[19]

본래 신화의 단골 배경이었던 전원은 〈전원음악회〉에서 보듯 르네상스 이후 귀족이나 소수 부유층의 여유로운 생활을 상징하는 공간이었다. 푸코도 〈풀밭 위의 점심식사〉에서 세 인물의 배치는 본래 마르칸토니오 라이몬디의 판화 〈파리스의 심판〉에서 빌려 온 것이라고 하여 그 구도의 족보를 밝히기까지 했다. 게다가 〈파리스의 심판〉 이후 마네가 그림 공부를 위해 여러 미술관에서 명화들을 모사하던 시절 베낀 티치아노의 그림 속 인물들을 또 다른 전원(풀밭)에다 결합하여 배치했다는 것이 바타이유의 주장이다.

이렇듯 19세기 후반(1860년대 이후)의 데카당스 시기, 즉 자유주의

19 앞의 책, p. 277.

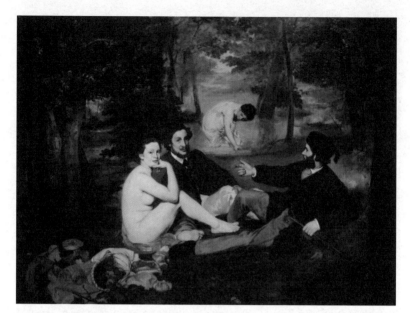

마네, 〈풀밭 위의 점심식사〉, 1863.

티치아노, 〈전원음악회〉, 1510.

자와 공화파가 주도하는 사회의 주류가 '거물'(Gros)에서 '작은 사람들'(Petits)로 바뀌는 번영기[20]에 이를수록 프랑스에서 전원이나 공원과 쁘띠부르주아인 대중과의 상징적인 관계는 그 이전보다 더욱 두드러진다. 마네도 그 그림에서 전원 대신 풀밭으로, 음악회 대신 점심식사로 바꿨을 뿐 대중의 전원풍속도에 참여하기는 마찬가지였다.

그럼에도 마네의 그 패러디화는 그들로부터 전통적 형성규칙의 위반에 대한 미학적 저항뿐만 아니라 윤리적(외설적) 저항도 피할 수 없었다. 1867년 에밀 졸라도 그래서 부분(디테일)보다 전체를 보라는 식으로 이 작품에 대하여 (아래와 같이) 옹호하고 나선 것이다.

"이런, 이 무슨 외설이란 말인가! 성장한 두 남자 사이에 옷을 벗은 채로 앉아 있는 여자라니! … 대중들은 화가가 뚜렷한 화면 공간의 배분과 가파른 대비효과를 위해 인물들의 구성에서 외설적이고 음란한 분위기를 연출하고 말았다고 생각할지 모른다.

하지만 이 그림에서 주목해야 할 것은 풀밭 위에서의 점심식사가 아니라, 강렬하고도 세련되게 표현한 전체 풍경이다. 전경은 대담하면서도 견고하고, 배경은 부드럽고 경쾌하다. 커다란 빛을 듬뿍 받고 있는 것 같은 살색의 이미지, 여기 표현된 모든 것은 단순

20 이광래, 『미술과 무용, 그리고 몸철학』, 민음사, 2020, p. 220. 예컨대 1868년에는 집회 및 출판의 자유가 승인되었다. 1830년에 5만 부 정도였던 파리의 신문 발행부수가 1869년에는 70만 부 이상으로 증가할 정도였다. 로저 프라이스, 김경근 옮김, 『프랑스사』, 개마고원, 2001, pp. 238-239.

실제로 공유해 온 규약의 함정에서 한 발짝도 움직이지 않으려는 쁘띠 부르주아들에게 '다름(바깥세상)을 보라'는 식으로 줄곧 반성-'반성철학'을 주창한 메를로-뽕티도 "내가 세계와 타자들을 알기 위해서 나 자신을 준거로 삼아 '반성'이라는 방법을 취할 수 있었던 것은 오직 먼저 내가 나의 외부에, 세계 속에, 타자들의 곁에 있었기 때문이며, 또한 이러한 경험이 매순간 나의 반성을 형성시키기 때문이다."²²라고 주장한다—과 물음을 말없이 요구해 온 마네는 여기서도 알몸의 여인과 베레모에 모닝코트를 입은 정장차림의 두 남자의 구도와 주제를 통해 위반을 고의적으로 자행했음이 분명하다.

하지만 그가 낯선 주제를 통해 역설적으로 던지는 반성과 물음은 그것만이 아니다. 그는 조명의 구도와 각도에서의 이중성뿐만 아니라 세 인물의 비현실적이고 비실제적인 복장(누드와 정장의 대비)의 부조화, 포즈의 부자연스러움, 시선들의 불일치, 나아가 유사-언어에 의한 지시대상이 이미지에 개입하여 명명, 확언과 같은 과제에 종속해야 한다—를 거부하는 주제의 부적합과 비확언성 등으로도 '구도의 통일성'을 붕괴시키고 회화의 전통적인 문법에 대한 침묵을 요구하며 의도적으로 규약을 위반하고 저항했기 때문이다.

마네가 이토록 하나의 화면 안에 서로 양립할 수 없는 모티브들을 공

21　프랑스와즈 카생, 김희균 옮김, 『마네: 이미지가 그리는 진실』, p. 53.
22　Maurice Merleau-Ponty, *Le visible et l'invisible*, p. 74.

존시키며 굳이 급속한 해방으로 인한 무질서와 시대적 부조리 현상, 즉 데카당스를 풍자하는 다소 퇴폐적인 풍속도를 선보이려 한 까닭은 무엇이었을까? 그가 부적합하고 부조리한 주제에 대한 저주에 버금가는 쁘띠부르주아의 소동을 말없이 감내한 데는 자신의 인정욕망뿐만 아니라 보들레르나 졸라와 같은 동료들로부터 받은 영향과 지지도 크게 작용했음을 부인하기 어렵다.

이를테면 '자기가 속한 시대에 반항하라.'든지 '상상력을 자연보다 앞에 놓으라.'는 보들레르의 주문이 그것이다. 보들레르, 졸라, 말라르메 등과 같은 소수의 동료들과 공유한 시대적 부조리에 대한 공감이 그에게는 참기 힘든 스캔들도 '과거와의 단절값'으로 말없이 치를 수 있게 하는 계기가 되었을 것이다.

〈올랭피아〉와 '심오한 단절'

〈풀밭 위의 점심식사〉에 대한 대중의 저항이 주로 '미학적인' 비난이었다면 〈올랭피아〉에 대한 스캔들은 '윤리적인' 조롱이었다고 해도 무방하다. 마네의 절친인 앙토냉 프루스트가 1897년에 쓴『마네의 회고록』에서 '〈올랭피아〉의 캔버스가 찢어지거나 파손되지 않은 것은 순전히 주최 측에서 조심스럽게 관리해 준 덕'이라고 말할 정도였다.

비난(1): '더럽기 그지없다'

마네에게 우호적이었던 시인 테오필 고티에조차도 당시 혹평의 대열에 앞장섰다. 그에 의하면,

"있는 그대로 봐준다고 해도 〈올랭피아〉는 침대 위에 누운 가냘
픈 모델의 모습이 아니다. 색조가 더럽기 그지없다. … 반쯤 차지
한 음영은 구두약을 칠한 것 같다. 추하다고 말하고 싶지는 않다.
하지만 가만히 들여다보면 이런저런 색의 조합으로 인해 이 그림
은 아주 추해 보인다. … 정말 이 그림 속에는 아무것도 없다. 어떻
게든 주목받아 보려고 애쓴 흔적밖에 없다. 이렇게 말하는 내 속도
편치 않다."[23]

특히 〈올랭피아〉에서 악마는 디테일에 숨어 있듯이 여인의 발끝에 보
일 듯 말 듯 숨어 있는 악마와 같은 검은 고양이가 마네에 대한 스캔들의

마네, 〈올랭피아〉, 1863.

23 프랑스와즈 카생, 김희균 옮김, 『마네: 이미지가 그리는 진실』, p. 145. 재인용.

상징처럼 조롱거리가 되었다. 고티에는 이번에도 "침대 위에 더러운 발자국을 남기고 있는 고양이로 인해 그림이 추잡해졌다. … 고양이의 꼬리가 이루는 기묘한 물음표는 부르주아에 대한 조롱일 것이다."[24]라고 하여 비난의 초점을 검은 고양이에다 맞추었다.

그뿐만 아니라 많은 대중들도 마네가 에로틱한 분위기를 돋보이게 하기 위해 〈우르비노의 비너스〉에서 비너스의 발끝에 인간에게 순종하는 강아지를 대신하여 간교하고 앙큼한 암고양이를 악마로서 대치시켰다고 비난했다. 실제로 프랑스어에서 암고양이(la chatte)는 올랭피아가 손으로 가리고 있는 여자의 음부를 가리키는 속어로서 통용되어 왔기 때문이다.

티치아노, 〈우르비노의 비너스〉, 1538.

24 앞의 책, p. 61. 재인용.

Part 1 왜 필로아트(PhiloArt)인가?

하지만 눈썰미 좋은 사람은 이 그림에서 당시 프랑스의 지식인이나 예술가들을 막론하고 그들이 얼마나 고양이를 비롯하여 손목의 팔찌, 목을 감은 리본-그녀의 존재를 증명하는 소품(미셸 레리스)-과 같은 디테일보다도 오리엔탈리즘의 광풍에 유혹당하고 있었는지를 쉽사리 눈치챌 수 있을 것이다.

그것은 회화에서도 대부분의 화가들이 고대 그리스 신화의 비너스 대신 이슬람제국의 노예인 '오달리스크'에 미혹되어 있었기 때문이다. 이를테면 고야의 〈벌거벗은 마야〉(1798-1800)를 비롯하여 들라크루아의 〈방 안의 알제리 여인들〉(1834), 레옹 베누빌의 〈오달리스크〉(1844), 앵그르의 〈그랑드 오달리스크〉(1814)에 이어서 〈터키 목욕탕〉(1863) 등에서 보여 준 관능적이고 야만적인 자태의 '오달리스크 증후군'이 그것이다.

그뿐만 아니라 동시대를 살아간 마네도 이러한 절편관음적(窃片觀婬的)이고 페티시즘적인(fétichistique) '오달리스크 신드롬'을 피해 가지 못했다. 〈올랭피아〉에는 오달리스크 대신 〈우르비노의 비너스〉보다는 덜하지만 다소 에로틱한 포즈를 취하고 있는 16세의 누드모델 빅토린 뫼랑과 그녀의 흰색 피부를 대조시키려는 의도에서 등장시킨 흑인 노예가 있을 뿐이다.

비난(2): '사회의 음부를 생각하게 한다'

심지어 당시의 비평가들은 뫼랑의 손목에 차고 있는 팔찌에 대해서조차 리비도적 장신구의 표상이 아닐까 하고 조롱했다. "내 사랑은 벌거벗었네 / 내 심장의 박동 소리를 느끼면서 / 그녀는 소리 나는 보석 하나만

을 걸치고 있었네"[25]라는 자샤리 아스트뤽의 시 구절이 그것이다. 훗날 말라르메의 제자였던 폴 발레리마저도 이 그림에 대해 다음과 같이 혹평한 바 있다.

"모든 수치심을 태연하고도 솔직하게 무시하는 여인의 부패한 자태, 완전한 나체를 드러내고 있는 야수적인 처녀상, 이것은 거대한 도시의 매춘사업과 동물적이고 원초적인 본능으로 얼룩진 이 사회의 음부를 생각하게 한다."[26]

변론: '마네의 피와 살이다'

그럼에도 이 그림이 낙선되고 2년이 지난 뒤 한결같이 마네를 지지해 온 에밀 졸라는 그의 화실에서 가진 토론에서 또다시 (아래와 같이) 그를 적극 변호하고 나선 바 있다.

"나는 감히 〈올랭피아〉를 걸작이라 말하며 이 말을 책임질 것이다. 〈올랭피아〉는 화가 자신의 피와 살이다. ⋯ 〈올랭피아〉는 마네의 정수이고, 강력한 힘의 표현이자 필력의 잣대이다. 하얀 천 위에 누워 있는 올랭피아는 배경의 검은 색에서 도드라져 희미하도 거대한 흔적이 된다. 검은 배경 속에는 꽃다발을 가져온 흑인 여자와 대중들을 즐겁게 해 주는 고양이가 있다. 첫눈에 우리는 이

25 앞의 책, p. 58. 재인용.
26 앞의 책, p. 56. 재인용.

그림에서 강렬한 두 색의 대비, 서로를 밀치는 강렬한 색의 조합을 알아챈다. 그 이외의 것들은 금세 사라져 버린다.

… 화가는 자연에서 배우고, 거기에다 거대한 빛을 쬠으로써, 즉 한 줄기의 빛을 이용함으로써 하나의 작품에 이른다. 이때 작품은 자연의 거친 반영이자 진지한 사색일 수 있다. 그게 사실이라면 마네의 우아한 생략기법, 과감한 변형은 분명히 옳다.

마네는 이 그림에서 다른 누구도 아닌 자기 자신을 강조하고 있고, 그것이 이 작품의 맛이다. … 마네는 16살짜리 모델의 몸을 있는 그대로 표현했다. 그러자 많은 사람들이 외쳤다. 저 음흉한 몸뚱어리를 보면 화가는 한물간 여인네를 그림 속에 구겨 넣은 게 틀림없다고. … 현대의 화가들이 비너스를 그리면 그들은 자연을 왜곡할 것이고, 결과적으로 거짓말을 하게 될 것이다. 하지만 마네는 스스로에게 왜 거짓말을 해야 되는지 묻지 않을 수 없었다. 마네는 진실을 보여 주고 싶어 했다. 그래서 그는 오늘날 우리에게 〈올랭피아〉를 보여 준다.

… 대중들은 언제나처럼 화가가 원하는 바를 이해하려고 하지 않는다. 그림에서 철학적 함의를 찾아내려는 사람들도 있지만 좀 음탕한 작자들은 외설적인 의도 운운하면서 흠집을 낼지도 모른다. … (하지만) 내가 확실히 아는 한 당신은 훌륭한 그림을 그려 냈다는 사실이다. 당신은 생생하게 이 세상을 풀어냈고, 빛과 어둠의 진실, 사물과 인간의 실제를 독특한 문법으로 표현해 냈다."[27]

[27] 앞의 책, p. 145-146. 재인용.

라고 하여 더 이상의 변론이 필요 없을 정도로 〈올랭피아〉를 극찬했다. 그는 눈에 보이는 사소한 것(디테일)으로 시비를 걸며 조롱하기보다 눈에 보이지 않는 회화의 본질에 대해 반성과 질문을 던지고 있는 이 그림의 문법을 변론하고자 했다.

특히 그는 필로아티스트로서 말없이 사유하는 마네가 침묵으로 웅변하고자 하는 '철학적 함의가 무엇인지'를 강조하려 했다. 다시 말해 그는 주제에 대한 생략기법, 빛의 변형, 사물과 인간과의 관계에 대한 실존적 표상, 규약에 구속되지 않는 화가의 자율과 자유 등에 대하여 마네를 대신하여 올랭피아가 변론하고 있다고 생각했던 것이다.

평가(1): 위대한 무관심, 자유의 침묵, 아름다움의 부정, 익숙함의 파괴

사건에 대한 '평가'는 역사의 몫이다. '기록으로서의 역사'에도 미처 등록되지 않은, 이제껏 경험해 보지 못한 낯선 사건인 경우에는 더욱 그러하다. 낯선 사건들은 그것이 아무리 역사적일지라도 역사의 장(場)에 곧바로 당당한 회원으로서 한자리를 차지할 수는 없다. '사건으로서의 역사'가 '기록으로서의 역사'로 바뀌기 위해서는 직·간접의 이해관계를 떠난 '평가의 관문'이 그 사건을 기다리고 있기 때문이다. 일반적으로 역사가 '새로움'에 대한 보상 공간이나 다름없는 까닭도 거기에 있다.

스캔들에 대한 비난과 지지, 조롱과 변호 사이에서 주목받던 〈올랭피아〉에 대한 평가도 마찬가지이다. 이를테면 근 한 세기가 지난 뒤 바타이유가 『현대회화의 탄생』(1955)에서 〈올랭피아〉에 대해 (아래와 같이) 내린 평가가 그것이다.

"미의 절제와 생략은 마네를 곧바로 본질에 이르게 한다. 미에 대한 무관심은 단순한 무관심이 아니라 적극적이고 방법론적인 무관심이다. 나는 이것을 위대한 무관심이라고 부른다. … 마네는 비로소 그의 재능으로 인해 '자유의 침묵'에 이르렀다고 보아도 좋다. 자유의 침묵은 동시에 완전한 파괴이다. 〈올랭피아〉에서 느껴지는 아름다움은 색감을 왜곡시키면서 획득해 낸 부정의 아름다움이고, 익숙한 것들에 대한 완전한 파괴이다. 관습은 이미 의미를 잃어버렸다. 따라서 그 관습이 사라진 공간에서 주제는 하나의 놀이이고 놀이에 대한 욕구나 다름없다."[28]

무관심, 침묵, 부정, 상실, 희생 등은 모두 파괴의 설명어들이다. 바타이유에 의하면 이것들은 모두가 마네의 문법과 논리를 은유하는 언표들이다. 한마디로 말해 그것들은 모두 익숙한 '주제의 파괴'에 수렴될 뿐이다. 마네와 〈올랭피아〉가 '하나의 사건'인 까닭도 거기에 있다.

평가(2): '미술관에 속하는 최초의 회화다'

철학과 예술을 모두 역사적 실존의 수준에서 바라보며 다뤄 온 푸코는 플로베르와 마네를 한 켤레로 묶는다. 고고학적 접근방식으로 익숙함과의 단절의 언표를 형성하는 그 나름의 규칙을 만들기 위해서다. 그것은 아마도 그가 이른바 '철학이 상연되는 무대', 즉 '철학극장'(Theatrum

28 프랑수아 카생, 김희균 옮김, 『마네』, p. 158. 재인용.

Philodophicum)²⁹에서 상연할 고고학적이자 철학적인 두 사건에 관한 사상극(思想劇)의 제목을 '소설의 고고학'과 '회화의 고고학'으로 명명하고 싶은 생각에서였을 것이다.

'예술이 몰락하는 시기'³⁰에 플로베르의 『성 앙투안느의 유혹』이 과학·종교·철학 등을 망라한 다양한 문헌적 소재를 자유자재로 응용함으로써 '소설의 본질'에 대해 문제제기한 것처럼 '회화의 본연'에 대한 반성과 질문을 위해 〈풀밭 위의 점심식사〉에 이어 〈올랭피아〉를 금언들의 위반에 주저하지 않고 세상에 내밀은 마네의 의도 역시 그와 마찬가지였기 때문이다.

푸코는 『환상의 도서관』(La Bibliothèque fantastique, 1983)에서도 일종의 단절값으로서 플로베르의 환상적인 소설 『성 앙투안느의 유혹』을 '아르시브적 가치'를 지닌 '도서관용 책'으로 평하는 동시에 이제까지 지켜 온 구도의 통일성을 붕괴시킨 마네의 〈올랭피아〉도 '최초의 미술관용 회화'로 규정한다.

푸코는 플로베르와 마네를 19세기 쁘띠부르주아들의 삶을 소재로 한 자신들의 작품을 통해 최초로 '아르시브'(archives)라는 새로운 가상공간들에 대해 탐구한 예술가로 평가한다. 그 때문에 그는 창조적 실천형태의

29 이 논문은 푸코가 들뢰즈의 『차이와 반복』과 『의미의 논리』에 대한 서평으로서 1946년 바타이유가 창간한 『크리티크』지 1970년 11월호에 발표하며 이른바 '사건의 철학'을 논하기 위해 철학과 연극이라는 두 문제의 접점에 관해 쓴 것이다. 연극은 언제나 사건을 다루어야 하는 것이므로 무대에 올릴 사건, 그것도 〈올랭피아〉스캔들 같은 극적인 사건을 포착해야 하는 '연극의 역설'을 강조한다.

30 보들레르는 〈올랭피아〉 스캔들로 속앓이하고 있던 마네에게 보낸 편지에서 "자네는 그저, 자네 시대의 예술의 몰락 속에서 으뜸"이라고 우정과 위로를 전한 바 있다. 조르주 바타이유, 차지연 옮김, 『마네』, p. 244.

유사성을 강조하면서 플로베르의 그 작품이 '도서관과 맺는 관계'를 마네의 〈올랭피아〉가 '미술관과 맺는 관계'와 같다고 생각한다.[31]

푸코의 평가에 따르면, 특히 마네는 아르시브라고 하는 새로 채색된 언표의 체계를 위하여 자신의 작품, 즉 〈풀밭 위의 점심식사〉와 〈올랭피아〉를 확고하게 만들어 간 최초의 시각예술가다. 그것은 무엇보다도 서양미술사에서 마네의 두 작품들만큼 재현의 관습을 근본적으로 위반한 사건, 즉 '심오한 단절'(rupture profonde)[32]을 이룬 사건을 쉽게 찾아볼 수 없기 때문일 것이다.

새로운 질서 만들기

창조인가 변화인가? 본래 '창조'는 신의 영역이다. 그래서 창조는 신의 섭리, 즉 초자연적인 힘의 원리라고 생각한다. 그러므로 '카오스에서 코스모스로'(Chaos to Cosmos) 또는 '무로부터의 창조'(Creatio ex nihilo)가 아닌 한 '창조'는 인간사(人間事)의 언어가 아니다.

예나 지금이나 인력의 구사에서는 크고 작은 '질서의 변화들'만이 있을 뿐이다. '획기적인 질서'의 출현을 보고 사람들이 '창조적'이라고 칭송하는 것도 신의 창조력에 대한 부러움에서 비롯된 것이다. 변화의 사상(事象)이 환상적이거나 연극적(사건적)일수록 더욱 그렇다. 또한 대개의 경

31 조지프 탄케, 서민아 옮김, 『푸코의 예술철학』, pp. 114-115.

32 앞의 책, p. 112.

우 초과적 의미로 인플레이션되어 있는 그 형용사는 창조의 섭리에 미칠 수 없는 인간의 능력에 대한 한계를 인정하며 동원하는 최대한의 찬사에 지나지 않는다.

세상에는 변하지 않는 '하나의 질서'가 있을 수 없듯이 질서가 부재하는 '무질서'도 존재하지 않는다. 세상사(世上事)에는 여러 형태와 종류의 다른 질서들이 있을 뿐이다. 그것들은 유통기한이나 효용가치의 변화에 따라 낡은 것을 거부하고 밀어내며 오로지 '새것으로 자리바꿈'하기만 이어 간다.

그러므로 역사(histoire)도 그 자리바꿈하는 스토리의 기록이나 다름없다. 바타이유의 마네이야기도, 푸코의 마네스토리도 모두 회화에서의 '새로운 질서의 탄생'을 말하고 있다. 이를테면,

> "올랭피아는 이 세계에 대한 부정이다. 이는 올림푸스에 대한 부정이며, 시와 신화적 기념물들, 기념물과 기념비적 규약들에 대한 부정이다. … 또한 마네는 루브르에 걸려 있던 〈전원음악회〉에서도 테마만을 취했다. 하지만 그는 이처럼 신화적인 구도와 테마 안에다가 그가 바랐던 그 변화, 즉 과거의 전복과 새로운 질서의 탄생을 목도하고 있는 현재의 세계를 밀어 넣었다."[33]

라는 바타이유의 마네 이야기가 그것이다. 마네는 새로운 질서를 만들

[33] 앞의 책, p. 276.

기 위해 올드 패션이 된 지 오래된 낡은 코드를 걷어 내고 그 자리에다 자신의 아이디어를 등록하기에 성공한 인물이었다는 것이다.

새로운 질서의 탄생

"문자 그대로 '현대적인 회화'가 태어났다고 말할 때, 그 현대적 회화는 다른 누구도 아닌 바로 마네로부터 시작되었다."[34] 이것은 바타이유의 말이다. 또한 그는 "마네로 인해 펼쳐진 회화의 어떤 새로운 형식은, 오늘날 우리에게는 익숙한 것이지만 이전에는 누구도 예측하지 못했던 것이었으며, 오직 마네의 기이한 반발심과 무모하고도 불안에 찬 탐색을 통해서만 다다를 수 있는 것이었다."[35]고도 주장한다.

마네의 시대에 이르기까지 깊이감을 앞세운 환영주의가 원근법과 빛의 내부조명을 회화의 문법이자 질서로서 제도화해 온 4백 년의 세월은 그것 자체가 화가들뿐만 아니라 대중들에게도 그림에 관한 부동의 권력이고 권위일 수밖에 없었다. 그 정도의 권위적인 질서에 대한 전면적 부정이나 전복이 일종의 혁명이나 다름없는 까닭도 거기에 있다.

하지만 본래 혁명(革命)이 생명체의 가죽을 베껴 낼 정도의 요란하고 시끄러운 사건인 데 비해 대중의 기대를 배반한 마네의 그림과 그것이 낳은 스캔들은 일종의 조용한 사건일 뿐 일대 혁명이었다고 말할 수 없다. 이념에서 무언의 구속으로부터 해방, 그리고 방법에서 더 큰 자유를 위한 마네의 탈주가 역사적 사건이었을지라도 그것이 재현의 본질을 부

34 프랑수아 카생, 김희균 옮김, 『마네』, p. 158. 재인용.

35 조르주 바타이유, 차지연 옮김, 『마네』, p. 245.

정하거나 전복하는 회화의 혁명은 아니었기 때문이다. '선한 신은 디테일에 있다.'는 소설가 플로베르의 슬로건처럼 해방을 위한 '선의(善意)'의 이념과 탈주를 위한 '디테일'한 방법만으로도 마네는 재현의 의미와 방법에서 이전의 화가들과 다른 자율적·주권적 질서를 구축한 인물이었다.

바타이유는 〈풀밭 위의 점심식사〉에서 보듯이 "빛과 테크닉의 신성한 유희, 이른바 현대회화가 탄생했다."[36]고 주장한다. 하지만 마네가 화가의 자율과 주권의 행사를 위한 단서로서 감행한 비개성에의 반항과 새로운 질서의 모색은 원근의 제거와 조명의 변화를 통한 탈구축과 해체만으로 끝나지 않았다.

그것은 이념상에서 신화적인 '언설의 해방'과 권력적인 '주제의 파괴'뿐만 아니라 방법에서 (환상적 깊이감 대신) '평면성의 강조'를 위해 시도한 관객과의 거리와 시선의 변화도 디테일한 것들이었지만 결코 사소한 것이 아니었다. 이를테면 〈오페라극장의 가면무도회〉를 비롯하여 〈막시밀리앙 황제의 처형〉, 〈튈르리 공원의 음악회〉, 〈발코니〉, 〈폴리베르제르바〉 등에서 보여 준 그와 같은 시도들이 그것이다.

특히 〈발코니〉에서 세 사람의 다른 포즈와 서로 다른 시선을 보여 준 세 시점의 복수성과 무중심성은 마네가 〈풀밭 위의 점심식사〉와 〈올랭피아〉에서 옷차림을 통해 보여 준 부조화와 더불어 콰트로첸토 시대의 회화가 강조해 온 조화의 신화를 거부하기 위해 소리 없이 감행한 부조화

36 앞의 책, p.280.

마네, 〈폴리베르제르 바〉, 1881–82.

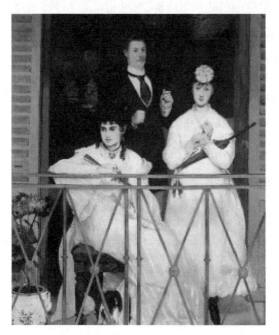

마네, 〈발코니〉, 1868–69.

의 상징적 요소들 가운데 하나였다.

한편 마네의 마지막 작품인 〈폴리베르제르 바〉에서 여자의 등 뒤에 걸린 전면의 거울을 통해 반사된 거리감은 실제와 다른 원근에 대한 거부의 표시이자 교란현상이나 다름없다. 그것은 깊이에 대한 입체적 환상을 걷어 내는 대신 그 자리를 거울의 반사에 의해 재현된 거울상(鏡像)으로 교체함으로써 거울의 유희를 통한 '빛의 마법'[37]과도 같은 '재현의 재현'과 '실상의 재현'이 하나의 평면(캔버스) 위에서 겹치는 전면적인 이중재현의 효과—벨라스케스가 〈시녀들〉에서 부분적으로 시도했다—를 실험하고 있기 때문이다.

'패러디 아트'의 실험실

화가 마네는 이른바 '패러디 아트'의 실험실이었다. 패러디(paroidia)는 본래 그리스어에서 '~을 닮은'의 뜻뿐만 아니라 '~을 넘어서'(beyond)나 '~과 다른'(besides)도 뜻하는 접두사 para($\pi\alpha\rho\alpha$)를 '노래'라는 뜻의 명사 oide와 결합시킨 합성어이다. 그러므로 '패러디'는 단순한 모작으로서의 노래가 아니라 '다른 방식으로' 만든 노래이거나 '이전의 수준을 넘어선' 노래를 의미한다.

일찍이 '패러디 문학'이 생겨난 배경이 바로 그것이었다. 그 작품들은 기존의 어떤 작품의 내용뿐만 아니라 그것의 특정한 양식이나 기법, 정신이나 이념, 사상이나 철학도 패러디의 대상으로 삼아 그것과 다르거

37 앞의 책, p. 293.

나 그것보다 나은, 나아가 그것을 넘어서기 위해 만들어진 것들이기 때문이다.

예컨대 고대의 희극작가 아리스토파네스가 그리스의 비극작가 에우리피데스의 작품을 패러디한 『개구리들』(BC. 405)과 플라톤의 『국가』 제5권을 풍자적으로 패러디한 『의회의 여인들』(BC. 392)을 비롯하여 고대 그리스, 로마의 고전을 패러디하여 철학적 주제들을 현학적으로 다룬 문답집인 프랑수아 라블레의 『가르캉튀아와 팡타그뤼엘』(1532-34), 셰익스피어의 『비너스와 아도니스』를 패러디한 존 마스턴의 『피그말리온 이미지의 변형』(1598), 기사도 정신을 패러디하여 황당무계한 로맨스를 주제로 한 세르반테스의 소설 『돈키호테』(1605), 코르네이유의 연극기법을 패러디한 라신의 『소송인』(1668) 등을 거쳐 현대문학에서의 많은 패러디 작품들에 이르기까지 패러디문학은 그 작품명을 모두 열거하기가 어려울 정도다. 이렇듯 문학에서의 패러디는 패러디전집이 나올 만큼 하나의 장르가 된 지 이미 오래다.

나는 누구보다 모작의 학습과정을 통해 화가로서 자신의 작품세계를 형성한 마네의 경우도 패러디 문학의 출현배경이나 동기, 그리고 그 작가들의 의도와 크게 다르지 않다고 생각한다. 마네 역시 그들과 같은 예술정신을 구현하기 위해 자신이 패러디한 많은 작품들-패러디하지 않은 작품이 더 적을 정도다[38]-속에서 이른바 '패러디 아트'라고 부르기에 충분

[38] "마네의 그림 수업은 쿠튀르의 화실에서뿐만 아니라 미술관에서도 이루어졌다. 젊은 마네는 루브르에서 틴토레토의 자화상, 티치아노의 두 작품을 베꼈다. 부셰의 〈목욕하는 다이아나〉는 훗날 〈놀란 요정〉이라는 작품 속에 녹아들었고, 이외에도 루벤스의 〈헬렌과 아이들〉, 벨라스케스의 〈작은 기사들〉도 마네의 그림 수업의 일부였다. 1853년에는 이탈

한 새로운 장르를 구축했기 때문이다. 자크 에밀 블랑슈도『화가 이야기』(1919)에서,

"마네의 작품 가운데 다른 화가들의 영향을 받지 않은 것은 거의 없다. … 그는 누구보다도 모작을 많이 했다. 그러면서도 그는 누구보다도 독창적이었다. … 우리는 언제 어디서나 필촉을 보면 마네의 것인지 알 수 있었다. 그의 물감은 늘 같았다. 심지어 우리는 실수한 것에서도 마네의 흔적을 느낄 수 있다. 그에게는 엉성한 것도 그림이 된다. 그가 단순하고 서툴게 그린 부분에서 오히려 완벽한 아름다움이 빛난다. 위대한 것에는 늘 그의 왜곡과 변형이 있다."[39]

라고 모작의 독창성을 높이 평가한 바 있다.

앞서 말했듯이 문학에서 패러디는 예나 지금이나 '극복'(beyond)의 수단이다. 그것이 모사를 출발점으로 삼은 이유도 기존의 작품들, '그 너머에 있기'(be+yond) 위한 것이다. 블랑슈가 마네의 독창적인 모작, 즉 왜곡하고 변형하는 그의 패러디 아트를 위대하다고 평한 까닭도 거기에

리아의 피렌체에서 티치아노의 〈우르비노의 비너스〉를 베꼈다. 티치아노의 비너스는 10년 후 마네의 〈올랭피아〉에 불경스런 자태로 등장하게 된다.'"살롱 출품도 중요하지만 그전에 위대한 화가들의 그림으로 스케치북을 채우는 게 먼저였다'고 생각한 마네는 실제로 1859년까지 루브르에서 틴토레토와 벨라스케스, 루벤스의 그림을 베꼈다. 프랑수아 카생, 김희균 옮김,『마네』, p. 21.

39 프랑수아 카생, 김희균 옮김,『마네』, p. 161. 재인용.

있다.

　어원에서도 보았듯이 패러디는 원형이나 원작에 대한 단순한 모사 (copy)가 아니고 모작도 아니다. 마네의 작품들에서 그가 지속적으로 패러디하려는 이유도 원형이나 원작의 내용과 기법(회화의 금언이나 규약)을 제거하거나 전복하기보다 그것들의 기법·이념·철학 등을 도약하고 초월(metagression)하려는 데 있다. 그럼에도 바타이유의 생각은 그렇지 않았다.

　그는 마네의 그림들이 '제거와 전복을 통한 극복'이었다고 평한다. '비개성의 전복, 즉 허구적인 마지막 질서가 〈올랭피아〉에서 파괴되었다.' 고도 주장한다. 그러면서도 그는 '마네의 작품들에서 가장 기묘한 양상 중 하나는 그의 모작들에 있다.'든지 '이러한 패러디들을 통해 그는 예술의 위엄을 되찾았다.'고도 평한다.

　또한 그는 마네의 '유사(ressemblances)가 아닌 상사(similitudes)'—유사는 원형을 모방하지만 상사는 그것을 패러디한다—로서의 패러디를 가리켜 희생제의와도 같은 것이었다고도 주장한다. "제의에서 희생물을 해치고, 파괴하고, 죽이지만, 희생물을 무시하지는 않는다."[40]는 것이다. 이렇듯 바타이유에게 패러디는 모사를 통한 극복이 아니라 원형의 우선권을 무시하기 위해 일종의 공격으로서의 극복, 즉 제거·전복·파괴를 통한 극복의 의미였다.

　하지만 '나는 본 대로 그린다.'는 마네의 패러디 의식에는 전복과 파

40　조르주 바타이유, 차지연 옮김, 「마네」, p. 299.

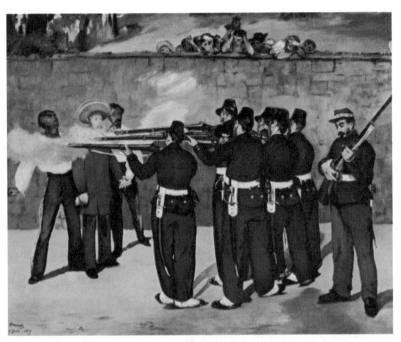

마네, 〈막시밀리앙 황제의 처형〉, 1871.

괴를 통한 극복만이 아닌 '모사를 통한 극복과 초월의 의지'도 잠재되어 있다. 예컨대 〈풀밭 위의 점심식사〉와 〈올랭피아〉를 비롯하여 〈놀란 요정〉, 〈발코니〉, 〈막시밀리앙 황제의 처형〉만으로도 그의 진화된 패러디 의식과 패러디 아트의 특징—원형이나 원작에 대한 충실성의 토대 위에서 이미지를 위치시켜야 하는, 즉 원형이나 원작의 패턴을 흉내 내야 하는 '원형 우선권'을 거부하거나 강탈한다—을 설명하기에 충분하다.

마네의 승리

바타이유는 폴 발레리가 1932년 '마네의 승리'라고 명명한 〈말라르메의 초상화〉(1876)를 보고 "그의 승리는 아마도 이 작품에서 완수된 듯하다."[41]고 화답하며 그 '초상화의 숭고함'을 마네의 승리로서 축하한다.

이처럼 마네에게서 회화의 본질에 대한 해명과 본질로의 회귀를 위한 진실게임에 매진하는 필로아티스트의 기질을 눈치챈 인물은 말라르메를 비롯한 그 당시의 문학가들이었다. 특히 에밀 졸라는 반항적인 화가로 여겨졌던 마네가 〈풀밭 위의 점심식사〉나 〈올랭피아〉에서 보듯이 되돌아가야 할 근거로서의 최초의 지시대상이 부재한 탓에 원형이나 원작에 대한 유사적 재현도, 즉 그것을 닮을 필요도 없을뿐더러 그로 인해 외부적인 것을 확언하지 않아도 되는 '상사적 패러디'라는 '새로운 그림의 기법'을 통해 이 세상을 펼쳐 냈다고 생각했다.

그 때문에 졸라는 나름의 계산방식과 사유방식에 따라 명암의 진실, 사물과 인간의 실재를 진정한 모방이 아닌 독특한 문법으로 표현해 낸 마네의 성공에 대해 아래와 같이 진심어린 헌사도 마다하지 않았다. 다시 말해 1880년 6월 19일 「르 볼테르」지에 기고한 글에서 졸라는,

"언젠가 우리는, 우리네 프랑스학파가 경유하고 있는 과도기적 시대 속에서 마네가 어떤 위치를 점하고 있었는지 알아보게 될 것이다. 그는 가장 예리하고 가장 흥미로우며 또한 가장 개성적인 자

[41] 앞의 책, p. 309.

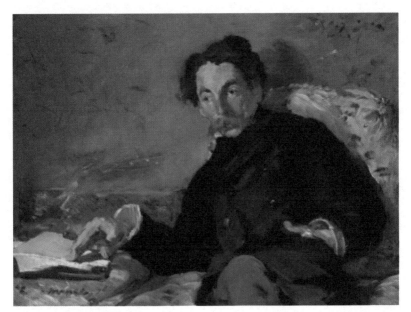

마네, 〈말라르메의 초상화〉, 1876.

〰 　기만의 특색을 지닌 사람으로 남아 있을 것이다." 　〰

　라고 평하는 하면,

〰 　"마네라는 이름은 회화의 역사에서 독자적인 의의를 갖는다. 마
〰 네는 단순히 위대한 화가에 그치지 않는다. 그는 앞선 세대 화가들
〰 과 확연히 구분된다."[42]

42　조르주 바타이유, 차지연 옮김, 『마네』, p. 214.

라고 하여 병색이 깊어진 마네에게 마지막 경의를 표하기도 했다.

그로부터 3년 뒤 1883년 5월 3일, 관포의 끈을 잡고 비탄에 잠긴 에드가 드가가 파시 공원묘역까지 장례 행렬을 따라가며 "마네는 우리가 아는 것보다 훨씬 위대한 사람이었다."[43]고 증언한 까닭도 마찬가지이다.

43 프랑수아 카생, 김희균 옮김, 『마네』, p. 127.

5

'진실게임'하는 필로아티스트들

✧✧✧

　메를로−뽕티가 1964년 『눈과 정신』에서 '회화가 말 없는 사유라면 철학은 말하는 사유다.'라고 주장할 즈음에 프랑스에서는 이미 철학자들에게 여러 회화작품들은 각자의 철학적 사유의 모델을 채집할 수 있는 학습 현장과도 같은 곳이었다.

　앞에서 살펴본 세잔이나 마네처럼 역사적 전이의 결절점이 되어 온 미술가들에게는 그것이 굳이 철학적 탐구의지에서 비롯된 것이 아니더라도 '필로아티스트'라고 칭해도 충분할 만큼 철학적 사유와 고뇌의 흔적이 역력하다. 그것은 이제 '철학으로 미술읽기'를 선보인 푸코의 글에서도 마찬가지이다.

5-1

키리코의 철학실험

◇◇◇

피카소의 입체주의가 지배적이던 시기(1911년에서 1915년 사이)에 그와 같은 공간(파리)에서 활동하면서도 피카소, 그리고 그의 입체주의와 전혀 무관했던 필로아티스트가 이탈리아 출신의 화가 조르죠 데 키리코(Giorgio de Chirico)다. 굳이 공감각적인 공존의 단서를 찾아내자면 앙드레 브르통이 피카소와 키리코를 초현실주의의 선구로 정리했다는 정도일 것이다.

하지만 그들은 저마다 초현실주의 안에 둥지를 틀지 않은 채, 각자의 정신세계와 사유방식을 뚜렷이 구축한 필로아티스트였다는 점에서 더 공통적이다. 도리어 그는 피카소가 안방에서 일으킨 입체파동에 떠밀리기보다 20세기 벽두부터 지식의 계보를 뒤흔들고 있던 두 번의 쓰나미, 즉 프로이트의 『꿈의 해석』(1900)이 몰고 온 '무의식의 신드롬'과 베르그송이 『창조적 진화』(1907)에서 '순수지속으로서의 시간의식'으로 일으키

고 있는 새로운 철학의 거대물결을 서핑하고 있었을 가능성이 더 크다.

당시 그의 수많은 몽환적 작품들 가운데 적어도 〈철학자가 정복한 것〉 (1913)과 〈우울하고 신비스러운 거리〉(1914) 등 두 작품만 보아도 이를 가늠하기 어렵지 않다. 그는 우선 유사의 신화를 재현하기 위한 열쇠와도 같았던 공간의 원근법 대신 '시공의 원근법'인 프로이트의 '응축 (condensation)과 대체(displacement)'의 개념을 키워드로 삼아 철학자가 새롭게 정복한 것이 무엇인지를 표상하고자 했다.

이를테면 〈철학자가 정복한 것〉에서 그가 나타내고 있는 사물의 배치가 그것이다. 의식의 세계에서는 '혼돈의 질서'나 다름없는, 무관한 관계 항들의 질서에 대해 의식적인 해석이 불가능—의식 내에서의 일상적 '관계'는 말뜻대로 상호적이고 상생적(convivial)이므로—한 것도 그 때문이다.

〈철학자가 정복한 것〉에서 보면 거기에는 기존의 어떠한 물적 관계의 경로도 부재한다. 하나의 공간(시야) 안임에도 모든 관계간의 인과성이 부재하므로 거기서는 뉴튼의 절대적 현실(시공)에서처럼 '관계—되기'(devenir—relation)가 성립하지 않는다.

이렇듯 그는 비현실적이거나 초현실적인, 즉 비실재적인 꿈에 대한 해석을 도구 삼아 의도적으로 시공에서 당연시해 온 인간과 자연, 인간과 사회 등 인간의 생활세계를 형성하는 일체의 인적·물적 관계에 대한 선입견의 토대에 대해 의심하고 있다. 그뿐만 아니라 그는 그렇게 함으로써 벨라스케스의 〈시녀들〉이든 마네의 〈올랭피아〉든 세잔의 〈병과 사과 바구니가 있는 정물〉이든 마그리트의 〈헤겔의 휴일〉이든 어떤 '관계적

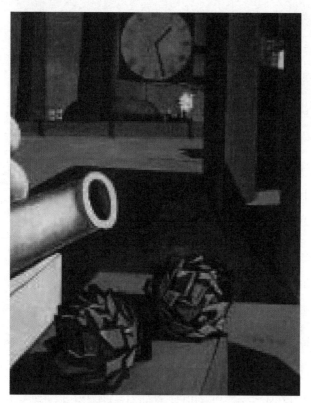

조르죠 데 키리코, 〈철학자가 정복한 것〉, 1913.

회화'에 대해서도 철학적 재음미를 요청하고 있다.

　다시 말해, 키리코는 프로이트가 현실에서 사물 간의 관계를 시간과 공간의 비현실적인 응축과 대체를 통해 꿈의 질서를 설명하듯 〈철학자가 정복한 것〉에서 두 개의 커다란 엉겅퀴 꽃송이들을 중심으로 대포, 시계, 기관차, 공장굴뚝, 돛단배, 두 사람의 그림자 등을 실제의 크기들이나 원근의 거리에 대한 비례와 다르게끔 제멋대로 뒤죽박죽 배치하여

현실을 왜곡시키며 이것이 바로 잠 속에서의 몽상(夢象)인 양 표상하고 있다.

이렇듯 그는 일상적 삶에서 서로 연관성이 없는 대상물들을 하나의 시야에 중첩시키며 꿈의 해석을 도상화함으로써 백일몽처럼 꿈을 깰 때 초현실주의자 브르통도 '꿈은 우리를 잠재우려 하지 않고 깨우려 한다.'[1]고 주장한다 느끼는 기분이나 아직 사라지지 않은 잔상들을 캔버스 위에 표상함으로써 자신만의 꿈의 실험을 이어 가고 있다.

키리코의 이와 같은 몽환적 실험은 어두운 색조의 〈우울하고 신비스러운 거리〉에서도 멈추지 않는다. 거기서도 고대 그리스, 로마를 연상시키는 고전적 분위기의 대리석 건물이 중세의 수도원이나 르네상스 시대의 도시 속에 위치한 채, 꿈속에서처럼 시간의 응축과 공간의 대체가 드러나기는 마찬가지이다.

나아가 그는 몽환적 효과를 극대화시키기 위해 무의식에 자리 잡고 있는 고독 · 불안 · 우울의 정서까지도 자아내고 있다. 〈우울하고 신비스러운 거리〉에 대하여 친구 카셀라에게 보낸 편지에서 "한밤중에 누군가가 영적인 모임을 집행하는 어두운 밤보다 정오의 햇살 속에 얼어붙은 광장이 더 신비롭다고 나는 믿어…."라고 표현한 까닭도 그와 다르지 않다.

그것은 아마도 신비스럽고 우울한 분위기를 더하기 위해서일 것이다.

1 수지 개블릭, 천수원 옮김, 『르네 마그리트』, 시공아트, 2000, p. 75, 재인용.

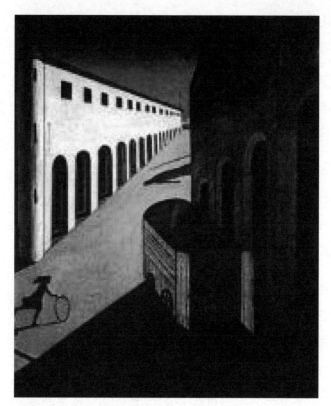

조르조 데 키리코, 〈우울하고 신비스러운 거리〉, 1914.

그렇게 함으로써 긴장과 불안을 고조시키는 공간의 고요와 정적이 돌발
적 상황의 변화를 예고하는 것 같기도 하다. 게다가 예외 없이 작품들을
지배하고 있는 그림자들은 과장된 원근법을 도와주며 음영효과를 배가
시키고 있다.

특히 내가 이 그림을 필로아트로서 더욱 주목하려는 이유는 화가가 캔
버스를 통해 주제의 주권자의식과 베르그송의 시간의식과의 공유실험을

하고 있기 때문이다.

1911년부터 파리에 머무는 동안 그린 그의 작품들에는 베르그송의 의식시간으로서 시간의식, 즉 순수지속으로서의 의식의 흐름이 작용하고 있다. 이를테면 정지된 시간을 굴렁쇠와 기차가 의식적으로 깨우고 있는 것이다.

특히 1907년 『창조적 진화』가 출간되면서 대단한 인기를 끌고 있는 철학자 베르그송의 시간의식, 즉 '순수지속으로서의 시간' 속에서 대상세계를 포착한 듯 키리코가 그것보다 일 년 전에 선보인 작품 〈철학자가 정복한 것〉에서도 달리는 기관차는 소녀의 굴렁쇠처럼 시간이 멈춰 버린 것이 아닌 계기적(繼起的) 상태임을 대변하고 있었다.

또한 그 작품 속에 감춰진 두 사람의 작은 그림자만으로도 그것에 투영된 시간과 상황의 변화를 실감케 했다. 본래 가시적인 매개적 상(像)으로서 그림자는 지속하는 시간의 운반체이다. 그러므로 그림자를 통한 구체적인 인기척이 아니더라도 그림자 효과를 의도한 그의 두 작품들은 모두가 순수한 지속과 경과, 즉 시간의 '연속적인 흐름'(continuité d'écoulement)을 상징하는 기호체나 다름없다.

〈우울하고 신비스러운 거리〉에서 키리코는 '굴렁쇠'를 굴리는 소녀의 모습으로 얼어붙은 광장의 정적을 극적으로 깨고 있다. 이 그림은 무엇보다도 멈추지 않고 지속적으로 굴러가는 굴렁쇠의 상징성 때문에 필로아트이다. 이 그림에서 '보잘것없어 보이는' 굴렁쇠가 없다고 가정해 보자. 그때 우리의 직감(또는 직관)은 이 그림마저 보잘것없어 보이게 할 것이 분명하다.

하지만 악마(결정적 단서)는 늘 '사소한 것'(le rien)에 있듯이 이번에도 그것은 소녀를 위한 액세서리처럼 보이는 소품(굴렁쇠)에 있다. 이미 베르그송은 『창조적 진화』에서 다음과 같이 주장한 바 있다.

> "예술가는 모든 작품에 예상할 수 없는 '사소한 것'을 가져다준다. 그리고 그 '사소한 것'이 시간을 빼앗는다. 그것은 '질적인 무'(néant)로서 예술가에게 그 자신의 형태를 창조하게 한다. 그 형태의 싹이 트는 데서부터 꽃이 만발할 때까지는 하나의 축소불가능한 지속(irrétrécissable durée)이 이어진다. 그러고는 지속과 일체를 이룬다. … 그것은 진보 내지 계기이고, 계기에 대해서 독특한 기운을 주거나 계기로부터 기운을 받는다."[2]

왜 굴렁쇠인가? 운동성이 그 본질인 지속을 표상하는 굴렁쇠는 '순수 지속으로서의 시간'이다. 그것은 시간의 경과와 지속이란 분할불가능한 계기(繼起)의 인상을 주는 현재의 운동성 속에서 지성에 의한 분석이 아닌 오로지 직관으로만 가장 쉽게 파악할 수 있음을 예시하고 있는 상징물이다. 형이상학적 직관론자인 베르그송에 의하면 "실재적인 시간의 본질은 경과한다는 것이며, 따라서 그 부분들 각각은 다른 부분들이 나타났을 때 이미 그곳에 머물러 있지 않다."[3]

이렇듯 키리코가 여기서 발명한 것(굴렁쇠)도 공간적 원근법이 아닌

2 Henri Bergson, *L'évolution créatrice*, PUF, 1969, p. 340.
3 앙리 베르그송, 이광래 옮김, 『사유와 운동』, 문예출판사, 1993, p. 20.

연속적 흐름으로서의 지속이라는 시간의식을 나타내는 시간적 원근법이었다. 이 작품에서 앞(미래)으로 끊임없이 굴러가는 굴렁쇠의 시간이야말로 작가의 '의식이 침투하여 있는 지속이며, 구분불가능한 연속운동'임을 압축적으로 과시하고 있는 것이다.

하지만 키리코가 이 작품을 선보이기 이전에 베르그송은 이미 예술가의 작업시간을 가리켜 물리적 시간, 즉 측정의 단위마다 끊어야 하는 '길이로서의 시간=공간화된 시간'과는 달리 끊임없이 지속되는 '발명의 시간'-베르그송은 물리학이 '발명으로서의 시간'(temps-invention)을 '길이로서의 시간'(temps-longueur)으로 대체시켰다고 주장한다[4]-이라고 (아래와 같이) 규정한 바 있다.

"예술가의 작업의 지속은 작업의 필요불가결한 부분을 이루고 있다. 그 지속을 수축, 또는 신장시킨다면 그것은 지속을 채우는 심리적 진전과 그것을 끝맺는 발명을 동시에 변화시키는 것이 될 것이다. 여기서 발명의 시간은 발명 그 자체와 하나가 될 것이다. 그것은 구체화함에 따라 변화해 가는 사유작용의 발전이다."[5]

지속의 시간을 발명과 창조의 토대로서 발표한 베르그송은 그 이후에도 대지진이 여진들로 이어지듯 줄곧 순수지속으로서의 시간의식을 발표하며 형이상학적 지진을 계속 일으키고 있었다. 무엇보다도 "자유행

4 Henri Bergson, *L'évolution créatrice*, p. 341.

5 앞의 책, p. 340.

위를 지각하기 위해서는—어떤 면에서는 창조나 새로움, 또는 예측불가능한 것을 상상하려고 할 때와 마찬가지로—순수지속 안으로 들어가 자리 잡아야 한다."6고 강조하는 그의 슬로건이 그것이다.

실제로 '생명의 약동'(élan vital)을 상징하는 마티스의 〈춤 Ⅰ, Ⅱ〉(1909, 1910)를 비롯하여 당시 많은 화가들의 작품은 베르그송의 지진효과가 그 속에 얼마나 빠르게, 그리고 어느 정도 삼투되었는지를 보여 주기에 충분한 것들이었다. 예컨대 키리코가 작품에 굴렁쇠를 등장시킨 까닭도 마찬가지다. 이렇듯 '생명의 약동'이 일으킨 당시의 대지진은 여러 화가들에게 필로아트적 효과를 결과한 점에서 미학적 전변의 계기였다고 말해도 지나치지 않다.

실제로 키리코가 철학적 삼투현상을 반영하는 이 작품에서 과거를 상징하는 고전적인 육중한 대리석 건물 위에 푸른 하늘을 신비스럽게 드리운 까닭도 마찬가지이다. 게다가 키리코는 〈우울하고 신비스러운 거리〉라는 제목과는 상반되게 다가올 밝은 미래를 기대하며 더 이상 우울하지 않은 자신의 심상을 투영한 듯 푸른 하늘을 향해 굴렁쇠를 굴리며 달리는 소녀를 등장시켰다. 심리치유적이고 정신위생학적인 이 작품에서 소녀는 키리코 자신의 대리자이거나 베르그송의 아바타와 다름없을 것이므로 더욱 그러하다.

1922년 3월에 열린 키리코의 작품전시회에서 가장 충격을 받은 사람은 초현실주의자 브르통과 유사와 재현에 대해 전례 없는 반작용의 방식을

6 이광래, 『프랑스철학사』, p. 320.

보임으로써 배반의 아이콘이 된 마그리트였다. 특히 브르통은 키리코의 작품들을 더 자세히 보기 위해 타고 가던 버스에서 뛰어내리고 싶었다고 회상하는가 하면, 그의 작품으로 인해 자신도 화가가 되기로 결심하기까지 했다.

5-2

마그리트의 '부정의 철학'

◇◇◇

푸코가 17세기의 디에고 벨라스케스 이외에도 자신의 철학적 사유의 학습을 위해 주목한 화가는 19세기 말의 에두아르 마네와 20세기 전반의 르네 마그리트였다. 푸코는 그들을 고전주의를 안내하는 벨라스케스의 역할에 못지않게 탈근대와 해체주의를 안내하는 필로아트의 모범적인 선각자이거나 아방가르드로 여겼기 때문이다.

하지만 내가 주목하는 화가는 키리코와 그의 영향을 누구보다 크게 받은 마그리트이다. 키리코가 상관관계를 찾을 수 없는 오브제들의 독특하고 낯선 배치와 조합들을 통해 세계상의 질서에 대한 필로아트의 궤도를 형이상학적으로 설계하며 실험한 화가였다면, 마그리트는 그 공사를 이전과는 전혀 다른 '새로운 공법'(형이상학적인 동시에 현대물리학적인)으로 시행한 엔지니어였다.

오브제의 역설과 우상의 발견

앙드레 브르통은 『초현실주의와 회화』(Le Surréalisme et la peinture, 1928)에서 1918-1921년 사이에 필로아트의 선봉에 섰던 화가들에게 주제 선택의 위기가 도래했다고 주장한다. 그가 생각하기에 대상세계의 재현에 충실해 온 이전의 방식은 더 이상 그 효력을 상실했다. 내적 정신세계에서 획득해야 할 새로운 방식이 아직 발견되지 않는 것이 화가들에게는 더없는 위기라는 것이다.

그 때문에 브르통에게는 1922년에 열린 키리코의 전시회가 각별해 보였다. 그는 키리코가 설계하고 실험한 필로아트가 바로 그 대안이라고 생각했던 것이다. 그 전시회가 주는 이른바 '키리코 쇼크'의 효과는 브르통뿐만 아니라 마그리트에게도 마찬가지였다.

더구나 마그리트는 이듬해에 우연히 마주한 카탈로그에서 키리코의 〈사랑의 노래〉(1913-14)를 보고 감동의 눈물을 흘렸을 정도였다. 그것은 오브제에 대한 그의 선입견을 공격하며 느닷없이 회화에서 '오브제가 무엇인지'를 다시 자문해 보도록 요구하는 '우상의 명령'과도 같은 것이었기 때문이다.

이즈음 입체주의와 미래주의 사이에서 갈팡질팡하며 표류하고 있던 '길 잃은 기수' 마그리트에게 키리코는 갑자기 백마를 타고 자신 앞에 나타난 우상(idola)과도 같은 존재였다. 마그리트에게 〈사랑의 노래〉를 통해 '오브제의 역설'을 시사해 준 키리코는 실제로 필로아트의 모델이자

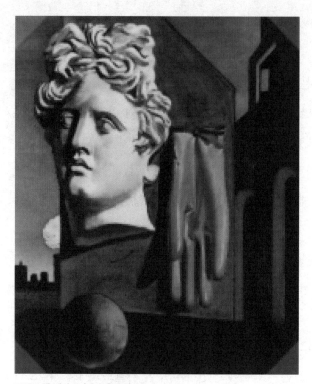

조르죠 데 키리코, 〈사랑의 노래〉, 1913-14.

필로아티스트의 우상이나 다름없었다. 그것은 무엇보다도 어두컴컴한
건물을 배경으로 한 벨베데레의 석고상 머리와 외과의사의 고무장갑, 그
리고 그 앞에 놓인 지구본과도 같은 초록색 공이 연출하는 비현실적인
'이종혼성적'(hétérogène) 공간의 배치 때문이었다.

　이렇듯 세 가지 오브제들이 트라이앵글로 디자인된 이상한 '배치 아닌
배치'-그래서 시선을 더욱 압도한다-는 마그리트에게 첫째로 배치를 정의
하는 관계들의 준거가 무엇인지를 반성하게 한다. 둘째로, 오브제의 배치

에 대한 인상과 무관해 보이는 제목의 제시를 통한 '이질성의 이중상연' 또한 회화에서 내외적 관계들의 의미연관이 무엇인지를 재음미하게 한다.

하지만 마그리트에게 키리코의 이 작품은 도발로 느껴지기보다 이제 껏 동굴우상(idola specus)에 붙잡혀 온 동굴의 미로에서 벗어날 수 있도록 자신에게 남몰래 쥐어 준 실마리와도 같은 것이었다. 더구나 이종혼성 적인 오브제들의 불가해한 배치-푸코는 이를 가리켜 '반(反)배치'라고 부른 다-와도 부조화와 불일치를 무릅쓴 채 그 작품에 붙여 놓은 제목인 〈사 랑의 노래〉는 키리코가 화폭에서나마 아래에서 푸코가 말하는 '헤테로토 피아'(hétérotopia)를 그(푸코)보다 먼저 꿈꿨던 것일지도 모른다는 생각을 불러오게 한다.

"모든 문화와 문명에서는 사회제도 그 자체 안에 디자인되어 있는, 현실적인 장소, 실질적인 장소이면서도 일종의 반(反)배치이자 실제로 현실화된 유토피아인 장소들이 있다. 그 안에서 실제의 배치들, 우리 문화 내부에 있는 온갖 다른 실제적인 배치들은 재현되는 동시에 이의 제기당하고 또 전도된다. 이 장소는 그것이 말하고 또 반영하는 온갖 배치들과는 절대로 다르기에 나는 그것을 유토피아에 맞서 헤테로토피아라고 부르고자 한다."[1]

하지만 브르통이 '초현실적'(surréel) 시공이라고 여겼던 이 비현실적인

1 미셸 푸코, 이상길 옮김, 『헤테로토피아』, 문학과지성사, 2014, p. 47.

헤테로토피아를 마그리트는 익숙함, 당연함에 대한 도전이자 이의 제기로 여겼다. 그가 흘린 감동의 눈물도 역설의 논리와 문법에 대한 화답이었음직하다. 마그리트에게는 존재의 실재성과 현전하는 질서에 대한 보편적 선입견을 공격하는 키리코의 형이상학적 그림들이 필로아트를 모색하는 존재의 실재성에 관한 재정의를 요구하는 철학적 메타포나 다름없었기 때문이다.

마그리트보다 근 한 세기 이전의 관념론자였던 헤겔–『예술철학』(1826)에서 "즉자적으로 존재하는 통일성은 감각적으로 현전해 있는 것이 아니라 내적인 것, 즉 직관에 대해 비밀스러운 것이다."²라고 주장한다–의 입장에서 보면 존재의 어떤 '비밀스런' 실재성도 인간의 내적 직관인 지각(perception)과 관념(idea)을 통과해야 하므로 인간은 비밀스러운 사상(事象)을 마치 실제적인 것처럼 생각할 수 있다.

하지만 마그리트는 세상의 난해한 질서와 복잡한 배치를 헤겔이 절대정신을 동원한 관념론적 난설(難說)만으로 설명한 것보다 훨씬 더 간파할 수 없고 더 비밀스럽다는 걸 말 대신 이미지만으로 말하고자 했다. 이를테면 '키리코 쇼크' 이후 다리의 난간이나 체스의 말들을 뒤집어 놓은 그림 〈길 잃은 기수〉(1926)와 〈어려운 횡단〉(1926)을 시작으로 마그리트의 작품들이 시대를 어렵게 가로지르기(횡단)하고 있는 경우가 그러하다. 실제로 그의 기상천외한 오브제들은 키리코가 〈사랑의 노래〉에서 보여 준 오브제들보다 더 비현실적이고 반배치적이었다.

2 프리드리히 헤겔, 한동원, 권정임 옮김, 『헤겔 예술철학』, 미술문화, 2008, p. 135.

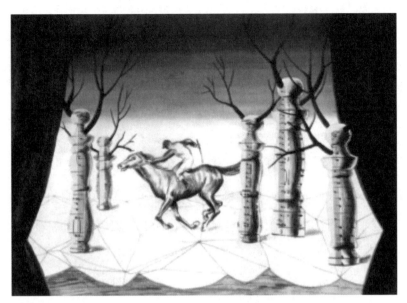

르네 마그리트, 〈길 잃은 기수〉, 1926.

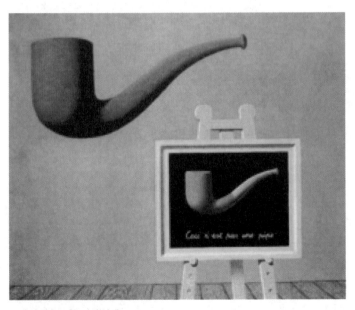

르네 마그리트, 〈두 가지 신비〉, 1966.

이때부터 그의 필로아트는 사람 사는 세상의 현전하는 질서(현실적인 배치나 디자인)에 대한 균질적인(homogène) 선입견들을 키리코보다도 더 직간접적으로 공격하며 도발하기 시작한다. 그뿐만 아니라 그의 필로아트는 한 세기 전(1823년) 미학 및 예술철학을 강의하던 헤겔의 주장보다도 더 역설적인 메타포들이었다.

또한 그것은 그가 〈이것은 파이프가 아니다〉(1928-29)에 이어서 〈두 가지 신비〉(1966)를 선보이던 당시에 『이것은 파이프가 아니다』(1966)를 출간하며 〈인간의 조건〉(1935)을 비롯한 18편의 그림들에 대해 문제제기 했던 푸코의 생각보다도 훨씬 더 배리적(背理的)이었다.

본래 사유의 표현수단으로서 '말 없는 사유'(회화)는 '말로 하는 사유'(철학)보다 더 직관적일뿐더러 더 파괴적일 수 있다. 푸코가 진정한 '철학하기'로 돌아가기 위해 철학적인 것과 비철학적인 것 사이의 경계허물기의 수단으로서, 적어도 (나의 의도와 마찬가지로) '철학으로 작품읽기' 하려는 필로아트의 일환으로서 마그리트의 '말 없는' 사유, 또는 〈이것은 파이프가 아니다〉처럼 '말 없는 말'(mots sans mot)의 사유, 즉 이미지에 의한 사유에 대해 말참견을 해 온 터라 더욱 그러하다.

트라우마와 회상미학

"나는 나의 과거를 싫어하고, 다른 누구의 과거도 싫어한다. 나는 체념, 인내, 직업적 영웅주의, 의무적으로 느끼는 아름다운 감정을

§ 혐오한다."³

이것은 청년 마그리트의 생각이었다. 그 밖에도 그는 혐오의 대상들을 더 많이 열거했다. 자기혐오는 젊은 날 그의 편집증에 가까웠다. 그는 부정하고 혐오하는 것들 가운데서도 왜 자신의 과거를 맨 앞에 내세웠을까?

그것은 무엇보다도 1912년 2월 14일 어머니 레지나 베르탱샹의 극적인 죽음(우울증으로 인한 자살)으로 인한 트라우마 때문이었다. 3주 뒤 5백 미터 떨어진 하류에서 흰색 잠옷(négligé) 차림의 시신이 발견된 당시의 모습을 친척으로부터 13살 소년이 전해 들은 상황은 이러했다.

"그녀는 아들과 함께 방을 사용했는데, 한밤중에 소년이 깨어나서 혼자라는 걸 알자 다른 식구들을 깨웠다. 그들은 모두 집을 뒤졌지만 소용없었다. 대문 밖에서 나간 발자국을 발견하고 마을 앞 상브르강의 다리까지 (백 미터가량) 그 발자국을 따라갔다. 그곳에서 그녀의 시신을 찾았을 때 그녀는 잠옷으로 얼굴이 휘감겨 있었다. 그녀는 주검을 보이지 않으려고 스스로 자신의 잠옷으로 얼굴을 덮었는지, 아니면 소용돌이 때문에 그렇게 얼굴이 덮였는지는 모르겠다."⁴

3 수지 개블릭, 천수원 옮김, 『르네 마그리트』, p. 17.
4 앞의 책, p. 20.

그 이후 마그리트가 가장 싫어한 것은 깊은 밤이었고, 죽은 어머니를 떠올리게 하는 하얀 옷을 입은 사람들이었다. 그 때문에 그는 한밤중에 흰색 침대시트로 자신의 얼굴을 가린 채 거리로 나가 사람들을 놀라게 하는 해프닝을 벌이기까지 했다. 특히 젊은 날의 그에게 흰색 두건은 어머니에 대한 어두운 기억의 표상이었고, 응고된 잠재의식의 현주소였다.

이렇듯 그를 평생 괴롭혔던 이미지가 바로 그것들이었다. 쉽사리 지워질 수 없는 그 기억과 심상(心傷)은 그의 작품들에서도 계속 유령처럼 따라다녔다. 이를테면 그가 〈문제의 핵심〉(1928)에서 한 남자가 얼굴을 흰색 두건으로 감싼 포즈를 선보임으로써 당시 그를 괴롭히고 있는 문제의 핵심이 바로 그것임을 시사하더니 〈연인들 Ⅱ〉(1928)에서는 얼굴을 맞댄 두 남녀의 머리 부분을 모두 하얀 천으로 휘감았다.

그것은 경험론자 데이비드 흄이 말하는 세 가지 관념의 연합법칙 가운데 '유사성의 연합'을 떠올리기에 충분하다. 어머니와 마그리트 자신을 연상시키는 이 그림이 곧 '하나의 그림은 자연적으로 우리의 사유를 원래의 것으로 이끈다.'는 연합법칙을 설명하고 있기 때문이다.

마그리트에게 어머니의 주검에 대한 기억의 상흔은 평생 사라지지 않을 마음의 흉터였고 쉽게 치유되지 않을 콤플렉스였다. 이른바 '파에톤 콤플렉스'(Phaëthon complex)—15세 이전에 적어도 부모 중 한 명 이상을 여읜 경우 사랑과 관심에 대해 만족할 줄 모르는 욕구로 인한 고독, 비정상적인 예민함, 우울증에 사로잡힘, 금욕이나 과격함, 죽음에 대한 끈질긴 반응 등을 나타낸다—가 30년이 더 지난 뒤에도 작품 〈기억〉(1948)으로 여전히 소환되고 있었다.

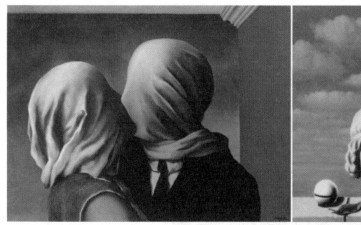
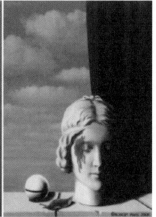

르네 마그리트, 〈연인들 II〉, 1928. 르네 마그리트, 〈기억〉, 1948.

　그는 그 〈기억〉에다 1923년 키리코의 〈사랑의 노래〉에서 받은 충격과 어머니의 주검에 대한 슬픈 기억을 함께 가져와 자신만의 회상(回想)미학의 공간을 마련했다. 여기서는 〈사랑의 노래〉에 있었던 벨베데레의 석고상 머리 대신 어머니를 암시하는 여인의 두상으로, 초록색 공 대신 지구 모양의 흰색 공으로 바뀌었을 뿐이다.

　이렇듯 의식에 잠재화된 채 그 밑자락에 자리 잡고 있는 그의 어두운 기억과 불길한 콤플렉스는 (철학적 사유와 종교적 신념이나 신앙 같은) 저항의식의 면역력이 떨어지면 각인된 기억에 대한 회상의 기회를 놓치지 않았다.

　그에게 〈기억〉(1948)보다 7년 먼저 소환된 회상의 표상이 바로 〈깊은 물〉(1941)이었다. 검정색 코트를 입고 서 있는 여인의 흰색 두상은 〈기억〉의 석고상 여인과 똑같다. 단지 오른쪽 눈가에 흘러내리는, 이유를

르네 마그리트, 〈깊은 물〉, 1941.

알 수 없는 혈흔 대신 그녀의 왼쪽에 까마귀와 같은 어둡고 불길한 기운
의 검은 새가 배치되어 있을 뿐이다. 그는 이번에도 검정 새로 붉은 혈흔
못지않게 과거의 부정적인 기억을 회상하고 있었다.

자기부정의 변증법과 반어법의 미학

자기부정은 자신에 대한 '반정립'(anti-these)이다. 그것은 변증법적 반대의 과정이나 다름없다. 마그리트가 과거와의 단절을 위해 거듭 선보인 자기부정의 시도들이 그것이다. 30세에 〈연인들 Ⅱ〉로 시작된 반어법(ironie)의 징후는 50세에 그린 〈기억〉에서도 치유되지 않았다. 도리어 그것은 '회상미학', 또는 '부정의 미학'이라는 나름의 예술세계를 구축하는 중이었을 뿐이다.

그러면 그를 과거로부터 탈출하거나 과거와 단절하게 한 계기는 무엇이었을까? 한마디로 말해 그것은 1922년의 '키리코 쇼크'였다. 그것은 작용(트라우마)에 대한 반작용(반정립)을 일으킨 충격요법이나 다름없었다. 다시 말해, 1923년 감동의 눈물을 흘리게 한 〈사랑의 노래〉가 단절과 탈출의 계기이자 반작용의 동력인이었다.

독실한 가톨릭 신자의 부모 밑에서 성장한 그가 신의 개념 자체를 매우 혐오한 나머지 〈신은 성인(聖人)이 아니다〉(1935-36)라는 작품으로 신을 조롱한 것이나, 1946년 파리의 한 신문기자와의 인터뷰에서 '신부는 대단한 사람이 아니다. 그들은 종교에 대해 무지하다.'고 단언하며 무신론자임을 자처했던 것, 그리고 1958년 자신이 어린 시절을 보낸 집을 그린 작품에 〈신의 살롱〉(Le salon de Dieu)이라는 역설적인 제목을 붙인 것처럼 과거의 기억은 그에게 단절의 반작용을 줄기차게 불러일으켰음이 분명하다.

하지만 그에게 불행한 과거의 기억이 필로아트의 장애물이 되었던 것

만은 아니다. 도리어 그것은 단절의 욕망으로 작용했을 뿐만 아니라 반대급부의 에너지원이 되기도 했다. 그것은 적어도 〈문제의 핵심〉이나 〈깊은 물〉에서처럼 반어법적 주제로서 일종의 부정작용(une négation)을 한 것이다.

일반적으로 정립에 대한 반정립이나 작용에 대한 반작용은 모두 투쟁력과 같은 부정의 의지와 에너지 없이는 이뤄지지 않는다. 그것이 혁명적일수록 더욱 그러하다. 마그리트에게도 1922년에 열린 키리코의 전시회나 〈사랑의 노래〉와 같은 충격요법이 일으킨 반정립의 계기와 작용인(causa efficience)이 없었다면 자기부정의 에너지도 발생하지 않았을 것이다.

그의 필로아트는 '지배적 원인'이 되어 온 과거의 기억뿐 아니라 그와 더불어 결정적으로 작용한 키리코쇼크도 '최종적 원인'이 되어 '중층적 결정'(surdétermination)의 산물이었다고 말하지 않을 수 없다.

이렇듯 그에게는 단절을 위한 반어법의 에너지가 곧 '부정의 미학'을 생성한 것이나 다름없다. 그가 굳이 〈신은 성인이 아니다〉(1936)에서도 생전의 어머니가 신었던 구두 위에 불길한 검은 새가 내려앉은 모습을 미리 그린 까닭도 거기에 있다. 그 검은 새는 5년 뒤의 작품 〈깊은 물〉이나 1960년의 작품 〈정신의 현전〉에 다시 등장할 정도로 그의 트라우마에 대한 상징물이기도 하다.

실제로 1926년 이후 그가 선보인 작품들을 보면 거의 대부분이 이처럼 반정립의 작용인에 의한 반사적 자기투영, 그리고 데카르트의 코기

르네 마그리트, 〈신은 성인이 아니다〉, 1936.

토에 대한 반리적(反理的) 문법과 수사들이 주류를 이루어 왔다. 무엇보다도 수많은 작품의 제목들에서부터 반어법적이고 역설적인 비유들이 쏟아진다.

이를테면 〈길 잃은 기수〉(1926), 〈위협받는 살인자〉(1926), 〈한밤중의 결혼〉(1926), 〈불가사의한 것들의 중요성〉(1927), 〈사악한 악마〉(1927) 〈광기에 관해 명상하는 인물〉(1928), 〈무모한 시도〉(1928), 〈능욕〉(1934),

〈금지된 독서〉(1936), 〈신은 성인이 아니다〉(1936), 〈이미지의 배반, 이 것은 파이프가 아니다〉(1929), 〈이것은 사과가 아니다〉(1964), 〈진리의 탐구〉(1963), 〈잘못된 거울〉(1900), 〈대전쟁, 또는 사람의 아들〉(1964), 〈결혼한 성직자〉(1961), 〈신의 살롱〉(1958) 등이 그것이다.

결국 그의 편집병적인 부정적 사고와 반리적 문법은 필로아티스트로 서 그의 인생관과 세계관 같은 정신세계를 지배한다고 말해도 과언이 아 니다. 60세가 넘은 즈음의 정신세계를 표상한 〈정신의 현전〉에서도 중절 모의 신사(자신)는 키가 거의 비슷한 크기의 불길한 검은 새와 깊은 물을 상징하는 대어(大魚) 사이에 갇혀 있는 형국이다. 여전히 잠재의식에 자 리 잡고 있는 부정적 콤플렉스에서 벗어나지 못하고 있는 게 그의 현전 하는 정신상태인 것이다.

같은 해에 그린 반어법적 체목의 〈진리의 탐구〉(1963)에서도 그가 보 여 준 트라우마와 강박증은 다르지 않았다. 한때 '하부구조(토대)가 상 부구조(이념이나 사상)를 결정한다는 맑스의 토대결정론, 즉 변증법적 유물론을 예찬한 공산주의자—제2차 세계대전의 종전 직후 벨기에공산당 에 입당했다—였던 그는 이 그림에서도 그 검은 물고기를 또다시 등장시 킨다.

그것은 한국전쟁 이후 맑스주의 이데올로기란 더 이상 인간해방을 위 한 진정한 진리일 수 없음을 고발하기 위해, 나아가 이미 '공산주의는 죽 었다.'는 사망선고를 천명하기 위해서였다. 특히 그는 허위의식으로서 의 죽은 물고기(변증법적 유물론)와 대비시키기 위해, 어둠 속에 파묻힌

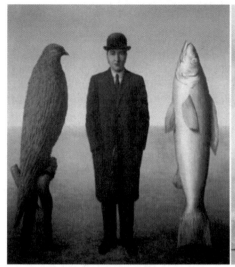

르네 마그리트, 〈정신의 현전〉, 1960.　　　르네 마그리트, 〈대전쟁〉, 1964.

〈신의 살롱〉(1958)과는 달리 평화와 희망을 상징하는 푸른 바다와 파란 하늘을 그 죽은 물고기 옆에 배치하기까지 했다.

　그 이듬해에는 당시 유럽 사회에 맑스주의를 대신하여 빠르게 퍼져 온 실존주의 논쟁, 그 가운데서도 사르트르의 무신론적 실존주의에 동조하는 작품 〈대전쟁〉 또는 〈사람의 아들〉(1964)을 통해 자신의 말(언설)을 대신하여 실존철학적 사유를 거기에 표상한 바 있다.

　1964년은 사르트르가 희곡작품 『말』이 노벨문학상에 선정되었음에도 그 수상을 거부하여 이른바 '사르트르현상'을 일으키며 (1946년 이래) '실존주의는 휴머니즘이다.'라고 주장해 온 그의 실존주의까지 크게 주목받던 해였다. 무신론자들의 그와 같은 분위기를 반영하듯 마그리트가 이

작품의 제목을 〈대전쟁〉과 〈사람의 아들〉이라는 복수로 내세운 것도 무신론적 실존주의의 신드롬과 무관할 수 없다.

일찍이 토마스 홉스가 사회계약설에서 인간의 사회상을 '만인에 대한 만인의 투쟁'으로 규정했듯이 마그리트 또한 희로애락의 굴곡 속에서 지내온 자신의 시대상황과 불행한 삶도 만인과 더불어 투쟁해야 하는 전쟁터에 홀로 던져진 실존하는 현실태(actualité)였음을 작품으로 웅변하고 있다. 특히 그 역시 실존과 휴머니즘, 즉 인간중심주의를 동일시해 온 사르트르와 마찬가지로 실존적 자아로서의 자신도 신의 아들이 아닌 〈사람의 아들〉임을 우회적으로 시사하고자 했다.

맑스의 선배이자 헤겔좌파의 리더였던 포이엘바흐가 『기독교의 본질』(1841)에서 '인간은 인간의 신이다.'(Homo homini Deus est)라고 선언한 무신론에 이어서 "신은 하나의 가정이다(Gott ist eine Mutmaßung). … 만일 신이 존재한다면 내가 아무 신도 아닌 것을 어떻게 견뎌 낼 수 있겠는가! 그러므로 어떠한 신도 존재하지 않는다."[5]고 주장한 니체의 무신론(1891)이 얼마 뒤 마그리트를 통해 격세유전된 듯하다. 자연과 인간의 외부에 존재하는 것은 더 이상 아무것도 없다든지 신에 대한 인간의 추측(Mutmaßung) 이외에 어떠한 신도 존재하지 않는다는 포이엘바흐나 니체의 주장처럼 무신론에 심취했던 마그리트도 인간은 누구라도 신의 아들이 아닌 '인간의 아들'임을 시사하려 했던 것이다.

[5] F. Nietzsche, *Also sprach Zarathustra*, S. 69.

르네 마그리트, 〈변증법 예찬〉, 1936.　　　　　　　르네 마그리트, 〈진리의 탐구〉, 1963.

　　그는 이미 1936년에 자본주의 사회의 불평등구조를 비판하며 무산계급에 의한 혁명적 투쟁의 불가피성을 주창한 맑스의 변증법적 유물론을 예찬했던 작품 〈변증법 예찬〉을 선보이며 공산주의 이데올로기에 동참한 바 있다. 만년에 그린 〈진리의 탐구〉(1963)에서는 그것으로부터 회심하며 그것에 대해 비판적이었지만, 아직 열렬한 맑스주의 이데올로그였던 30대의 청년 마그리트는 〈변증법 예찬〉에서 보듯이 자본주의 사회의 갈등구조에 대한 맑스의 비판과 포이엘바흐를 비롯한 헤겔좌파들의 무신론을 지지하는 자신의 신념을 시각화하고 있었다.

　　그는 자신의 어두웠던 소년 시절을 상징하는 서민주택의 창문 안쪽에 그와 대비되는 부르주아의 고급주택을 그려 넣음으로써 안팎 간의 모순

과 갈등의 광경을 통해 프롤레타리아와 부르주아 간의 변증법적 대립관계를 비판하고자 했던 것이다.

'배반의 미학'과 〈이것은 파이프가 아니다〉

마그리트만큼 죽을 때(1967년 8월 15일)까지 부정과 역설, 반어와 반개념, 모순과 반리 등으로 관람자에게 시공의 착란과 도발을 통한 도상학적 불편함과 거부감을 줄기차게-그것들의 친숙함에 이르기까지-제공해 온 화가도 드물다. 그런 그가 1929년에 이어서 삶을 마감하기 얼마 전인 1966년에도 〈이것은 파이프가 아니다〉(Ceci n'est pas une pipe, 1929, 1966)와 〈두 가지 신비〉(Les deux mystères, 1966)를 통해 또다시 '이미지의 배반'(La trahison des images)을 문제제기하고 나섰다.

이색적인 제목인 〈이것은 파이프가 아니다〉는 마그리트가 30세를 넘

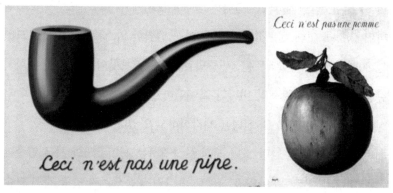

르네 마그리트, 〈이것은 파이프가 아니다〉, 1929. 르네 마그리트, 〈이것은 사과가 아니다〉, 1964.

어서면서 화제를 불러온 것이었지만, 평생 동안 그의 의식 속에서 떠나지 않았던 부정명제였다. 하지만 이 명제가 그의 뇌리에 박힌 것은 그보다 10년 전에 우연히 겪은 실존체험에서 비롯된 것이었다.

마그리트의 친구 샤를 알렉상드르의 주장에 따르면, 20대 초에 그가 벨기에에 있는 샤를의 집에 머물던 어느 날 느닷없이 불안한 표정으로 친구에게 '나는 정말 존재하는 걸까?', '어째서 내가 존재한다고 말할 수 있는 걸까?'라는 질문을 던졌다고 한다.

그것은 며칠 전, 그가 샤를과 함께 철학과 학생들과 데카르트의 회의론적 명제인 '나는 생각한다, 그러므로 나는 존재한다.'(Cogito ergo sum)에 대하여 토론한 뒤였다. 샤를에 따르면, 그것이 마그리트로 하여금 자신의 존재에 대해 자문하게 했을뿐더러 그의 철학적 주제가 된 〈이것은 파이프가 아니다〉를 발상하는 계기도 되었다는 것이다.

다시 말해, '(원형으로서) 나는 정말 존재하는 것일까? 단지 종이 위에 묘사된 이미지가 아닐까?'하는 마그리트의 회의적인 집착과 반문이 〈이것은 파이프가 아니다〉, 또는 〈이것은 사과가 아니다〉(1964)라는 부정명제들로 이어졌다는 것이다.

실제로 로스앤젤레스 주립미술관에 전시된 같은 모양의 이 작품도 원형에 대한 재현과 그것을 지시하는 확언의 동일성을 부인하기 위해 '이것은 종이에 그려진 이미지이고, 실물의 파이프는 아니다. 그러므로 파이프가 아니다'라고 해설하고 있다. 다시 말해 그것은 '이미지'와 '언어', 또는 '유사'와 그것의 지시적 기능인 '확언'과의 분리에 대해 설명하고 있다.

하지만 그것은 유사라는 확언을 내포하면서도 언어에 의한 지시대상

인 제목을 슬그머니 이미지 속으로 들어오게 함으로써 고전주의 회화와의 차별과 단절, 나아가 '배반'이라는 단어까지 동원하며 회화의 새로운 지평을 안내하고 있다.

마그리트는 〈이것은 사과가 아니다〉에서 먼저 제목이 시각적 흔적의 갈라진 틈새로 어느새 언어를 은밀히 밀어 넣어 언어적 지시대상을 차단하는가 하면, 그다음으로 언어적 기호와 시각적 형태를 결합시킴으로써, 다시 말해 틈입된 말로 인해 관람자의 시각을 달라지게 함으로써 이미지마저도 흐려지게 하는 이중의 전략을 동원한 것이다.

그는 이 작품 안에서 관람자가 무엇을 읽고 무엇을 봐야 하는지에 대한 판단을 불가능하게 하려 했다. 다시 말해, 그는 관람자에게 이미지와 텍스트가 만나고 헤어지며 안정을 찾는 공통의 지점을 허용하지 않음으로써 관람자에게 시선이 향하는 안정된 방향을 더 이상 제공하지 않는다.

나아가 그가 젊은 날 친구 샤를에게 '나는 정말 존재하는 걸까?', '어째서 내가 존재한다고 말할 수 있는 걸까?'라고 물었던 질문을 이번에는 관람자에게도 '이 작품 앞에 서 있는 사람이 관람자 자신인가?'를 질문하게 한다.

그 때문에 마그리트는 푸코의 『말과 사물』에서 '원형에 대한 생각'을 속성으로 하는 유사(類似)와 그런 생각과는 무관한 채 '실재하는 대상 사이에 현존하는 대상'을 속성으로 하는 상사(相似)와의 구별에 관한 푸코의 주장을 읽어 본 후, 1966년 5월 23일 푸코에게 아래와 같은 편지를 보낸 바 있다.

"안녕하세요. 유사와 상사의 구별은 당신에게 이 세상과 우리 자신의 존재양태-아주 낯선-를 유효적절하게 암시하도록 해 줍니다. 그러나 나는 이 두 단어가 거의 차이가 없다고 생각합니다.

내가 보기에는, 가령 완두콩들 사이에는 가시적이면서(색·형태·크기) 동시에 비가시적인 것(성분·맛·무게)의 상사관계가 있는 것 같습니다. 그것은 '거짓된'이나 '진정한' 등등에도 마찬가지입니다. '사물들은 그것들 사이에 유사관계를 갖지 않습니다. 그것들은 상사관계를 갖거나 갖지 않거나 합니다.

유사하다는 것은 사유에 속합니다. 사유는 그가 보고 듣거나 아는(connait) 것이 됨으로써 닮습니다. 그것은 세상이 그에게 제공하는 것이 됩니다. … 사유는 기쁨이나 고통이 그런 것만큼 볼 수 없는 것입니다. 그런데, 회화는 난제 하나를 끌어들입니다. 보는 사유, 가시적으로 그려질 수 있는 사유가 있다고 말합니다. … 그런데 보이는 것은 감추어질 수 있지만 보이지 않는 것은 아무것도 감춰지지 않는다는 점을 유의한다면 그런 관심은 사라질 것입니다. 보이는 것보다 보이지 않는 것에 더 중요성을 부여할 근거는 어디에도 없으며, 그 반대도 마찬가지입니다.

'정말로' 중요한 것은 실로 보이는 것과 보이지 않는 것에 의해 환기되며, 신비를 환기하는 질서 안에 '사물들'을 결합시키는 사유에 의해 정당하게 환기될 수 있는 신비입니다."[6]

6 미셸 푸코, 김현 옮김, 『이것은 파이프가 아니다』, pp. 93–95. 재인용.

이처럼 마그리트는 유사와 상사 사이를 명확하게 구별하려는 푸코의 주장에 동의하지 않는다. 그는 마네와 마찬가지로 회화는 〈이것은 파이프가 아니다〉처럼 이른바 언어적 기호와 조형적 요소가 결합된 '가시적인 사유'만으로도, 굳이 유사와 상사를 구별하지 않더라도 언어로써 재현의 대상을 지시하지 않는 비확언과 정상의 반역, 즉 이미지의 배반이 가능한 표현수단이 될 수 있다고 믿기 때문이다.

이에 대해 푸코는 (안타깝게도) 마그리트가 죽은 이듬해에 발표한 에세이(1968년 발표되어 1973년 단행본으로 출간)에서 그의 작품들 가운데 〈이미지의 배반〉과 더불어 이중의 제목으로 붙인 〈이것은 파이프가 아니다〉(1929, 1966), 그리고 자신에게 보낸 편지의 마지막 구절에서 부연 설명한 〈두 가지 신비〉(Les deux mystères, 1966)를 통해 마그리트의 수수께끼가 제기한 부정의 체계화 과정을 아래와 같이 진단한다.

> "언어기호와 조형요소 사이의 분리, 유사와 확언의 동등성, 이 두 원칙이 고전회화의 긴장을 구성했었다. … 마그리트도 언어기호와 조형요소들을 연결시키는데, 하지만 그는 과거의 동위태도 갖지 않은 채로 그렇게 한다. 그는 유사가 남몰래 근거하고 있는 확언적 담론의 바탕을 따돌린다. … 언젠가 이미지 그 자체와 그것이 달고 있는 이름이 함께, 기다란 계열선을 따라 무한히 이동하는 상사(similitude)에 의해 탈동일화되는 날이 올 것이다."[7]

7 미셸 푸코, 김현 옮김, 『이것은 파이프가 아니다』, pp.87-89.

르네 마그리트, 〈철학자의 램프〉, 1936.　　　　　르네 마그리트, 〈금지된 재현〉, 1937.

　　그러면 푸코가 마그리트를 빌어 말하는 '자유로운 재현'이나 '순수한 표상'이란 무엇일까? 한마디로 말해 그것은 역설이다. 그것은 〈금지된 재현〉(1937)에서 보듯이 '재현주의의 부정'이고 '재현의 해체'이다. 그것은 외부의 것에 의미를 고정시킨 채 그것을 지시하거나 그것에 대해 확언하려는 회화의 전형적인 특징을 '침묵에 종속'시키기 위한, 즉 언어가 캔버스(이미지) 속으로 들어가지 않을 수 있는 나름의 표상불가능성을 선보이기 위한 '비확언적'(non-affirmatif) 공간의 구성을 의미한다.

　　그 때문에 푸코는 낯설게 하기인 '데페이즈망'(dépaysement)만으로도 회화의 지시적 기능을 대체할, 이미지를 배반할 방안을 강구해 온 마그리트가 고전적 재현(표상)의 운명을 극복하기 위해서는 '재현주의와 확언주의의 한계가 무엇인지', 어떻게 유사와 확언을 분리해서 생각할 수

있는지, 회화가 어떻게 비확언적일 수 있는지, 그리고 '재현주의 다음에는 무엇이 있는지'라는 문제를 제기한 '최초의 시각적 사상가'[8]였다고 평가한다. 미지의 회로로 사유하는 마그리트의 자화상인 〈철학자의 램프〉(1936)에서 보듯이 '나는 예술가가 아니에요. 나는 생각하는 사람이에요.'라는 마그리트의 주장에 푸코가 전적으로 동의한 까닭도 거기에 있다.

초현실인가, 데페이즈망인가?

눈속임하는 미술가이기보다 '생각하는 사람', 즉 코기토(Cogito)를 표방하는 데카르트주의자이고 싶어 했던 마그리트가 평생 생각해 온 것은 무엇이었을까? 푸코가 그에 대하여 사상가라고 부르면서도 그 앞에 '시각적'이라는 단서를 붙인 까닭은 무엇이었을까? 그것은 마그리트의 반정립적이고 반어법적인 사유가 초현실세계를 지향하려는 사상과 이념(철학)에서 비롯된 것이라기보다 헤테로토피아처럼 낯선 환경을 시각적으로 끊임없이 표상화하려는 욕망에서 비롯된 것이다.

실제로 마그리트에게는 헤테로토피아에 대한 자신의 형이상학적 의문보다 관람자를 시각적으로 낯설게 하려는 생각이 더 먼저 작용한 게 사실이다. 그는 관람자를 초현실세계에로 안내하기 이전에 우선 그들로 하

8 조지프 턴케, 서민아 옮김, 『푸코의 예술철학』, p. 168.

여금 현실세계에 대한 익숙함을 되돌아보게 할뿐더러 나아가 그것에 대한 거부감을 갖게 하려는 의도가 먼저였다.

그다음으로 그는 우연, 은유, 변형, 역설, 착란, 모순, 반역 등 그것을 표상할 수 있는 다양한 방법으로 시공을 초월한 탈관계적·초관계적 환경 속으로 관람자의 시선을 유도하기 위해 지속적으로 노력해 왔다. 그 때문에 낯섦의 파노라마와도 같은 그 많은 작품들 가운데 〈거대한 나날들〉(1928)을 비롯하여 〈초월된 시간〉(1938), 〈장롱 속의 철학〉(1947), 〈헤겔의 휴일〉(1958), 〈아름다운 관계〉(1967)에 이르기까지 '데페이즈망'이 본격화된 이후의 작품들을 10년 단위로 선별해 보아도 관람자에게 미치는 시각적 충격과 심리적 긴장의 효과는 크게 달라지지 않는다.

도리어 그것들은 낯섦에 익숙해지는 이른바 '낯섦에 대한 낯익음'의 모순과정이었다고 말해도 지나치지 않는다. 관람자가 낯섦에 대해 거북함이나 거부감을 느낀다면 애초부터 그것이 바로 그가 의도해 온 바였을 것이다.

이렇듯 그는 (아래의 그림들처럼) 기존의 존재론적, 인식론적 관계망들을 제멋대로 해체하거나 상상을 초월할 정도로 헝클어뜨린다. 그렇게 함으로써 그는 관람자가 시공을 막론한 지속적인 '환경변화'(dépaysement)에서 오는 시각적 생경함으로 인해 심리적 긴장감에서 좀처럼 헤어날 수 없게 한다. 결국 그는 관람자의 긴장감마저 무뎌지기를 바라는 일종의 최면술사와도 같은 화가였다.

하지만 마그리트의 작품들은 철학적·이념적이었다기보다 심리적이고 도상학적이었다. 한마디로 말해 그는 '도상학적 노마드'였다. 그는 어

마그리트, 〈거대한 나날들〉, 1928.　　마그리트, 〈초월된 시간!〉, 1938.　　마그리트, 〈장롱 속의 철학〉, 1947.

떤 결정론에도 동의하지 않는 만년에 이를수록 젊은 날 심취했던 이데올로기에서 벗어나면서 정상심리의 역설적 도상화를 위해 시공에 대한 생각(사유)의 임계점까지 무제한으로 이동하며 유목하고자 했다.

　'초현실적'(surréel) 시공이라고 여겼던 비현실적인 헤테로토피아에 대하여 갈수록 심해지는 데페이즈망에 대한 그의 강박증은 유목의 시공을 중력법칙이 지배하는 뉴튼의 고전물리학의 세계를 넘어 1916년 아인슈타인이 발표한 상대성이론의 전자기적 세계9와 하이젠베르크의 양자역학의 기상천외한 세계에로까지 확장한다.

9　　Michoel Robinson, *Surrealism*, Flame Tree Pub., 2005, p. 246.

마그리트, 〈헤겔의 휴일〉, 1958.　　　　　　마그리트, 〈아름다운 관계〉, 1967.

　그가 매료된 것은 '확률함수는 사건에 대한 관념과 실제의 사건, 즉 가
능성과 현실 바로 그 중간에 있는 것(마그리트가 많은 이미지를 묘사하
고 있는)을 나타낸다.'는 하이젠베르크의 주장[10]이었다.

　뉴튼의 절대시공에 만족하지 않는 마그리트가 꿈꾸는 도상학적 유
목공간도 애초부터 바로 이러한 하이젠베르크의 양자역학적 시공이
었을 것이다. 이른바 '양자도약'(Quantum Leap)과 '양자얽힘'(Quantum
Entanglement)이 일어나는 불확정적인 상대적 시공이 바로 상대론자인 그
가 그리는 도상학적 임계점이었을 것이다. 한마디로 말해 그 시공이 곧
그가 꿈꾸는 헤테로토피아이자 유토피아였을 것이다.

10　수지 개블릭, 천수원 옮김, 『르네 마그리트』, p. 178.

이를테면 〈우편엽서〉(1960)를 비롯하여 〈끝없는 감사〉(1960), 〈1966년의 이념〉(1966), 〈보시스의 풍경〉(1966), 〈순례자〉(1966), 〈왕의 박물관〉(1966), 〈삶의 예술〉(1967), 〈아름다운 관계〉(1967), 〈아름다운 현실〉(1967) 등에서 그가 마음먹은 대로 그리는 세계상이 그것이다.

특히 이즈음의 작품들에 가장 많이 동원된 오브제가 그의 대표작 가운데 하나인 〈사람의 아들〉(1964)에서 보여 준 중절모자와 사과였다. 그는 이제까지 동원한 많은 오브제들 중 이것들만큼 '매혹의 힘'을 지닌 것이 없다고 생각했음이 분명하다.

그가 사람에 대한 특정화를 거부할 때마다 사과는 얼굴을 가리거나 머리를 대신하는 은유적 매력의 힘을 지닌 도구로 활용되었다. 그뿐만 아

마그리트, 〈삶의 예술〉, 1967.　　　　마그리트, 〈아름다운 현실〉, 1967.

니라 그것은 〈1966년의 이념〉이나 〈우편엽서〉(1960), 〈추측놀이〉(1966) 등에서 보듯이 어떤 결정론도 거부하는 그가 상상하는 사상(事象)에 대한 기발한 아이디어나 생각에 적합한 수사적 마력이 필요할 때마다 동원되어 온 오브제였다.

또한 그에게 불특정성을 상징하는 중절모는 사과와 더불어 〈대전쟁〉으로 실존을 상징화한 현대의 산업사회에서 다중의 남성에게 대외적인 '익명성의 대명사'로도 여겨졌다.

예컨대 마그리트에게는 〈공포의 덮개〉(또는 공포방해자, 1966)에서 보듯이 '외부용'(USAGE EXTERNE)이라는 문구—제약회사가 약품 상자의 겉면에 적어 넣은 것이다—가 부착된 중절모만큼 삶의 현장에서 '익명성'을 보장해 줄 자기방어적 오브제도 없었을 것이다.

마그리트, 〈공포의 덮개〉, 1966.

그에게 '외부용'이라는 슬로건은 (하이젠베르크의 말대로) 가능성과 현실 사이에서 어느 것도 결정된 바 없는 확률함수(또는 도수함수)뿐인 불확정적인 현대사회에서 살아가야 할 주체에게 필수적인 '실존의 방패' 임을 상징한다.

그에 의하면,

"만약 결정론자라면 하나의 원인이 똑같은 결과를 산출한다고 항상 믿어야 한다. 나는 결정론자가 아니지만 우연 또한 믿지 않는다. 그것은 세상에 대해 또 다른 '설명'을 하기 때문이다. 문제는 우연이나 결정론을 통해서는 세상에 대한 어떠한 설명도 받아들일 수 없다는 것이다.

나는 인류의 미래나 현재, 그 어느 것도 결정한다고 보지 않는다. 우리는 우주에 대하여 책임이 있지만 이것이 우리가 모든 것을 결정함을 뜻하지는 않는다고 생각한다.

언젠가 어떤 사람이 나의 삶과 예술의 연관관계가 무엇인지 물었다. 나는 삶이 내게 무엇인가를 하게끔 강요하고, 그래서 그림을 그린다는 것 외에는 정말로 다른 생각을 할 수 없다. 그러나 순수한 시나 회화와는 관계가 없다. 누군가의 희망을 고압적인 시선으로 보는 것은 잘못된 것이다. 중요한 것은 '매혹의 힘'이기 때문이다."[11]

[11] 앞의 책, p. 180.

이렇듯 마그리트는 누구보다도 '자유의지론'에 충실한 반(反)결정론적이고 상대주의적인 필로아티스트였다. 그 때문에 고전주의적 재현에서 탈피하려는 그의 필로아트가 단지 초현실주의 안에서만 자리매김된다면 그것은 그의 말대로 어느 것보다도 '고압적 시선'의 산물이 될 수밖에 없다.

그 때문에 나는 양자도약적 시공에서 유목놀이를 마음껏 즐겨 온 (그의 데페이즈망들이 지닌) '매혹의 힘'을 가리켜 탈재현주의나 포스트-마네주의를 넘어 이른바 '포스트-재현주의'의 원동력이라고 명명하는 것만으로도 잠정적일 수 있다고 생각한다.

Part 2

나는 필로아트(PhiloArt)의 시기를 '주제의 주권자 시대' 이후에 나타나는 자유와 자율의 지수, 그리고 그것의 계보학적 변화과정에 따라서 네 단계로 구분한다.

그 가운데 제2부에서는 이미 제1부에서 다뤘던 첫째 시기―콰트로첸토(15세기) 시기 이래 '재현=표상'의 요청에 반복적으로 복종해야 하는 규약들에 대한 반작용, 나아가 미술의 본질에 대한 반성과 성찰이 전위적인 화가들로 하여금 탈근대적 사유의 개화를 자극하던― 에 이어 둘째와 셋째 시기의 필로아트가 논의될 것이다.

둘째 시기는 20세기 후반에서 21세기 초반에 이르는 필로아트의 성숙기이자 변형기이다. 넓은 의미에서 '현대'로 명명되는 이때는 탈근대, 즉 근대성의 해체와 전복이 본격적으로 진행되던, 권력자의 이성적 힘의 논리보다 예술가의 '파토스(pathos)의 논리'가 우선하는 이른바 '포스트모더니즘'이 필로아트의 구성요소이자 사유양식으로서 자리 잡던 시기이다. 특히 이때는 수많은 반복이 난무하는 반복강박증의 시대다. 앤디 워홀의 팝아트 팩토리에서 보듯이 미술가들이 상동증(常同症)의 강박에서 벗어나려 하기보다 그것을 즐기며 그것에 병적으로 참여한다.

셋째 시기는 하이브리드(hybrid)와 컨버전스(convergence)를 화두로 삼아 진행 중인 필로아트가 다양한 형태로 새로운 조형예술의 구축을 실험하는 현재의 시간이다. 21세기 들어 포스트모던 미술에서는 '미술의 종말'과 '회화의 죽음'과 같은 평면예술의 장송곡이 더욱 널리 울려 퍼지면서 탈평면을 우선적인 지남으로 삼은 입체실험의 물결이 크게 너울지고 있다. 지금의 필로아트는 종말이 곧 출발의 시그널이듯 평면과 융합하거나 평면 너머의 토털아트를 지향한다. 다양하고 기발한 설치예술의 퍼포먼스들이 진정한 미술이 무엇인지를 또다시 묻고 있다.

철학으로 미술하기

1

대탈주 시대의 철학:
해체주의와 스키조 필로소피

∞∞

욕망의 본질은 외부에 있다. 욕망은 결여에서 비롯되기 때문이다. '충족되지 않는 결여'가 욕망을 권태롭게 하고, 외부로 향하게 한다. 푸코는 언어적 의미작용의 0도를 언어나 이성의 외부라고 한다.

'언어의 외부'란 언어의 백색결여(결핍공간), 즉 언어의 공동(空洞)이다. 침묵이나 광기가 그것이다. 푸코는 이성적 언어의 결핍과 공동의 모습을 찾아 역사를 분석한다. 그는 언어의 순수한 비존재, 언어가 접촉할 수 없는 공동을 노출시키려 했기 때문이다.

필로아티스트로서 푸코는 회화의 공간에다 언어의 바깥과 공동을 기묘하게 도입한 화가로서 르네 마그리트를 지목한다. 앞에서 살펴보았듯이 마그리트가 이런 공동을 회화에 표현하려고 시도한 것이 〈이것은 파이프가 아니다〉(Ceci n'est pas une pipe)라는 반어법적 그림들이다.

거기서는 이미지(화상)와 텍스트(문자)가 같은 화면에 존재하고 있지

만 양자는 양립하지 않는다. 파이프라는 주제를 두고 '이미지'와 '텍스트'가 서로 모순된 채 연관을 맺고 있기 때문이다. 문자와 이미지는 떨어져서 서로 외재해 있다. 문자는 그 타블로 위에서 이미지를 만나는 것이 불가능한 채 우주를 떠다니는 단어처럼 떠 있기 때문이기도 하다.

푸코는 이처럼 항상 공동(空洞)과 비재(非在)를 통해 사유의 역사를 보려 했다. 공동이나 비재 위에서 어떤 시대와 그 시대의 에피스테메를 찾아내려 한 것이다. 그는 이성적 언어와 사고가 사물과 동일성을 유지하지 않는 공동과 결여, 즉 해체공간에서 역사를 분석하려고 했다. 이성으로부터의, 동일성으로부터의 탈주현상이 그가 주목하려는 역사이기 때문이다.

해체, 즉 탈구축(déconstruction)은 동일성의 반복, 즉 구축에 대한 진저리나 구축의 폐단에 대한 반작용이다. 해체가 정주적 편집에서 유목적 분열로 대탈주하려는 까닭도 마찬가지다. 푸코는 거대권력에서 미시권력으로, 데리다는 이성의 제국에서 의미의 결정불가능성과 차연에로, 들뢰즈는 정주민의 철학에서 유목민의 철학으로 탈주하라는 것이다. 하지만 그들의 주문과 요구 탓인지는 몰라도 세상은 이미 미래의 디지털 원주민(노마드)의 땅에 이르기까지 대탈주하고 있다.

대탈주 현상

일찍이 편집증(paranoia)에 빠져든 서구 문화와 문명의 황혼을 감지한

니체는 무엇에도 억압되지 않는 자유분방한 지(知), 이른바 '즐거운 지식'(gay science)의 시대가 도래하리라고 예언한다. 심지어 그는 『즐거운 지식』(Die fröliche Wissenschaft, 1882)에 이어 『짜라투스트라는 이렇게 말했다』(Also sprach Zarathstra, 1883)에서도 철학의 망치를 들고 '신은 죽었다.'[1]고 거듭 외친다. 그것은 무엇보다도 틀에 박힌 형이상학 편집증에 대하여 망치질하는 초인(노마드)들의 출현을 그가 누구보다 간절히 고대했기 때문이다.

그러나 우상의 황혼은 그의 기대만큼 빨리 도래하지 않았다. 백 년 가까운 세월이 지난 20세기 후반에 이르러서야 세상에 등장한 새로운 노마드(유목민)들은 '망치로 철학하라.'는 그의 주문대로 케케묵은 족쇄들에 대하여 기꺼이, 그리고 즐겁게 망치질하기 시작했기 때문이다.

예컨대 원시농경사회 이래 고착되어 버린 가부장적 대가족제의 편집증에 시달리고 지쳐 온 노마드들이 먼저 망치를 들고 나선 것이다. 그들은 더 이상 대가족의 중심에 집착하거나 그 권력의 유혹에 입 맞추려 하지 않았다. 마침내 그들은 대가족의 중심으로부터 역사적인 대탈주, 즉 엑소더스를 시작했다. 정주문화의 상징인 대가족의 핵분열 시대가 비로소 도래한 것이다.

나아가 정주적 거대가족으로부터 이탈하거나 도주하려는 편집피로증은 새로운 노마드들로 하여금 정주문화가 낳은 자본주의라는 거대한 사회체(socius)와의 동거마저도 오래가지 못하게 하고 말았다. 누적된 피로

1 F. Nietzsche, *Also sprach Zarathustra*, S. 66, 69, 191.

가 피로골절을 불러오듯 공고하게 정주하려는 사회체 전반에 걸쳐 더욱 과도하게 작용해 온 중심에로의 편집욕망도 개인과 사회 모두에게 그에 대한 반작용, 즉 전방위적인 유동과 유목의 대탈주 현상을 불러왔기 때문이다.

오늘의 문화와 문명은 심지어 최근의 스페이스 X와 같은 스타링크의 위성 시스템에서 보듯이 노마드들에 의해 지구 밖으로까지 '편집에서 분열로', '파라노에서 스키조(schizophrenia)로' 지금도 질주하며 이동하고 있는 것이다.

그것은 고정화 · 정형화 · 동일화에서 차별화 · 다양화 · 잡종화로의 이동이고 질주이다. 다시 말해 그것은 피로증세가 극에 달한 편집문화와 문명이 집중화 · 통합화 · 거대화 · 적분화 · 집적화 · 총체화 · 체계화 · 동일화 · 중심화에서 분산화 · 미시화 · 미분화 · 개체화 · 절편화 · 차이화 · 다양화로 부단히 탈바꿈하는 것이기도 하다. 이렇듯 지금도 노마드들의 대탈주는 창의적 생성을 위해 저마다 다른 파괴선(ligne brisée)과 도주선(ligne de fuite)을 따라 우주유목시대를 가로지르고 있다.

해체와 노마드 현상

오늘날은 니체의 주문대로 거창한 언설들로 구축된 파라노 필로소피나 파라노 문화와 문명을 해체(탈구축)하려는 망치소리가 어느 때보다 요란하다. 예컨대 들뢰즈와 가타리의『천개의 고원』(1980)에서, 그리고 그 책

의 한 장을 차지한 노마드론에서 보면 더욱 그렇다. 거기에는 망치를 든 노마드들을 안내하는 가이드도 있고 그들에게 전하는 메시지도 있다.

그러므로 그것은 정주로부터 '도주하려는 자들의 사상'인가 하면 '스스로 소수파가 되려는 자들을 위한 즐거운 지식'이기도 하다. 그들의 노마드론은 정주민의 '편집증적' 발상을 넘어서 늘 새로운 공간으로 나아가려는 유목민의 '분열증적' 정치철학을 펼치기 때문이다.

그들의 이른바 '스키조 필로소피'(schizo philosophie)는 일찍이 마그리트가 미궁과도 같은 사유의 회로를 상상하는 〈철학자의 램프〉(1936)에서 보여 준 것처럼 정적(靜的)인 '~ 있다'(être)의 철학이 아니라 동적(動的)인 '~되다'(devenir)의 철학, 즉 '생성의 철학'2이다. 예컨대,

> "우리는 모든 곳에서, 모든 방향으로 절편화되고 있다. 인간은 절편적 동물이다. 절편성은 우리를 구성하고 있는 모든 지층들에 속해 있다. 거주하기, 왕래하기, 노동하기 등 체험은 공간적으로, 그리고 사회적으로 절편화된다. 집은 방의 용도에 따라 절편화된다. 거리는 마을의 질서에 따라 절편화된다. 공장은 노동과 작업의 본성에 따라 절편화된다."3

2 이 점에서 (들뢰즈의 주장대로) 생성의 철학은 생명의 약동élan vital)을 강조하는 베르그송의 '약동의 철학'과 혈연적 친연성을 보이는가 하면 욕망의 무한한 개방적 유동성이론도 베르그송의 열린사회론에서 동기 유발되었음을 알 수 있다.

3 Gilles Deleuze, Félix Guattari, *Mille Plateaux; capitalisme et schizophrénie*, Minuit, 1980. p. 254.

라는 탈중심적이고 반총체적인 언설이 그것이다.

그런가 하면 그것은 힘(力)과 강도, 운동과 속도의 철학이기도 하다. 그들은 오늘의, 나아가 미래의 유목적 현실을 동태적 상황, 즉 '~된다'는 운동의 복합체로 간주한다. 초원처럼 전 세계도 유기적 통일체가 아니라 일(一)도 아니고 다(多)도 아닌 리좀(rhizome, 뿌리줄기)이 전방위적으로 생동하는 다수다양한 운동체—끊임없이 횡단결합하며 생성 변화를 계속하는 망상조직이나 거대한 연결고리—가 된다. 그들은 현실을 욕망의 운동에 의한 다양한 힘들, 즉 욕망기계들의 괴물 같은 운동체로서 간주한다.

그러므로 그들에게 현실은 다양한 '사회적 기계들'에 의한 생산 활동의 무대나 다름없다. 다시 말해 프랜시스 베이컨의 〈삼면화〉(1988)에서 보듯이 현실은 정형화된 조직이 없는 무수한(천 개의) 힘의 원질료이자 기계들의 운동기반인 '기관 없는 신체들'[4]이 저마다 다른 고도의 운동 상태를 이루는 스키조적 고원(高原)[5]이다. 한마디로 말해 오늘의 현실은 수많

4 욕망의 유동운동이 촉발작용(affection)을 일으켜 창조적으로 기능하게 할 때 얻어진 자질을 가리켜 '기관 없는 신체'의 작용이라고 한다. 들뢰즈는 이것으로 철학자의 자질 여부를 판단한다. 즉 형상과 질료라는 도식으로만 형이상학을 정형화하는 데카르트, 라이프니츠, 스피노자, 칸트, 헤겔 등을 철학자라고 부르지 않는다. 그가 생각하는 진정한 철학자는 니체, 베르그송 등의 계열에 속하는 이들이다. 『새로운 니체』를 쓴 데이비드 엘리슨 (David Allison)도 "우리는 이 거대한 춤의 상속자가 될 것이다. 그것은 우리의 혈관을 관통하는 피가 될 것"이라고 예언한다. "우리 철학자들, 그리고 자유로운 정신인 우리는 낡은 신은 죽었다는 소식을 들었을 때 새로운 서광이 비칠 것이라고 느꼈다. … 인식을 사랑하는 자의 모든 모험도 다시 허용될 것이다. 바다, 우리의 바다가 다시 열리고 있다. 아마도 이와 같은 '자유의 바다'가 이전에는 없었으리라." D. Allison, *The New Nietzsche*, MIT, 1977, p. 343.

5 plateaux(고원)란 그래프의 곡선이 상승하여 상한에 가까운 지점에서 횡적으로 평행을 이룬 부분을 가리킬 때 사용되는 용어다.

F. 베이컨, 〈삼면화〉, 1988.

은 노마드들의 생동하는 욕망이 무한 도주하는 유목적 지평이고 리좀권
(圈)인 것이다.

이에 비해 대지에 뿌리박은 나무형(tree-type)의 모든 정주적 질서는 집
중화를 위해 욕망을 억압하는 기관 있는 신체들인 자본주의 사회나 민주
주의 국가처럼 거대한 집적의 정형화와 총체화를 향하므로 언제나 목표
지향적이다. 그래서 그것은 편집증적일 수밖에 없다.

그 질서는 독자적으로 코드화된 원시공동체에서 이것의 초코드화를
실현한 억압적 국가장치에 이르기까지 오직 안정된 정주화만을 목표로
했기 때문이다. 그들이 대지 위에서의 이러한 욕망의 흐름을 '영토화에
서 탈영토화로'라는 파라노 프로세스로 설명하려는 이유도 마찬가지다.

그러나 현대사회에서는 스키조의 프로세스가 다양하게 진행하는 중이
다. 코드화(원시사회)에서 초코드화(근대사회)를 넘어서 절대적으로 탈
코드화하는, 즉 영토화에서 초코드화를 거쳐 원시권력이 탈영토화된 욕

망의 흐름을 다수다양체에 의해 유목공간으로 무한히 재영토화하는 중이다. 그 때문에 오늘의 사회상은 탈코드화·재영토화하기 위해 다종다양한 이질적 '전쟁기계들의 경연장'이 되고 있다.

전쟁기계 자체는 전쟁을 목적으로 하지 않지만 국가장치에 의해 전유될 때는 필연적으로 전쟁을 목적으로 한다. 이때 도주선이 실현시키는 추상적인 생명선은 파괴선으로 전환한다. 따라서 전쟁기계는 국가장치보다 추상기계[6]에 가깝다. 오늘의 세계 또한 그 전쟁기계들이 생성해 내는 유목민들의 지평선으로서 끊임없는 도주선이자 차이의 장(場)들로 변모하고 있다.

실제로 오늘날 유목민들은 "스텝을 떠나 능동적이고 유동적인 도주를 시도하고, 도처로 탈영토화하며, 국가 없는 전쟁기계에 의해 활기를 띠고 촉발되는 양자들의 흐름을 만들어 낸다."[7] 그들은 정주적 국가의 거대한 무기에 대항하기 위하여 다종다양한 복수의 도주선 위에서 새로운 무기들을 발명한다.

스페이스 X와 스타링크(Starlink)의 위성들을 앞세운 일론 머스크에서 보듯이 한 개인이나 집단 자체가 저마다의 기발한 도주를 감행한다. "집

6 추상기계들(machines abstraites)은 영토적 배치물을 다른 사물 위에, 다른 유형의 배치물들 위에, 분자적인 것 위에, 우주적인 것 위에 열어 놓으며 생성을 구성한다. 추상적인 기계들은 모든 기계론적 장치를 초과한다. 그것들은 통상적인 의미의 추상적인 것과 대립한다. 그것들은 형식화되지 않는 질료들과 형식적이지 않은 기능들로 이루어진다. 그것들은 구체적이지 않지만 실재적이다. 직접 실현되지는 않지만 현실적이다. 그것들은 창조적이다. 그것들은 다양한 자유상태를 갖는 여러 형식들과 실체들(글, 회화, 건축, 음악 등) 속에서 실현되기 때문이다. Gilles Deleuze, Félix Guattari, 앞의 책, pp. 637-640.

7 Gilles Deleuze, Félix Guattari, 앞의 책, p. 272.

단이나 개인은 도주선을 따라가는 것이 아니라 오히려 그것을 창조하며, 무기를 탈취하기보다는 오히려 그 자신이 스스로 만들어 내며 살아가는 무기이다. 개인적으로는 다가올 미래상을 예고한 듯 한 마그리트의 〈철학자의 램프〉처럼, 집단적으로는 머스크의 스타링크 같이 '연결고리의 시작과 끝을 가늠할 수 없는' 탈국가적 도주선·탈지구적 리좀이 다름 아닌 지금의 현실인 것이다."[8]

노마드에서 디지털 원주민까지

1984년 죽기 전까지 지식의 고고학, 권력의 계보학, 생체권력론으로 한 시대를 풍미한 푸코는 '미래는 들뢰즈의 세기가 될 것'이라고 예언한 바 있다. 들뢰즈가 말하는 다양한 생성기계와 기관 없는 신체들에 의한 생성의 철학과 예술, 그리고 욕망의 아나키즘이 '푸코 신드롬'의 대를 이을 것으로 생각했기 때문이다. 하지만 그것은 푸코의 착각이었다. 무엇보다도 상리공생해 온 그들은 모두 아날로그 사회체의 예언자에 불과했다.

과거의 정주적 사회체에 대한 미시분석가였던 푸코가 그 이후 광범위하게 해체(탈구축)하는 시대의 사회체에 대해 예후적으로 진단한 들뢰즈의 유목사회론에 경탄했지만 그것은 어디까지나 실제 공간의 패턴전환 (파라노에서 스키조로)에 관한 논의일 뿐 곧바로 도래할 가상현실이나

8 앞의 책, p. 250.

디지털 네트워크, 나아가 두 공간이 융합한 복합공간의 사회체까지 포함한 것은 아니었기 때문이다.

디지털 테크노 시스템의 급속한 진화로 인한 시공적 거리의 소멸과 초연결·초지능 현상, 융합적인 탈코드화와 증강현실로 인한 사유의 물줄기가 사방에서 모이는 저수지와도 같은 융합공간의 출현[9], 즉 회로를 가늠할 수 없을 만큼 초연결·초지능으로 계면화된 리좀들의 출현에 대해서 푸코는 미처 감지하지 못했던 것이다.

이를테면 범용화된 인공지능(AGI)에 의한 (미술·음악·문학 등에서) AI아트의 주도적 보급과 AI언어시스템인 챗GPT의 일반화현상, 독일의 그라모폰 레코드회사에 의해 클래식 음악이 자본주의 상품(레코드판)으로 변신하듯 복제불가의 분산형 토큰인 NFT의 시장형성으로 인한 미술품의 소유와 유통방식(캔버스에서 영상으로)에서의 획기적인 상전이, 즉 음악을 능가할 미술의 재빠른 자본예속화 현상에 대해 '해체에서 융합으로'으로 (그가 말해 온) 욕망하는 기계와 기관 없는 신체의 유동 등이 그것이다.

그 때문에 들뢰즈의 초(超)시공적 횡단능력은 마치 자본주의의 맹아기에서 단지 그 조짐만으로 성숙한 자본주의 시스템을 조급하게 전망하며 대안적 이데올로기를 제시한 맑스의 예단력보다 못한 것일 수 있다. 그

9 이것은 방법철학의 일대 전환이기도 하다. 오늘날은 인식의 지평이 되는 실제와 가상 아고라들의 무한융합으로 확장되는 퍼스펙티브의 융합적 투어리즘(tourism)이 필수적인 시대가 도래한 것이다. 특히 욕망하는 기계는 철학을 비롯한 모든 분야에서 무한한 가상순례(cyber pilgrimage)를 주저 없이 감행하고 즐겨야 하기 때문이다. 이광래, 『방법을 철학한다; 해체에서 융합으로』, 지와 사랑, 2008, p. 149. 참조.

러나 그것을 디지털 네트워크로 미처 이민을 오지 못한 채 급변하는 사회체의 과도기를 살아간 시간적 경계인의 불운 탓으로만 돌리기에는 그 이유가 충분치 않다.

하지만 들뢰즈의 세기는 푸코만큼 전방위적으로 요란하게 도래하지는 않았을지라도 적어도 해체주의와 정신분석학의 경계가 해체된 21세기의 사상[10], 반근대적인 포스트-모더니즘문화[11], 회화·사진·영상·광고 등에서 보여 주는 이접과 주름의 공간예술[12], 음악(리토르넬로)[13], 자동차 디자인과 (프랭크 게리나 자하 하디드의) 건축물 등에서 보듯이 마그리

10 기관 없는 신체, 욕망하는 신체의 역할을 강조하는 그의 욕망이론에서 보듯이 그가 '프로이트로 프로이트를 극복'하려고 모색한 점은 주목할 만하다.

11 문화에는 순종이 있을 수 없으므로 본질적으로 문화는 '차이의 직물'이어야 한다. 특히 포스트-모더니즘 문화가 지향하는 것이 그러하다.

12 F.베이컨의 회화작품들이나 사라고사, 그렉 그린, 자하 하디드를 비롯한 해체건축가들의 조형물에서 보듯이 그것들은 조형적 이미지 전체가 중심으로 집중화된 유기적 통일체가 아니라 일(一)도 아니고 다(多)도 아닌 리좀(rhizome, 뿌리줄기)이 전방위적으로 생동하는 다수다양한 운동체이다. 다시 말해 그것들은 끊임없이 횡단결합하며 생성 변화를 계속하는 이른바 '조형기계'(machine de forme)의 형상화 같다. 또한 기업 활동은 철저히 파라노적임에도 그 기업의 광고만큼 차이화와 분열증적인 것도 없다. 광고는 끊임없는 차이의 장이어야 한다.

13 리토르넬로(Ritornello)란 악곡의 형식의 하나로, 합주와 독주가 되풀이되는 형식이다. 18세기 초기에 애호된 형식으로, 원리는 론도 형식과 같다. 요즈음의 합주 협주곡(콘체르토 그로소, 복수의 독주자에 의한 협주곡)이나 독주 협주곡(솔로 콘체르토)에는 이 형식에 의한 것이 많이 보인다. 전체는 'A-b-A-c-A-d…A'와 같은 형을 가지며 반복되는 주제 A는 전 합주로 연주되는 것으로 투티(tutti, 이탈리아어로서 '모든 연주자'의 뜻) 또는 리토르넬로('복귀'라는 뜻의 이탈리아어 ritorno에서 유래)라 불린다. 소문자로 기입된 각 삽입부는 리토르넬로와 대조적인 경우도 있고, 같은 소재로 되는 경우도 있다. 또한 각 삽입부끼리의 관계도 이와 같이 다양하다. 리토르넬로가 반복되는 횟수는 일정하지 않지만 최초와 최후를 제외하고는 조성이 다른 것을 원칙으로 한다. 이 점이 론도 형식과 크게 다른 점이다. 현대음악에서는 무곡 갈로프·룸바·마주르카·볼레로·삼바·세기디야·왈츠·타란텔라·탱고·트레팍·판당고·폴로네즈·폴카·폭스트롯·하바네라 등이 있다.

트의 〈철학자의 램프〉가 무색할 만큼 가시적 시종의 구분이 무의미한 유체공학에서는 다양한 유목흔적을 남긴 채 지나가고 있는 게 사실이다.

또한 그로 인해 신노마드들, 즉 현재의 사회체를 구성하고 있는 디지털 이민자나 미래의 사회체를 주도할 디지털 원주민들에게도 놀랍도록 확장되고 증강되는 신유목공간의 출현에 대해 당황하지 않는 데자뷔의 효과를 가져다줄 것이다.

자하 하디드, 《뉴욕 첼시 개인전》, 2008, 유동적 이동성의 액상건축 작품들.

* 이 작품은 새로운 형태의 유동적인 벤치에서 보듯이 공간과 가구를 구분 없이 연결시킴으로써 일종의 유동하는 〈조형기계〉(plastic machine)를 상징한다.

2

무제, 욕망의 유보일까,
차연일까?

◇◇◇

욕망은 결여나 부족에서 비롯된다. 욕망의 토대가 무의식인 까닭도 거기에 있다. 이미지의 표현(의미작용)만으로 조형욕망이 충족되지 않는 이유도 마찬가지다. 가르쳐 주지 않아도 크레용을 손에 쥐는 어린아이에게서 보듯이 인간의 조형욕망은 생득적이지만 미술가의 경우 그 욕망의 배설은 생리작용과 다르다.

우리는 누구나 타인의 욕망을 욕망한다. 대개의 경우 우리는 타인이 욕망하는 방식으로 욕망하고, 타인이 욕망하는 것을 욕망한다. 욕망은 타자와의 사회적 관계에서 생기는 무의식의 반응이기 때문이다. 무의식은 누구에게나 욕망을 그렇게 길들인다. 미술가들이 언어적 서사로써 의미를 대리보충하기 위해 동원해 온 제목의 부여에 대한 강박증마저 보이는 까닭도 마찬가지이다. 무의식적으로 작용하는 대자적 욕망의 징후가 그들의 작품에도 예외 없이 나타나는 것이다.

제목이란 무엇인가?

어린이의 스케치북에 있는 그림에는 제목이 없다. 서명은 더욱 눈에 띄지 않는다. 거기에는 아직까지 사회적 관계도 없고, 권력의지도 없기 때문이다. 그래서 어린이에게는 제목에 대한 갈등이 별로 없다. 강박증은 더욱 보이지 않는다. (사생대회가 아닌 한) 어린이의 그림은 구조화되고 질서화된 상징계(초자아의 영역)의 텍스트로서 대접받기를 원하지 않는다. 어린이는 그림을 사회화하지 않기 때문이다.

작품의 제목은 사회와의 연결코드이다. 그것은 미술가가 사회와 커뮤니케이션하기 위한 시그널이고 약호이다. 인간은 태어나서 이름이 생기면서 사회적 동물이 되듯이 미술가의 작품도 모름지기 제목으로 인해 '대자적'(pour soi) 텍스트가 되는 것이다.

하지만 사람의 이름은 자아의 정체성을 담보하기보다 타인과 구분하기 위한 사회적 분류기호에 지나지 않는다. 적어도 남들이 부르고 기억하기 위해 모두에게 이름이 부여된다. 이렇듯 인간의 이름은 처음부터 대인용이다. 저마다의 이름이 고유명사라고 할지라도 그것은 각자에게 부여되면서 자아가 아닌 타자의 것이 되기 때문이다.

그에 비해 작품의 제목은 인명보다는 '즉자적'(en soi)이다. 그것은 단순한 분류기호가 아니다. 제목은 우선 작가의 의도와 주제를 최대한 함축하여 드러내는 언표(énoncé)이거나 기호(signe)이다. 한마디로 말해 제목(titulus)이 곧 표제(表題)인 것이다. 작가는 누구나 제목을 생각해 내어 곽외에 꼬리표처럼 붙여 둠으로써 조형과정의 후렴과도 같은 언표행위를

한다. 그들은 그것 또한 조형욕망을 배설하는 과정에서 필수적인 시니피앙(의미의 담지행위)으로 여기는 것이다.

그러면 어린이와 달리 미술가는 왜 자신이 드러내려는 조형욕망마다 예외 없이 말 없는 사유물에도 제목을 동원하는 것일까? 어린이의 스케치북 속에 있는 그림과 달리 미술가의 작품에는 무엇 때문에 모자에 새긴 심볼마크처럼 주제에 대한 서사적(확언적이건 비확언적이건) 제목이 붙어 있는 것일까? 미술가가 제목이라는 언표행위에 집착하는 까닭은 무엇일까? 미술가에게 작품의 모자(cap)와도 같은 제목이 부재하거나 결여된다는 것은 생각할 수 없는 일이다. 오히려 '모자씌우기 강박증'(capping or heading complex)이 심한 미술가일수록 그는 제목의 도움을 받아서 작품의 주제나 이미지를 직·간접적으로 대리보충(supplément)하려 한다.

또한 그들은 이미지의 지배를 고수하기 위해 제목을 일종의 자기방어 수단으로 마련하기도 한다. 아무리 말없이 사유하는 필로아티스트 (PhiloArtist)라고 할지라도 관람자나 해석자가 제목을 붙이도록 그들에게 맡기거나 개방하는 미술가를 나는 이제껏 본 적이 없다. 미술가에게 제목은 주권을 상징하는 권력기제의 일부이다. 제목의 부여도 미술가 자신에게만 주어진 권력행사의 기회라고 믿는다.

실제로 제목은 말 없는 사유물로서의 작품이 대자적인 한 미시권력을 지니고 있다. 미술가는 대리보충의 의도뿐만 아니라 조형욕망을 온전히 표출하려는 권력의지에서도 표제(caption)를 결정한다. 표제, 즉 제목이 미시권력의 운반수단인 까닭도 거기에 있다. 모든 미술가가 제목 앞에서 결정론적 갈등을 겪으면서도 그 권력의 행사에 집착하는 이유 또한 마찬

가지이다.

제목에 대한 미술가의 갈등과 집착은 이른바 '제목편집증'(title-paranoia)에서 비롯된 것이기도 하다. 제목에 집착해 온 무의식적인 습관이 편집증이나 강박증을 낳은 것이다. 하지만 그것은 단순한 습관이나 편집증이나 강박증이 아니다. 그것은 무엇보다도 '모성적'이기 때문이다. 미술가들이 지닌 심리의 저변에는 외출하는 어린 자녀에게 알아보기 쉬운 모자를 씌우고 이름표를 달아 주듯 엄마의 분리불안증에서 오는 모성적 본능이 작용한다. 그들은 모자씌우기를 하거나 이름표를 붙이려는 '모성적 편집증'에서 분신과도 같은 작품에다 제목이나 표제를 무의식적으로 붙여 온 것이다.

미술가가 제목강박증에 빠지는 또 다른 이유는 관람자에게 인식의 경제를 도모하려는, 적어도 그렇게 해야만 이미지에 대한 감정의 공유를 보다 많은 사람들에게 기대할 수 있다는 '공감조급증'에서 비롯된다. 물론 작품의 이해와 해석에서 제목의 경제성은 누구도 부인할 수 없는 사실이다.

하지만 인식의 경제와 해석의 독재는 야누스적이면서도 이율배반적이다. 그것은 마치 파르마콘(Pharmakon)처럼 약이 될 수 있지만 독이 될 수도 있다. 작품의 자유로운 감상과 이해에 있어서 제목이 요구하는 의미의 폐역성이 해석의 개방에 장애가 되는 까닭도 바로 거기에 있다.

제목으로 인한 의미의 폐역성은 지시대상과의 환유적(métonymique) 관계에서도 일어난다. 환유(換喩)는 단어나 기호들이 가깝게 연결되어 있기 때문에 의미의 직접적 연결이나 연상작용이 가능하다. 그것은 어떤 방에 들어가면 옆방에 대한 이미지의 연속적인 연상이 용이한 경우와도

비슷하다. 영국의 경험론자인 데이비드 흄은 이를 두고 '관념의 연합법 칙'이 작용하고 있는 탓이라고 주장한다.

실제로 미술가들은 제목을 빌려 지시대상과 관람자 사이의 공감과 공이해를 기대하므로 언제나 그와 같은 의미의 환유적 기능에 유혹 당하게 마련이다. 그들은 제목이 연상작용을 위한 기호학적 매개체이자 인식론적 끈의 구실을 한다고 믿으려 한다. 환유는 무엇보다도 의미의 연상작용이 일어나기 쉬운 인접성(contiguïté)을 조건으로 하고 있기 때문이다. 하지만 미술가들은 이때 작품에 대한 관람자와의 공감과 공이해에 대한 기대감뿐만 아니라 언어(문자나 기호)로 된 제목으로 인해 관람자에게 미칠 폐해, 즉 이미지에 대한 자유연상의 제한이나 방해도 감수해야 한다.

제목은 의미의 메신저일까?

비트겐슈타인은 언어로 게임해야 하는 인간을 가리켜 '언어에 의한 지성의 마술에 걸린 희생물'이라고 평한다. 그것은 언어를 사유의 감옥에 비유할 만큼 언어가 갖는 의미의 구속성 때문이다. 움베르토 에코도 '예술과 언어의 유사성은 언제나 작가에 의해, 또는 그가 배치해 놓은 미학적 장치에 의해 정해진 한계 속에 갇혀 있다.'[1]고 주장한다.

1 Umberto Eco, *Opera aperta*, Bompiani, 1976, 조형준 옮김, 『열린 예술작품』, 서울, 새물결, 1995, p. 88.

실제로 필로아트에서 거리가 먼 미술가들일수록 그들은 제목과 같은 문자적 메시지에 의한 미학적 장치를 마련하여 관람자의 직관적 반응을 일방적으로 유도한다. 나아가 반응의 방향을 제시하거나 통제하기도 한다.

이처럼 고압적 미술가들이 작품과 더불어 제목이라는 문자적 메시지에 기대하는 것은 양자 사이의 해석학적 정합성(cohérence)이다. 그들은 누구라도 제목이 지시대상과 가장 잘 정합하기를 기대하며 작품에 이를 부여한다. 심지어 필로아티스트임을 자처하는 조셉 코수스조차도 미술가는 철학적 사유에 따른 표상의지가 미학적 직관과 이미지, 즉 구체적인 작품을 통해 관람자에게 '특정한' 의미로 전달되고 유지될 수 있다고 생각한다.

이를 위해 미술가는 저마다의 작품에다 표제라는 해석학적 기호체를 부착시키려 하는 것이다. 그는 기호학적 텍스트성을 지닌 제목과 그것이 지시하는 이미지와는 서로 내재적 의미연관을 이룰 수 있다고 믿기 때문이다.

하지만 작품의 제목은 미술가의 의도만큼 이미지와 미학적·해석학적으로 정합할 수 있는 의미의 연쇄를 구성할 수 있을까? 문자나 기호로 된 표제는 미술가의 작품의도와 의미를 제대로 운반하는 메신저가 될 수 있을까? 잭슨 폴록의 〈No. 1A〉(1948)나 리처드 해밀튼의 〈$he〉(1958−61) 등 많은 작품에서 보듯이 표제화(表題化)된 문자적 메시지에는 미술가가 기대하는 이미지와의 정합가능성을 의심케 하는 여러 가지 요인들이 도사리고 있다.

잭슨 폴록, 〈No. 1A〉, 1948.

첫째, 마그리트의 〈이것은 파이프가 아니다〉(1929)와 〈두 가지 신비〉(1966)에서 보듯이 이미지의 표현과 언어적 수사 사이에는 장르 및 '범주적 불일치'가 있을뿐더러 '의미론적 부정합'도 전제되어 있다. 언어학자 진 애치슨은 '마음속의 어휘집'이 세련된 이미지를 사용해서 각 범주를 연결하는 경로를 만들 수 있다는 가정 자체가 잘못[2]이라고 하여 제목의 정합가능성마저도 의심스럽게 한다.

둘째, 이미지의 재현으로서 작품과 언어체(un corps linguistique)로서 제목 사이의 정합성에 대한 기대나 믿음은 연상적인 의미를 지닌 내포(內包)와 개념적 의미를 지닌 외연(外延) 사이의 괴리를 야기하기 쉽다. 예

2 Jean Aitchison, *Words in the Mind*, Blackwell, 2003, 홍우평 옮김, 『언어와 마음』, 서울, 도서
 출판 역락, 2004, p. 161.

컨대 구스타브 클림트의 〈키스〉(1907-08)에서 보면 외연은 원근법을 무시한 평면 위에서 부둥켜안은 남녀가 제목의 개념적 의미를 직접적으로 지시하고 있는 데 반해, 내포는 그 그림에 나타나 있지 않은 몽환적 성희(性戲)뿐만 아니라 흑백의 인종문제까지도 자유연상할 수 있게 한다.

셋째, 작품에서 제목의 존재는 미술가의 본질적인 의도와는 달리 이해와 해석에서의 '환원주의적' 강제성을 피할 수 없다. 관람자의 상상력은 작품의 제목을 보는 순간 문자적 개념에 사로잡히므로 이미지에 대한 자유로운 해석학적 지평융합을 가로막기 일쑤이다. 실제로 제목은 관람자를 상상의 감옥 안에 감금시키는 경우가 적지 않다. 환원주의적 감상과 이해를 요구하는 제목이 연상의 자유를 감금할 정도로 독선적 침투력이 강한 탓이다.

넷째, 환원주의적인 제목은 미술가나 관람자 모두를 순환논법의 함정에 빠뜨리곤 한다. 무엇보다도 동어반복적인(tautologique) 제목 때문이다. 예컨대 화면에 'KEITH ARNATT IS AN ARTIST'라는 글자뿐인 개념주의 미술가 키스 아나트의 작품에 붙여진 제목 〈Keith Arnatt is an Artist〉가 그러하다. 수많은 정물화나 풍경화, 또는 인물화의 제목들도 이처럼 있으나 마나 하기는 마찬가지이다.

그것들은 이미지가 배설된 뒤의 허전함이나 공허감을 메우기 위해 자가 처방한 심리적 안정제이거나 습관적으로 배치해 놓은 수사적 장치일 수 있다. 그 때문에 미술의 역사에서는 〈정물〉, 〈풍경〉, 〈초상〉 등 사족처럼 반복적인 설명조의 불필요한 제목들도 수없이 눈에 띈다.

이렇듯 제목은 작품에서 그것의 역할이 과연 무엇인지를 반문하게 하는 경우가 허다하다. 〈벌거벗은 채로이거나 가느다란 불줄기의 옷을 입고, 피비린내를 뿌릴 가능성과 죽은 자의 허영심을 가지고 그들이 간헐천을 뿜어 나오게 만든다〉는 초현실주의 화가 막스 에른스트나 살바도르 달리의 〈잠 깨기 직전 석류 주위를 한 마리 꿀벌이 날아서 생긴 꿈〉처럼 장황하게 늘어놓으며 언어적 교란행위를 하는 제목들이 있는가 하면, 정서의 전이과정에서 야기되는 괴리와 충돌, 오류와 독단 등 제목과 지시

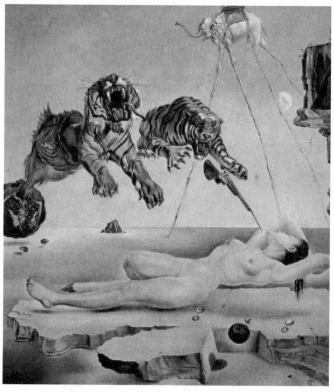

살바도르 달리, 〈잠 깨기 직전 석류 주위를 한 마리 꿀벌이 날아서 생긴 꿈〉, 1944.

대상 사이의 부정합조차 도외시하는 제목들도 있다. 하지만 그것은 애초부터 문자적 메시지가 지니는 불가피한 의미론적 한계나 정합적 침투와 강박의 허구성마저도 기꺼이 감내하려는 미술가들의 조형욕망에서 비롯된 것이기도 하다.

제목은 도발한다

프랑스의 해체주의 철학자 자크 데리다는 『그림엽서』(La Carte Postale, 1980)에서 묵시적인 의사의 전달을 위해 유통되는 그림엽서는 너무 크다고 주장한다. 그는 그것이 축소되어 우표가 되기를 바란다. 그는 우표로 대신한 도발적인 그림엽서에서 (특정한 편지의 내용에 대한 암시적 표현과 수취인의 부재로 인해) 언어적 메시지가 지금까지 누려 온 독점적 지위를 거부하려는 것이다.

하지만 그러한 거부와 도발의 감행은 데리다의 그림엽서와 같은 특정한 언어적 의사소통 매체에만 해당되지는 않는다. 그것은 자연이나 이념을 추상적으로 사유하며 표상화한 감성적 의사소통의 매체인 미술작품에서도 얼마든지 찾아볼 수 있다.

기호나 문자의 메시지가 내용과 형식의 다의성을 제한하거나 말(mot)과 사유(pensée) 사이에서 제목과 같은 확언적 서사가 '말 없는 사유'를 유폐시킨다고 믿는 많은 추상미술가들이 이미 그와 같은 도발과 반란을 줄기차게 시도해 왔기 때문이다. 특히 양식의 발작이나 탈정형화와 더불어

해석의 다의성이 요구될수록 그러한 도발의 감행은 더욱 두드러졌다. 이른바 '무제'의 반란이 그것이다.[3]

그렇다면 작품의 제목으로서 무제란 무엇인가? 거기에는 어떤 심리적 동기가 작용하는 것일까? 다시 말해, 미술가들은 왜 무제심(無題心)에 이르는 걸까? 특정한 의미의 제목을 유보하거나 무제를 결정하는 미술가들이 지닌 무의 개념은 다음과 같은 이유들에서 형이상학적이고 심리학적이다. 또한 존재론적이고 정신분석학적이기도 하다.

첫째, 탈구축이나 해체를 지향하려는, 반미학적 미학을 추구하려는 추상미술가들은 대체로 기존의 조형욕망에 도발하려는 갈등의 임계점에서 무(無)라는 결여나 부재와 만난다. 그들은 즉물적 형상을 지닌 어떤 것에도 얽매이거나 집착하지 말자고, 더구나 속지 말자고 다짐한다.

그들은 진정한 실재(réalité)란 형상이 없는 것으로 여기므로 상대적인 유(有)의 한계를 초월하려는 유혹에 스스로 입 맞춘다. 무제를 제목으로 결정하려는 심리의 근저에는 적어도 지시대상이나 이미지를 소유하고 지배하려는 욕망에서 벗어나고자 무심에로의 지향심이 작용하고 있는 것이다.

둘째, 무제심은 제목에 대한 편집증이나 강박증에서 비롯된 정신적 반작용이다. 모든 강박증이나 편집증은 아전인수식의 아집이나 집착과 같은 속심(俗心)의 발로이자 사심(私心)의 산물이다. 사심은 저마다의 이름을 자신의 것으로 착각하게 하듯이 미술가에게도 자신이 붙이는 제목

3 이광래, 『미술을 철학한다』, 미술문화, 2007, pp. 81-82.

에 대해 속내를 감추지 못하게 한다. 추상미술가는 관념으로부터 외화된 이미지에 대해 무제라는 '언어적 마술'의 힘까지 빌려 자신의 조형욕망을 대리보충하려는 것이다.

하지만 제목의 습관적 부여에 앞서 무의식적 표제화에 대해 구체적인 판단의 중지(epoché)나 의미의 '괄호치기'(bracketing)를 위한 여유를 찾고자 하는 미술가들의 의식적인 노력도 적지 않다. 이때 무제는 바로 '묵시적 표제'가 되고 '부재의 미학'이 된다.

셋째, 무제심은 제목강박증에 대한 자가 치유의 수단이기도 하다. 본디 현대미술에서의 무제는 고정된 실체의 관념에 대한 언어적 권태나 진저리에서 비롯되는 경우가 적지 않다. 권태와 강박은 긴장과 이완처럼 한마음의 변증법적 양면성이기 때문이다. 그러므로 의미의 추상화와 더불어 이미지의 아포리아를 상징하는 무제는 권태와 강박을 지양(止揚)하여 평정심을 이루고자 미술가 자신이 마련한 심리적 해방공간이 되는 것이다.

누구나 외공(外攻)하려는 집착과 욕망을 스스로 내공하여 무심의 경지에 이르면 언어의 장막이 저절로 걷힘으로써 문자에 사로잡히지 않는 심리적 여유를 맛볼 수 있다. 사유의 여백까지도 발견하게 된다. 제목에 대한 습관성 강박의 피로에서 벗어난 추상미술가가 느끼는 심경도 마찬가지이다. 그는 무제로 인해 비로소 '여백의 미학'을 낳고 '여유의 철학'도 체험하게 되는 것이다.

넷째, 미술가는 사유를 표출하기 위해 말 대신 형상(Forme)을 그리거나 조각하고 소조할 뿐 결코 말하지 않는다. 그러면서도 그는 결국 말한

다. 그는 사유의 농축물로시 제목이 피할 수 없는 언어의 유폐(clôture)에서 벗어나기 위해 심지어 무제로까지 말하려 한다. 탈양식화나 양식의 무화(無化), 즉 추상화가 진행될수록 무제는 언어적 표제화를 유보함으로써 묵시적 효과를 기대하는 것이다.

'말 없는 사유'의 표상으로서 무제는 제목의 소거나 배제가 아니라 유보이거나 지연이다. 그것은 표제의 포기나 폐쇄가 아니라 최소한의 공유이거나 개방이다. 무제는 관람자마다 서로 다른 의미로 해석할 수 있도록 미술가가 조형욕망을 독점하지 않을뿐더러 자신의 이미지를 관람자의 상상에 넘김으로써 조형작업도 마감하지 않으려는 의사표시이다. 그는 무제를 내세워 '의미의 차연'[4]을 기대하고 있는 것이다. 그렇게 함으로써 무제는 (사르트르가 말하는) 무의 실존, 즉 '출구 없음'(Huis-clos)이 아니라 오히려 (데리다가 말하는) 지연하며 현전하는 '의미의 입구'가 된다.

왜 '제목 없는 제목'인가?

미술사가 장-루리 프라델은 현대의 미술가들을 가리켜 '신성모독의 경계를 뛰어넘는 창조자들'이라고 규정한다. 『1945년 이후의 현대미술』

4　이광래, 『미술의 종말과 엔드게임』, 미술문화사, 2009, p. 278. 데리다의 신조어인 차연(差延)은 언어적 의미란 사용하는 주체에 따라 스스로 분할될뿐더러 지연되고 연기된다는 생각에서 차이, 즉 différence의 두 번째 e를 a로 바꾸어 차연, 즉 différance로 사용했다.

(L'art contemporain a partir de 1945, 1999) 서문에서,

> "미술은 도처에 존재한다. 미술은 더 이상 구별이나 경계를 알지
> 못한다. … 표현 수단은 다양해졌으며 장벽은 허물어졌다. … 전대
> 미문의 묵계성을 지닌 존재와 사물을 연계시키는 방식을 열고 쇄
> 신했다. … 미술가는 모든 권리를 찬탈하고 모든 표현수단을 자신
> 의 것으로 삼았으며, 모든 금기사항을 위반했다. 그들은 모든 경계
> 를 뛰어넘었으며, 매일 새로운 영역을 탐험하고 추가시켰다."[5]

라는 주장이 그것이다. 현대미술은 조형의 의미를 해체하고 개방하며
차연한다는 것이다.

이처럼 현대미술은 지금도 엔드게임 중이다. 원근과 조명에 대한 반발
로 회화의 깊이감에 도전했던 전위적 필로아티스트 마네에서 보듯이 금
기는 금언을 위반하고 깨뜨리기 위해 존재하듯 오늘날 양식들도 이를 위
해 발작하며 추상화를 진행하고 있기 때문이다.

〈이것은 파이프가 아니다〉에서 보듯이 언어로 '이미지의 배반'을 감행
한 마그리트-그래서 푸코는 마그리트를 '최초의 시각적 사상가'라고 불렀
다-이후 언어의 폐역을 해체하고 나온 제목들이 묵시적인 암호화나 제
목의 무화를 거듭하는 까닭도 마찬가지이다.

이를테면 잭슨 폴록이나 장 뒤뷔페의 추상화들이 보여 주는 '이미지들

5 장 루이 프라델, 김소라 옮김, 『현대미술』, 서울, 생각의 나무, 2003, pp. 11-12.

의 비빔'(images salad) 현상에서 애드 라인하르트나 바넷 뉴먼, 마크 로스코 등의 '색면추상' 놀이처럼 아예 미메시스(모방과 재현)에 대한 강박의 징후조차 은폐시키기 위해 이미지를 최소화하거나 제거하는 미니멀리즘과 모노크롬에 이르기까지 '이미지의 무화'를 시도하는 추상회화들의 향연이 그러하다.

생성변화의 신비를 상상 속에서 '끄집어내어'(abs-tractus) 색감으로 추상화하는 추출과 배제의 부정행위는 '말할 수 없는 것에 대하여 침묵하라'는 비트겐슈타인의 주문대로 '무(néant)의 상연'이라는 표현 이외에 달리 말할 수 없었다.

'제목 없는 제목'(titre sans titre), 즉 무제가 곧 추상미술의 명패(命牌)이자 명법(命法)이 된 까닭도 거기에 있다. 일찍이(1940년대부터) 마크 로스코가 다수의 작품 제목을 〈무제〉로 대신했듯이 1950대에 등장한 클리포드 스틸이나 이브 클랭 등도 '무제의 명법'을 따르기는 마찬가지였다. 그즈음 중국과 일본의 선시(禪詩)에서 영향받은 한스 하르퉁의 추상표현주의 작품들은 제목을 〈F 54-16〉(1954), 〈T 1971-R30〉(1971)처럼 암호화하기도 했다.

더구나 애드 라인하르트는 단색화의 미니멀아트를 '비대상적 · 비재현적 · 비구상적 · 비이미지적 · 비표현주의적 · 비주관적'이라고 규정하며 〈추상회화 No. 34〉(1964)를 비롯한 대부분의 작품들을 무제도 아닌 〈추상회화〉라는 제목으로 선보였다.

그는 Art News의 1957년 5월호에서 미술에서의 '6대 금기들'(Six No's)이나 '주제 없음'(no subject)과 더불어 배제해야 할 '12가지 원칙들'(Twelve

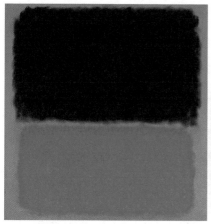

마크 로스코, 〈무제〉, 1962.　　　　　　　　　이브 클랭, 〈무제의 푸른색 모노크롬〉, 1957.

Technical Rules)을 강조하며 '주제의 주권시대'의 주류로서 추상화 시대가
도래할 것임을 천명한다.

　미국의 미술이 적어도 1980년대까지는 '제목 없는 제목'의 필로아트 시
대가 전개되리라고 예언한 것이다. 예컨대 자신의 거의 모든 작품을 무
제로 이름 붙이며 1980년대의 '무제 신드롬'을 대변한 도널드 저드의 경
우가 그러하다.

　한편 전후 한국의 예술마당은 습합(習合)의 시선과 대상을 일본에서
미국으로 돌리면서 현대미술에서도 추상과 더불어 무제의 미학적 감염
현상이 두드러지기 시작했다. 이를테면 국립현대미술관이 제시하는 소
장품(총 7,440점)의 연대별 변화의 추이가 (아래의 도표에서) 표증하듯이
1940년대에는 전혀 찾아볼 수 없었던 추상과 무제의 작품들이 1950년대
들어서자 한국현대미술의 주류에 합류하기 시작한 것이다.

더구나 1960년대에는 국내에서도 미국의 추상미술에 눈 맞추며 시작된 삼투현상이 본격적으로 엔드게임을 벌일 기세였다. 하종현의 추상화 〈무제 1965〉(1965)를 비롯하여 박종배의 청동 조각품 〈무제〉(1960년대 중반), 정상화의 〈무제〉(1968), 김창열의 추상화 〈무제〉(1969), 김환기의 〈무제(이른 아침)〉(1968)와 〈무제 14-XI-69#137〉(1969) 등이 비대상적 · 비재현적 · 비이미지적인 추상작품들에다 무제라는 '제목 없는 제목'을 달고 선보였다.

또한 중성적 표제화는 무제만으로 그치지 않았다. 한용진의 청동 조각품 〈작품 3-2〉(1963?)를 비롯하여 김창열의 〈작품〉(1966), 함섭의 〈작품 H-67〉(1969), 하종현의 〈Work 71-11〉(1971), 곽인식의 〈Work 1965A〉(1965)와 'Work'를 제목으로 한 그의 연작들처럼 수많은 작품들(213점,

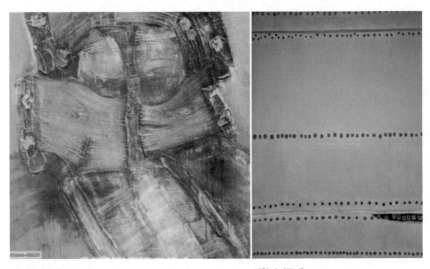

하종현, 〈무제〉, 1965. 김환기, 〈무제〉, 1968.

전체 3%)의 제목이 단지 '작품'이나 'Work'라는 중성적 또는 유보적 개념으로만 명명되었다. 그만큼 국내의 추상미술은 무제의 신드롬에 이념적으로 미처 적응하지 못하는 모양새였던 것이다.

하지만 감염이나 습합작용은 빠르게 그 기세를 더해 갔다. 아래의 통계만 보더라도 한국의 현대미술에서 추상과 무제가 탈정형의 신드롬을 일으키는 데는 오랜 시간이 걸리지 않았음을 알 수 있다. 1980년대는 국립현대미술관의 소장품들 가운데 '무제'나 '작품'을 제목으로 한 것들만도 282점으로 14.4%에 달할 정도였다.

제목만으로도 한국의 현대미술은 추상과 무제의 열병을 앓고 있었다고 진단하기 어렵지 않다. 이를테면 김봉태, 이강소, 박서보, 이반, 곽남신, 정경언, 장화진, 김용익, 노은님, 김명숙, 신학철, 문신, 이형우 등 많은 미술가들의 작품이 그러하다.

1950년대 이후 소장품 대비 '무제+작품' 비율

제작연대	무제+작품=작품수(A)	소장품수(B)	비율(A/B)
1950년대	18	769	2.3 %
1960년대	99	979	10 %
1970년대	81	1,034	7.8 %
1980년대	282	1,962	14.4 %
1990년대	44	950	4.6 %
2000년대	39	728	5.4 %
2010년대	2	118	1.6 %
계	545	6,520	

* 자료 제공: 국립현대미술관

에필로그

　필로아트의 역사에서 마그리트의 이미지의 배반을 넘어 이미지의 추상화나 무제의 출현은 일종의 엑소더스이다. 필로아티스트들의 추상충동과 예술의지는 추상화를 통해 표현수단의 내재적 주권성(자율성)을 공고히 하려는 한편, 제목강박증으로부터의 도피를 통해 미술사의 과제였던 도상학적 의미해석과 의지결정론 대신 표현예술로서의 충동과 자유의지를 만끽하려 하기 때문이다.

　실제로 한국의 현대미술에서도 추상미술의 등장과 제목의 유보나 침묵은 제목이라는 언어의 감옥으로부터 탈출이라기보다 재현전하려는 표상과 해석에서 진정한 자유와 열림을 고대하는 '표상적 묵시록'일 수 있다. 침묵과 무언은 웅변이나 달변보다 더 많은 말을 생각하게 한다. 계시록의 교시적 언설보다 묵시록이 우리의 상상력을 무한한 언어의 바다로 안내하기 때문이다.[6] 필로아트의 실현에 고뇌하는 미술가들일수록 사유의 무한한 지평융합을 위해 '제목 없는 제목'을 선택한 까닭도 마찬가지이다.

6　이광래, 『미술을 철학한다』, p. 95.

3

토털아트와
예술적 공리주의

◇◇◇

"공감(sympathy)은 우리가 타인들과의 즐거움을 생각할 때 느끼는 쾌락이
다. 쾌락을 공감하는 능력은 모든 인류가 일치하는 하나의 현을 튕기는 능
력이다." 데이비드 흄, 『도덕의 원리에 관한 탐구』에서

"자연은 인류를 두 개의 주권적 주인, 즉 고통과 쾌락의 지배하에 위치시
켜 두었다. 그것들만이 우리가 무엇을 행해야 할지를 결정해 주는 동시에
우리가 마땅히 행하여야 할 이른바 '공리성의 원리'(principle of utility)-무
슨 행위이든 행복을 증가시키는 경향을 가졌느냐 아니면 감소시키는 경향을 가
졌느냐에 따라 용인하거나 부인하는-를 지적해 준다." 제레미 벤담, 『도덕 및 입법
원리 입문』에서

작품의 기능과 전시방식의 변화는 예술과 사회 사이의 상생방식
(convivialité)의 변화를 요구한다. 그것은 첨단기술의 일상화가 급속도로
진행되면서 열린사회로의 변모가 병행되자 필로아트도 상호주관성을 기
반으로 하는 공동체적 사회성, 즉 사회구성원이 누릴 정서적 · 예술적 행
복감과 불가분의 연관성을 가지는 공리주의적 황금률에 관심 갖지 않을
수 없게 되었다.

그 때문에 공리성의 사회적 명령을 간주한 공리주의자 밀(J.S. Mill)도 "인간성의 형성에 지대한 힘을 가지고 있는 교육과 여론은 그 힘을 행복과 전체 선의 불가분적인 연관성을 모든 개인의 마음속에 확립시키는 데 사용해야 한다. … 그리하여 전체 선을 증진하려는 직접적인 충동이 모든 개인의 마음속에서 행위의 습관적 동기의 하나가 될 수 있도록 해야 한다."[1]고 주장한다.

벤담과 밀이 공리주의를 강조하던 사회보다 훨씬 더 열린 사회—물리적 심리적 공간이 '총체적으로'(totally) 확장되고 있는—로 변모한 오늘날의 조형 예술이 평면에서 입체(공간설치)로, 나아가 들뢰즈와 가타리가 말하는 '정서와 지각의 복합체'(bloc d'affects et de percepts)로서의 '토털아트'를 지향하는 공리적 '관계의 미학' 시대에 적극적으로 동참하고 있는 까닭도 거기에 있다.

왜 설치미술인가?

'설치'는 미술의 직립이다. 그래서 설치는 미술사의 획기적 사건 (l'événement)이다. 평면예술인 회화에서 '설치'에 대한 아이디어의 창안은 '기발(奇拔)한' 발상이나 마찬가지이다. 백남준이 그랬고, 니키 드 생팔이나 쿠사마 야요이가 이미 그렇게 했다. 이제 설치작가는 더 이상 21세기

1 새뮤얼 스텀프, 제임스 피저, 이광래 옮김, 『소크라테스에서 포스트모더니즘까지』, p. 524. 재인용.

의 아방가르드(前衛)가 아니다.

자율과 자유가 화가에게 부여되어 있지 않았을뿐더러 모든 사람에게 회화작품들을 자유로이 감상할 수 있는 기회를 기대할 수 없던 시기에는 누구도 회화에 대해 평면의 틀 안에서 틀 밖으로의 이탈을 감히 생각할 수 없었다. 그러므로 자유공간에서 실현하는 '설치' 작품들만큼 미술가에게 주어진 자유와 자율이 얼마나 달라졌는지를 말해 주는 증거도 없다.

인간에게 직립이 곧 손의 해방, 즉 대지의 구속으로부터 손의 자유와 독립을 의미하듯 설치미술도 사각의 캔버스 안에 갇혀 온 평면예술이 태생적 한계를 극복하려는 일종의 직립욕망의 산물이다. 영어로 '설치', 즉 installation은 라틴어 in+stallum에서 유래한 복합어이다. 그것은 본래 sta~, '세우다'에서 시작한다. 영어의 stand도 바로 거기서 생겨난 것이다.

이처럼 설치는 지상에 무엇이든 세우는 행위이자 과정을 의미한다. 그러므로 설치작품 역시 회화 같은 벽걸이의 기성품도 아니고 완성된 부동의 조각도 아니다. 그것은 언제나 창작의 도상(途上)이고 과정 그 자체로서의 작품인 것이다.

정주에서 유목으로

인간이 만들어 놓은 지상의 수많은 다리들에서 보듯이 본래 노마드(유목민)로 태어난 인간의 이동욕망은 생존을 위해 붙박이(정주) 삶을 선택한지 수천 년이 지난 20세기에 이르러서야 비로소 정지(停止) 대신 이동을, 정주(定住) 대신 유목을 실현시킬 수 있었다.

20세기 후반에 질풍노도같이 밀어닥친 문화와 문명의 대이동과 변혁인 정주적 질서의 파괴와 해체가 그것이다. 특히 포스트-모더니즘과 해체주의, 심지어 탈구축이나 해체와는 반대로 하이브리드나 컨버전스를 지향하는 오늘날의 포스트-해체주의가 견인하는 현대인의 이동욕망은 사상이나 문화에서뿐만 아니라 예술에서도 엔드게임을 전개하려는 강한 의지를 자아내기에 충분했다.

예컨대 '재현에서 표현으로'와 같은 슬로건이 현대미술을 대변하는 키워드가 된 이유, 그리고 그 지향성을 시사하는 트렌드가 된 까닭도 거기에 있다. 그 때문에 이제는 회화작품마저도 눈속임(착시)용 장식품이 아니다.

작가의 표현욕구는 회화의 의존적 숙명인 벽걸이용 캔버스 그림, 또는 천장화(Deckenmalerei)나 천공도(天空圖)와 같은 붙박이 신세를 더 이상 받아들이려 하지 않는다. 벽면에 매달려 봉사해야 하는 캔버스나 여인의 화려한 얼굴 화장처럼 높은 표면에 매달려 있어야만 하는 궁전이나 성전의 천장을 뛰쳐나와 노마드가 되려는 작가들의 예술의지 때문이다.

공중에서 지상으로

그러면 벽걸이 감옥(캔버스), 천장 등의 '공중에서 지상으로' 탈출한 회화작품이나 정지된 시간 속에서 이동할 수 없는 화석처럼 버티고 있는 조소의 작품들이 정주를 거부하며 시도하는 새로운 자세잡기의 방법은 무엇이었을까? 작가들이 손쉽게 선택한 홀로서기의 방법은 다름 아닌 직립이고 설치였다.

인간에게는 직립보다 더 해방감과 자유를 실감케 하는 신의 선물도 없다. 직립은 인간의 태생적 욕망이고 본능적 의지[2]이다. 그러므로 평면의 정주적 구속에서 유목적 해방을 갈망하는 작가들이 삼차원의 공간에다 무언가를 세움으로써 그 욕망과 의지를 실현시키려는 것은 당연하다.

인간에게 직립이 대지의 구속으로부터 노마드로서의 자유와 해방감을 가져다주었듯이 화가들에게도 설치는 평면으로부터의 탈출, 그 이상의 희열을 맛보게 한다. 더 이상 원근감이나 깊이감과 같은 평면의 강박이나 편집에 시달리지 않을 수 있다는 희열이 그것이다. 순순한 조각작품들을 제외하면 많은 설치작품들이 마침내 노마드가 된 평면예술가들의 '손'을 거쳐 열린 공간에 설치된 까닭도 거기에 있다.

마임(mime)하려는 미술

이미 세계적 트렌드가 되고 있는 설치미술은 일종의 '몸짓미술'(mime art)이다. 설치가 곧 '무언의 몸짓'이기 때문이다. 설치작가들이 몸철학을 강조한 니체주의자들일 수밖에 없는 까닭도 그것이다. 니체에 의하면,

> "나는 전적으로 육체(der Leib)이며, 그 이외에 아무것도 아니다.
> 그리고 영혼이란 단지 육체에 딸린 무언가를 위한 하나의 말(ein

2 인간에게 직립(直立)은 참을 수 없는 욕망이다. 인간은 특히 '일어서다', '세우다'를 뜻하는 '立'자를 좋아한다. 공자도 30세를 가리켜 '이립(而立)', 즉 마음이 확고하게 정립되어 흔들리지 않는 나이라고 했다. 그때가 바로 입지(立志)를 세워 입신출세(立身出世)의 길로 나아가기 시작할 나이라는 것이다.

Wort)일 뿐이다.

　육체는 하나의 큰 이성(eine große Vernunft)이며, 하나의 의미를 지닌 다수다양체(Vielheit)이고, 전쟁이며 평화이고, 양 떼이며 목자이다.

　네가 '정신'이라고 부르는 너의 작은 이성 또한 네 육체의 작업도구(Werkzeug)이다. 그것은 너의 큰 이성의 작은 수단이고 노리개(Spielzeug)인 것이다."³

　니체의 말대로 자아(Ich)의 지배자로서 '자신'(das Selbst)의 사유를 머리가 아닌 몸(Leib), 즉 큰 이성으로 표현하기 위해 지상의 노마드를 자처하고 나선 설치작가들은 미술의 연출력과 연극성을 현장에서 더없이 발휘한다.

　다시 말해 설치미술에서 작가가 연출가라면 작품은 말 대신 몸으로 마임을 연기하는 출연자다. 작가 '자신'의 분신으로서 작품이 마임을 대리 연기하고 있는 것이다. 그 때문에 마임의 연극성을 설치미술의 생명이라고 말해도 지나치지 않는다.

　설치미술은 무언의 언어로써 보는 이로 하여금 순간의 스릴도 만끽하게 한다. 노마드적 설치과정이 조형예술의 엑소더스나 다름없기 때문이다. 그래서 경계인식을 강요하는 캔버스 위에서의 빛깔이나 정주의 주형과 같은 조소의 물감(物感) 대신 그 탈주극에서만 즐길 수 있는 오감의 맛깔을 관객에게 듬뿍 선사하기 일쑤이다.

3　F. Nietzsche, *Also sprach Zarathustra*, S. 28.

폴렌타인 호프만, 〈러버덕〉, 2014.

　결국 네덜란드의 폴렌타인 호프만의 호수 위에 떠 있는 6층 건물 높이의 자이언트 오리를 비롯하여 초대형의 설치작품들에서 보듯이 런던, 오사카, 홍콩, 스웨덴 등지에 나타난 그것들은 오감의 자극으로 가는 곳마다 관객들을 그 마임에 끌어들여 기꺼이 숨죽이며 시공을 탈주하는 공범이 되게 하는 것이다.

　마임하는 설치작품은 몸짓만으로 말하는 무언극(mime)의 클라이맥스나 다름없다. 거기에서는 언제나 체스놀이에서처럼 킹(관객)의 시선을 사로잡기 위해 전개하는 고뇌에 찬 엔드게임[4]의 마지막 전략만이 동원되

4　엔드게임(Endgame)은 서양장기인 체스에서 상대의 king을 잡기 위해 끝내기 전략으로 벌이는 게임의 최종 단계를 말한다. 그것은 다양한 가능성들을 열어 놓은 채 승리하기 위해 시도하는 마지막 게임이다. 그래서 엔드게임은 고도의 정열게임이기도 하다.

기 때문이다. 설치작품마다 희화된 유희성이나 해학성, 비장미(悲壯美)나 골계미(滑稽美)의 표현이 극대화되어 있는 까닭도 그와 다르지 않다.

지금, 왜 설치인가?

정주에서 유목으로, 공중에서 지상으로, 부동자세에서 몸짓하기로 저마다의 다양한 메시지를 표현하려는 설치미술의 시의성(時宜性)은 미술에 있어서 정주의 해체와 파괴를 감행해 온 시대정신의 반영인가 하면 포스트−모더니즘과 해체주의의 소시민주의적 · 탈권위주의적 이념의 실천이기도 하다.

또한 정주로부터의 이탈과 탈주, 탈구축과 탈영토는 마당, 즉 아고라(광장) 문화예술시대의 정신도 대변하고 있다. 이처럼 현대미술은 고정관념뿐만 아니라 일정한 시공의 틀 속에도 더 이상 갇혀 있으려 하지 않는다.

설치미술에서는 클래스 올덴버그의 작품들에서 보듯이 길들여진 공간인식이 낳은 광장공포증(agoraphobia)을 발견하기 어렵다. 오히려 작가들은 설치의 마당이 더 넓게 열릴수록 더욱더 자유로워한다. 조형적 마당극과도 같은 설치미술의 특성과 목적이 본래 탈권위적이고 탈예속적일뿐만 아니라 유목적이고 대중친화적이기 때문이다. 들뢰즈의 표현을 빌리자면, 자본주의가 가져온 탈코드화 · 탈영토화의 흐름이 설치작품 같은 조형기계들을 야생의 영토에 방목한 지 오래된 탓이다.

이렇듯 탈코드적인 설치작품들은 그 자체가 작가의 몸철학과 잠재적 조형욕망이 표출되는 탈주와 표착의 장(場)이나 다름없다. 오늘날 조형예술로서의 현장성과 임장성에서 그것만 한 것이 없는 이유도 거기에 있다.

클래스 올덴버그, 〈스푼과 체리〉, 1985~88.

다시 말해 그것들만큼 해체와 유목의 시대정신을 잘 반영하는 것도 찾기 어렵다. 설치작품만큼 동일성의 정주적 한계를 벗어나 전방위적으로 탈주하고 표류하려는 작가의 조형욕망을 잘 실현시키는 것도 흔치 않기 때문이다.

왜 공리주의인가?

아고라의 공리성

20세기의 대량생산과 대량유통, 대량소비와 대량폐기가 (다국적 기업,

WTO 같은) 거대한 아고라식 경제체제를 낳았는가 하면, 21세기의 초연결적인 프랙탈(fractal) 그물망인 디지털 네트워크나 스타링크는 우주를 메타버스(Metaverse)나 위성운하(satellite constellation)와 같이 울트라 아고라식 관계마당으로 만들고 있다. 그것은 무엇보다도 현대인의 노마디즘(nomadism)과 광장노스탤지어의 상승효과 때문일 것이다.

하지만 그보다는 최대다수의 행복을 지향하는 양적 공리주의와 복지지향적 대중민주주의에서 그것의 근본적인 원인을 찾을 수 있다. 이 점은 현대예술의 경우도 마찬가지다. 초연결적 관계의 미학이 추구하는 대중화 · 시장화 · 세계화의 경향도 그 원인이 다른 데 있지 않기 때문이다.

오늘날 공연예술이건 설치미술이건 예술은 저마다 총량주의적 행복론에 근거한 양적 공리주의의 유혹에 어느 때보다도 취약하다. 빅블러(Big-Blur) 시대의 예술이 관계미학적 향유권의 대중화와 결합될 때는 더욱 그렇다. 아무리 '주제의 주권시대'라고 할지라도 예술작품은 더 이상 사유재(private goods)가 아니라 공공재(public goods)이어야 한다는 공리주의적 복지예술론이 설득력을 얻어 가는 것도 마찬가지 이유다.

예술적 공리주의의 실현을 위하여

하지만 오늘날 예술이 공리와 정의 사이에서 고민하고 있는 것도 사실이다. 예술은 "배부른 돼지보다 배고픈 소크라테스가 낫다."는 J.S. 밀의 질적 공리주의 주장에 더 비중을 두고 있기 때문이다.

현대인은 사회적 정의의 실현이 공공의 복지를 극대화하는 데 있다(행복의 총량이 정의실현을 결정한다)는 벤담의 양적 행복결정론에만 동조

하지 않는다. 그들은 삶의 질을 향상시키기 위해서 행복의 양뿐만 아니라 질적 차이도 고려되어야 한다는 밀의 충고에 더욱 적극적으로 반응하려 한다. 오늘날 물질적 풍요보다 정신적 복지를 더욱 강조하는 질적 공리주의가 예술에 눈뜨고, 나아가 예술과 동거하려는 이유도 거기에 있다.

예술은 이미 공공(公共)과 공리(功利)의 불가결한 주요 덕목이 되고 있다. 예컨대 온난화에 신음하는 지구의 각종 화학물 공해를 고발하기 위해 고무슬리퍼만으로 설치한 폴렌타인 호프만의 작품 〈널브러진 원숭이〉(2010)를 비롯하여 해체주의 건축들로 변신하려는 도시건축물의 풍경이 그러하다. 노먼 포스터가 런던에 세운 〈거킨빌딩〉(2003)이나 자하 하디드가 설계한 맨체스터의 〈바흐 음악당〉(2009)은 건축의 역할이 더 이상 거대한 직육면체의 기능성 콘크리트 상자를 구축하는 데 있지 않음을 과시하고 있다.

건축은 물체적 요소와 새로운 디자인 및 조소적 요소를 조합하면서 예술적 지각공간으로 둔갑하여 공간예술로서의 또 다른 변신을 시도한 지 오래다. 2019년 뉴욕의 허드슨강과 맨해튼을 가로지르는 개발지에 약 2,500개의 계단으로 세워진 토마스 헤더윅의 〈베슬〉에서 보듯이 건축이 새로운 도시미학을 위해 규모를 달리할 뿐 이미 설치예술화하기 시작한 것이다.

이것은 디자인도시를 꿈꾸는 서울에서도 예외가 아니다. 이란의 건축가 자하 하디드(Zaha Hadid)의 예술혼이 서울에 작품으로 설치되었기 때문이다. 이를테면 건축이라기보다 거대한 설치작품에 가까운 〈동대문 디자인 파크〉(Design Park & Plaza)나 2022 카타르 월드컵의 〈알 야늡 경기장〉의 등장이 그것이다.

노먼 포스터, 〈거킨빌딩〉, 2003.

자하 하디드, 카타르 월드컵, 〈알 야눕 경기장〉, 2022.

이처럼 오늘날의 공리는 예술의 힘을 빌려 지구적인 사회정의를 실현하려 한다. 다시 말해 예술이 비로소 공리성의 척도로서, 그리고 행복한 삶의 가늠자로서 역할을 자임하고 나서야 할 때가 도래한 것이다.

왜 에코이즘인가?

예술적 에코이즘

그러나 도시화(urbanism)란 곧 반(反)생태화(anti-ecoism)다. 그 때문에 호프만의 〈널브러진 원숭이〉(2010)가 상파울로의 도로에 드러누워 시위하는가 하면, 나오시마섬의 베네세 하우스로 들어가는 입구의 바닷가에는 쿠사마 야요이의 노란 호박과 무당벌레가 웅변하고 있다. 또한 빨간 구두가 신겨져 있어서 더 이상 걸을 수 없게 된 이정윤의 〈슬픈 코끼리〉(2011)도 도심에 누워 눈물 흘린다.

오늘날 도시와 도시인들이 이른바 '에코결핍증'(ecoporosis)에 신음하고 '에코향수병'(eco-nostalgia)에 시달리는 이유도 마찬가지다. 새로 들어선 동대문 디자인 플라자에서 보듯이 아름답고 신기한 건축물들이 새로운 도시미학을 창출하고 공간예술을 표현한다 할지라도 그것으로 자연에

이정윤, 〈슬픈 코끼리〉, 2011. 폴렌타인 호프만, 〈널브러진 원숭이〉, 2010.

대한 결핍과 향수가 채워지지는 않는다. 인위적 공리가 자연생태적 공리를 대신할 수 없기 때문이다.

건축과 공간디자인, 조소와 설치미술에서 공리의 극대화만으로는 유목적 삶에 목말라하는 새로운 노마드들의 욕구를 충족시키기에는 여전히 부족하다. 그들에게 인위적 공리의 극대화란 노마디즘 시대에 있어서 조형예술의 필요조건일 뿐 충분조건은 아니기 때문이다.

본래 태생적으로 유목민이었던 인간의 고향은 자연이다. 그러므로 인간에게 도시는 실낙원이나 다름없다. 자연을 상실한 실향민들의 집단수용소이자 집단거주지가 그곳이다. 또한 도시는 에코결핍증 환자들의 병동 같은 곳이기도 하다. 그러므로 반생태적 도시환경에 거주하는 도시인일수록 인간의 모성적 성으로서 코라(chora, 受容器)에 대한 그리움, 즉 에코향수병이 심할 수밖에 없다.

예술이 그 발원지(고향)로서 자연의 품을 그리워하는 이유도 마찬가지다. '원초적 어머니'(la Mère archaïque)로서 자연생태에 대한 원향(原鄕)기억증(사모와 애정으로서)에 사로잡혀 있지 않은 작가가 과연 있을 수 있을까? 그 때문에 작가들은 어버니즘(urbanism)과 에코이즘(ecoism)과의 조합에 갈등하게 마련이다. 그들은 때때로 그러한 애증병존의 양가감정을 작품으로 토로하기도 한다. 특히 수많은 설치작가들에게는 예술적 에코이즘이 이드(Id)처럼 원초적 리비도로서 작용하고 있기 때문에 더욱 그렇다.

훼더윅 스튜디오, 〈Tree of Trees〉, 2022.

심지어 공리주의의 나라 영국에서 훼더윅 스튜디오가 〈Tree of Trees〉
(2022)를 런던 버킹엄 궁전 옆에 설치하게 된 까닭도 크게 다르지 않다.
이 설치 작품은 알루미늄 화분에 심은 영국의 토종 나무 350그루들을 모
아 하나의 거대한 나무 형상으로 조각한 작품이다. 본래 이 작품은 여왕
의 토종 나무 식재운동을 기념하기 위한 자연생태적 공리주의를 상징하
기 위해 제작되었다.

사회경제적 빈곤이 심각하고 산림비율이 낮은 지역의 도심 녹지생태

프로젝트인 '퀸즈 그린 캐노피' 운동을 지지하기 위해 훼더윅 스튜디오 (Heatherwick Studio)가 여왕의 즉위 70주년을 기념하여 21m 높이의 나무조각상을 설치한 것이다. 하지만 이 작품은 어버니즘과 에코이즘과의 조합에서 빚어지는 갈등을 예술적 에코이즘으로 해결하려는 필로아트적 사유에 권력의지까지 가세하여 공공성을 더 제고하고 나선 경우이다.

나오시마와 오대산

토털아트 시대의 많은 작가들은 리비도(libido)를 '설치'로서 발산한다. 작가에게 설치는 배설이고, 이를 위해 대지라는 코라(chora)에 안기는 퍼포먼스이다. 그래서 대지와 교접하며 다양한 포즈로 관계하려는 그것들은 참을 수 없는 리비도의 예술적 성행위이자 성스러운 제의(祭儀)나 다름없다.

오늘날 지구의 도처에 벌어지고 있는 자연생태에 대한 원초적인 향수는 설치작가들로 하여금 자연과의 아름다운 성의식(性儀式)에도 주저하지 않게 하고 있다. 그들은 일찍이 일본의 버려진 섬 나오시마(直島)에서도 그랬고, 오대산 월정사의 오솔길에서 벌어지는 대지와 하나가 되는 맨발의 스킨십 제의에서도 그랬다.

주지하다시피 나오시마는 버려짐으로써 축복받은 섬이다. 비유컨대 그 작은 섬의 이름5처럼 그곳은 작가들의 정열적인 예술혼에 의해 늙디

5 나오시마(直島)에서 나오(直)는 일본어 '直す'에서 보듯이 '고치다'(correct), '개선하다(improve)', '수리하다'(repair), '교정하다'(reform)를 뜻한다.

늙은 창부가 성녀(聖女)로서 거듭난 섬이기 때문이다. 섬의 절반을 차지한 구리제련소로 인해 황폐화된 그 섬은 구세주 베네세(Benesse)그룹의 CEO 후쿠다케 소이치로(福武總一郎)의 집념과 건축가 안도 다다오(安藤忠雄)의 예술의지에 의해 구원받았고, 설치작가 쿠사마 야요이(草間彌生)의 제물인 '펌프킨들'로써 부활했다.

그러나 달리 보면 그들은 황폐해진 자연의 구세주나 구원자가 아니다. 그들은 자연생태의 수많은 가해자들을 대신하여 사죄하러 그곳에 간 진사단(陳謝団)이나 다름없기 때문이다. 아마도 그들은 자연에 대한 진사를 에코작품의 설치로 대신하려 했을 것이다.

그 때문에 이제 그곳에서는 작은 섬의 환생을 확인하러 찾아오는 수많은 이들에게 '생태친화적 설치'(ecoish installation)를 통하여 에코미학을 적극적으로 진사하며 계몽한다. 그뿐만 아니라 그곳은 복지지향적 공리와 정의가 무엇인지도 일깨워 주고 있다.

이 점은 대전의 계족산과 오대산 월정사의 맨발산책길에서도 다를 바 없다. 생태도시화 운동을 전개하는 한국의 베네세, 월정사의 맨발산책로인 전나무 숲의 생태치료(eco-healing)의 정신, 그리고 곳곳에 공들여 미술의 제단(祭壇)을 차린 설치작가들의 에코이즘이 생태도시가 무엇인지, 진정한 도시인이 누구인지, 다시 말해 도시인의 '자연생태적 삶'(ecoish life)이 어떤 것인지를 원시적 제의를 통해 깨닫게 하고 있다.

그곳에서 벌어지는 제의의 초두(初頭)는 무엇보다도 대지와의 스킨십이다. 그것도 승려이든 중생이든 사바속세의 온갖 번뇌를 떨쳐 버리기

쿠사마 야요이, 〈호박〉, 1994.

위해 머리, 즉 위로부터 수계의식이나 입교세례식을 치르는 불자나 기독
자와는 달리 여기 모인 도시인들은 맨발, 즉 아래로부터 그 의식에 참여
한다. 잠시나마 탈속하기 위한 육신의례로서의 맨발의식은 자연생태계
로 귀향하기 위한 중요한 통과의례이기 때문이다.

 하지만 도시인들의 에코향수병을 달래 주기 위해 기다리는 주술사가
국내외에서 모여든 행위예술가와 설치작가들이라면 그곳을 찾는 도시인
들은 누구라도 코라(오대산) 안에서 벌어지는 이 작가들의 제단에 참여
함으로써 대지로부터 몸소 마음을 치유받을 수 있다. 원향을 상실한 실
향민들을 '원초적 어머니'의 품으로 불러들여 그들의 기억상실증을 고쳐

주려는 행위예술가의 초혼제와 설치작가들6의 영매(靈媒), 즉 작품들이 그들의 마음을 치유해 주고 있다.

6 다니엘 브리세뇨(Daniel J.B. Brazon, 베네수엘라), 데이비드 청(David Chenug, 캐나다), 두 쿠옥 비(Do-Quoc-Vy, 베트남), 임마누엘 카마치(Emanuela Camacci, 이탈리아), 프 랑소와즈 앙게(Francoise Anger, 프랑스), 프레데리 후베(Fredric Houvert, 프랑스), 이반 라 라(Ivan Larra, 스페인), 요한네스 휘피(Johannes Hüppi, 독일), 타데우스 휘피(Thaddeus Hüppi, 독일), 뤼스 미구엘(Luis Miguel, 스페인), 모모세 히로유키(Momose Hiriyuki, 일 본), 쇼코 미키(Shoko Miky, 일본) 등.

Part 3

오늘날은 필로아티스트일수록 회화, 조각, 설치, 퍼포먼스, 필름, 사회적 행동주의 등 조형예술의 경계를 매우 쉽게 넘나든다. 그들은 말없이 사유하는 그 이상으로 '욕망의 횡단성', 즉 가로지르기(traversment) 욕망에 대한 유혹에도 민감한 탓이다. 그래서 니콜라 부리요도 『관계의 미학』에서 다음과 같이 주장한다.

"최근 몇 년간 이러한 유형의 작품들이 크게 증가하였다. 국제적인 전시에서 우리는 다양한 서비스를 제공하는 진열대, 관객에게 자세한 제약을 제안하는 작품들, 어느 정도 구체적인 사회성의 모델들이 증가하는 것을 보았다. … 예술계수(coefficient d'art)에 의해 시작된 성찰의 공간 안에서 생각한다면 그것은 오늘날 문화적 대상의 전이성 (transitivité)을 기정사실로 상정하는 상호작용의 문화 안으로 귀착된다."*

* Nicolas Bourriaud, *Esthétique relationnelle*, le presses du réel, 1998, p. 25.

미술로 철학하기

1

물상으로 물성을 실험하다
: 미술, 철학에의 초대

◇◇◇

표상(représentation)은 무의식의 표층이다. 그래서 의식은 그것으로 무엇이든 실험한다. 물성(物性)의 실험도 마찬가지다.

가공되지 않은 우물

"미술은 가공되지 않은 우물에서 의미를 길어 내는 것이다. 가공되지 않은 우물에서 순수하게 의미를 길어 내는 것은 오직 미술밖에 없다."

프랑스의 현상학자 메를로-뽕띠의 말이다. 그가 말하는 '가공되지 않은 우물'은 인간이든 사물이든 자연 그 자체이다. 그것은 인간의 타고난

본성(인성)뿐만 아니라 사물의 자연적 본성(물성)도 가리킨다. 달리 말하자면 미술가만이 '가공되지 않은 인성이나 물성에 대해 유의미한 표상작업을 하는 예술가'라는 뜻이기도 하다.

또한 '순수하게 의미를 길어 내는' 작업은 재현이든 추상이든 미술가가 표상의지뿐만 아니라 내밀한 직관과 영혼을 통해서도 인성(humanité)과 물성(matérialité)을 물상화하는 과정이다. 그 때문에 쇼펜하우워는 『의지와 표상으로서의 세계』에서,

> "모든 표상, 즉 가시적으로 나타난 것은 의지의 객관화이다. 의지는 주체의 내면적이고 심오한 부분이며 핵심이다. 의지는 모든 자연의 힘 속에 나타나 있을뿐더러 심사숙고한 인간의 행동 속에도 나타나 있다."

라고 주장한다. 일체의 표상은 주체적 의지의 실현이라는 것이다.

특히 재현이든 표현이든 이러한 표상의지의 실현은 미술가의 행동 속에서 더욱 두드러진다. 쇼펜하우워에 따르면 "예술(Kunst)은 세계의 모든 현상에서 본질적인 것과 영속적인 것을 재현한다. 재현할 때의 소재에 따라서 예술은 조형미술이 되거나 시 또는 음악이 된다." 더구나 그는 우리를 의지에 봉사하는 단순한 대상적 인식에서 미적 관조로 옮기게 하는 것, 나아가 의지를 이탈하여 아름다움을 느끼게 하는 것은 미적 감정뿐이라고까지 생각한다.

하지만 프랑스의 생철학자 베르그송에게 재현은 쇼펜하우워와는 달

리 표상의지에 따라 느끼는 아름다움에 대한 미적 감정에만 그치지 않는다. 그는 대상에 대한 미적 감정과 관조보다 직관을 통해 이뤄지는 숭고한 '영혼의 부름과 감지'를 강조한다. 다시 말해 그는 직관이라는 '내향삼투'(l'endosmose)의 과정을 통한 인성 및 물성과 '영혼과의 감응'(télépathie)을 더욱 값어치 있는 예술행위로 여긴다.

미술가에게 인성이나 물성에 대한 물상화는 내재적 자아로서의 직관이 대상과의 접촉에서 내면과 주체적으로 교감하며 지평융합해 온 정서적 공감의 표상화 작업이다. 미술가의 물상화가 애오라지 심리와 물리 사이의 경험론적 인과성에만 기초하여 기계적으로 해석하려는 심리물리학(la psychophysique)의 소산일 수 없는 까닭도 거기에 있다.

내가 "내 몸이 자아가 되는 것은 나르시시즘을 통해서요, 내속을 통해서다. 보는 이가 보이는 것에 내속하고, 만지는 이가 만져지는 것에 내속하며, 느끼는 이가 느껴지는 것에 내속한다."는 메를로-뽕띠의 주장을 조형적 물상화의 밑절미로 삼으려 하는 이유도 마찬가지이다.

《더 높은 곳 대신에》(In Lieu of Higher Ground)라는 주제로 2020년 1월 ~2월 서울의 갤러리 바톤(Gallery Batton)에서 열린 전시회에서 보듯이 3인(박장년, 박석원, 송번수)의 전시가 지향하는 (회화든 조각이든, 재현이든 추상이든) 인성이나 물성에 대한 '조형화=물상화'는 미술가의 직관과 영혼이 빚어낸 초논리적 표상화이다. 그것은 주체와 객체, 세계와 역사, 우주와 자연, 그리고 초월과 실재 등에 관해서 저마다의 '내속적 청진'(l'auscultation inhérente)에 따른 진단과 해석에서 비롯된 것이다.

그 때문에 평생을 바쳐 나름의 조형세계와 방법으로 물성실험에 매진

해 온 3인의 작가들처럼 감각적 경험 이상으로 자아의 내속에 충일한 미술가일수록 그들은 '심미주의자'일 뿐만 아니라 내면의 자아를 움직이는 '직관주의자'이자 자기를 부르는 영혼의 소리에 응답하는 '형이상학자'일 수밖에 없다.

물상(1): 박장년의 즉물적 물성실험

박장년이 평생 동안 직관과 영혼을 동원하여 난파하려 했던 아포리아(aporia)는 물성의 천착을 위해 조형적 임계점에 도달하거나 거기마저도 돌파해 보려는 것이었다. 이를 위해 그가 캔버스 위에서 간단없이 시도했던 마이크로 테스트도 이른바 '하이퍼 리얼'(hyper-real)의 공간이었다.

그가 그곳에서 특히 궁구하려 했던 물성의 단서는 '즉물성'(Sachlichkeit)이다. 그는 즉물성(卽物性)의 물상화를 통해 물성의 미스터리와 신비를 드러내 보이려 했던 것이다. 그것은 그가 일찍이 즉물적 물상들로써 물성의 연장성을 충분히 입증할 수 있다고 믿었던 탓이다. 이를테면 그의 마이크로 실험공간이자 실험보고서인 〈마포〉(Hemp Cloth) 시리즈들이 그것이다.

그의 실험방식은 물성의 착시효과를 극대화하는 것이다. 즉물성에 대한 시각적 경험을 극대화하기 위해 그는 보는 이의 시선을 포획하듯 극도로 긴장시킨다. 오브제의 물성에 대해 물상 이상의 하이퍼효과를 기대하기 위해서다. 그는 보는 이로 하여금 스탕달 증후군과 같은 '과도

함'(hyperness) 그 이상의 반응을 경험하도록 끊임없이 재현하려 했던 것이다.

이렇듯 그는 누구보다도 경험론적 방법과 효과에 충실한 물상실험가였다. 물성에 대한 '초과적 착시'의 재현이 평생 동안 그를 붙잡았던 까닭도 거기에 있다. 그는 즉물성의 물상화를 통해 경험론을 창시한 영국의 철학자 존 로크의 인식론을 단숨에 조형미학으로 상전이해 버린 것이다. 그는 대상에 대한 인식의 기원과 방법, 그리고 한계를 언설로 밝히기보다 '즉물성'의 가시성을 통해 증명해 보이려 함으로써 조형예술이 지닌 '인식의 경제'를 말없이 강조하려 했다.

로크는 감관이 경험적으로 인지하는 물성의 다양성을 제1성질과 제2성질로 구분하고 즉물성을 제1성질이라고 규정했다. 그는 사물의 색깔 · 향기 · 맛 · 촉감 등과 같이 감관의 작용을 통해서 얻어지는 제2성질과는 달리, 사물 자체가 지니고 있는 크기 · 형태 · 수 · 연장성 등을 사물 본래의 즉물성으로 여겼다.

박장년의 〈마포〉가 연작으로 이어지는 것도 파생적 응즉율(應卽率)을 임계점까지 극대화시키며 즉물성의 인지실험을 지속하려는 표상의지의 반영이나 다름없다. 이를 위해 그는 즉물성에서 파생된 색깔이나 촉감과 같은 제2성질을 이용하는 물성의 인지실험을 마포 위에서 진행해 왔다. 다시 말해 그의 실험은 특히 크기, 형태, 연장성이라는 즉물성이 보는 이들에게 가져다주는 의문과 신비감 속에서 다양하게 전개되어 온 것이다.

그는 물성에 대한 감관의 조형적 반응을 언제나 '임계점에서' 실험하

박장년, 〈마포 92-1〉, 1992.

려는 경험론자였다. 그 때문에 그의 감각주의적 실험은 로크보다 데이비드 흄의 경험론에 가깝다. 그는 하이퍼 리얼이라는 임계점에서만 줄곧 물상화를 시도해 온 탓이다. 그의 표상의지는 보다 '생생한 인상'(vivid impression)에 대한 인지를 감각의 일차적 과정이라고 믿었던 흄의 인상주의적 경험론이 강조하려는 점과 크게 다르지 않았다.

그러면서도 경험론의 전개가 칸트의 선험론으로 이어지듯 즉물성을 보다 생생하게 현시하기 위한 그의 고뇌도 감각적 경험의 한계 너머로, 즉 직관마저 발휘해야 하는 존재론의 경지로까지 이어지고 있었다. 칸트가 즉물성에 대한 경험의 한계를 극복하기 위해 '물 자체'(Ding-an-sich)라는 형이상학적 개념을 제시하며 자신의 선험론을 위한 변명을 마련해

놓았지만 박장년은 그와 달랐다. 그는 안티노미로 물성에 대한 논리적 비상구를 마련했던 칸트와는 달리 물상(마포)의 단색과 주름을 선택하여 즉물성의 경험에 대한 임계압력에 대처하려 했기 때문이다.

그는 물성의 제2성질인 색깔에서조차 단색의 조형성만을 견지함으로써 즉물성의 실험효과를 더욱 높이려 했다. '단색의 미학'은 그를 자연스레 경험론의 범주 밖으로 인도하고 있었다. 조금만 곰파 보면 그의 조형적 정체성은 이미 경험론을 넘어 '단색의 존재론'에 주민등록을 마친 상태였음을 눈치챌 수 있다. 그것은 아마도 색의 경제(미니멀리즘)를 위해

박장년, 〈마포〉, 1973.

서라기보다 존재의 잠재태(dynamis)를 강조하려는 그의 표상의지에서 비롯된 것일 수 있다.

더구나 〈마포〉에서 계속되는 '주름의 미학'은 환영주의의 추구라기보다 '반복과 차이'를 통한 시공간의 무한성을 상징적으로 표상하려는 가상태(virtual)나 다름없다. 그의 주름들이 공간이 시간의 지속을 만들어내는 매개임을 함의하고 있기 때문이다.

무엇보다도 '주름'의 반복과 지속은 물성에 대한 체험적인 의식의 흐름에 대한 대리표상이나 다름없었다. 이렇듯 그는 시간을 '순수지속'(durée pure)으로 설파한 직관주의자 베르그송의 시간의식을 마포 위에서 물상화하고 있었던 것이다.

물상(2): 박석원의 존재론적 물성실험

박석원의 필로아트가 추구해 온 '구축(construction)의 미학'은 그가 모더니스트의 마지막 세대임을 웅변하고 있다. 그의 적분주의는 가로지르기(횡단)보다 '세로올리기'(적분)를 선호한다. 위상기하학적 점의 연결 대신 크기와 높이의 구축에 초점을 맞춘 그의 '위상조형학'은 무의식중에도 일정한 목적을 지향하고 있기 때문이다. 그 점에서 그를 가리켜 뿌리로부터 위로 향하는 '수목형'(tree type)의 토대주의자라고 칭해도 지나치지 않을 것이다.

또한 정사각형과 직사각형의 물상에 대한 그의 이미지 실험은 일찍이

자연의 생성과 기원을 일체 존재의 원소인 수(數)의 반영으로 간주한 피타고라스의 수학적 형이상학을 떠올리게도 한다. 피타고라스의 주장에 따르면 자연적이든 인위적이든 자연에 존재하는 모든 사각형의 형상들은 사각수인 홀수/짝수의 본성에 근거하여 물상화된 것들이다.[1] 피타고라스는 만물의 형상들 가운데 정사각형과 직사각형의 것들을 가리켜 자연수를 이루는 홀수와 짝수의 본성에 대한 물질적 형상화로 간주했기 때문이다.

더구나 박석원이 〈적의〉 연작들에서 보여 주는 사각형(홀수의 이데아로서 정방형과 짝수의 이데아로서 장방형)의 적분형들은 피타고라스가 상정한 홀수/짝수의 이데아들(odd/even ideas)을 모사하여 형상화한 '시뮬라크르들'(Similacres)이다.

그래서 그의 물상화 작업은 그와 같은 물성의 이데아들에 대한 시뮬레이션의 표상화나 다름없다. 수학적 존재론에서 보면 이데아의 미메시스를 현상계(지상)에 표상화하기 위해 그가 쌓은 정사각형과 직사각형의 오브제들도 물성의 본래적 형상에 호기심 많은 존재론자가 남겨 놓은 실험재료들인 것이다.

그럼에도 불구하고 그것들은 단순한 적물(積物)의 조형적 언어체도 아니고 상징적 기호태도 아니다. 적의(積意) 없는 형상들은 더욱 아니다. 거의 모든 작품들에서 보듯이 그것들은 내속적인(inhérente) 이어쌓기를 통해 빈틈없는 연결과 결합을 통한 자연의 조화를 상징하고 있다.

1 G.E.R. 로이드, 이광래 옮김, 『그리스과학사상사』, 지성의 샘, 1996, pp. 220−221.

박석원, 〈적의 9328〉, 1994.

말없이 사유하는 필로아티스트인 그가 〈적의〉(Accumulation, 1976)에서
굳이 적의(積意)를 제목으로 내걸며 속마음을 드러냈던 까닭도 거기에
있다.

　실제로 근대정신의 표상이기도 한 존재론적 총체성과 총합성은 자연
과 인간의 삶에 내재된 이치이자 존재방식이다. 다행히도 그가 이제까지
물상화해 온 것들 덕분에 한국조각의 역사에서 모더니즘의 시대구분이
어렵지 않을 정도이다. 그것들은 공간(지상)이 아닌 시간(역사)에 쌓아
놓은 뚜렷한 흔적이고 등록물이자 중요한 이정표인 것이다.
　하지만 그가 〈적의〉를 선보인 이듬해에 〈積 7726〉(Mutation—Relation
7726, 1977)에서 보여 준 직사각형의 '횡단연결'은 아주 이채롭다. 그것은

수목형(직립형)의 적분주의로부터 이탈이자 토대주의로부터 탈구축을 시도하려는 또 다른 실험이기 때문이다. 작가는 이를 가리켜 스스로 생물학적 관계의 돌연변이(mutation)가 아닌 조형적 관계의 '변용'이라고 규정한다. 추측컨대 그것은 구축의 미학과 더불어 관계적 '변용의 미학'을 강조하려는 또 다른 의지의 표상일 수 있다.

하지만 그가 드러내지 않은 진의는 그것조차도 넓은 의미에서 존재론적 '질서에 대한 변용'일 것이다. 관계의 횡단성을 상징하는 '가로지르기'(traversment)의 질서는 붙박이 삶(定住)의 전형인 수목형 세로쌓기의 변이이자 해체이다.

박석원, 〈적, 8183〉, 화강석, 1980.

그것은 무엇보다도 '노마드적 탈주'를 상징하기 때문이다. 이렇듯 아날로그 시대인 당시는 디지털 네트워크가 구축되기 이전이었음에도 말없이 사유하는 필로아티스트는 가상에서 도미노 게임을 벌이고 있는 메타버스의 상징과도 같은 관계적 '초연결성'을 이미 지상에서 연출하고 있었던 것이다.

다시 말해 그는 정주적 세로쌓기와 더불어 도미노의 횡적 연결(가로지르기)을 통해서 '노마디즘'의 가능성을 실험하고 있었다. 아마도 이러한 출구모색적인 실험은 지금의 나와 같은 평자(評者)에게 그의 작품들에 대한 해석에서의 연대기적 혼란을 가져오듯이 작가 자신에게도 당시가 세계상의 형태—서로를 잇는 요소이자 역동적인 응집의 원리로서[2]—에 대한 또 다른 특성과 구조를 표상하려는 물상실험에서 일어나는 탐색 과정의 일환이었음을 암시하는 것일지도 모른다.

물상(3): 송번수의 탈장르적 물성실험

송번수의 물성실험은 굴곡 많은 한국현대사를 체험하며 고뇌해 온 필로아티스트가 외치고 있는 '자전적 독백'이자 '역사를 위한 변명'과도 같다. 그것들은 아날학파의 창시자 가운데 한 사람인 프랑스의 역사가 마르크 블로크가 2차 대전 말기에 레지스탕스로 투옥되어 마지막으로 쓴

2 Nicolas Bourriaud, *Esthétique relationnelle*, p. 19.

『역사를 위한 변명』만큼이나 극적인 에피스테메(인식소)들로 이어지기 때문이다.

이를테면 무언과 묵언에서 고발과 경고에 이어 조국애와 가시면류관에 이르기까지, 즉 인간애를 위한 저항과 투쟁을 넘어 인류의 영성을 간원하는 숭고에 이르기까지 그가 줄곧 들려준 파노라마적 독백들이 그것이다.

그가 조형실험을 해 온 물상화의 장르는 '파노라마'라고 부를 만큼 다형다질의 물성에 대한 미학적 해명이다. 그는 판화 · 태피스트리 · 종이부조 · 공예 · 설치조형물 등 장르에 구애받지 않는 물성실험가다. 그가 회화 · 조각 · 도예 · 무용 · 무대장식 · 영화 등에 걸쳐 활동하며 장르의 구분이 무의미할 정도로 다양하게 예술혼을 불태웠던 피카소를 떠올리게 하는 까닭도 거기에 있다.

'장르'는 본래 탁시노미아(taxinomia) 시대에 생겨난 칸막이식의 유적(類的) 분류의 개념이다. 그것은 다양한 종(種)들을 분류하여 분류생물학을 구축한 린네의 유산에 불과하다. 그러므로 포스모더니즘의 '해체'라는 개념도 분류강박증에 대한 반발로까지 거슬러 올라갈 수 있다.

장르(칸막이)의 해체는 아방가르드의 덕목이자 '열린 예술가들'이 보여 온 실험정신의 대명사와도 같은 것이다. '열린 예술'은 자발적이고, 직관적이며, 진보적일 수밖에 없기 때문이다. 그것은 장르를 필요로 하지 않으며 요구하지도 않는다. 그것은 그저 '지금, 여기에' 실존하기만 하면 된다. 그것의 실존은 자아와 시대의 안팎에서 들려오는 하나의 '부름'(l'appel)이기 때문이다.

위대한 영혼일수록 실존적 개체성에 집중하는 까닭도 거기에 있다. 그것이 많은 이들에게 '해방의 감정'을 체험하게 해 주는 이유도 마찬가지이다. 예컨대 송번수가 이제껏 보여 온 인성과 물성에 대한 실험의지의 표상들이 그러하다. 인성이든 물성이든 그것들에 대한 그의 물상실험은 어느 한 곳에서 멈추려 하지 않는다. 시간의 흐름에 따라 반응해 온 그의 실험정신은 비판적 자유의지에서 내면적 직관으로, 그리고 숭고한 영혼에로 이어 오고 있다.

아방가르드의 특징은 avant+garde, 즉 '맨 앞에 나선 파수병'이라는 용어의 의미대로 '전위적'이라는 데 있다. 아방가르드에게 실존은 시공의 전위이고, 첨단의 주체임을 상징한다. 그래서 실존은 존재일반에서 이탈한 탈존(Ex-istenz)을 의미하는 현존재(Dasein)이다. 특히 작가는 우리에게 존재(Sein) 앞에 놓인 'Da', 즉 '지금, 여기에'에 대한 주목을 요구한다. 그것은 작가의 의식과 영혼으로 하여금 늘 시공의 구속을 체험하게 한 실존의 조건이기 때문이다.

더구나 그의 'Da'는 언제나 최전선으로서의 뾰족한 끝인 '첨단'(尖端)을 가리킨다. 다시 말해 그에게 실존은 〈가시〉(Thorn, 1981) 이래 자신이 늘 '가시 침'으로 표상한 전위와 다름없다. 그것은 '아픔'과 '고통'을 연상시키는 상징적인 물상이다. 전위는 그럴싸(smart)해 보이지만 본래는 아플 수밖에 없는 자리이다. 'smart'의 어의가 고대이집트어 smeortan(아프다)에서 유래한 탓이다.

실제로 불의한 절대권력의 가슴을 찌르는 민중의 경보음인 〈공습경

송번수, 〈미완의 가시면류관〉, 2002-3.

보〉(1973)에서부터 시작된 첨단의 신음은 〈Possibility〉(2006) 시리즈에서 메아리가 되어 연속으로 눈과 귀를 아프도록 자극한다. 그것들은 칸트에게 인과적 연상작용을 알려 준 흄의 연상법칙을 확인할 수 있는 현장이나 다름없다.

이듬해에는 잠든 영혼을 깨우는 경책사(警策師)의 죽비소리와도 같은 날카로운 가시음이 이윽고 자신에게로 반향해야 함을 경고한다. 1970년대의 〈공습경보〉는 어느새 〈네 자신을 알라〉(2007)에서처럼 디지털 시대의 녹슬어 가는 영혼들에 대한 경보로 바뀐 것이다.

그것은 영혼의 토털 이클립스(개기일식)에 대해 그가 내보이는 옐로카드이다. 마치 소피스트들의 현실적인 프로파간다인 프라식스(Praxis, 실

용지)에만 매달리는 아테네의 청년들에 대한 경고가 기나긴 시대의 간극
마저 뛰어넘어 온 듯하다.

그는 이미 〈미완의 면류관〉(2002)에서 첨단의 지향성이 영혼의 부름과
감지, 나아가 영혼과의 감응에로 향하고 있음을 보여 준 바 있다. 전위적
열정의 승화가 숭고미를 표상하기 시작했던 것이다. 아마도 소크라테스
가 '네 자신을 알라'는 잠언을 넘어 '네 영혼을 보살펴라'(epimeleia heautou)
고 토로했던 심경을 작가는 가시면류관으로 대리표상했을지도 모른다.
잠든 영혼들의 단조로움(단색 공간)을 뚫고 솟아오른 가시들의 표상은

송번수, 〈가능성 022–11〉, 2022.

Part 3 미술로 철학하기

'가능성'(Possibility) 연작에서 보듯이 기대하는 실존의 묵시록이 되어 지금도 이어지고 있는 것이다.

더 높은 곳 대신에

'물상의 삼중주'는 '더 높은 곳을 대신하여'(In Lieu of Higher Ground) 지금 여기에서 메아리친다. 하지만 이 필로아트의 삼중주는 삼인만의 화음이 아니다. 그것은 시공을 초월하는 앙상블이 되어 '지금, 그리고 여기에서' 다시 한 번 울리고 있기 때문이다.

이들의 하모니는 변증법적 종합이 흉내 낼 수 없는 '대립으로서 조화'이기에 더욱 신기하고 신비롭다. 물성의 물상화에 대한 박장년과 박석원의 집념이 파라노이아적(paranoïaque)이라면 송번수의 표상의지는 스키조적(schizophrène)인 탓이다.

그들이 실험해 낸 물상화들은 이질적이지만 서로 간섭하거나 배타적이지 않아서 더욱 그렇다. 그러면서도 그것들은 상호텍스적이기까지 하다. 그 때문에 지금, 여기서도 물성실험들의 상반된 조합이 만들어 내는 화음은 '필로아트적 반성'과 '말 없는 사유'라는 내적 지향성의 공유에서 비롯된 보상임을 보는 이의 의식 속에 되먹임해 주고 있다. 내가 시선의 삼중주가 빚어내는 물상의 미학을 굳이 '말로 하는 사유'(철학)도 '말 없는 사유'(미술)도 아닌 '제3의 사유와 문법'으로 조명하며 말하려는 까닭도 마찬가지이다.

2

사유의 상징태로서 미술을 철학하다
: 권여현의 바쏘 콘티누오

∞∞

'말 없는 사유'(미술)가 '말로 하는 사유'(철학)를 상징으로 말한다.

영혼의 바쏘 콘티누오(basso continuo)

신화철학의 미학적 실험에 몰두해 온 필로아티스트 권여현은 이제껏 '미술의 본질'에 대한 질문으로 시종일관한다. 앞으로도 그럴 것이 분명하다. 그러면 그에게 미술이란 무엇인가? 미술이 무엇일 수 있을까? 미술의 본질을 천착하기 위해 그는 어떤 생각을 해 온 것일까? 이를 위해 그가 고뇌하고 있는 것은 무엇일까?

하이데거는 『예술작품의 원천』(Der Ursprung des Kunstwerkes, 1950)에서 미술가를 비롯하여 시인이나 음악가와 같은 예술가들의 창작 행위를 가리켜 "어떤 무엇인가를 그 본질이 새어 나오는 근원(Wesensherkunft)으로부터 존재 속으로 옮기는 것"[1]이라고 주장한다. 다시 말해 예술가의 "모

1 Martin Heidegger, *Der Ursprung des Kunstwerkes*, Klostermann Rote Reihe, 1950, S. 65.

든 창작(Schaffen)은 숨어 있는 원천(샘)으로부터 물을 길어 올림으로써 이뤄지는 일종의 창조함(ein Schöpfen)"²과 다름없다는 것이다.

그 때문에 하이데거는 작품 속에서 존재의 본질, 즉 진실을 샘솟게 하는 것이 곧 예술가의 창조능력이라고 믿는다. 또한 1960년대에 개념미술가들이 '왜 그것이 미술인가?', '미술가는 누구인가?'에 대한 반성을 요구하며 등장했던 배경도 그와 크게 다르지 않다.

이를테면 미국의 개념미술가 브루스 나우만이 "'진정한' 미술가는 신비스런 진실을 밝힘으로써 세상을 돕는다."³고 주장했던 경우가 그것이다. 심지어 영국의 개념미술가 키이스 아나트는 '나는 진정한 미술가다.'(I'm real artist)라는 슬로건을 쓴 패널을 잡고 사진을 찍기까지 했다.

하지만 하이데거가 말하는 '본질을 분출하는 원천'이나 나우만이 주장하는 '신비스런 진실'은 언어적 수사만 다를 뿐이다. 그것들은 모두 내면에서 작용하고 있는 정신, 즉 근원적인 운동을 일으키는 가능태로서의 '영혼'과 그것이 추구하는 '본질'을 의미한다. 회화와 음악의 깊은 연관성을 강조했던 괴테가 회화도 건반악기 연주의 토대가 되는 이른바 '지속저음'(basso continuo)과 같은 내재적 토대−본질이나 진실을 추구하는 영혼−가 필수적이라고 주장했던 까닭 또한 마찬가지이다.

영혼을 예술의 샘으로 간주했던 인물로는 칸딘스키도 간과할 수 없다. 그 필로아티스트는 『예술의 정신적인 것에 관하여』(Über das Geistige in der Kunst, 1912)에서 세잔같이 단일시점에 회의하던 화가를 영혼이 깃

2 앞의 책, S. 63.
3 다니엘 마르조나, 김보라 옮김, 『개념미술』, 마로니에북스, 2008, p. 82.

든 사물로 만들 줄 아는 인물로 여겼다. 세잔이 표현하는 대상들이야말
로 '내적인 회화적 악보'를 형성하고 있다는 것이다. 그는 진정한 표현이
란 그것으로부터 '영혼의 화음'이 방출되어야 한다고 믿기 때문이다. 그
에 의하면,

> "영혼은 여러 개의 선율을 가진 피아노다. 예술가들은 인간의 영
> 혼에 진동을 일으키려는 목적에 적합하도록 이렇게 저렇게 건반을
> 두드린다. 그러므로 색의 조화는 오직 인간의 영혼을 합목적적으
> 로 움직이게 하는 법칙에 근거한다는 사실이 명백해진다. 이것은
> 내적 필연성의 원칙을 나타내고 있다."[4]

이렇듯 칸딘스키는 미술가들에게 무엇보다도 영혼에 진동을 일으키려
는 목적에 따르라고 요구한다. 영혼을 진동시키는 색의 조화를 위해 그
는 누구보다도 미술의 본질규명과 같은 '내적 필연성의 원칙'을 강조한
인물이었다. 그는 진정한 필로아티스트의 덕목으로서 하이데거가 말하
는 '영혼으로부터 샘솟는 본질'의 추구에 충실하기를, 적어도 괴테가 말
하는 연주의 토대가 되는 '지속저음'을 주문하고 있는 것이다.

실제로 무엇을 하든 본질규명만큼 행위에서의 진정한 목적도 없다. 이
를테면 '미술이란 무엇인가?'나 '미술가(나)는 누구인가? 그리고 무엇을
해야 하나?'보다 더 진정한 문제의 제기가 있을 수 없다. 하이데거 같은

4 바실리 칸딘스키, 권영필 옮김, 『예술에서의 정신적인 것에 대하여』, 열화당, p. 62.

철학자뿐만 아니라 모든 필로아티스트에게도 이보다 더 근본적인 문제가 또 있을까? 실제로 그들에게 그것보다 더 철학적인 질문은 없다.

그 때문에 조제프 코수스는 필로아트로서의 미술이 아예 「철학을 따르는 미술」(Art after Philosophy, 1969)이 되기를 바란다. 권여현 또한 그가 말하는 '나의 무의식'을 표적으로 삼았던 초창기의 프로이트 단계부터 데카르트 단계에 이르기까지 회화의 본질을 더 구체적으로 드러내기 위해 '내가 사로잡힌 철학자들'(I'm captured by philosophers, 2020)을 전시 타이틀로 내세운 까닭도 마찬가지이다.

1980년대부터 이제까지 두루마리에 감싸 둔 철학적 문제의식을 비교적 순서대로 풀어내기 위해 신화의 지참이나 철학과 동행하기에 게을리

권여현, 〈Deviators in Heteroclite Forest〉, 2021.

한 적이 없는 권여현은 그와 같은 전시 타이틀과 더불어 사르트르에서 푸코에 이르는 철학자 아홉 명의 초상들을 앞세운다.

일찍이 미셸 푸코가 문학을 영혼의 안식처(망명지)이자 영감의 샘으로 선택했듯이 권여현도 신화와 철학을 예술혼과 영감의 샘터로 삼았다. "회화의 본질은 밀림(숲) 속의 숨바꼭질 같다."(2019)는 그의 말대로 자신만의 '숲' 속에서 숨바꼭질을 끝낼 줄 모르는 그의 캔버스에서는 언제나 잠든 영혼들을 일깨우기 위해 신화나 철학을 조형언어로 하는 지속저음(持續低音)이 진동하고 있다.

관조와 상상의 창작세계

그는 이제껏 철학이나 신화에 대한 자신만의 사유를 독자적인 이미지로, 즉 신비스럽고 사변적인 서사기호들로써 표상(재현)하며 '내적인 회화의 악보'를 창작해 오고 있다. 그것은 그가 이미 철학을 '따르는' 미술이 아니라 철학을 '지참한' 미술(Art with Philosophy), 즉 필로아트로 영혼의 화음을 상징하려는 의지와 욕망에서 비롯된 것이다. 그는 철학을 미술이 '따라야' 할 대상이 아니라 이미 '지참하고' 있어야 할 내적 필연성으로 인식해 온 탓이다.

아마도 그는 일찍이 철학적 관조와 신화적 상상력이야말로 미술가의 '창작함'에서 비본질적인 어떤 관습도 거부할 수 있는 무의식적 에너지라는 사실을 간파했음이 분명하다. 그 때문에,

"예술은 순수한 관조에 의해 세계의 모든 현상에서 본질적인 것과 영속적인 것을 재현한다. … 예술은 그 관조의 대상을 세계의 흐름 속에서 끄집어내어 목표를 달성한다."[5]

라는 쇼펜하우어의 언설이 그에게는 전혀 낯설지(heteroclite) 않고 일탈적(deviant)이지도 않다.

실제로 권여현은 2023년 벽두부터 이른바 《일탈자들의 장소》(Uncanny place of Deviators)라는 타이틀로 선보인 전시회를 통해 관람자들을 과학으로는 설명할 수 없는 '초형이상적'(pataphysical) 숲(밀림)으로 초대한다. 프랑스의 소설가 알프레드 자리처럼 권여현 역시 의식의 저변에 자리 잡아 온 '파타피지크'를 철학소(philosophème)로 상정하고 있는 것이다.

권여현, 〈Deviators in uncanny place〉, 2022.

5 쇼펜하우어, 권기철 옮김, 『의지와 표상으로서의 세계』, 동서문화사, 2016, p. 234.

하지만 그는 자리가 쓴 희곡 『위뷔왕』(Ubu Roi, 1896)에서 로고스로 통찰해 온 메타-피지크(meta-physique)의 철학의 세계와는 다른 그 너머의 헤테로-토피아들(hétéro-topies)-푸코는 이를 중층적으로 결정된, 과학적으로도 절대적으로 다른, 이질적 공간[6]으로 규정한다-즉, 초경험적이고 비현실적인 경험세계를 상징적으로 가정하며 이름 붙인 '파타-피지크(pata-physique)'[7]의 세계를 드디어 자신만의 지평(숲)을 통해 (캔버스 위에) 펼쳐 보이고 있다.

자리가 풍자적으로 그린 희곡에서의 위뷔왕은 (책표지의 그림에서 보듯이) 인습에 대한 '일탈자'(déviationniste) 그 자체다. 자리는 새로운 가치의 창조를 위해 주인공인 위뷔 영감을 부조리한 현실사회의 관습에 거칠게 반항하는 탈규범적이고 야만적인 인물로 그려 놓았다. 이를테면 그 풍자극의 첫 대사에서부터 "에잇, 똥이나 처먹어라!"고 내뱉는 시대의 반항아 위뷔의 공격적이고 발칙한 발언이 그것이다.

『위뷔왕』의 책 표지 속 자리의 그림.

6 미셸 푸코, 이상길 옮김, 『헤테로토피아』, 문학과 지성사, 2009, p. 14.
7 이광래, 『미술과 문학의 파타피지컬리즘』, 미메시스, 2017, p. 4.

이처럼 자리는 시작부터 위뷔를 통해 자신이 당시의 데카당트한 현실에 거칠게 저항하는 낯설고 난폭한 일탈자임을 선언하고자 했다. 자리는 자신이 '철학적 이단아'임을 자처했던 것이다. "그림을 그릴 줄 모르는 사람에 의한 무대장치는 단지 배경의 실체만을 제공함으로써 좀 더 추상적인 무대배경에 가깝다.

마치 우리가 단순화할 수 있는 무대장치가 그것의 유용한 사건들을 선택하는 것"[8]임을 강조했던 그가 전 5막의 무대장치들조차 자신이 직접 그린 단순한 이미지의 추상적인 풍자화들로 꾸몄던 까닭도 마찬가지이다. 그는 형이상학 이상의 기괴하고 요란한 파타피지크의 세계를 가능한 한 완벽하게 상징하고 싶어 했던 것이다.

하지만 권여현이 일탈자들의 낯선 장소로서 꾸미는 파타피지크는 자리가 풍자한 일탈세계, 즉 야만적이며 소란스런(noisy) 파토스적 공간과는 다르다. 그의 최근(2022~2023년) 작품들에서 보듯이 〈일탈자들〉(Deviators)이 등장하는 두려우면서도 신비스런(uncanny) 공상세계와도 같은 그곳들은 그가 은유적 관조와 신화적 상상을 '중층적'으로 즐기는 고요한(silent) 뮈토스의 세계이다. 그 때문에 그것들은 마치 푸코가,

"생물학적 헤테로토피아, 위기의 헤테로토피아는 점점 사라지고 '일탈의 헤테로토피아들'(hétérotopies de déviation)이 그 자리를 대

8 알프레드 자리, 박형섭 옮김, '연극에 있어서 연극의 무용성에 관하여', 『위뷔왕』, 동문선, 2003, p. 97.

　라고 주장하는 그 현장들을 지금 우리들에게 연상시키고 있는 듯하다. 자리가 위뷔와 같이 시대에 저항하는 일탈적 '인물'의 성격을 부각시키며 파타피지크한 시공을 간접적으로 시사하려 했던 것과는 달리 권여현은 과학으로 설명할 수 없는 신비스럽고 공상적인 파타피지크한 '장소(숲) 들'을 직접적인 배경으로 삼아 헤테로토피아들을 표상하고자 했다.

　자리와 마찬가지로 작품의 기시감에 대한 거부감이 유달리 강한 권여현은 (표면적으로는) 파타피지크한 '헤테로토피아를 향하여'가 곧 청년시절부터 자신이 정해 놓은 조형의지와 의미의 지향성임을 여전히 상징하고자 한다.

　또한 비교컨대 알프레드 자리가 위뷔의 존재를 주체와 욕망의 매개체에서 오로지 다른 욕망만을 향해 지향하는, '내적' 매개체가 산출하는 갈등의 격렬한 일탈자로 그렸다면 권여현은 캔버스마다 '외적' 매개체, 즉 생존을 위협할 수 있는 '두렵고 낯선'(Uncanny)[10] 미증유의 환경들을 상상하며 일탈자들을 그렸다. 그는 그것들이 이전에는 '어디선가 대수롭지 않게 보였던 것임에도 이번에는 두려운 마음으로 다시 보게 되는 충격적인 데자뷔의 느낌'을 소리 없이 전하려 하는 것이다.

　그곳들은 마치 아담과 이브가 자연을 훼손하기 시작한 이래 천지를 창

9　미셸 푸코, 이상길 옮김, 『헤테로토피아』, p. 16.

10　본래 '무시무시한 낯섦'을 뜻하는 'Uncanny'는 프로이트의 1919년 논문 'Das Unheimlich'(두려운 낯섦)를 영어로 옮긴 것이다.

미켈란젤로, 〈노아의 홍수〉, 1508-12.

조한 조물주에게 지불해야 할 '지구세'(地球稅)를 탈세한 인류―뿐만 아니라 그들은 지금까지 성실히 납부해야 할 세입자의 원천적 임대료조차도 지불을 잊은 채 지구의 원형마저 마구잡이로 훼손하며 제멋대로 사용해 온 무단점령 집단이다―에게 지구의 미래를 경고하는 유토피아의 역설로서 헤테로토피아들일 것이다.

그것은 일찍이 일대 상전이 시대의 천재화가 미켈란젤로가 시스티나 예배당 천장의 한복판에 일종의 '홍수신화'[11]인 노아(인간)의 대홍수를 그려 넣었던 까닭과도 크게 다르지 않다. 미켈란젤로도 유토피아적 헤테로토피아의 이미지로서 〈천지창조〉의 과정에서 자연의 낯설고 무서운, 거대한 일탈의 스토리를 표상하는 〈노아의 홍수〉들을 의도적으로 예배당의 입구에서 잘 보이도록 천장의 중요한 위치에 배치했다.

그것은 그가 무엇보다도 대홍수처럼 생존을 위협할 수 있는 '두렵고 낯선' 상황들을 통해 인류의 무책임한(神意를 위반하는) 환경의 파괴행위를 은유(metaphore)가 아닌 직유(simile)의 방법으로 경고하고 싶었기 때문이었을 것이다.

이렇듯 권여현이 선보이는 일련의 작품들은 아무리 은유적이고 상징적으로 표현되었을지라도 눈치 빠른 사람들에게는 미켈란젤로의 〈노아의 홍수〉들에 못지않게 낯설고 두려운 느낌마저 들게 할 것이다. 심지어 그들에게는 그가 경고하는 헤테로토피아(숲)들이 엔도르핀이나 도파민과 같은 행복호르몬의 분비를 촉진하기보다 이제까지 많은 과학자들이 주장해 온 지구파멸보고서(Geocatastrophe)나 SF영화가 경고해 온 둠스데이(doomsday)를 은유적으로 상징하고 있다고도 느끼게 할 것이다.

11　미르치아 엘리아데, 이재실 옮김, 『종교사개론』, 까치, 1993. pp. 158-159, 참조. 고대 수메르인들의 신화에서 인류를 심판하기로 결정한 신들이 대홍수를 일으켜 대개 한 사람만 살아남게 하는 이른바 '홍수신화'는 메소포타미아의 신화인 「길가메시 서사시」(Gilgamesh Epoth)에서 보듯이 고대인의 의식 속에서 집단적 죽음을 가져오는 대재난에 관한 수신(水神)신화들의 일종이다. 이광래, 『건축을 철학한다』, 책과나무, 2023. pp. 140-143.

은유의 미학과 신화뮤지엄

권여현은 미의 지평을 줄곧 예지적 상상력과 초감각적 술어로서 표상하고 있다. 그는 늘 과거가 아닌 '지금, 그리고 여기에서' 자아(나)와 시공을 사유하고 은유하며 헤테로토피아들을 신화적·철학적으로 스토리텔링한다. 그는 "은유란 일상언어에 의해 드러나는 것과 다른 현실의 장(場)을 발견하고 열어 주는 데 기여한다."[12]는 프랑스의 해석학자 폴 리꾀르의 주장을 떠올리게 할 만큼 자신만의 조형언어로 일관해 온 것이다.

나름의 신화와 철학을 이야기하는 '바쏘 콘티누오'(지속저음) 위에서 전개하는 그의 조형적 시니피앙들은 언제나 상징적이고 은유적인 서사들이다. 지금까지 신화와 철학을 경유해 온 그의 은유지도가 가리키듯 그는 언제나 현존재(Da+sein)로서의 자신이 머물고 있는 현재의 위치를 (신철학적으로가 아닌) '포스트철학적'으로 상상하고 사유하며 상징화하고 있기 때문이다.

일찍부터 '은유의 미학'으로 일관해 오는, 그래서 은유와 상징의 마술사가 된 그의 창작 작업은 리꾀르처럼 철학적 재신화화(remythologization)의 과정이나 다름없다. 그의 예술세계에서는 허구적 문학이든 내면의 철학이든 모두가 분석적 로고스보다 은유적 뮈토스로 읽히고 해석되기 일쑤다.

『살아 있는 은유』(La métaphore vive, 1975)에서 "은유의 지시(référence)가 바로 현실의 '새로운' 서술(rédécrire)"[13]이라는 리꾀르의 주장처럼 그에

12 Paul Ricoeur, *La métaphore vive*, Seuil, 1975, p. 191.
13 앞의 책, p. 10.

게도 상상과 은유에서 로고스보다 자유로운 뮈토스가, 즉 신화적 표현을 함의하는 상징적 은유가 현실의 다양한 문제들을 보다 '새롭게' 서술적으로 지시하기 위한 안성맞춤의 조형언어인 것이다.

이를테면 〈마법의 숲-아폴론과 다프네〉(2008)를 비롯하여 〈디오니소스의 숲〉(2010), 〈비너스와 마르스〉(2012), 〈오필리아의 합천댐〉(2012), 〈신화의 숲〉(2013), 〈눈먼 자의 숲에서 메두사를 보라〉(2019) 등을 거쳐 최근(2022. 7)에 열린 전시회 《현대의 신화 Myth Today》가 지시하는 상징적인 재신화화의 작업들이 그것이다.

권여현, 〈마법의 숲-아폴론과 다프네〉, 2008.

셸링의 『신화철학입문』(Einleitung in die Philosophie der Mythologue, 1828)
이후 신화적 의식내용에 대한 철학적 고찰을 심도 있게 전개한 에른스트
카시러의 『상징형식의 철학2-신화적 사유』(Philosophie der Symbolischen
Formen Ⅱ-das Mythtische Denken, 1923)에 따르면, 신화는 본래 이야기
식으로 서술된 상징의 한 형식이자 단계이다. 그 의미를 과학적(합리적)
으로 재단할 수 없는 이야기 형식의 상징이 곧 신화인 것이다.

그 때문에 누구도 신화가 서술하는 이야기들에 대해 굳이 합리적·과
학적 검증을 요구하지 않는다. 신화는 그것의 시공이 메타피직스 너머의
파타피직스이어도 무방하다. 그것이 지시하는 이야기의 서술방식이 로
고스적 전개에 얽매이지 않은 까닭도 거기에 있다.

동서를 막론하고 은유의 묘미가 발휘된 신화적 서사일수록 그것은 이
해의 콘텐츠이자 해석의 대상으로서 더없이 좋은 상징형식일 수 있다.
그래서 은유적 상징으로서 신화는 상징형식에 있어서 고대 그리스의 『이
솝 이야기』나 조지 오웰의 『동물농장』(1945)처럼 이미 풍유적으로 해석된
형식, 즉 알레고리(寓意)와는 다르다.

'상징값'에서도 '해석될 것'(신화)은 '해석된 것'(우화)에 비할 바가 아니
다. 우화가 신화를 넘볼 수 없는 것은 무엇보다도 상상력과 상징값의 차
이에서 서로 다르기 때문이다. '상징을 다루는 동물'(animal symbolicum)
로서의 인간이 지어낸 어떤 신화라도 그의 의식이 표현하는 상상력은 현
실에 대한 재발견이나 재구성을 위해 거의 무한할 정도의 상징값을 이미
그 안에 함축하고 있다.

특히 미술사에서 신화들이 그러한 상징값을 치르면서 작가들의 참을

권여현, 〈눈먼 자의 숲에서 메두사를 보라〉, 2019.

수 없는 상상력을 유혹해 온 까닭도 그와 다르지 않다. 미술가들에게 은유의 상징물인 신화는 현실에 대한 재발견이나 재해석을 위한 상상력의 버덩이자 바로미터인 것이다. 이를테면 권여현이 이제껏 현실에 대한 다양한 메시지를 은유적으로 지시하기 위해 창조해 낸 '신화의 숲들', 이른바 '신화뮤지엄'이 그것이다.

이미 수많은 화가와 조각가들이 시대정신을 달리하며 〈아폴론과 다프네〉를 주제로 하여 저마다의 상징값[14]을 치러 왔듯이 실제로 그에게도 창

14 스콜라주의적 의지결정론과 신본주의라는 인식론적 장애물을 극복하려는 반시대적 의지를 상징하려는 (보티첼리, 미켈란젤로, 라파엘로 같은) 선구적 미술가들은 교황들의 절대

작의 결정적인 지남이 되어 온 신화 숲은 적어도 사상(事象)에 대한 '눈속임'으로부터 내면의 탈주선과 파괴선을 넘어 사유의 일정한 지향구조를 지닌 자아의식의 상징기호가 되어 온 게 사실이다.

특히 〈들뢰즈의 숲〉(2009)을 비롯하여 〈디오니소스의 숲〉(2010), 〈코나투스의 숲〉(2012), 〈리좀 숲〉(2012), 〈오필리아의 합천댐〉(2012), 〈루 살로메의 숲〉(2012), 〈신화의 숲〉(2013), 〈리좀-나무 폭포〉(2013), 〈눈먼 자의 숲에서 메두사를 보라〉(2019) 등을 거쳐 〈낯선 숲의 일탈자들〉(2022)에 이르기까지 2000년대 이후 그가 선택한 신화적 재현들은 그 나름의 신화뮤지엄을 탄생시키고 있다. 그것들은 역설적인 상징값뿐만 아니라 사유의 깊이에서도 현실에 대한 일종의 '재구성' 도구로서 이제껏 의식적·의도적으로 생산되어 왔기 때문에 더욱 그러하다.

숲의 파타피직스

'태초에 로고스(말씀)가 있었다.'는 예수의 제자 요한의 명제처럼 권여현의 사유에는 '태초에 뮈토스(숲)가 있었다.'는 명제가 어울린다. 권여현은 신화와 철학 사이에서 유목을 즐겨 온 상징값을 주로 신화 숲을 이룬 '신화철학 뮤지엄' 짓기에 지불해 오고 있기 때문이다. 거기에는 사유의 잉여와 초과, 그리고 상상을 불러일으키는 신비의 자유가 넘친다. 신화

권력에 의한 예술적 부역(賦役)과 공희(供犧)의 시대였음에도 〈아폴론과 다프네〉로 인본주의의 회생값(rebirth value)을 우회적(상징적)으로 치르려 했다.

와 현실이 인터페이스하는 그의 뮤지엄이 형이상학 너머의 파타피지크한 숲인 까닭도 거기에 있다.

숲을 말하다

숲은 대지의 자궁이다. 자궁을 감추며 보호하고 있는 숲은 생명의 발원지이자 생명이 약동하는 곳이다. 대지를 뒤덮은 나무들의 거대군집인 숲은 성목(聖木)인 '생명의 나무'가 태어나고 자라는 곳이다. 인도의 가장 오래된 경전인 부라만교와 힌두교의 『리그 베다』에서 최고의 신으로 여기는 창조의 근원이자 풍요의 신 바루나도 원래 숲을 이루는 생명의 나무뿌리였다. 이번에는 그 의미가 격세유전하듯 클림트도 우주와 생명의 기원을 상징하는 〈생명의 나무〉(1907-08)를 그린 것이다.

자궁과 같은 숲이 없다면 대지의 생명력은 물론 생명의 어떤 에너지도 기대하기 어렵다. 그래서 인간의 의식 속에는 지모신(地母神)이 있는 숲에 대한 모태신앙이 잠재되어 있다. 인간에게는 숲에 대한 태생적 노스탤지어가 있는 것이다.

그래서 언제부터인가 사람들은 요정이나 샤먼도 (집이 아닌) 숲에서 태어났고 토템들의 고향도 그곳이라고 믿는다. 우리가 사후에는 고향과 같은 그곳으로 돌아가 거기서 영면하려는 이유 또한 마찬가지다. 그만큼 숲은 예나 지금이나 생명과 에너지로 가득한 신비의 장소다. 숲은 누구에게나 삶의 온갖 신비를 상상하게 하는 곳이다.

우리는 누구도 문화와 문명의 도구인 로고스만으로 숲을 말할 수 없다. 일찍이 고갱이 죽을 때까지 문화와 문명에 물들지 않은, 그래서 거주

물(집)의 내외가 아직 분명하게 구분되지 않은 타이티의 원시림에서 〈우리는 어디서 왔고, 우리는 무엇이며, 우리는 어디로 가는가?〉(1897-98)를 물으며 자신의 뮈토스를 불살랐다.

또한 『슬픈 열대』(1955), 『야생의 사고』(1962), 『토테미즘』(1962) 등의 저자 레비-스트로스가 '인간이라는 존재의 본질이 무엇인지?'와 같은 수수께끼를 풀기 위해 (문화와 문명에 의해) 때 묻지 않은 원시인들의 숲 아마존을 찾은 까닭도 마찬가지다. 숲은 로고스가 만들어 낸 문화와 문명의 침입을 막아 줄 방어선이자 그것들의 비무장지대이다. 한마디로 말해 상상의 공장으로서 숲은 뮈토스의 근원지다. 문화와 문명으로 오염되지 않은 '신비의 요람'이 곧 숲이다.

'forest'(숲)는 원래 '집의 외부'를 의미한다. forest는 '밖에'(부사), 또는 외부로 통하는 '문'이나 '입구'(명사)를 뜻하는 라틴어 'foris'에서 파생된 'forestis'의 영어 단어다. 그 어원의 의미대로라면 forest는 숲이라기보다 '집의 밖'이라는 뜻이다. 영어 단어 foreign이 '외국의'나 '낯선'을 뜻하는 까닭도 집의 외부를 의미하는 라틴어 foris에서 파생된 탓이다. 영어의 forest와 foreign은 라틴어의 같은 어원(foris)을 갖고 있는 단어인 것이다.

이렇듯 숲은 그 어원에서부터 '밖으로의 사유'를 함의하는 단어다. 수많은 나무(생명체)들의 군집으로 이뤄진 forest는 집 밖으로 열린 미지의 공간이다. 그곳은 우리 밖의 낯설고 신비로운 파타피지크의 공간이다.

숲은 (일정한 주거공간인 집안과는 달리) '불확정적'(boundless) 공간이므로 생명과 에너지의 변화가 무쌍한 곳이다. 그것들의 파타피지크한 변화, 그것이 바로 오늘날 권여현의 뮈토스가 로고스로는 특정할 수 없는,

낯설기만 한 다중의 숲에서 포착한 단서이기도 하다.

권여현의 숲과 세상보기

> "여호와께서 그 조화의 시작 곧 태초에 일하시기 전에 로고스를
> 가지셨으며 … 그가 하늘을 지으시며 궁창으로 해면에 두실 때에
> 로고스가 거기 있었고 … 로고스가 그 곁에서 창조자가 되어 날마
> 다 날마다…"

이것은 예수의 제자 요한이 하나님의 창조신화를 증언하기 이전에 이
미 구약성서 잠언(8:12-31)에 나오는 초인적 로고스에 의한 우주창조설
이다. 하지만 권여현의 뮈토스가 신화로 구현하는 코스모스는 '숲'이다.
다시 말해, 그가 상상하고 사유하며 만드는 파타피지크한 세상은 신의
우주가 아닌 인간들의 숲이다. 그러면서도 그의 캔버스 속에 출현하는
다양한 숲은 그가 유목의 상징값을 아낌없이 쏟아부어 온 신비롭고 신기
한 곳들이다.

그러면 그의 코스모스는 왜 파타피지크한 숲일까? 그의 신화적 사유
들은 왜 늘 그런 숲에서 발원하고 전개되는 걸까? 세상을 바라보는 그
의 뮈토스가 그 숲들을 주목하고, 그의 신화적 상상력이 (초원이 아닌)
숲속을 보란 듯이 유목하거나 숲속에서 은연중에 뿌리로 번식하는 까닭
은 무엇일까? 그에게 '집의 밖'으로서 그런 숲들은 과연 어디이고 어떤
곳일까?

그곳은 아폴론과 다프네의 숲이고 반대로 디오니소스의 숲이며, 눈먼 자의 숲이고 일탈자들의 숲이다. 또한 그곳은 이른바 '마법의 숲'과 '코나투스의 숲'이며, 그것의 역설을 상징하는(vice versa) '맹목과 일탈의 숲'이다. 다시 말해 〈마법의 숲-아폴론과 다프네〉(2008)와 〈디오니소스의 숲〉(2010), 〈들뢰즈의 숲〉(2009)과 〈코나투스의 숲〉(2012) 등을 거쳐 〈눈먼 자의 숲〉(2019)과 〈일탈자들의 낯선 숲〉(2022)에 이르기까지 그 은유의 숲들은 그의 사유가 질주해 온 신화와 철학의 초원(무대)이자 세상보기의 파타피지크한 대리공간이다. 그는 지금까지 그 숲들의 탈영토화와 재영토화를 거듭해 온 유목의 여정을 통해 현대의 노마드(유목민)이기를 고수해 오고 있다.

이렇듯 숲으로 말하려는 그의 신화적 모티브들은 이제껏 자신이 추구해 온 마법을 확인시키는 신화지도들이나 다름없다. 그는 오늘날의 세상사에 대해 다양한 은유들로써 자신의 흔적욕망이 남겨 온 상상과 사유의 길들을 뮈토스의 지도 위에다 지시해 오고 있다.

그것들은 19세기의 스캔들인 된 마네의 작품들인 〈풀밭 위의 점심식사〉나 〈올랭피아〉에 비견되는 콰트로첸도 시기의 필로아티스트 산드로 보티첼리의 〈비너스의 탄생〉(1485)과 더불어 〈비너스와 마르스〉(1485)를 연상시키고도 남는다. 보티첼리는 그것들을 통해 교황들의 절대권력하에서도 기독교의 창조신화를 억지로 떠받쳐 온 스콜라주의적 로고스를 은유적으로 비웃고 있기 때문이다.

다시 말해 권여현이 보여 주는 재생산적 상상력은 그것들 속에서 사회적·문화적 공이해(Mit-Verstehen)를 위해 신플라톤주의자 보티첼리가

권여현, 〈비너스와 마르스〉, 2012.

당대의 종교적·사회적 현실에 대해 그리스 신화를 매개로 했던 우회로
들(비너스에 대한 은유들)을 소환하기에 부족함이 없을 정도다.

보티첼리가 시도한 비너스의 은유들이야말로 창세신화를 앞세운 교황
들에게 부역해 온 예술가들마다 하늘궁창의 거대한 성을 건설하며 절대
권력의 지도를 그리기에만 매달렸던 자기기만에 비하면 당시로서는 일
대 파격이나 다름없었다. 주지하다시피 비너스를 통한 보티첼리의 은유
들은 고대 그리스의 인본주의의 부활을 알리는 시그널이자 기독교의 창
세신화에 감히 도전하는 상징적인 텍스트였던 것이다.

오늘의 현상들에 대한 권여현의 표현형(phénotype)이 되어 온 파타피
지크한 은유는 그의 신화뮤지엄을 장식한 텍스트들에서도 마찬가지다.
〈비너스와 마르스〉(2012), 〈아테네와 켄타우로스〉(2012), 〈신화의 들판〉
(2013) 등에서 보듯이 그는 그 텍스트의 생성인자형(génotype)이나 다
름없는 신화의 재생적 상상력뿐만 아니라 '내재된 자기애'까지도 '외부

로'(신화 숲으로)[15] 끄집어낼 정도로 은유적 '몸짓미술'에 적극적이기 때문이다.

이렇듯 신화로 세상보기에 게을리한 적이 없는 그는 자신의 레이더에 걸려드는 현상들이 개개의 현존재 앞에 놓여 있는 실존적 공이해를 위한 신화의 모방과 변형, 그리고 창작을 유혹하는 상상력의 원천임을 우리에게 어김없이 확인시켜 주고 있다. 제2차 세계대전 직후(1946년) 무신론자인 사르트르가 '실존주의는 휴머니즘이다.'라고 하여 '인간중심주의'를 외쳐 세상에 공명을, 그리고 역사에 반향을 불러일으켰듯이 권여현도 지금 '신화는 휴머니즘이다.'(Le mythe est un humanisme)를 거듭 외치고 있는 것이다.

'내가 사로잡힌 철학자들'

철학의 숲

권여현의 신화 숲들은 그의 철학적 사유가 늘 지향해 온 '오염된 외부'다. 다시 말해, 그것은 일찍이 80년대 말과 90년대 초반의 미술계 내부의 상황을 보고 그가 아래와 같이 소신을 조심스레 드러내며 약속했던 그대

15 '내재된 자기애'가 집을 상징한다면 '외부로'(de hors), 즉 '집 밖으로'란 신화 숲이 된 크리스테바의 '표현된 텍스트들'(phénotextes)을 의미한다. 실제로 그 자신도 "나는 음과 양을 표현하기 위하여 일상의 모습과 여장을 하였고, 역사·사회·종교를 표현하기 위하여 수도사, 소방수, 할아버지 등등으로 분장하기도 하였다. 나는 나의 기억의 레이더에 포착되는 사건이나 어린 시절의 강한 기억들을 지난날의 실제 사진을 보고 재현하는 분장을 했다."고 주장한다.

로이다. 그에 의하면,

"저는 미술의 내부에 대한 발언에서 시작해 점차 사회적 발언으로 나아갈 수 있을 거라고 생각했어요. 20-30대에 미술의 역사 안에서 나의 작업을 진행해 놓으면 그것을 바탕으로 40대에는 사회적인 이야기들을 할 수 있을 것으로 본 거예요."

하지만 40대를 넘어서며 신화 숲을 꾸며 온 그의 예술혼과 사유하는 의식은 사회적 현상에 관한 작업에만 몰두하지 않았다. 그의 성찰은 가시적 현상들뿐만 아니라 그 '현상들'의 배후에 자리한 존재의 본질로서의 비가시적 '실재'에 대해서, 그리고 그것들 사이의 얼개로서의 '관계-내-사고'(Denken-in-Beziehungen)에 대해서도 물음을 멈춘 적이 없다. 더구나 현상에 대한 그의 신화적 관심과 철학적 의식은 〈박쥐-리좀나무〉(2011), 〈리좀-폭포〉(2012), 〈리좀-숲〉(2012), 〈리좀나무-폭포〉(2013) 등에서도 보듯이 거의 모든 현상(숲)의 배후에 보이지 않는 '생성인자형의 리좀들'이 자리해 있다고 생각한 탓에 더욱 그렇다.

그에게도 얼핏 보기에 현상은 실재의 겉모습이다. 어떤 현상이라도 그것은 본체(entity)도 아니고 본질(essence)도 아니다. 또한 그것은 실체(substance)도 아니고 실재도 아니다. 그의 의식이 지향하는 현상으로서의 신화 숲들은 생명과 에너지를 품고 있다 할지라도 실재를 싸고 있는 그것의 외부이고 거죽에 그친 듯 보인다.

권여현, 〈리좀―북〉, 2012.

하지만 그의 숲은 초논리적이고 파타피지크한 현상인 탓에 신화의 숲
같지만 철학의 숲이다. 그 속에는 뮈토스적인 겉모습과는 달리 로고스적
인 자아의식이 자리해 있다. 그래서 의식과 현상 사이의 구별 대신 상호
주관적 구성을 강조했던 후설처럼 그에게도 신화와 철학은 별개가 아니
다. 그것들은 오히려 동전의 양면과도 같다. 신화 숲들―다양한 사회, 문
화적 현상에 대한 은유적 창작물들인―을 '지향하는' 그 이면에는 애초부터
그의 철학적 의식이 개입하여 현상에 대한 신화적 은유화에 상호주관적
으로 작용해 왔기 때문이다.

후설에게 '지향성'이란 본래 경험을 구성하는 자아의식의 적극적 개입
을 뜻한다. 그의 지향성은 의식자체의 구조인 동시에 존재의 근본적인
범주다. 그에게 의식이란 애초부터 '~을 향한 의식'(Bewußtsein von Etwas)

인 것이다. 그가 세계에 대한 자아와 타아 간의 의식의 상호주관적 구성을 '수동적 발생'(passive Genesis)이라고 부르는 까닭도 거기에 있다.

이렇듯 후설의 현상에 대한 의식의 지향성처럼 권여현의 신화철학에서도 그의 철학적 의식은 일상의 현상들, 즉 생활세계에 대한 수동적 발생을 지향해 오고 있다. 그가 신화 숲들의 은유화 과정에서 보여 온 리좀적 사유작용으로서의 '관계-내-사고'는 의식작용의 기제에 있어서 현상에 대한 자아의식의 본래적 지향성을 강조한 후설과의 (습합의 결과이든 우연의 산물이든) 이른바 '가족유사성'16마저도 연상시킨다. 권여현에게도 신화 숲들을 지향하지 않는 상호주관적 발생으로서의 자아의식의 구성은 애초부터 기대할 수 없었을 것이기 때문에 더욱 그렇다.

권여현의 철학자들

《내가 사로잡힌 철학자들》, 이것은 권여현의 (2020년도에 열린) 전시회 타이틀이었다.

그는 전시회의 주제를 '나를 사로잡은 철학자들'이라고 하지 않았다. 그러면 그는 왜 굳이 능동(후자)이 아닌 수동(전자)의 형용사를 썼을까? 그것은 아마도 그가 '수동적 창조'로서의 자아의식의 현상과 작용을 숨기려 하기보다 도리어 이를 더 강조하기 위해서였을 것이다.

신화 숲 만들기와 더불어 수동적 발생의 '자아의식화'는 특히 2000년대

16 비트겐슈타인은 『철학적 탐구』(1953)에서 언어게임에는 언어의 공유된 본질이 없는 대신 언어적 가족유사성(family resemblances)만이 공유함으로써 개념적 범주를 형성한다고 주장한다.

권여현, 《내가 사로잡힌 철학자들》 작품 전시회장, 2020.

이후 상호주관적 의식의 창조적 발생을 통해 그가 간단없이 애써 온 예술혼의 생성과 변이, 그리고 성장을 위한 연마작업이다. 그것은 예술의 본질에 대한 순수한 관조만을 강조했던 신칸트주의자 쇼펜하우어의 예술론[17]과는 달리 무엇보다도 그가 선호해 온 철학자들-전시된 아래의 사진에서 보듯 프로이트에서 사르트르, 라캉, 크리스테바, 들뢰즈, 푸코, 데리다, 지젝에 이르기까지-의 사유방식과 세계관을 습합한 자신만의 '습합기제'(syncretic mechanism)를 활용하고 있다. 일찍이 그 철학자들의 레이더를

17 쇼펜하우어에 의하면 "예술은 순수한 관조에 의해 파악된 영원한 이데아, 즉 세계의 모든 현상에서 본질적인 것과 영속적인 것을 재현한다. 그리고 재현할 때의 소재에 따라 예술은 조형미술이 되거나 시 또는 음악이 된다. 예술의 유일한 기원은 이데아의 인식이며 유일한 목적은 이러한 인식의 전달이다." 아르투르 쇼펜하우어, 권기철 옮김, 『의지와 표상으로서의 세계』, 동서문화사, 2016, p. 234.

권여현, 〈내가 사로잡힌 철학자들〉, 2020.

발견한 그가 그것들과의 습합에 의한 '메디치 효과'[18]를 간파한 탓이다.

나아가 그는 그렇게 함으로써 생성인자형으로서의 철학적 리좀들을 신화 숲에 이식시킬뿐더러 그것들의 변이와 성장도 지속할 수 있게 했

18 '1+1은 2보다 크다.' 이렇듯 서로 다른 분야의 요소들이 결합할 때 각 요소의 에너지 합보다 더 큰 에너지를 분출하는 효과.

다. 다시 말해, 그는 지금까지도 그 메커니즘의 작용으로 인해 '관계-내-사고'의 파타피지크한 내용과 의미들을 차연(差延)시키고 있다. 그의 조형욕망이 여러 철학자들과 조우할 때마다 신화 숲의 파타피지크한 은유와 의미에 대한 '상징값의 차이와 지연'을 시도해 오고 있기 때문이다. 욕망에 대한 라깡의 주장처럼 그의 관계-내-사고가 조형욕망의 대상과 방법에 비례하여 복합적으로 이뤄지는 까닭도 마찬가지다.

라깡의 욕망론에 따르면 인간(人+間)은 타인과의 관계에서 악취 나는 욕망이 아닌 한 타인이 욕망하는 대상을 욕망하고, 타인이 욕망하는 방식으로 자신도 욕망한다. 이렇듯 애초부터 생활세계에서 관계적 동물로 태어난 인간의 욕망감염증이 인간의 태생적 조건이라는 것이다.

그 때문에 권여현도 2013년의 전시회 제목인 《맥거핀 욕망》(Macguffin Desire)에서도 보듯이 신화 숲을 단서로 삼아 자신의 생활세계를 우회적으로 말하려는 비유욕망에 관한한 라깡주의자가 되어 온 것이다. 이처럼 신화 숲으로 은유화된 현상들을 지향하는 의식작용의 메커니즘에서 그가 후설과 '가족유사성'을 보여 온 까닭도 마찬가지다.

실제로 그는 '철학을 따르는 미술'을 강조한 개념미술가 조제프 코수스와는 달리 파타피지크한 신화뮤지엄을 꾸미기 위해 이제까지 '철학의 지참'을 소홀히 한 적이 없다. 그에게 철학은 신화와 더불어 예술가가 갖춰야 할 필수 덕목이다.

그가 다양한 철학을 자발적으로 습합해 온 것도 그것을 지참하기 위함이다. 그에게는 철학이 신화 숲을 유목하는 지남이자 그 나름의 신화 뮤지엄을 만들기 위한 덕목인 것이다. 철학이 바쏘 콘티누오(지속저음)로

서 신화에 '새겨 들며'(embeded) 은유화된 그의 신화철학에서는 라깡의 욕망이론과 크리스테바의 텍스트론, 그리고 들뢰즈의 노마드론이 최소한의 지참 목록인 까닭도 거기에 있다.

그 밖에도 권여현은 여러 철학자들을 자신의 '철학 살롱'이나 다름없는 신화 숲으로 초대한다.

그는 누구보다 철학자들로 자신의 숲을 꾸미고 싶어 한다. '회화의 본질은 밀림 속의 숨바꼭질과 같다.'는 그의 주장대로 그는 자신을 사로잡은 철학자들과 그 신화 숲들 속에서 숨바꼭질하고 싶어 한다.

〈들뢰즈의 숲〉(2009)이나 〈헬로 들뢰즈 씨〉(2013)에서 보듯이 특히 들뢰즈의 철학이 지속저음으로 메아리치고 있는 그 신화 숲들은 그가 숨바꼭질하기 위해 초대한 철학자들의 숲이 되고 살롱이 된다. 들뢰즈의 리좀들이 생성인자형으로 작용하는 신화 숲들은 더욱 그러하다. 생명과 에너지를 지닌 그 리좀들이 줄곧 숲의 변화와 성장을 주도하고 있기 때문

권여현, 〈헬로 들뢰즈 씨〉, 2013.

권여현, 〈들뢰즈의 숲〉, 2009.

이다.

그가 〈눈먼 자의 숲에서 메두사를 보라〉(2019)에서 '메두사를 통해 개인의 감각과 의지, 그리고 생명을 석화(石化)시키지 말라.'고 경고했던 까닭도 마찬가지다. 메두사의 눈 대신 영혼의 눈으로 그린 회화는 그의 말대로 생명과 에너지가 석화되지 않는 영토다. 그가 메두사의 저주로 가득 찬 눈먼 자들의 숲처럼 (현상에 대한 실재도 실존도 부재한 채) 생명을 잃어버린 대지를 경고하고 나선 것도 그 때문이었다.

이번에 선보인 〈낯선 숲의 일탈자들〉(2022)에서 그가 그곳을 자신만의 독특한 리좀들을 통해 슬픈 신화의 숲으로 재신화화하는 이유 또한 마찬가지다. 그곳에서는 그가 현대의 오필리아들에게 들려주려는 장송곡과도 같은 '바쏘 콘티누오'의 울림이 더욱 뚜렷하게 들려온다.

3

토톨로지의 임계점에 서다
: 리암 길릭의 관계미학

❖❖❖

"예술은 언제나 다양한 층위에서 '관계적'(relationnel)이다. 다시 말해 사회성의 동인이자 대화의 발기인(fondateur)이었다. … 예술작품들은 더 이상 기량의 카테고리와 생산물의 성질에 상응하는 용어로서의 회화도, 조각도, 설치도 아니다. 그것들은 실존의 전략을 내포한 표면들, 부피들, 장치들이다." 니콜라 부리요, 『관계의 미학』에서

이미지 게임하는 필로아티스트

'추상'(abstract)이라는 개념은 '밖으로'를 뜻하는 라틴어의 접두사 abs와 '이끌어 내다'를 뜻하는 tractus의 합성어이다. 다시 말해 추상(抽象)은 내면의 관념이나 아이디어, 나아가 마음과 영혼(inner man)까지도 외부로 표출해 내는 '관념의 외재화' 과정이다. 그래서 우리는 내면의 관념들을 가시적으로 조형화한 것을 '미술'이라고 부르고, 연역적으로 논리화한 것을 '철학'으로 간주하며 귀납적으로 일반화한 것을 '과학'으로 규정한다.

하지만 관계의 미학실험으로 일관하고 있는 영국의 필로아티스트 리암 길릭(Liam Gillick)에게 추상개념에 대한 이러한 세 가지 의미의 분류

는 중요하지 않아 보인다. 내가 보기에 그는 이 개념을 자신의 조형 세계에서 미학적 · 철학적 · 과학적으로 실험하고 있기 때문이다. 우선 그의 조형작업이 이차원(평면)에서 이뤄지지 않는 까닭, 게다가 그가 어느 한 가지 장르에 만족하지 않을 이유도 거기에 있을 것이다.

심지어 그는 자신이 어느 특정한 범주의 아티스트나 미학자로 분류되는 것조차 동의하지 않을 것이다. 지금까지도 그랬듯이 자신의 예술정신, 그리고 그가 꾸미는 이벤트는 잠시도 어디에 정주하거나 어떤 플랫폼에 정박하려 하지 않기 때문이다. 그가 '개념은 다이너미즘이다.'라고 주장한 철학자 들뢰즈의 말을 인용한 까닭도[19] 마찬가지이다.

신니체주의를 대표하는 철학자 가운데 한 사람인 들뢰즈는 존재의 기원에 관한 철학적 구축물인 형이상학의 개념들을 가리켜 '개념의 미라들'—니체는 철학박물관의 유물이 된 그 개념들을 파괴하기 위해서『이 사람을 보라』(1888)에서 "나는 인간이 아니다. 내가 곧 다이너마이트다."(Ich bin kein Mensch. ich bin Dynamit)[20]라고까지 선언한 바 있다—이라고 규탄한 니체에 못지않게 개념의 역동성과 개방성을 강조한다.

들뢰즈는 필로아티스트 프랜시스 베이컨을 논평한『감각의 논리』(2002)에서도 '구상과 서술은 결과에 불과하다.'든지, '베이컨은 이 세계를 횡단한다.'든지, 그리고 '그가 바라는 회화는 내적이고 자기중심적인 이미지로부터 탈피하는 것이다.'라든지 등과 같은 언설들을 통해 추상개념에 이어서 추상화의 '역동성'과 '상관관계성'을 누구보다 강조한 철학자였다.

19 Liam Gillick, *Half a Complex*, HATJE CANTZ, 2019, p. 23.

20 F. Nietzsche, *Ecce Homo*, Wilhelm Goldmann Verlag, 1978, S. 185.

하지만 추상개념의 역동성과 관계성에 관해 이와 같은 이미지게임이 연출하는 '가족유사성'의 특징들은 들뢰즈보다 리암 길릭에게서 더욱 두드러진다. 변하지 않는, 비실재적인, 검증할 수 없는 본체의 존재에 대한 부정방식에서 들뢰즈의 언어게임보다 길릭의 '이미지게임'이 더 파괴적이기 때문이다.

그는 2010년에 쓴 글 「Abstract」에서도 '미술은 추상을 구체화할 경우 추상이 지니는 어떠한 성질도 더 이상 유지할 수 없다.'는 단언으로부터 시작한다. 더구나 그는 추상개념의 '비실존성', 추상미술의 검증불가능성, 그리고 파괴성을 주장한다.

심지어 그는 '추상예술의 창조는 동어반복(tautology)이다.'[21]라고까지

리암 길릭의 설치작품, 광주시립미술관 로비, 2021.

21 앞의 책, p. 347.

말한다. 그것은 비트겐슈타인이 이미 『논리철학논고』(1921)에서 '조물주는 창조자다.'와 같은 동어반복의 의미를 결국 '아무것도 말하고 있지 않다.'는 명제로 대신했던 것과 크게 다를 바 없다. 굳이 그와 같은 '역설의 논리'가 아니더라도 열린 미술의 창조는 길릭의 말대로 애초부터 논리적으로 검증할 수 없을뿐더러 결과적으로도 구체적인 주장에 대해 파괴성까지 지니고 있기 때문이다.

근접의 미학

리암 길릭은 '작품이란 더없는 피난처나 정박지를 제공하지 않는다.'고 주장한다. 그뿐만 아니라 '작품은 관람자와 그의 주변 세상을 떼어 놓지 않는다.'고도 말한다. 그는 미술작품의 창작을 언제나 우연히 만나는 '하나의 사건'이라는 의식이 충만할 때 이뤄지는 것이라고 생각하기 때문이다. 이것은 작품과의 조우를 문자 그대로 언제나 새롭게 일어나는 사건으로 만든다는 것이다.[22]

이처럼 그의 사유는 인과필연 대신 우연과 비선형성을 은유나 환유 등의 비유적 서사들로 강조한다. 그가 〈작품 9, 10〉의 Delivered Horizon과 Perceived Horizon을 비롯한 이제까지의 많은 작품들의 제목에 단순한 형용사보다 언어적 심상의 전달에 더 민감한 동사적 형용사인 '과거분사'를

22 앞의 책, p. 23.

리암 길릭, HORIZONS, 2021, 광주시립미술관.

유달리 많이 사용하는 까닭도 그 가운데 하나일 것이다.

그가 누차 고의적으로 사용한 과거분사라는 '지나간 현재'에는 〈FINS〉
와 〈HORIZONS〉 시리즈에서 보듯이 이미 텔레비주얼한 이미지를 내재
하는 시네마토그래픽한 시공의 이미지가 새로운 어떤 행복을 발생시키
는 관계임을 보여 주고 있다.

여기서는 그것들이 공리주의적인 양적 행복이 아닌 니체와 같은 '최소
최고의 행복'—'행복해지는 데는 얼마나 적은 것으로도 족한가! 적은 것이 가
장 훌륭한 종류의 행복을 만든다'[23]—일지라도 그것에 대해 공약가능한 관
계라는 점을 '동사적으로' 암시하기 위해 과거분사를 동원하고 있다. 아
마도 그것들에는 '선취기대'(Vorerwartung)에 따른 기대효과의 의도가 작

23 F. Nietzsche, *Also sprach Zarathustra*, S. 224,

용하고 있을 것이다.

그것은 닫힌 구조와 관계가 아닌 열린 구조, 또는 열린 총체성과의 관계 속에서 시간·공간적 복합성을 암시하며 일어나는 행복에 대한 이러한 시퀀스의 가능성들, 다시 말해 과거·현재·미래라는 틀에 박힌 코드를 넘어서 코드화될 수 없는 무언가를 전달하고 토론함으로써 새로운 잠재태와 조우하게 하기 위함이다.

그는 사유의 도구나 다름없는 자신의 작품들이 역동적인 관계를 수사하는 비선형적 상관성에 대해 직접 협상하고 토론하기 위해서는 단지 과거의 것에만 머물기보다 탈코드화되고 탈영토화된 새로운 타입의 행복 플랫폼이 되기를 원하는 것이다.

그러면서도 그는 모든 것이 '지금 그리고 여기에' 있는 사람들의 일상적 삶의 관계 속에서도 기본적으로 '지나간 현재'인 과거 분사형(分詞形)으로부터 해독되고 해석되기를 원한다. 실제로 관계가 없으면 삶도 없다. 누구의 삶도 죽음으로 관계를 종말 짓는다. 사랑, 권력, 부, 명예, 기쁨, 행복, 불행, 불안, 두려움, 종교 등도 모두 관계의 설명어들에 불과하다.

길릭이 '근접학'(proximics)이라는 신개념을 제시한 까닭도 거기에 있다. 그것은 그가 '관계의 소득'인 행복에 대한 지평융합의 현재진행형을 취하는 해석학 대신 가까이서 보고, 느끼고, 해석하려는 행복한 지평들(관람자들)의 새로운 '인간학적' 관계설정에 대해 반성케 하는 철학적 의도의 일환이었다.

한편 그가 말하는, 그리고 그의 작품들이 보여 주고 있는 '지각된 지평'

으로서 관계의 개념은 일찍이 영국경험론자 데이비드 흄이 지각을 위한 관념의 연합법칙들 가운데 하나로서 제기한 '인접성'(contiguity)의 개념과도 다르다. 감관에 의해 경험적으로 지각된 관념들의 군집화와 상호연관성을 분석하는 흄에 있어서 '인접'의 개념은 '아파트 안에 있는 한 공간(방)에 대한 관념이란 자연히 가로막힌 벽을 두고 인접해 있는 다른 공간들에 관한 관념으로 이어지게 한다.'는 연상작용을 의미한다.

흄의 말을 빌리면, 하나의 관념은 본래 또 다른 관념을 도입하여 그것과 연합시키는 어떤 '결합의 끈'이 있어야 한다. 그는 이러한 인접연상에 대한 경험적 지각이 이루어질 경우 복합관념을 이루도록 단순관념들에 작용하는 인식론적 에너지를 가리켜 '친절한 힘'이라고도 불렀다.

이에 비해 길릭이 제기하는 근접개념은 물리적 공간관계의 개념이 아닌 'Infinitely Divided'(2011)에서 말하듯 고정된 벽과 문에 의해 '경험을 분리시키는 공간나누기'[24]를 문제 삼으려는 인간학적 · 사회학적 관계에서 출발한다. 이때 그가 기대하려는 것은 공간에서 대화하고 토론하게 하는 결합의 끈이 벽이나 문이 없는 무한분할의, 탈구축의, 무경계의 관계 내에서 이뤄지는 '공명'이다. 그는 공명을 행복의 문으로 안내하는 입구로 간주하는 것이다.

그 때문에 그에게 개인의 의식이든, 이데올로기이든 다양한 복합관념들을 이루게 하는 관계들의 배경은[25] 상호작용을 위한 동기부여로서 그러한 '공명의 힘'을 가진 곳이어야 한다. 그는 '행복지수'(HQ,

24 앞의 책, p. 171.

25 앞의 책, p. 347.

Happiness Quotient)를 결정하는 것을 그와 같은 공명의 힘이라고 믿고 있을 것이다.

또한 흄이 인접연상처럼 정신의 내용이 감관이나 경험에 의해 우리에게 주어진 물질들로 환원된다는 이른바 '환원주의'의 입장을 천명한 데 비해 길릭의 근접개념은 일종의 미학적 '기대이론'에 가깝다. 5개의 FINS 시리즈에서 보듯이 그는 expectation, well-being, happiness처럼 공간을 새롭게 하는 열린 주제들을 통해서 가능한 한, 그것과 관계된 모든 것을 새롭게 보이도록 시도한다.

더구나 그가 작품을 문자 그대로 '옆에 놓는 것'이라고 할 경우에도 거기에는 흄이 분석한 '시공에서의 인접'이 간과하고 결여한, 정서적 '공간=배경'을 '조정(control)하려는' 의도와 기대가 함의되어 있다. 다시 말해 옆에 놓은 작품들은 '지금 그리고 여기에' 있는 사람들의 행복에 대한 마음이나 정서를 '조정해야' 한다는 것이다.

'조정'은 인접에 대한 소극적 연상이나 협상이 아니다. 그것은 〈McNamara〉(1992, 2016)를 비롯한 대부분의 작품이 보여 주는 '적극적

리암 길릭, 광주시립미술관, 2021.

암시'로서의 철학하기이기 때문이다. 그에게 '조정'이란 일반적으로 근접의 동기가 부여하는 토론과 같은 유의성(誘意性, valance)의 작용을 의미한다. 그가 자신의 작품이 갖는 공명의 힘을 믿는 까닭도 마찬가지이다.

본래 '근접'(proximity)의 어원은 라틴어 'proximo'(근처에 있다)의 명사형인 'proximum'이다. 그것은 현상학이 강조하는 '의식의 지향성'처럼 시공적 '최근'에로의 지향적 개념이다. 한마디로 말해 그것은 행복이라는 목표지점에 '가장 가까이 놓는 것'을 뜻한다.

그것은 외재적 공간에서뿐만 아니라 불안이나 스트레스와 같은 내면적 의식이나 심리상태에서도 유의성의 심리적 · 정서적 리좀이 소리 없이 해소작용을 하며 최선의 행복을 향한 내 · 외의 최근 지점(또는 시점)에로 '점점 다가간다'는 뜻에서 '옆에 놓음'이고 '근접'인 것이다. 예컨대 길릭이 2018년의 작품 〈There Should Be Fresh Springs〉에서 'increasing proximity'(근접성의 증가)를 굳이 각인시킨 경우가 그러하다.

그가 이미 〈Volvo Bar〉(2008)에서 '능동적이고 자유로운' 장면(Mis-en-Scene) 읽기를, 즉 공명의 힘을 실험한 까닭도 그와 다르지 않다. 또한 그가 말하는 근접은 낚시에서의 미끼처럼 불특정 다수의 공명을 암시하기도 한다. 그가 〈작품 12〉에서 1974년 포르투갈의 카네이션 혁명의 상징으로 2009년 등장시켰던 디지털 피아노를 2021년에 또다시 광주에 옮겨와 30년 전 1981년 5월에 일어난 민주혁명의 현장 '옆에 놓은' 이유도 마찬가지이다. 그의 피아노는 이번에도 이념적 근접을 통해 '지금, 그리고 여기서' 혁명을 이미지로써 공명하고 있는 것이다.

리암 길릭, 〈작품 12〉, 2021.

그의 근접은 공명을 다수의 이야기 속으로 끌어들여 '공감'에서 '공유'
에로까지 이어지게 하는 특별한 관계이다. 비유컨대 그것은 마치 바이러
스의 감염에서 기생을 거쳐 공생의 과정으로 이어지는, 즉 적과도 같은
식탁에서 식사할 수 있는 상리공생(commensalism)에 이르기까지의 과정
과도 비슷하다.[26] 그런가 하면 그가 보여 온 근접의 관계는 최근 프랑스
의 철학자 알랭 바디우가 말하는 '공동의-장소에-놓음'(mise-en-lieu-
commun)과도 유사하다.

26 Arno Karlen, *Man and Microbes*, Simon & Schuster, 1995, pp. 17-18.

그 때문에 근접의 관계값을 상징하는 그의 작품들에서는 그것들과 조우하는 관람자들의 공명을 위한 상리공생(相利共生)이나 이종공유 (interface)와 같은 정서적·심리적 공유성을 기대하기 어렵지 않다. 또한 거기서는 마치 문이 없는 갤러리처럼 어떤 작품이라도 공생에 이르는 감염 바이러스가 아무런 방해도 받지 않고 침투할 수 있는[27] 유의성의 지시도 가능하다.

횡단적 주름공간들

리암 길릭에게 '현전(現前)이 여기 있다', 즉 '어떤 것이 여기 있다'(quelque chose)는 공간의 현전성을 경험적으로 확인시켜주는 방(房)에서 벽이나 문과 창문은 건축에서뿐만 아니라 사회적으로도 나누기나 구별짓기의 장치들이다.

전통적인 건축에서 방이 영구적인 벽과 문들로 나눠진다면 그것은 방이 아니라 피난처인 동시에 사회적 신분의 위계를 만드는 공간이다.[28] 한때 영국에서 문과 창문이 삶에서 불행을 상징하는 장치였던 것도 그 때문이다.

다시 말해 영국에서는 유럽에서 가장 먼저 1696년부터 1851년까지 무려 155년간이나 주택의 유리문과 창문의 숫자에 따라 세금을 물리는 이

27 Liam Gillick, *Half a Complex*, pp. 171–172.
28 앞의 책, p. 171.

른바 '창문세'(window tax)와 '유리세'(glass tax)가 시행되었을 정도였다. 그 때문에 가난한 서민들은 세금이 두려워 건물 내외의 문과 창문의 수를 줄이거나 아예 벽돌로 막아 외부와 차단해 버리기도 했다.

길릭이 전통적인 벽이나 문의 존재의미를 신분의 위계를 만드는 공간 이라고 표현한 까닭도 그와 크게 다르지 않다. 더구나 그는 그것들을 '숨 김'이나 '감춤'의 장치라고도 표현한다.

그것은 그러한 부정적인 개념들만으로도 인류가 겪은 불행의 거대서 사인 미셸 푸코의 『감시와 처벌: 감옥의 탄생』(1975)을 떠올리게 할뿐더 러 그와 연관된 피터 핼리의 〈큰 감옥〉(1981), 〈통로와 감옥〉(1981), 〈주 간조명 감옥〉(1982), 〈감옥〉(1985), 〈지하 통로가 있는 노란 감옥〉(1985), 〈굴뚝과 통로가 있는 감옥〉(1985), 〈푸른 감옥〉(2000) 등의 기하추상 작 품들도 연상시키기에 충분하다.

피터 핼리, 〈굴뚝과 통로가 있는 감옥〉, 1985.

리암 길릭, 〈스트럭처 A〉, 2021, 광주시립미술관.

하지만 감옥 이미지와 같이 닫힌 공간에서 겪어야 할 불행의 추상화에만 몰두하는 피터 핼리와는 달리 들뢰즈적인 길릭의 벽과 문에 대한 행복한 아이디어들은 언제나 '열림'(l'ouvert)에 초점이 맞춰져 있다. 공간뿐만 아니라 시간도, 나아가 그의 정신세계도 마찬가지이다. 그는 '열림'을 좋은(bon) 시간(heur), 곧 행복(Bonheur)이라고 믿기 때문이다. 그가 이른바 '행복방정식'이 국제언어가 되어야 한다고 주장하는 까닭도 거기에 있다.

내가 길릭의 '문 없는' 행복한 공간이 "새로운 것을 발생시키는 것, … 그러므로 우리가 지속과 직면하거나 지속 중인 우리 자신을 발견할 때마

다 변화하고 있고, 어딘가 열려 있는 전체가 어딘가에 존재한다고 결론 지을 수 있다."[29]는 들뢰즈의 '열림'과 맞닿아 있다는 생각을 지울 수 없는 것도 그 때문이다.

예컨대 〈스트럭처 A〉에서 새로운 실내장식의 건물인 문과 창이 없는 '열린 갤러리'에 대한 그의 주장이 그러하다. 내부가 훤히 보이는 구조물 A의 한쪽 벽은 '유리가 없는' 뻥 뚫린, 그래서 사람들이 자유롭게 오갈 수 있도록 열려 있는 창이다. 그는 이처럼 실내가 온통 개방된 갤러리에서 는 한 곳에서 다른 곳으로 이동한다는 사실이 (전통적인 건물에서와는 달리) '침투가능성'의 기능을 부정하는 것이라고 생각한다.

실제로 이러한 추상작용의 구조들이야말로 '추상은 파괴의 과정'이라 는 그의 언설을 어떤 설명 없이도 충분히 실감하게 한다. 닫힘과 열림, 즉 출입의 개념이 문과 창문(둘을 합해 '창호'라고 부른다)을 통해서 생 겨났음에도 길릭은 그것들을 통해 Horizon의 공간개념에 물음을 던지고 있다.

그는 그 파괴의 임계점에서 추상미술이란 구체적인 것에 대해 더 이상 '아무 말도 하지 않는 것', 즉 토톨로지임을 확인시켜 주고 있다. 다시 말 해, 아예 유리마저도 없앤 이 구조는 세지마 가즈요(妹島和世)와 니시자 와 류에(西澤立衛)가 공동으로 설계하여 2004년에 개관한 '가나자와 21 세기 미술관'이 필자에게 의문을 제기했던 르 코르뷔지에의 주장—'건축

29 Gilles Deleuze, *CINÉMA 1, L'IMAGE-MOUVEMENT*, Minuit, 1983, p. 20.

의 역사가 계속되는 한 창호(窓戶)의 역사도 계속될 것이다.'—을 더욱 믿을 수 없게 하고 있다. 이번에도 그가 보여 주는 탈구축의 구조는 '건축의 역사는 창호의 역사다.'라는 명제가 언제까지, 얼마나 유효할지를 궁금하게 하기 때문이다.

본래 건물의 벽은 외부지평과 내부지평 간의 한정어다. 벽이 지평 위에서 만들어지는 상관차원의 심리적 경계를 '시선'으로 한정 짓는다면 문과 창문은 외부와 내부라는 상관공간의 정서적 경계를 '침투가능성'으로 규정한다. 어원적으로도 시계(視界)를 뜻하는 'horizon'은 그리스어 'horízein'(한정하다)의 현재분사를 명사화한 것이기 때문에 더욱 그렇다. 길릭이 〈Horizon〉 시리즈들에서 Delivered와 Perceived라는 한정어를 덧붙인 까닭도 마찬가지일 것이다.

하지만 〈작품 9, 10〉에서 보듯이 그의 지평개념에는 이미 두개의 한정어로 인해 행복에 대하여 예감할 수 있는 선취기대—현상학자 후설도 지평을 가리켜 '일정한 범위 안에서 예기되는 미지성'(未知性)이라고 부른다—가 함의된 탓에 통사적 의미를 넘어서고 있다. 그 한정어들의 의미는 들뢰즈가 문(le phylum)을 '횡단적 고름'(trans-consistance)에 비유한다든지 '탈영토화의 문지방'(seuil)이라고 표현한다든지 '지평선 위를 따라 다양한 장소를 거쳐 나가는 흐름을 유발하는 곳'[30]이라고 주장한 철학적 언설보다 더 함축된 메타포임에 틀림없다.

그것들은 '추상미술이란 언제나 다른 활동들과의 관계적 배경형식을

30 Gilles Deleuze, Félix Guattari, *Mille Plateaux*, Minuit, p. 539.

찾는 것'이라는 작가의 관계미학을 여기서도 확인시켜 주고 있다. 그가 축소지향적인 닫힌 회로와도 같은 미니멀리즘을 마뜩치 않게 생각하는 까닭도 거기에 있다. 미니멀리즘에서는 창의적 추상기계로서의 토톨로지와는 반대로 폐역의 연역논리가 추상의 부정을 욕망하거나 추상작용으로부터의 도피[31]를 기도했기 때문이다.

의미복합체로서 토털아트

군이 분류하자면 설치미술가 리암 길릭은 대표적인 추상주의자다. 하지만 그의 추상화(抽象化) 작업은 기존의 추상미술의 어떤 양식으로는 설명되지 않는다. 세상과 소통하려는 그의 표상의지와 방법이 여러모로 새롭기 때문이다. 한마디로 말해, 그는 토털이벤트의 프로듀서다.

그는 가는 곳마다 늘 다양한 추상적 아이디어와 주제에 대해 감관(특히 눈과 귀)으로 토론하는 복합적 커뮤니케이션을 시도한다. 그것은 무엇보다도 그의 작품들과 조우하는 모두에게 행복의 '통각적 신경망'을 구축해 주기 위함이다.

그러면서도 그는 이벤트마다 의미복합체로서의 새로운 메시지를 담는다. 그 메시지의 스펙트럼도 그가 던지는 아이디어들의 지평만큼 넓고 다양하다. 이를테면《변화의 주역들》(The Alterants)이라는 주제의 최근 전

31 Liam Gillick, *Half a Complex*, p. 348.

리암 길릭, 〈Levered Configuration: Input and Output Feeling〉, 2023.

시(갤러리 바톤, 2023.10.)도 예외가 아니었다. 전시회는 주제만큼이나 나에게도 이전과는 또 다른 아이디어와의 융합을 요구하는 새 지평이었다. 무엇보다도 그가 즐겨 온 라이팅 아트가 이번에는 언어와 문법을 달리하기 때문이다.

그가 이번 전시에서는 조명 글쓰기 대신 라이팅부조가 기호언어와 하모니를 이루는 새로운 배치의 상징태를 통해 이전과는 '다른 변화'(alterant)—라틴어에서 '다른'을 뜻하는 al과 '비교접미사' ter을 결합한 합성어—를 시도한 탓에 나에게도 도형어문을 새로 '교체해야' 하는 지평융합이 불가피할 수밖에 없었다. 이렇듯 그는 끊임없이 행복지수의 수정을 요구하고 있다.

이렇듯 매번 그가 새롭게 연출하는 사건과 조우하고, 그것에 또다시 공명하는 사람들은 저마다의 지평에서 적어도 최소 최고의 행복을 융합할 수 있다. 그들에게 다음에의 기대와 궁금증을 유발하는 이유도 그것이다.

더욱 신기한 것은 그가 필로아티스트임을 주지시켜 주듯 자신의 작품마다 매번 빼놓지 않고 철학을 지참한다는 점이다. 누구라도 그를 제대로 주시하지 않는다면 그를 단지 철학적 사유를 우선시하는 개념미술가로만 오해할 수도 있다.

하지만 그의 작업은 아서 단토가 규정한 '철학을 따르는 미술'이 아니다. 나는 그가 이제껏 해 온 작업을 '철학을 지참한 미술', 다시 말해 그의 토털아트가 곧 '필로아트'라고 정의하고 싶다. 그는 철학적 글쓰기의 맛과 이유를 너무나 잘 아는 흔치 않은 미술가이기 때문이다.

그는 관계의 철학과 가까움의 논리를 추상적으로 스토리텔링 한다. 그는 근접의 미학을 언제나 추상적인 플랫폼으로 연출한다. 그러면서도 그는 시간 · 공간적 관계에 관한 자신의 철학적 사유를 파종하기 위해 끊임없이 글쓰기 한다. 그것이 바로 그가 지금까지 다른 사람들에게 주목받아 온 이유들 가운데 하나일 것이다.

4

욕망과 영혼의 변증법적 대화
: 리너스 반 데 벨데의 '사이의 미학'과 '관계의 철학'

◇◇◇

"많은 예술가가 위대함으로 향하는 여권을 가질 수 있다. 하지만 용기 있
는 몇몇의 예술가만이 여행을 떠난다." 월터 소렐, 『Dance in Its Time』에서

결코 끝나지 않을 여행

철학이나 미학의 여행에는 종점이 없다. 그래서 칼 야스퍼스는 그것들
을 결코 끝 갈 데 없는(never-ending) '도상(途上)의 학'이라고 말한다. 철
학이나 미학의 여행은 세상만사에 대한 '궁금증' 때문에 한다. 그래서 데
카르트는 그것을 '의문의 학'으로 규정한다.

1994년 부모와 함께 그랜드 캐니언으로 떠났던 벨기에의 11살짜리 소
년 리너스 반 데 벨데(Rinus Van de Velde)의 여행이 보통의 유람(physical
journey)이 아닌 이유도 마찬가지다. 그랜드 캐니언에 도착한 소년 앞에
는 장관의 파노라마가 펼쳐졌음에도 그는 뜻밖에 (용기 있게도) 차에서
내리길 거부했기 때문이다.

그것은 한 천재소년에게 앞으로 일어날, 예술 감독인 덕 베르마엘렌의

말대로 '결코 끝나지 않을' 미학적 · 철학적 여행(mental journey)의 지남이
되는 하나의 사건이었다. 그로부터 그에게는 눈앞의 세상뿐만 아니라 그
배후 세계에 대해, 그리고 그것들 사이의 관계에 대해서도 궁금증을 갖
게 하는 영혼의 여행이 시작된 것이다.

현상에 대한 감각적 인식 이전에 이데아에 대한 선지식을 강조했던 플
라톤처럼 그 소년에게도 아직은 불완전할지라도 상상계와 현상계라는
이원론적 인식의 틀이 자리 잡은 탓이다. 이를 테면 데이비드 호크니의
그림-〈레일이 있는 그랜드 캐니언 남쪽 끝〉(1982)-을 통해 이미지만으로
각인된 기시감에 의해 (인지 절차가 비록 플라톤과 반대일지라도) 실물
과 관계짓기 하려 한 경우가 그것이다.

그랜드 캐니언으로의 여행이 소년에게 가져다준 충격은 기시감(旣視
感) 속에서 생성인자형으로만 잠재되어 있던 천재성과 조형욕망을 자극
하여 '영혼 속의 여행'(Inner Travel)이라는 미학적 · 철학적 표현형으로 전
환시킨 심리적 · 정신적 작용이나 다름없었다. 다시 말해 그 기시감은
인위적 이미지(fiction)와 실제의 물상(reality) 사이의 이원적 관계에 대해
자신의 욕망과 대화하며 쉽사리 끝나지 않을 '의문의 도상'에 나서게 했
던 것이다.

덕 베르마엘렌도 그 여행은 "결코 끝나지 않을 정신적 여행의 시작이
었다. 그의 미술 작업은 바로 이것으로부터 시작한다."[1]고 말한다. 예컨

1 Dirk Vermaelen, 'The Cunning Little Vixen', *Rinus Van de Velde: Inner Travels*, Hannibal, 2022,
 p. 19.

데이비드 호크니, 〈레일이 있는 그랜드 캐니언 남쪽 끝〉, 1982.

대 그가 고백하듯 작품들의 하단에 적어 넣은 〈I'll stay in the car, David…〉 (2019)나 〈I am the armchair voyager〉(2020)라는 단문들(fragments)의 경우가 그러하다.

그는 그랜드 캐니언의 충격으로부터 20여 년이 지난 뒤에 선보인 오일 파스텔 작품의 하단에서도 자신의 길고, 아주 힘든 그간의 작업 여정을 가리켜 "이 길고도 힘든 내적 여행…"이라고 독백할 정도였다. 2022년도 유로팔리아(EUROPALIA) 아트 페스티벌에서 전시 제목을 'Rinus Van de Velde: Inner Travels'라고 붙인 이유도 거기에 있다.

관계의 철학자와 사이의 미학

《EUROPALIA 2022: Trains & Tracks》의 서문은 페스티벌이 70여 개의 이벤트로 구성된 축제라 규정했고, 반 데 벨데의 전시는 목탄화나 오일 파스텔, 드로잉, 세라믹, 설치, 사진, 비디오 등 여러 분야를 망라한 종

합적 작업 세계를 보여 주었다. 그의 이른바 '기차 여행'은 이토록 신비롭고 상상력이 넘친다.

자아인식이나 반성을 위한 관계방식으로서 그의 '내적 여행'(inner travels)은 주로 이미지와 실재의 사이들을 목적지로 삼기 때문에 신비롭다. 그리고 그곳을 달리기 때문에 무한한 상상의 세계 속에 빠져든다. 이를테면 가상과 실재 사이, 이미지와 원본 사이, 정지와 운동 사이, 컬러와 흑백 사이, 이미지와 단문 사이들이 그것이다. 그의 기차 여행을 '신비의 여행'이나 '상상의 여행'이라고 하는 까닭도 거기에 있다. 이렇듯 그의 여행에서는 어느새 탈코드와 코드들 '사이의 미학'(aesthetics of betweenness)이 만들어지고 있는 것이다.

또한 그랜드 캐니언의 충격 이래 그의 상상력은 이제껏 사이의 공간마

리너스 반 데 벨데, 〈나는 안락의자 여행자다〉, 2020. 목탄.

다 기차 여행을 위한 트랙 만들기에 지칠 줄 모른다. 다시 말해 그 여행자는 다양한 '관계짓기=문(門)만들기'에 온 힘을 쏟아붓는다. 그는 이를 위해 문으로서 '중간의 것들'(Zwischen-Dinge)을 다양하게 배치한다.

그는 여기저기에다 의도적으로 '매개물들'(Zwischen-stücke)을 설치하거나 간주곡을 삽입하는 것도 잊지 않는다. 그렇게 하는 동안에 그는 이미 모리스 블랑쇼가 말하는 사유의 외부성, 즉 '바깥(dehors)의 사유'를 위한 출입문으로서 욕망기계들을 만드는 '관계의 철학자'가 되고 있는 것이다.

하지만 그만큼 그 여행자의 심경은 편하지 않다. 〈I am the armchair voyager〉(2020)에서의 고뇌에 찬 표정처럼 그의 심경 또한 심각하고 고통스럽다. 고뇌로 사유의 문턱값을 치르는 그의 표정은 하단의 단문이 '안락의 역설'임을 강조한다. 나아가 그 필로아티스트는 '나는 처절하다.'(I'm desperate)고까지 토로한다. 그에게는 안락의자일지라도 욕망과 영혼의 사이나 관계만큼 갈등하는 '긴장의 영토'도 있을 수 없기 때문이다.

본래 그곳이 어디고, 그것이 무엇이든 의식이 발전하는 상대적(변증법적) 관계 속에서는 누구도 갈등이나 긴장을 피할 수 없다. 긴장이 곧 대자(für-sich)와 즉자(an-sich)의 관계마다 끝없는 지양과 종합을 위해 작용하는 에너지인 탓이다.

대타 존재(Für anderes)—타자의 존재를 대자와 같은 주체로 볼 때 나타나는 자아상을 일컫는다—로서의 자아에 남다른 충격적인 자아인식의 경험을 가진 리너스 반 데 벨데에게는 더욱 그렇다. 이를테면 2011년에 드로잉으로 시작한 여행이 10년 지난 뒤 〈La Ruta Natural〉(2019-21)과 같은 에

너지 넘치는 작품들에서 동일과 동질에 대한 상반된 역설을 암시하며 긴
장감을 더해 주는 경우들이 그것이다.

일찍이 이미지가 유도하는 선이해(Vorverständnis)의 공간과 실재에 대
한 경험적 공간 사이의 불일치를 간파한 리너스 반 데 벨데가 존재와 사
물의 정체성에 관한 '사이의 질문'(Zwischen-Frage)을 잠시도 멈출 수 없
는 까닭도 마찬가지다. 그래서 그는 부단히 목탄이나 파스텔로 드로잉하
고, 흙을 빚어 미니어처 세상을 만든다. 또한 그는 매개물들을 설치하고,
사이-존재(Zwischen-Sein)로서의 인물들을 필름에 담고, 촬영도 한다.

그의 이러한 환상적이고 잡종적인 텍스트들(퍼포먼스들=시니피앙들)
은 욕망과 영혼의 관계성에 대해 사유하고, 말하고, 독백하듯 대화하며

리너스 반 데 벨데, 〈La Ruta Natural〉, 2019-2020.

'대립의 절편들'에 대한 끝없는 변증법적 종합을 시도한다. 큐레이터 파니 팻저도 그가 우리에게 전하는 스토리들은 전방위적으로 진행된다고 주장한다. 그러면서도 그녀는 그것들을 가리켜 반복과 모순의 덩어리들이라고도 평한다.[2]

그랜드 캐니언의 사건에서 보여 주듯 애초부터 그는 사이짓기를 위한 '욕망의 탈영토화'도 마다하지 않는다. 그가 욕망의 탈주선을 따라가는 환상적인 횡단여행을 위한 탈주 기계로서 기차를 만들어 내는 까닭도 거기에 있다. 그뿐만 아니라 허구적 자서전들에서 보듯이 그가 떠나온 다양한 여정들 또한 나름의 내재적 관계맺기를 위한 '영혼의 재영토화' 과정이나 다름없다.

> "탈영토화의 여러 운동과 재영토화의 여러 과정은 끊임없이 가지를 뻗고, 또 서로를 받아들이고 있다. 어떻게 이들 사이에 상호 관련이 없다고 할 수 있겠는가?…이러한 생성은 각각 한쪽 항을 탈영토화하고 다른 쪽 항을 재영토화한다."[3]

라는 '천개의 고원(Mille Plateaux)'을 달리는 들뢰즈와 가타리의 노마디즘을 그가 '내적 여행'으로 용기 있게 실행하고 있기 때문이다. 목탄화 〈Try leaving behind the realm of your imagination and it will haunt you like a ghost…〉(2011)에서 보듯이 그는 이제껏 자신만의 유목적 사유의 초원,

2 Fanni Fetzer, *Rinus Van de Velde: I'd rather stay at home*, Hannibal, 2021, p. 7.

3 G. Deleuze, F. Guattari, *Mille Plateaux*, Minuit, 1980, p. 17.

즉 실제의 초원, '외부에 존재하는' 다양한 싱싱한 초원 위를 달리고 있는 것이다.

허구적 자서전

대타 존재의 차별성을 남보다 일찍이 자각하게 된 리너스 반 데 벨데에게 '허구적 자서전들'은 욕망의 비상구이자 영혼의 탈주선이다. 그것들은 변증법적 긴장을 요구하는 욕망의 탈코드화와 영혼의 재코드화 과정에서 그가 창조하는 장치들이다.

실제로 자화상 그리기의 다양한 시도들은 임계점을 향해 상승하는 카타르시스의 욕망지수이자 긴장도의 반영인 셈이다. 그 긴장감은 그의 기차에 잠시라도 동승하려는 관객들조차도 놓아주지 않는다. 착시나 감정 이입이 이루어지는 관객일수록 그들은 더욱 긴장하게 마련이다.

그가 기차 여행에 세라믹 작품 〈지베르니에서의 한여름〉(2020)에서 보여 준 클로드 모네를 비롯하여 피에르 보나르, 에드바르 뭉크, 앙리 루소, 조셉 요아쿰, 조세핀 트롤러 등 자신에게 영감을 준 수많은 동반자들을 초대한 까닭도 마찬가지다. 그가 그들과 함께 마음에 드는 마을의 역들(2022년도 갤러리 바톤의 개인전을 포함하여)에 정차해 온 이유도 그와 다르지 않다.

그에게 동반자들이 '가변적 자아'(alter ego)의 거울이라면, 그가 정차하

리너스 반 데 벨데, 〈지베르니에서의 한여름〉, 2020.

는 곳들은 외부로 통하는 관문이자 세계라는 직물의 매듭자리들이다. 이에 대해 덕 베르마엘렌도 다음과 같이 주장한다.

"본래 그의 전시는 그가 세계로 통하는 여행이다. 거기에서 그는 처음으로 그에게 영감을 준 미술가들의 작품과 조우한다. 그것들은 저마다 그가 자신의 작품을 통해 구축하고 있는 허구적 자서전에서의 '가변적 자아'로서 작용한다."[4]

리너스 반 데 벨데는 자아욕망과 타자욕망과의 관계뿐 아니라 미셸

4 Dirk Vermaelen, 앞의 책, p. 19.

푸코가 말년에 강조했던 자기통치를 위해 '자기 자신과 맺어야 할 관계'(rapport à soi)도 일찍이 간파한 탓일 것이다. 시간이 지날수록 그가 장르를 넘나들며 점차 더 많은 자화상 그리기에 박차를 가하는 까닭도 그와 다르지 않다.

그것은 그가 관객들에게 새로 그린 자화상들, 즉 달라진 가변적 자아들을 확인시키기 위한 것이기도 하다. 그는 그것들이 무엇보다도 '영혼의 새로운 의복'이 되기를 바란다. 그뿐만 아니라 그는 차이 나는 자화상들이 자신의 '허구적 자서전'에도 되먹임을 해 준다고도 생각하고 있는 것이다.

그것은 리너스 반 데 벨데가 자서전들에서도 데리다가 말하는 이른바 '차연'(差延)—공간적 구별이나 다른 것과의 관계를 의미하는 '차이'와 시간적으로 미루는 것을 뜻하는 '지연'을 결합한 복합의미—의 효과를 기대하고 있기 때문일 것이다. 데리다는 글자를 통해서 의미의 영원한 '결정불가능성'의 논리를 설명해 보려고 차이 대신 차연이라는 신조어를 만들었다. 한마디로 말해 그가 생각하기에 쓰인 모든 글의 의미는 'X'이다. 글이란 어떤 독자들에게도 그 의미값이 고정되지 않은 미지수인 것이다.

데리다가 글자의 의미를 차이 나고 지연되는 'X'로 간주하듯 리너스 반 데 벨데도 자아(ego)의 이미지를 '가변적'인 'X'로, 즉 결정불가능한 차연(차이+지연)의 형상으로 간주하기는 마찬가지다. 그의 자서전을 '허구적'이라고 부르는 까닭도 그와 다르지 않다. 이를테면 그의 상상여행에서 유래된 코스모스들, 백일몽과 예술가적 대화들로 된 3차원의 비디오

설치 작품인 〈The Villagers〉(2017–19)와 〈La Ruta Natural〉(2019–21)이라는 필름들 모두에서 (그가) '허구적 자서전의 논리'를 의도적으로 사용한 경우가 그러하다.

이중상연하는 메시지의 파종

리너스 반 데 벨데만큼 독백하는 필로아티스트도 흔치 않다. 그런가 하면 그는 독백하며 상대(관람자)와 대화한다. 독백이 곧 그의 관계방식이기 때문이다. 그는 '독백하는 대화', 그리고 '형상과 문장의 동시 사용'

리너스 반 데 벨데, 〈The Villagers〉, 2017–19.

이라는 이중의 방법으로 자신이 원하는 메시지를 세상에 파종한다. 상하에서의 '이중 상연'(la double séance)이 그가 일관하는 메시지의 '파종' 방법인 것이다.

특히 그는 작품의 하단마다 제목 대신 단문달기로서의 글쓰기에도 어김이 없다. 그에게 메시지의 채널로서 단문을 동반하지 않은 작품의 출현은 더 이상 생각할 수 없을 정도다. 무슨 이유에서, 또는 무슨 전략에서 그렇게 하는 것일까? 그것은 아마도 데리다가,

> "글을 쓴다는 것은 무엇인가? 그리고 그것은 무엇을 의미하는가? … 의심할 바 없이 그것은 어떤 무의식과 연관된 욕망에 의해 나에게 영감을 불러일으킨다. 결국 문자를 기록한다는 것이 나를 그토록 매혹시키고, 나의 마음을 빼앗으며, 나를 선도하는 이유는 무엇일까? 왜 나는 문자를 기록한다는 글쓰기의 책략에 그토록 매혹되는 것일까?"5

와 같이 독백하는 심경과 크게 다르지 않을 것이다.

리너스 반 데 벨데가 모든 작품에서 보여 주고 있는 모노로그 방식의 스토리텔링은 적어도 욕망실현의 '대리보충'을 위한 방법이거나 독자의 영혼과 교감하려는 대화의 통로일 수 있다. 아니면 거기에는 새로운 버

5 Jacques Darrida, *Philosiohy in France Today*, Cambridge, 1983, pp. 37-38.

전의 '콤바인 아트'를 창작하려는 그의 의도가 숨어 있을지도 모른다. 이를테면 작품마다 단문들로 파종하고 있는 메시지의 또 다른 흔적남기기로 인해 '회화 단문집'이나 '회화의 서사문학'이라는 새로운 장르의 출현이 가능할지도 모를 일이다.

다양한 조형기호들의 묵시록과 같은 텍스트의 상단부에 비해 스토리를 글쓰기로 전달하고 있는 하단부는 관객(타자)에게 지평융합(해석)의 자의성을 제한하는 기호학적 의미작용에 불과한 상투적 제목(Title) 달기에 대한 거부일 수 있다. 그뿐만 아니라 리너스 반 데 벨데의 스토리텔링은 의미의 결정불가능성과 개방성, 사유의 차별적 미완성을 나름의 방식으로 표현하려는 다의적(polysémantique) 전략에서 비롯된 것일 수 있다.

예컨대 앞에서 본 살금살금 걷는 여우의 걸음걸이에서 영감을 받은 이미지에 대하여 'Try leaving behind the realm of your imagination and it will haunt you like a ghost…'라는 스토리를 그 하단에 적어 넣은 커다란(200 × 200cm) 모노크롬의 목탄화가 그것들 가운데 하나이다.

더구나 허구와 실재의 조화를 시도한 이 목탄화에서 구상주의자인 그는 하단에 "1952년 12월 매서운 추위 속에서 두 달 간, 아직 선보이지 않은 단색화 'untitled #0'을 작업하는 것은 고통스러운 경험이었다. … 상상의 영역을 떠나려 한다면 이는 유령처럼 당신을 괴롭힐 것이다."(Working on my until now unexhibited monochrome 'Untitled #0' was an excruciating experience that lasted more than two bitter cold December months in 1952. … and it will haunt you like a ghost)라는 스토리를 네 줄로 유난히 길게 적어넣으며 미국의 비구상주의를 대변하는 마크 로스코의 추상표현주의까지

리너스 반 데 벨데, 〈Try leaving behind the realm of your imagination and it will haunt you like a ghost…〉, 2011. 목탄.

동원한다.

　실재와 비실재(추상이나 허구)의 이와 같은 대비 작업도 신비와 상상의 여행가답게 상상력의 영역 넘어서 오직 추상적인 회화의 언어만으로 의미의 초월을 암시하는 그의 전략에서 비롯되었을 것이다. 그것은 데리다가,

　　"글쓰기의 표현성은 우리가 알건 모르건 간에 실제로 이미 언제나 초월되어왔다. 우리가 표현해야 할 의미라고 부르는 것은 이미

도처에서 차이의 망(網)들로 구성되어 있다. … 의미의 내재성은
이미 그 자신의 외부작용에 영향 받게 된다. 그것은 항상 자기 밖
으로 놓이게 된다."[6]

라고 주장했던 까닭도 그와 크게 다를 바 없다.

실제로 상하에서 이중으로 전하고 있는 메시지가 지닌 의미의 초월성
이나 외부성은 리너스 반 데 벨데의 거의 모든 작품들-드로잉, 오일 파
스텔, 세라믹, 설치, 사진, 필름 등, 일정한 시간과 장소에 구애받지 않고 언
제나 사실과 상상력이 뒤섞이며 조화를 이루고 있는-에서처럼 복수의 언
어로 의미를 파종하고 있는 토털아트(복합 텍스트들)의 경우에는 더욱
그러하다.

영혼과 다의적으로 대화하다

리너스 반 데 벨데의 미학이 추구해 오는 욕망실현의 방법은 탈장르
적이고 탈코드적이다. 그의 상상력은 이미지의 이종교배나 타화수분
의 상상력을 끊임없이 발휘하기 때문이다. 캔버스 위에 목탄으로 그린
뒤 그 아래에 써 넣은 〈Yes, we are connected, and it starts to fester and to
proliferate〉라는 단문의 제목에서도 보듯이 그는 우리의 욕망이 정말 '세

6 Jacques Derrida, *Positions*, Minuit, 1972, pp. 45-46.

포분열한다.'(proliferate)고 믿는다. 정신분석학자 자크 라캉처럼 그 역시 '인간의 욕망은 타자의 욕망을 통해 욕망한다.'고 생각하고 있는 것이다.

그의 작품들이 경계해체나 잡종화의 인상을 주는 까닭도 거기에 있다. 그것들이 방법상 하이브리드적이라면 의미에서는 다의적이고 종합적이다. 그 때문에 다양한 장르의 환상적인 그의 퍼포먼스들은 다수의 관객들에게 매우 스키조적이고 만화경적인 인상으로 다가온다.

하지만 스키조적인 욕망의 표현방법들과는 달리 그의 정신세계(영혼)를 시종일관 지배하고 있는 철학정신은 파라노이아적이다. 그것은 무엇보다도 그가 자신의 영혼과의 대화록일 수밖에 없는 '허구적 자서전'에 대한 집념으로 일관하기 때문이다. 작가이자 비평가인 쿤 셀스가 영화적 기계(Cinematic Machine)의 퍼포먼스를 통해 그는 노동뿐만 아니라 자신의 마음과 영혼도 제공한다고 주장하는 까닭도 마찬가지이다.

이렇듯 그는 허구적 자서전을 상상으로 끊임없이 써 가는 편집증적 철학정신의 소유자다. 그 때문에 그는 환상선(loop line)을 달리는 환상열차에서 하차할 기미를 좀처럼 보이지 않는다. 상상의 세계를 달리는 그 여행가에게는 애오라지 내면적 자아, 즉 영혼의 자화상에 담아낼 주체적 자아에 관한 집념만이 그의 정체성을 담보해 주는 미학적 조형의지이고 철학적 에너지인 것이다.

쿤 셀스도 필로아트의 '가능성'을 자신만의 방법으로 실현시키기 위해 실험해온 스크린이나 드로잉, 또는 세라믹 등의 퍼포먼스들을 가리켜 다양한 조형작품들을 통해 자신의 주관을 각인시키려는 신념에서 비롯된 '일련의 주체화(subjectification) 과정'이라고 평한다.

일찍이 하버드대학에서 철학을 전공한 미국의 추상표현주의 화가 로버트 머더웰이 작곡가 존 케이지, 건축가 피에르 샤로와 함께 1948년 창간한 필로아트적인 잡지 「Possibilites」에서,

"만일 그림을 그리거나 글을 쓰려한다면 아마도 그 가능성은 극단적인 신념에서 비롯되어야 한다. 그 가능성은 미술가의 개인적 행위, 즉 자신의 주관을 미술에 각인시킴으로써 존재한다."[7]

라고 주장한 까닭도 거기에 있다.

실제로 리너스 반 데 벨데가 이제까지 보여준 다양한 미술행위들 또한 실재에 대한 단순한 반영물이 아니다. 그 때문에 전시 코디네이터인 줄리 베르헤에도 그의 상상세계에 대해 "비실제적이지 않지만 아주 실제적이지도 않은 미메시스 이론과 교차한다."[8]고 주장한다.

그는 백일몽과 상상여행이 계속되는 한 아마도 이원론적 세계관의 원조였던 플라톤이 주창한 가상계와 실재계 사이의 모사론적 인식과정에 대한 논리적 역전의 의지를 바꾸려 하지 않을 것이다.

7 데브라 브리커, 정무정 옮김, 『추상표현주의』, 열화당, 2006, p. 30.

8 Julle Verheye, 'LIGHT, CAMERA, ACTION', *Rinus Van de Velde: Inner Travels*, p. 128.

5

메타수묵의 존재론적 반사실험
: 우종택의 반(反)형태주의적 필로아트

◇◇◇

'~보다 상위의'를 뜻하는 'meta'의 또 다른 의미는 'trans', 즉 '~을 넘어서'
이다. 그러므로 '메타수묵'의 실제의 의미도 '수묵을 넘어서'(trans-chinese
ink)이다.

왜 '메타수묵'인가?

수묵의 추상화가 우종택의 용묵법(用墨法)과 완법(腕法)은 독특하고
창의적이다. 그의 작품들은 수묵화의 원리와도 같은 파묵과 발묵, 그 어
느 것에도 얽매이지 않고 발현되기 때문이다. 하지만 그의 수묵실험에서
는 파묵적 프로타주나 발묵적 데칼코마니의 어떤 흔적조차 찾아볼 수 없
다. 오히려 그와 반대이다. 나아가 거기서는 그것들에 대한 반감마저 느
껴진다.

이제껏 간단없이 독창적인 추상문법을 창안해 온 그가 이번에는 백묘
법(白描法)을 백묘법(白妙法)으로 둔갑시켜 현묘한 수묵추상화들을 선보
이고 있다. 그의 백색 모노크롬은 파묵(破墨)도 발묵(發墨)도 아닌 자신
만의 기묘한 용묵법, 이른바 '메타수묵'(metachinese ink)으로 내면의 정신

세계를 표상하는 수묵추상의 문법을 만들고 있다. 이를테면 그의 백색 단색화들은 표현되기보다 '창조'되고 있다. 자신만의 용묵과 집필의 기발한 발상과 실험이 '메타적'인 탓이다.

　그의 반성적 사유와 표상의지는 가시적 자연현상의 배후인 비가시적 본질을 표상하기 위해 전통수묵화가 오랫동안 지나온 길 (Methode=metá+hodós)을 따라가지 않는다. 그는 타자들과 (그리스어의 어원상) '함께'(metá=with) 지나온 '길'(hodós=path, road)이 아닌, '그 너머'(trans)의 새로운 길(신작로)을 만들며 독자적인 추상문법으로서 백묘법(白妙法)을 실험하기에 주저함이 없기 때문이다. 이렇듯 그는 '그 너머'의 묘법을 실험함으로써 서양의 현대미술사에서 보여 온 단색화들[1]과는 다른 단색(monochrome)으로 추상의 길을 창조한다.

　곰파 보면 예술적 종(種)의 '창조'만큼 형이상학적인 말도 없다. 그것이 구상(具象)이 아니라 추상적인 한 더욱 그렇다. 눈에 보이는 외적 대상들에 대한 사실적 표상과는 달리 눈에 보이지 않는 내면의 관념이나 영혼을 밖으로(abs) 끄집어낸다(tractus)는 (라틴어의) 뜻에서 '추상'(abstract)은 본디 관념적 예술정신의 외화(Entäußerung)이기 때문이다. 추상이 관념적, 내재적 사상(事象)에 대한 '재현의 이화'(異化)이고 '본질의 자기소

1　서양의 단색화가 기원전 고대 그리스시대에 출현한 이래, 그리고 중국 당나라의 중기 즈음 백묘법(白描法)에 의한 수묵화가 시작된 이후 역사의 강조에 따라 단색화도 동서양 미술의 다양한 패턴들 가운데 하나로서 변형되어온 까닭도 거기에 있다. 이렇듯 미술작품의 역사적 패턴들 가운데 하나인 단색화는 최소화, 즉 소거와 배제의 논리에 따라 정형(구상)과 탈정형(추상)의 구축과 해체를 거듭하면서 지금까지 그 변형을 거듭해오고 있는 것이다. 특히 존재의 기원과 원질(arche)에 대한 형이상학적 의문에서 비롯된 일자성(mono)의 철학이 색채언어에서도 질료의 옷을 다채색(polychrome)에서 단색(monochrome)으로 표현하도록 유도했을 법하다.

외'(自己疏外)인 까닭도 마찬가지이다.

그것은 아마도 1962년 본질추구를 미술가이건 철학자이건 필로아티스트의 공통점이라고 주장한 영국의 구성주의 추상화가 메리 마틴의 '철학자는 표현하지만 미술가는 창조한다.'는 말의 뜻 그대로나 다름없다. 만물의 시원이나 원질, 또는 원형에 대해 천착해 오는 수묵화가 우종택의 백묘화들에서 보듯이 그 화법(畵法)으로서의 문법이 동서양 미술의 형상과 채색에 대한 관습에서 자유로운 것도 그의 창의적 실험의지에서 비롯된 것이다.

특히 우종택의 수묵추상들은 이데아와 같은 존재론적 피안(본질)에로 이어지는 길 위에서 차안(현상)의 어떤 질서에도 구속당하지 않는, 자유를 만끽한다. 굳이 '0도의 추상'이 아니더라도 삼라만상을 이루는 잡다한 질료와 형상에 대한 소거나 배제의 논리는 미니멀리즘에 못지않다.

그가 생각하기에 어떤 일정한 형상이나 형태마저도 이미 욕망과 욕심의 달라붙음(著)과 얽매임(纏)이 낳은 장애물이나 다름없다. 내착(內著)이든 외착(外著)이든 마음의 달라붙음을 뜻하는 착(著)과 사로잡힘을 뜻하는 전(纏)은 이성이하의 욕구와 이성이상의 욕망이 일으키는 번뇌의 원인들이기 때문이다.

그것들은 오브제에 대한 갖가지 '전결(纏結)=동여맴'의 마음작용이다. 일찍이 나가르주나도 범부가 일상에서 단단히 동여매고 싶어 하는 전결의 대상을 10가지로 나누고 이를 십전(十纏)[2]이라고 불렀다. 수행자가 12

2 이광래, 『고갱을 보라』, 책과나무, 2022, pp. 78-79.

우종택, 〈기원의 기억〉, 2017.

연기의 근원이기도 한 무명(無明), 특히 마음속에서 거칠게 일어나는 모든 허망한 생각들인 지말무명(枝末無明)으로 인한 일체의 인연과 단절하는 소단수행(所斷修行)이나 무행공신(無行空身)을 마다하지 않는 까닭도 거기에 있다.

또한 오로지 존재의 시원만을 찾아 떠난 우종택의 무행, 즉 '행위 없는 행위'(Akt ohne Akt)로서의 소단수행도 그와 크게 다르지 않다. 그에게는

'형식 없는 형식'과 같은 자기반성적 무행(無行)의 선택만이 그의 추상을 고뇌하게 하기 때문이다. 108의 전결을 일으키는 현상적 오음(五陰)에서 해방된 불자인 듯 단지 비자의적, 비작위적 무행의 즉자적 자아의 발견을 위한 마음수행만이 잡다한 현상에 대한 그의 지말무명적 의지작용을 구속할 뿐이다.

자유연상의 반형태주의

고전 발레의 엄격한 형식주의를 거부한 니체주의자 이사도라 던컨이 보여 준 디오니소스적인 자유무용[3]인 무애(無碍)의 춤사위처럼 우종택이 자유연상하며 사바의 중생들에게 수묵으로 발언하고 있는 표상언어는 반어법적 문법 그대로이다. 그것이 곧 탈규칙적 추상을 구성하게 하는 화전(畵典) 자체이기 때문이다. 이렇듯 그는 선(禪)의 수행자와도 같은 무행공신의 추상문법으로써 그 나름의 반조형·무정형의 신비스런 앵포르멜을 관중 앞에 소환해 내고 있다.

하지만 그것은 1950년대의 추상화가 피에르 술라주, 앙리 미쇼, 조르주 마티유, 마크 토비 등에 의해 주로 프랑스, 이탈리아, 오스트리아, 미

3 이사도라 던컨은 무용의 아카데미즘뿐만 아니라 어떤 집단의 속박으로부터도 자유이길 바랐다. 그녀는 어떤 형식의 무용으로부터도 구속받지 않으려 했다. 그녀의 춤이 파트너조차 원치 않았던 까닭도 거기에 있다. 그녀는 자유를 춤추는 무용수가 아니라 춤추는 그녀 자신이 바로 자유 자체이길 바랐다. '나는 발레의 적이었다.'고 고백한 것도 그 때문이었다. 이광래, 『미술과 무용, 그리고 몸철학』, 민음사, 2020, pp. 439-440.

국 등지를 풍미했던 철 지난 무정형주의가 아니다. 그가 실험하는 무행의 수묵추상은 술라주의 발묵적 추상화인 〈회화〉(1952)나 약물까지 복용한 후의 환각상태에서 그린 앙리 미쇼의 파묵화 〈무제〉(1974) 등과도 전혀 다르다.

그의 추상문법은 손의 자발적 움직임에 따른 자유연상 방식으로 검은 추상기호들을 통해 마음에 드리워진 긴장감을 암시하듯 캔버스를 가득 메운 술라주의 흑색 모노크롬, 그리고 이미지가 아닌 유사서체 형태의 '이미저리'(imagery)로 자유연상을 표출해 낸 미쇼의 추상공간과도 사뭇 다르다. 그는 형식적이고 강제적인 어떤 리듬과 규범에도 구애받지 않는 자유무용가 던컨의 모던댄스처럼 이른바 '반성적' 무정형주의로서의 '반형태주의'(antiformalisme)를 지향하고 있기 때문이다.

더구나 우종택은 서구의 앵포르멜 작가들이 추구한 '심상주의'에 매달리지 않는다. 그의 추상문법은 마음의 진동이나 내적 즉흥의 이미지를

앙리 미쇼, 〈무제〉, 1974.

'우연'에만 기대여 표현한, 무의식 세계에서 생긴 이미지를 우연에 의존하여 형태화한 앵포르멜 화가들의 프로이트적 오토마티슴(automatisme)과도 다르다.

그의 추상공간은 기본적으로 '우연의 미학'이 아닌 탓이다. 백색의 캔버스에다 검은 추상기호들로 긴장감을 즉흥적으로 높이려 했던 술라주가 훗날 「앵포르멜을 넘어서」(1959)라는 글에서 '회화의 행위는 (우연이 아닌) 내적 필연성에서 나온다.'고 토로했던 까닭도 그와 다르지 않다.

필로아티스트 우종택의 백묘실험이나 무행추상은 인간관계에서 비롯된 무의식이 아닌 존재의 비의(秘義)에 대한 반성적 사유의 자의적 실험장이자 영혼의 필연적인 대화공간이다. 그 때문에 그의 수묵추상에는 우연적 이미지에 대한 즉흥적 연상이 아닌 '필연적 이데아'에 대한 논리적 문법이 지배하고 있다.

그는 물·불·공기·흙이라는 자연의 4원소에서 만물의 생성소멸과 같은 기원을 찾는 유물론적 자연철학자들과는 달리 관념론적 플라톤주의자에 가깝다. 눈으로 볼 수 있는 현실적·시각적 대상들은 영원불변하는 이데아의 조잡한 모사에 불과하다는 이데아론처럼 그의 작품들 역시 관객에게 실재의 본질로서 존재의 기원에 대한 질문을 끊임없이 던지고 있기 때문이다.

이렇듯 그가 메타수묵으로 실험하고 있는 무행의 텍스트는 본질의 관념을 의식적으로 자유연상하는 창작과정에 따라 외재화된 존재론의 파노라마다. 그것들은 심리적이고 정신분석적인 무의식의 상태에서 자동

우종택, 〈무행〉, 2022.

적으로 연상된 이미지들이기보다 철학적 사유과정에서 반성해 낸 필로
아트의 결과물들이다.

한마디로 말해 그의 표상의지는 자동적으로 연상하기보다 창조적으로
'연역'하려 한다. 그는 무의식에 저장된 현상의 이미지에 눈 돌리지 않는
다. 그의 필봉은 언제나 만물의 가시적 이미지에 이끌리기보다 존재의
기원이나 토대가 되는 본체로서의 이데아를 (자신만의 추상언어로) 형태
화하려 한다. 그것은 무엇보다 그의 표상의지가 심리주의적이기보다 형
이상학적이기 때문이다.

즉물성의 미학

우종택의 반형태주의는 현상 너머의 실재에 대한 관념론적 표현일지라도 한결같이 즉물주의적이고 비관계적 '단순질료'(mere matter)[4]에 대한 추상작업이다. 이렇듯 그의 실험은 이번에도 본질해명을 지향한다. 그는 무엇보다도 일체 존재의 기원·근원·토대·원질로서의 '아르케'(arche)를 추상하며 표상하려 한다.

그의 추상공간에서 재현가능한 특정의 형식도 보이지 않는다. 또한 기시감을 주는 어떤 형태도 소거되어 있다. 그 때문에 누구나 거기서는 미시감(jamais vu)과 신비감만 느낄 뿐이다. 그뿐만 아니라 거기에는 존재의 형이상학적 기원과 원질만 남을 뿐 어떤 특정한 관계들도 부재한다.

이미지의 우연적 연상은 그것이 아무리 추상적일지라도 경험적(가시적) 현상에 대한 '재현=표상'의 조건에서 벗어날 수 없다. 이미지란 기존의 특정한 형태에 대한 이미지일 수밖에 없기 때문이다. 수많은 앵포르멜 작품이나 초현실주의 작품들에서 보듯이 그것들은 상상력을 빌려 현상에 대한 표상형식만 추상화했을 따름이다.

하지만 우종택이 추구하는 예술정신은 실재론적 '즉물성'(卽物性)의 미학이다. 그래서 그의 관심사는 사물의 기원에 대한 기억의 추적이다. 그

4 아리스토텔레스는 형이상학에서 어떤 형상(form)도 갖지 않는 최초의 질료(matter)를 가리켜 단순한 질료라고 부른다. 이에 비해 칸트는 선천적 감성론(Transzendentale Ästhetik)에서 감성형식으로서 질서가 주어지기 이전의 질료를 '잡다한 질료'로 간주한다.

우종택, 〈기원의 기억〉, 2017.

것들은 애초부터 추상적 재현이 아닌 독창적 발견이고 창의적 표상이었
다. 영혼의 감지능력(sniffing)을 빠르게 잃어 가고 있는 시대에 그는 더
이상 평면에만 매달리지 않는다. 영혼의 의복도 입혀 주려 하지 않는 디
지털 노마드들을 위해 〈무시광겁의 묘유(妙有)〉(2020)에서 보듯 그는 시
원적 무시(無時)와 광겁(曠劫)의 '묘유성'(Merkwürdigkeit)에 대한 착시(着
視)를 입체적으로도 실험한다.

　초연결·초지능의 시대에 그가 설치하는 아리아드네의 실마리와도 같
은 묘유의 영매들은 영혼의 거미집을 이어 주는 단서나 다름없다. 그는
길이·무게·크기·형태 등 현상적 실체로서의 각종 한계가 결정되기
이전의 무제한적(unlimited)·무한정적(limitless) 본질이나 원질, 즉 본적

이 없는 아르케에 천착한다. 그가 존재의 질서인 특정한 형식과 형태 이전. 즉 그것의 발생과 기원의 신비에 매달리는 까닭도 매한가지다.

또한 탈형태적이고 반형태적인 그의 표상문법은 관계의 미학이 아니다. 본디 형태의 만남에서 생기는 '관계'는 윤리적 전이(éthique transitive)에 대한 이항식(binôme) 대명사다. 어떤 관계라도 삼차원에서의 '관계'는 특정 형태들의 상대적 조건명제이기 때문이다. 질서강박증 속에서의 관계란 기본적으로 타자지향적 개념이다. 엄밀히 말해 관계는 타자로부터 전개된다. 그것은 특히 '시선'을 통해 상대화하는 것들과 관련시키려는 속성을 가리킨다.

예컨대 질서화된 사물뿐만 아니라 형태로서의 '얼굴'이 그러하다. 엠마뉘엘 레비나스의 말대로 타자와의 관계 속에서 얼굴은 윤리적 금지기호인 것이다. 사회적 동물인 인간의 얼굴은 사회적(타자지향적) 관계에, 적어도 타인에게 봉사하도록 자아(나)에게 명령한다.[5]

극단적으로 말해 나의 얼굴은 살인의 금지와 같은 나에 대한 사회적 일탈행위를 금지하게 하는 면식(面識)의 윤리적 '관계기호'인 것이다. 그와 반대로 복면(覆面)이 관계거부의 기호인 까닭도 마찬가지다.

하지만 우종택이 추구해 온 예술정신은 그와 같은 심리적·윤리적 관계와는 무관하다. 한마디로 말해 그는 설치를 통해서조차 '비관계'의 존재론적 미학을 실험하고 있는 것이다. 기회인연이나 우연성에 기반하여 관계적 경로에 따른 형태미를 추구하는 '관계의 예술'(un art relationnel)—

5 Emmanuel Lévinas, *Éthique et infini*, Poche Biblio, 1969, p. 93.

상징적이고 자율적이며 사적인 공간을 긍정하는 것 이상으로 그 이론적 지평을 인간 상호작용의 영역과 사회적 맥락으로 삼는 예술[6]—과는 달리 그의 설치작품이나 수묵추상들은 시종일관 일정한 질서로서의 관계 이전을 전제로 하기 때문이다. 다시 말해 그것들은 존재의 기원(Ursprung)이나 발생(Herkunft)에 대한 존재론적 질문하고 있다.

그에게는 애초부터 질서의 얼개 속에서 이뤄지는 관계적 관념이나 상대적 관계에 대한 고려조차 불필요하다. 그는 일찍이 말레비치의 절대주의(Suprêmatisme)가 그랬듯이 '절대필연'의 논리와 문법에 따라 아르케의 속성으로서 존재의 즉물성을 훌륭하게 표상할 수 있다고 믿어 온 탓이다. 이를테면,

"나는 지나친 형식 때문에 본질을 보지 못했을 때가 많다. 그래서 나는 특정한 형태들을 지워 낸 빈 공간(무의 상태)에 원초적 자연을 넣기 위해 노력한다. 이 과정은 나의 화두이며 끝없는 실천이다."

라는 작가 우종택의 고백이 그것이다. 나에게 그의 즉물주의(Littéralime)가 말레비치의 절대주의를 연상시키기에 충분한 이유도 바로 거기에 있다.

일찍이(이미 한 세기 전에) 말레비치는 「큐비즘과 미래주의에서 절대주의로: 회화에서 새로운 리얼리즘」(1916)에서,

6 Nicolas Bourriaud, *Esthétique relationnelle*, les presses du réel, 1998, 1998, p. 12.

"나는 나 자신을 형태의 제로(0) 상태에 있게 하였다. 그리고는 그 무(無)의 상태에서 탈출해 창조의 세계인 절대주의(회화의 새로운 리얼리즘)로, 또는 비대상의 창조물로 존재하게 만들었다."

라고 주장한 바 있다. 그는 '비형태적' 회화로써 채색화와의 단절을 시도한 것이다. 그는 채색과 형태가 회화의 본질에 대한 '인식론적 장애'라고 생각했던 것이다.

그 때문에 말레비치는 자신의 절대주의를 상징하는 〈검정 사각형〉(1915)을 가리켜 '미술의 새얼굴', 또는 '순수한 창조의 첫걸음'이라고 강

말레비치, 〈검정 사각형〉, 1915.

조한다. 그는 '형태의 제로 상태', '무의 상태'에 대한 지각을 '우주적 계시'라고도 표현한다. 그것은 창세 이전의 카오스와 그 이후 코스모스로의 생성변화를 그가 흑백의 사각형과 같은 최초의 순수한 창조적 세계상으로 추상해 낸 것이다. 그는 이를 두고 비재현적 추상화를 통한 '혁명적 작업'이라고까지 생각했다.

그 때문에 오늘날 런던의 국립미술관 큐레이터인 제니퍼 슬리카도「흑백의 추상화」(2017)에서 말레비치의 〈검정 사각형〉을 '채색에서 색채의 부재로' 전환하는 일종의 '회화적 철학운동'이라고 평한다. 하지만 근원적 사유가 격세유전하듯 그와 같은 비정치적이고 비사회적인, 그래서 오로지 철학적 영감에만 의존해 온 발상과 발현은 지금 수묵추상의 필로아티스트 우종택에게도 다를 바 없다.

오늘날 '관계의 미학'－니콜라 부리요에 따르면 관계의 미학은 어떤 기원과 목적에 대한 진술을 전제로 하는 하나의 예술이론이 아니라 일종의 형태에 관한 이론이다[7]－이 추구하고 있는 우연의 유물론과는 달리 작가의 이러한 비형태적 · 비재현적 추상작용을 내가 말레비치의 우주적 계시 대신 '존재론적 반사실험'이라고 규정하는 까닭이 그것이다. 부리요도『관계의 미학』에서 "모든 형태는 나를 바라보는 얼굴이다. … 형태는 동시에 혹은 차례로 시간이나 공간에 개입하는 원동력이 된다."[8]고 주장한다. 어떤 형태나 형식이라도 그것은 이미 일정한 이미지에 대한 욕망의 산물이기 때문이다.

7 앞의 책, p. 17.
8 앞의 책, p. 22.

질서를 다시 보다

우종택이 추구해 온 '기원의 기억들'에 대한 즉물주의적 수묵추상에서는 언제나 탈평면적·입체적 표상욕망이 분출하고 있다. 그것은 무엇보다도 만물의 질서에 대한 그의 기원 찾기 게임들이 평면에 대한 강박감 속에서 진행되어 온 탓일 것이다. 급기야 그가 심리적 가두리 공간인 평면탈출을 감행한 까닭도 마찬가지이다.

수묵추상과 함께 줄곧 이어 온 입체실험들에서 보듯이 우주만물의 생성변화에 대한 의문에서 비롯된 그의 자연철학적 모험심은 평면 밖으로의 엑소더스도 마다하지 않는다. '밖으로의 사유'에 대한 유혹이 그의 탈주욕망을 자극한 것이다. '모든 예술가는 위대함에로의 여권을 가질 수

우종택, 〈기원의 기억〉, 2017.

있다. 그러나 용기 있는 예술가만이 위대함에로의 여행을 떠날 수 있다.'
는 월터 소렐의 말대로 평면에서의 탈주욕망이 그에게도 '2차원에서 3차
원으로' 공간실험의 용기를 불러온 것이다.

우종택이 시도해 온 입체적 설치는 세상(Cosmos)의 질서 가운데서도
'사물의 질서'에 대한 무언의 표상화 과정이나 다름없다. 본래 우주를 뜻
하는 kosmos는 '질서'이자 그것의 '조화'를 의미한다. 그것은 〈무시광겁의
묘유〉(2020)나 〈기원의 기억〉(2017)과 같은 설치작품에서 보듯이 그가
선택한 시뮬라크르를 통해 우주가 형성되기 이전, 즉 질서 이전의 혼돈
과 부조화의 상태인 카오스(khaos)에서 세상만물의 질서가 발생하는 기
원의 신비에 대한 그의 시뮬레이션의 과정이라고 말해도 과언이 아니다.

『신통기』(Theogonia)를 쓴 기원전 8세기경의 시인 헤시오도스의 우주에
관한 '발생'(Entstehung)의 신화에 따르면 카오스에서 최초로 발생한 천지
개벽의 질서는 'Gaia(대지)의 출현'이었다. 다시 말해 현전하는 '질서 이전
의 모형(母型)이자 하드웨어'로서 대지가 코스모스의 첫 번째 얼굴이었
다는 것이다.

그에 비해 인간을 비롯한 생명체들의 길흉화복의 유래를 담은 고대 그
리스의 신화는 만물의 모태인 대지를 의인화하면서 대지의 여신들의 이
야기를 '언어로' 엮어 낸 것이므로 '발생 이후의 질서에 대한 다양한 메타
포이자 소프트웨어'일 뿐이다.

니체가 세상의 질서를 기술함에 있어서 신화 같은 인위적(언어적)
'기원'(Ursprung)이나 '유래'(Herkunft)-그는 종족의 혈통이나 가계(家系)

우종택, 〈무시광겁의 묘유〉, 2020. 설치 우종택, 〈기원의 기억〉, 2017. 설치

와 동의어로 간주한다—라는 단어보다 사물의 출현과 같은 자연적 '발생'(Entstehung)이라는 단어가 더 정확하다9고 주장한 까닭도 거기에 있다.

미셸 푸코도 『말과 사물』(1966)에서 "인간의 존재양태와 인간에 관한 반성을 특징짓는 최후의 특성은 기원과의 관계이다."[10]라고 하여 '존재의 기원'에 대한 관심을 인간학적 특성으로 규정한다. 살아 있는 존재로서의 인간은 모든 사물과의 관계 속에서 형성된다는 것이다.

하지만 존재의 기원이라는 역사성에 대한 규정도 지적 언설에 신세 질 수밖에 없는 한계 때문에 언어의 본질과 그 운명의 궤가 다르지 않음을 강조한다. 그것은 언어도 시간의 차원을 가로질러 사물들에 대한 우리의 인식을 한데 묶어 줄 수 있는 힘을 갖기 때문이다.

게다가 사물과 연관된 명명의 임의성과 인위성 때문에 "언어란 본질에

9 F. Nietzsche, *Die fröliche Wissenschaft*, S. 135.

10 미셸 푸코, 이광래 옮김, 『말과 사물』, 민음사, 1986, p. 376.

있어서 서로를 뒤덮고 있고, 서로에로 좁아들고 있으며, 서로를 은폐하고 있다."[11] 질서의 기원에 관한 언어의 의미규정에서도 마찬가지다. '기원이란 마치 원뿔의 꼭짓점과도 같다.'[12]는 푸코의 말대로 질서의 기원에 대하여 만물은 나름의 언어적 이름이 붙여졌고, 언어가 발전에 따라 점차 최초에 지시한 명칭으로부터 멀어져 갔다.

실제로 푸코도 그 책에서 사물의 질서를 규정하는 박물학적 도구인 언어가 그 질서의 기원에 개입된 과정을 밝히면서 그 자신도 이를 말과 사물의 고고학에 이어서 권력과 지식의 계보학으로의 역사 속에 편입시키고 있다.

그 때문에 이 책의 영어와 독일어 번역본들은 아예 제목부터 『사물의 질서』, 즉 The Order of Things(Tavistock, 1970)와 Die Ordnung der Dinge(Suhrkamp, 1974)로 바꾸기까지 했다. 그것들은 (푸코가 「인간과학의 고고학」이라는 부제를 붙였을지라도) 사물의 질서가 시작된 이래 '말과 사물'과의 관계에서 변화해 온 인간 세상의 질서를 푸코보다 좀 더 '존재론적'으로 시사하기 위한 방도였을 것이다.

이른바 푸코의 '에피스테메의 고고학'이기도 한 『말과 사물』은 인식론과 존재론의 범주와 무관한 채 사물의 기원과 그 질서에 국한되기보다 근대 이후 그것과 인간과학이 어떻게 언어적 인식소들에 의해 자리매김되어 왔는지를 밝히는 고고학적 작업이었다. 이에 비해 우종택의 수묵과 설치는 질서(코스모스)의 생성 이래 삼라만상화해 온 '질서의 고고학'이

11 앞의 책, p. 141.
12 앞의 책, p. 377.

다. 푸코가 세상 다시 보기의 단서를 인식소에서 찾았다면 우종택은 질서의 기원에서 그 실마리를 찾는다.

푸코가 매달린 에피스테메의 고고학을 굳이 인식의 문제로 간주한다면 우종택이 천착해 오는 질서의 고고학은 존재의 문제일 수밖에 없다. 또한 푸코가 에피스테메(인식소)에 대한 지적 호기심, 그리고 그 이상의 강박증에 사로잡힌 철학자였다면 우종택은 다양하고 조화로운 질서의 기원에 대한 궁금증과 호기심에 만족하지 못하는 예술가다.

카오스(혼돈)에서 코스모스(질서)로 대지가 열리면서 세상에 무질서는 없다. 거꾸로 말해, 질서는 어디에도 있다. 하지만 동일한 하나의 질서가 아닌 다른 질서들이 있을 뿐이다. '만상=다름'이 곧 질서와 조화(코스모스)의 표상인 것이다. 다름(l'autre)의 기원이나 발생의 신비가 영원한 까닭도 거기에 있다.

다름의 자유

'다름이 곧 자유이다'. 다름은 '유사의 위반'이자 '같음의 배반'이다. 그래서 자유이다. 다름의 사유, 그 자체가 '같음으로부터의 자유'를 의미한다.

누구에게나 반성적 사유는 구축과 구속으로부터의 탈구축과 해방을 위한 자유의지의 발로나 다름없다. 기본적으로 추상이 곧 반(反)재현의 자유의지에 대한 표명인 까닭도 거기에 있다. 오랫동안 수묵화가 구축해 온 영토권에 못지않게 전통적이고 권위적인 재현욕망에 대해서도 일련

의 해체실험을 계속해 온 우종택의 표상의지 또한 마찬가지다.

그는 줄곧 만일 다름을 위한 무정형의 비형식과 반재현, 즉 추상이 가능한 자유의 영역이 하나 있을 수 있다면 그곳이 바로 자신의 예술적 창작의 영역이라고 믿고 있다. 그에게는 세계와 관계를 지속할 수 있는 모방적 형태로부터의 도피와 관계적 형태로부터의 자유만이 동일의 권위적 영토를 벗어날 수 있는 에너지일뿐더러 다름의 영토 안에 자리 잡을 수 있는 시민의 조건인 것이다.

추상실험을 통해 '다름'의 미학을 추구하려는 그의 집념과 자유의지는 좀처럼 '같음'(le même)의 미학의 틀로부터 벗어나지 않으려는 수묵화에 대한 반감의 노정(露呈)이나 다름없다. 한마디로 말해, 백묘와 무행의 다양한 텍스트들은 그의 반역의지가 낳은 자유의 묵시록인 것이다. 내가 그를 '자유주의자'로 규정하고픈 모티프도 바로 거기에 있다. 그의 수묵추상과 설치들은 무 또는 '0도의 자유'를 갈망했던 말레비치처럼 개인적 자유의 실현을 위한 조건이자 보장장치나 다름없기 때문이다.

우종택도 '주제의 주권자 시대'를 철학에서 뒷받침해 준 영국의 공리주의자 밀(J.S. Mill)의 『자유론』(1859)-'(정신적으로 성숙한) 개인은 당연히 절대적인 자유를 누려야 한다. 자기 자신, 즉 자신의 몸이나 정신에 대해서는 각자가 주권자'라고 주장한다-을 소환시키기에 충분한 자유주의의 필로아티스트다. 시종일관 차이와 다름의 미학을 지향하는 그의 작품세계가 곧 자유의 향연장이기 때문이다. '자유의 향유'는 그 자신이 줄곧 추구해 온 필로아트의 철학적 기초이자 지금도 변함없이 타자(관객)에게 제안하고 있는 공유의 덕목인 것이다.

'지금, 그리고 여기서'부터는 필로아티스트들의 자율과 자유를 상징해 온 '주제의 주권자 시대'에서 네 번째 단계이다. 하지만 철학자이건 미술가이건 필로아티스트들이 이제까지 서핑을 즐기던 자율과 자유의 너울은 이전과 같지 않다. 사유의 바다가 이전에 본 적이 없는 와류(渦流)로 바뀌고 있기 때문이다. 그들에게는 더 이상 단선적인 너울타기의 곡예가 어려워진 것이다.

이른바 '디지털크래시'는 이전과는 다른 세상이다. 인공지능이 인간의 타고난 지능의 영토를 점령하기 시작했기 때문이다. 스타링크(Star Link)를 보라! 인간이 일찍이 경험해 보지 못한 상전이(transition)가 일어나고 있다. 세상은 시간이 지날수록 적어도 GPT류의 트랜스포머들, 다시 말해 '미리 교육받은'(Pre-trained) 트랜스포머들(Transformers)이 생성(Generative) 내는 대로 바뀌어 갈 것이다. 지구 밖 위성들의 인공성운(satellites constellation)으로 인해 인터넷 서핑공간도 우주로 거침없이 확장될 것이다. 필로아트가 사이버 너울타기(서핑)의 기로에 선 까닭도 거기에 있다.

미술과 철학, 기로에 서다

1

현대미술, 그 종말과 예후
: 프랙토피아의 도래를 예상하며

◇◇◇

다니엘 벨은 이미 반세기도 전인 1960년에 '이데올로기의 종언'을 외친 바 있다. 이른바 '20세기 엔드게임'의 서막이 오른 것이다. 1968년 5월, 프랑스의 대학생들은 '마르크스는 죽었다!'는 구호를 외치면서 68년의 5월 혁명을 일으켰다. 그들은 '마르크스주의의 종언'을 선언한 것이다.

이에 화답하듯 데리다는 1968년, 뉴욕에서 발표한 논문에서 아예 '인간의 종말'(la fin de l'homme)을 주장한다. 그것은 인간이라는 존재가 지닌 '고유함의 종언'이고, 존재에 대한 전통적인 '사유의 종말'을 의미한다. 그로 인해 그는 '모더니즘의 종언'을 알리는 포스트-모더니즘의 기수가 된 것이다.

하지만 1960년대에 제기된 그와 같은 거대서사들의 종언은 그것으로 끝이 아니었다. 그것은 또 다른 종언들의 예후일 뿐이었다. 더 이상 전통적인 사유의 패러다임을 상속받지 않기 위해 철학자 케네스 베인즈는

1987년 '철학의 종말'을 선언하는가 하면, 독일의 미술사가 한스 벨팅도 그보다 먼저 『미술사의 종말』(Das Ende der Kunstgeschichte, 1983)을 책으로 출판한 바 있다. 이어서 미술과 미술사의 종언이나 죽음에 대한 선언들은 그칠 줄을 몰랐다.

이를테면 아서 단토도 버럴 랭이 편집한 책『미술의 죽음』(The Death of Art, 1984)에 실린 논문에서 '미술의 종말'을 주장했는가 하면 앨빈 커넌은 『문학의 죽음』(The Death of Literature, 1992)마저 주장했다. 이탈리아의 철학자 잔니 바티모(Gianni Vattimo)도 『모더니티의 종말』(La Fine della Modernita, 1985)에서 포스트모더니즘 시대에 형이상학의 종언이라는 관점에서 예술의 종말을 강조하고 있다.

포스트-해제주의와 종말의 서사논쟁

이미 킴 레빈은 1970년대 마지막 해를 보내면서 '모더니즘이여, 안녕!'을 외친 바 있다. 그에 의하면, "70년대 벽두부터 포스트모더니즘 계열의 비평가들과 작가들은 '미술의 죽음'에 대해 절박한 예견을 했었다."[1]

그러나 그가 외친 '~안녕!'의 의미 속에는 현대 이전의 모던 아트에 대한 'disenchantment', 즉 지나온 과거에 대한 환멸과 다가올 미래에 대한 각성이 동시에 함의되어 있다. 그로부터 반세기가 지난 지금, 21세기의

[1] 킴 레빈, '모더니즘이여 안녕', *Arts Magazine*, 1979, 10, pp. 90–92. 서성록 편, 『포스트모던 미술과 비평』, 미술공론사, 1989, p. 20.

두 번째 10여 년을 보낸 이즈음에 그에게 다시 한 번 절박한 예후를 요구한다면 그는 아마도 '포스트모더니즘이여 안녕!'을 외칠지도 모른다.

미국의 뉴 페인팅을 대표하는 화가 데이비드 살르는 1979년 5월 Cover지에 실린 글에서,

> "회화는 죽어야 한다; 삶의 부분이 아닌, 삶 전체로부터 삶과 어
> 떻게 관계되는가를 보여 주기 위해서 그래야 한다."

라고 회화의 죽음에 대한 이유를 반어법적으로 선언한다. 데이비드 살르, 신디 셔먼 등과 함께 뉴욕에서 활동해 온 토마스 로슨도 '최후의 출구; 회화(Last Exit: Painting)에서 오늘날은 미술작품이 단지 실제 세계로부터 격리된 것, 무책임하고 시시한 것으로만 존재하므로 계속 작품을 제작한다는 것이 아무런 의의가 없다는 것이다.

또한 그는 1979년 회화의 부활을 소원하며 바바라 로즈가 기획한 《미국회화: 80년대》라는 전시회에 대해서도 다음과 같이 혹평한다.

> "그 결과는 예견하다시피 절망적이었다. 그것은 여전히 신선한
> 것처럼 활보하는 낡아빠진 상투적 장례의 행렬이었으며, 영원히
> 젊어 보이도록 만들어진 시체였다."[2]

2 토마스 로슨, '최후의 출구: 회화', 『현대미술비평 30선』, 중앙일보 계간미술 편, 1996, p. 212.

이렇듯 많은 이들은 회화의 죽음, 회화의 마지막과 '출구 없음'(No Exit), 무책임한 절망적 전시회, 상투적인 장례행렬 등 현대미술이 처한 풍경을 더없이 가혹하게 풍자한다. 이를 두고 수지 개블릭은 '자유의 전제정치'(The Tyranny of Freedom)라고 주장하는가 하면, 클레멘트 그린버그도 '우리시대의 미술은 악의로 가득 차 있다.'고 한탄한다. 심지어 더글라스 크림프는 데미안 허스트나 제프 쿤스의 작품을 가리켜 '회화의 종말'(The End of Painting)이라고도 평한 바 있다.

그러면 한스 벨팅의 말대로 미술사는 이와 같은 현대미술에 이르러 과연 종말을 맞이한 것일까? 아서 단토가 선언하듯이 현대미술은 정말 종말에 이른 것일까? 현대미술을 '양식의 발작'이라고 규정하는 단토는 오늘날의 미술 상황을 탈코드적 다원주의로 규정하고, 그것을 근거로 하여 '예술의 종말'을 주장하고 있다.

데미안 허스트, 〈상어〉, 1991.

단토가 주장하는 예술종말론은 예술의 목표가 더 이상 이루어질 수 없는 상황에 도래했다고 주장하는 점에서 그 이전의 예술종말론과 공통점을 지니고 있다. 그러나 이전의 종말론들은 헤겔에서 볼 수 있는 것처럼 예술의 신성한 과업의 성취가 불가능한 상황으로 설명하든 아니면 예술의 능력 고갈로 설명하든 예술의 위기상황을 지적하기 위해서 주장된 것이었다.

이에 반해 단토는 1960년대 이후의 다원화 상황을 규정하기 위하여 예술의 종말을 주장한다. 그에게 있어서 예술의 종말은 비관적인 상황이 아니라 오늘날 예술의 다양화 현상으로 인해 새롭게 제기된 예술의 정체성, 평가 그리고 비평의 문제를 해결하려는 시도에서 비롯된 것이다. 다시 말해 그가 주장하는 것은 미술작품이 더 이상 존재하지 않을 것이라는 의미도 아니고, 미술양식이 내적으로 소진되어 더 이상 밀고 나가는 것이 불가능하다는 것을 의미하는 비관적 판단도 아니다.

'예술의 종말'은 하나의 거창한 이야기, 즉 원근과 조명의 신화를 신앙해온 환영주의의 '그랜드 내러티브(grand narrative)가 끝났다'는 것이다. 서구에서 예술의 개념이 출현한 이래 1960년대 모더니즘에 이르기까지 예술의 역사를 논해 온 거대서사가 마침내 종말에 이름으로써 이제는 '역사-이후'(post-history) 시대가 도래했다는 것이다. 그는 역사-이후의 미술, 즉 종말 이후 시기의 미술은 더 이상 가야 할 특정한 내적 방향이 없는 자유로운 상태의 미술이 될 것이라고 예후한다.

멕시코의 비평가 옥타비오 파스도,

"현대미술은 그 부정의 위력을 잃기 시작하고 있다. 지금까지 몇 년 동안은 현대미술에 있어서 거부가 의례적으로 반복되어 왔다. 즉 반란이 하나의 절차가 되고, 비평은 웅변이 되어 버렸으며 이탈은 의식이 되어 버렸다. 부정은 더 이상 창조적이지 못하다. 나는 우리가 미술의 종말을 실현하고 있다고 말하는 것이 아니다. 우리는 현대미술의 개념의 종말을 실현하고 있는 것이다."[3]

라고 하여 '종말 아닌 종말'의 선언을 변호한다. 이처럼 이들은 엔드게임의 징후로서 미술의 종말이란 미술이 더 이상 의미 없거나 존재하지 않는다는 것을 말하는 것이 아니라 역설적으로 미술이 최상의 자유를 얻었음을 말하는 것이기도 하다.

미술가들에게 모처럼 주어진 자유의 전제주의는 재현으로부터의 대탈주나 반(反)재현을 조심스럽게 시도하고 모색해 왔던 아방가르드마저도 귀찮아했다. 원본에 대한 재현전의 잔영조차 기피하는 미술가들일수록 그 동토의 땅을 등지고 미국으로 건너갔다. 자유와 해방을 마음껏 발산하기 위해서였다.

그 때문에 단토는 1962년을 입체주의와 추상표현주의가 종말을 고한 해였다고 평한다. 그것도 유럽이 아닌 미국에서였다. 그곳에서는 그때부터 색면 회화, 팝아트, 옵아트, 미니멀리즘 등 수많은 양식들이 현기증 나는 속도로 이어졌기 때문이다. 그가 1960년대를 가리켜 양식들의 발작

3 토마스 로슨, 앞의 책, p. 212. 재인용.

기라고 표현하는 이유도 거기에 있다.

거기서는 어떠한 것의 존재도 허용되는 노마드가 가능해졌다. 패스트 푸드와 같은 해체(탈구축)주의 양식에서는 경계의 설정이나 침범불허의 권한을 행사할 수 있는 어떠한 정주적 특권의 소유자(주체)도 인정되지 않기 때문이다. 단토의 주장에 따르면, 오히려 "방향의 부재가 새 시대의 특징적인 징표이며 신표현주의 마저도 하나의 방향이라기보다 방향의 환상에 불과하다."[4]는 것이다.

다시 말해 이제 미술작품은 어떤 경향으로, 어떠해야 한다는 특정한 방향이나 방식이 더 이상 존재하지 않는다는 것이다. 그 파괴선(ligne brisée)은 전방위로 열려 있다. 이미 리암 길릭, 리너스 반 데 벨데, 권여현, 우종택, 히토 슈타이얼 등 앞에서 소개한 필로아티스트들의 작품에서 보았듯이 이종교배와 타화수분의 실험으로 돌파구를 모색해 온 그들은 더 이상 평면(캔버스나 스크린)에만 머물지 않으려 함으로써 회화의 종말이나 시네마의 종말을 부채질하고 있다.

그들은 이미 저마다의 철학적 사유에 따른 작품들을 설치하는 몸짓미술(mime art)조차 마다하지 않는다. 더구나 앞으로는 그 갈래를 예측할 수 없는 디지털 '리좀'(rhizomes)이나 '노드'(nodes)만으로 '포스트-아트'로서 미술의 지도를 그려야 할 뿐이다. 종말과 해체로 인해 미술의 서사와 양식이 급변했기 때문이다.

돌이켜 보면 일찍이 니체가 말하는 '언어의 감옥'을 체험한 인간은 상

4 Mary Anne Staniszewski, *Believing is Seeing: creating the culture of an art*, Viking, 1995 p. 264.

상력을 마음껏 표상하기 위해 문자가 아닌 다양한 서사의 양식을 동원하여 일상적 경험뿐만 아니라 꿈과 이상도 표상해 왔다. 미술·음악·영화와 같은 이차적 언어 체계로서의 예술적 서사가 바로 그것이다.

특히 미술에서의 조형적 서사는 경험적 사실과 상상적 허구의 경계구분이 확연치 않다. 미술은 두 경계 가운데 한쪽을 은신처로 이용하는 서사의 경우가 있는가 하면, 다른 한쪽의 배제와 삭제를 주장하는 서사의 경우도 있다.

그런가 하면 사실과 허구, 또는 경험과 상상 사이를 무(無)가 점령한 공허한 서사도 있다. 보드리야르가 말하는 시뮬라크르의 유희공간도 그곳이다. 그는 속물의 근성 속에 함몰된 무의미하고 무가치한 현대미술의 운명적 내러티브를 거기에서 발견한 것이다. 이처럼 미술의 서사 영역은 고정되어 있지 않다. 미술의 서사는 사실과 허구의 문제가 아니라 아예 서사의 종말까지 주장하기에 이른 것이다.

미술이 대상에 대한 감각적 경험을 아름답게 표상하는 이미지의 서사라면 미술사는 그 이미지 서사의 역사이다. 미술이 표상하려는 이미지의 서사는 인식소(episteme)의 변화에 따라 미술의 역사를 달리해 왔기 때문이다. 예를 들어 양식사에서의 인상주의의 서사는 광학이론과 빛의 반사이론을 지배적인 인식소로 삼기 때문에 그 이전이나 이후의 서사들과는 구조와 양식을 달리한다.

최근에 밀려드는 포스트아트 신드롬, 즉 비플의 '포스트 페인팅', 리너스 반 데 벨데의 '포스트 세라믹', 슈타이얼의 '포스트 시네마'처럼 인식소, 즉 '순수 가시성'으로서의 시각형식이 바뀌면 미술이 표상하려는 이

미지의 서사도 달라지게 마련이다. 다시 말해 이미지의 인식방법이 달라지면 그에 따른 서사구조와 전개양식도 당연히 달라진다. 그래서 미술은 서사의 변화만큼이나 역사적이다. 미술의 역사가 다름 아닌 '서사의 역사'일 수밖에 없는 까닭도 거기에 있다.

그러면 미술의 역사는 어떤 서사들의 파노라마였을까? 한마디로 말해 미술의 역사는 단절적이고 불연속적이다. 미술의 서사에 대한 인식이 미술의 역사를 불연속적으로 단절시켜 왔기 때문이다. 우선 인문주의적 내러티브의 부활이라는 르네상스가 미술에서도 이전 시대와 이미지의 단절을 분명히 할 만큼 미술이라는 개념에 대한 서사적 인식의 신기원을 이룩했다.

하지만 20세기 들어서 마그리트에 의한 '이미지의 배반' 이후에 등장한 앤디 워홀의 〈브릴로 상자〉나 〈캠벨 스프캔〉 등은 모더니즘의 종말을 부추기는 분기점으로 작용했다. 무엇보다도 유사(resemblance)와 상사(similitude)를 구분할 수 있는 서사 양식의 차이 때문이다. 그로 인해 미술은 스스로 종말을 고하기 시작한 1960년대 이전까지와 그 이후의 내러티브로 양분이 가능해진 것이다.

전자를 가리켜 '거대서사'의 시기라고 한다면 후자는 '미시서사'의 시기이다. 눈에 보이는 자연(원형)을 재현전하는 모방적 서사에서 세계를 총체적으로 파악하고 역사적 방향 속에서 이뤄지는 삶의 양태들을 표상하는 이데올로기적 서사에 이르기까지 미술의 시대를 장식한 모던적 서사

는 거대서사였고 거장의 '지배서사'(Master narrative)였다.[5]

거대서사 이후의 미시서사를 대변하는 종말과 해체 시대의 미술은 서사양식으로부터의 해방이라고 부를 만큼 제멋대로이다. 해방과 종말이 해체의 양면이 되어 버린 것이다. 그 때문에 단토도,

> "나는 예술의 종말이라는 말로써 수세기에 걸쳐 미술사 속에서 전개되어 온 하나의 내러티브의 종말을 의미하려 한다. 이 내러티브는 선언문의 시대에서는 불가피했던 종류의 갈등들로부터 해방되면서 종말에 도달하였다."

앤디 워홀, 〈브릴로 상자〉, 1964.

5 이광래, 『해체주의와 그 이후』, 열린책들, 2007, pp. 293-295.

라고 진단한다. 여기에서 그는 미술의 종말이란 미술의 죽음이나 마감이 아니라 미술의 내러티브의 종말임을 적시하고 있다. 또한 그는 그것을 가리켜 '갈등으로부터의 해방'이라고도 표현한다. 종말이 곧 해방이라는 것이다.

그는 종말이 끝이나 폐쇄가 아니라 시작이고 개방임을 시사한다. 미술을 위한 미술의 내러티브가 끝나고 미술을 위한 철학, 또는 철학을 지참한 미술, 즉 필로아트(PhiloArt)의 내러티브가 시작되었다는 것이다.

그는 종말 이후의 미술, 즉 '철학하는 미술'을 통해 미술의 신작로를 열어 주려 한다. 그가 『미술의 종말 이후』의 서문에서 "아무리 영광스러웠다 하더라도 과거의 미술을 영광스러운 것으로 찬양하는 것은 미술의 철학적 본성에게 환영을 유산으로 남겨 주는 꼴이 된다."고 염려하는 이유도 그 때문이다. 그래서 그는 "역사적 현재의 다원주의적 예술계가 앞으로 도래할 정치적인 전조가 될 것이라고 믿는 것은 얼마나 멋진 일인가!"⁶를 굳이 외친다.

인간의 현실적인 삶은 누구나 현재의 연속이자 아직 도래하지 않은 미래를 위해 꿈꾸며 '지금, 그리고 여기에'를 다양한 서사로써 의미화하려 한다. 미래도 지금 여기로부터 시작하는 것이고 연장되는 것이기 때문이다. 그래서 종말의 서사일지라도 그것이 서사의 끝이 아니라 또 다른 시작으로 연장된다. 미술에서도 '서사의 상전이'가 이루어지는 것이다.

6 Danto, *After the End of Art*, p. 98.

아름다운 프랙토피아(fractopia)일까?

종말 신드롬과 더불어 해체의 징후가 밀어닥친 이래 미술의 종말, 그리고 그 해체 증후군을 더욱 가속시키고 있는 것은 초연결·초지능의 디지털 기술이다. 지구 밖에다 배치한 인공성운들을 연결하는 스타링크까지 등장한 오늘날 시간, 공간 모두의 스펙터클을 바꾸고 있는 그것이 종말과 해체 이후인 포스트해체주의, 즉 해체의 '후위시대'(âge d'arrère garde)를 전개시키고 있기 때문이다. 그러므로 '주제의 주권자시대' 이래 미술사도 해체의 '전위'(avant-garde) → 해체'증후군'(syndrome) → 해체의 '후위'(arrière-garde)에 이르는 파노라마를 전개해 온 것이다.

전위가 모더니즘에 대한 반발과 차별화를 위한 최전선의 의미였다면 후위는 전위의 성과가 낳은 종말과 해체의 예후를 의미한다. 이른바 포스트해체주의의 징후가 그것이다. 그러므로 포스트해체주의에서의 포스트(post)는 곧 종말과 해체의 예후로서 나타나는 '후위'인 것이다.

미래의 예측할 수 없을 만큼 발전할 우주적이고 동시편재적인 스타링크 기술에 의한 후위의 열린 에네르기는 전위의 차단(닫힌) 에네르기보다 훨씬 더 강력할 것이기 때문이다. 이를테면 일찍이 디지털 기술과 인공성운의 결합으로 지구 안팎의 실제와 가상으로 확장되고 증강된 무한 공간을 전방위적으로 연결하는 새로운 유목공간, 즉 플러스 울트라의 인터페이스 네트워크가 그것이다.

그것은 마치 100년이 더 지나 반복되고 있는 미래주의의 또 다른 강박증과도 같다. 1909년 이탈리아의 시인 필립포 마리네티가 프랑스의 일간

지 『르 피가로』에 〈미래주의 선언문〉을 발표하면서 촉발된 미래에 대한 강박관념이 이탈리아의 미술가들에게 〈미래주의 화가선언〉(1910), 〈미래주의 회화기법 선언〉(1910), 〈소리, 소음, 냄새의 회화 선언〉(1913), 〈미래주의 조각기법 선언〉(1914) 등 10여 개의 미래주의 선언을 앞다투어 발표하게 했기 때문이다.

실제로 1960년대 이래 반세기 만에 나타난 반(反)선언적 신드롬은 미래에 대한 특정한 이데올로기적 구축망상에 대한 반작용이기도 하다. 다름 아닌 탈구축(해체)과 종말의 강박징후들이 그것이다. 같음에서 다름으로, 동일성에서 차별성으로, 재현에서 표현으로의 강박관념이 또 다른 억압으로 작용하며 모더니즘에 의해 절제되고 자제된 채 내면화되어 온 디오니소스적 감정을 그 억압의 강도 이상으로 발작하게 한 것이다. 예컨대 분산화 · 파편화 · 스키조화 · 미분화를 지향해 온 해체주의와 해체미술이 그것이었다.

하지만 늘 세기를 교체하면서 작용하는 미래에 대한 미술가들의 낙관적 기대심리는 20세기 초의 미래주의자들처럼 한 세기가 지난 이즈음에도 마찬가지이다. 오늘의 미술가들은 또다시 주변의 미술 외적 변화에 민감해야 하고, 급변하는 시대정신에 더욱 감수성을 발휘하며 조응해야 한다. 해체의 후위시대에는 디지털 기술, 융합 기술, 계면 기술, 탈지구적 우주기술 등과 결합하면서 미래의 미술과 문화를 가공할 속도로 펼쳐나갈 것이기 때문이다.

물론 융합이나 계면은 용어의 의미만으로는 해체와 상치된다. 그러나 그것들은 해체의 특성들이 실현되는 시공간을 동시편재적으로, 그리고

우주의 무한공간으로 펼쳐 나가기 위한 수단으로서 가능한 기술들을 모두 동원하여 융합하거나 공유하려 할 것이다. 그것들은 해체를 가로막거나 차단하는 것이 아니라 오히려 그것을 무한대로 확장시킬 것이다.

나아가 우주적 커뮤니케이션 양태로 확장된 기술적인 융합(convergence)과 계면(interface)은 미술뿐만 아니라 예술과 문화도 통섭하고 포월하며 해체의 후위시대를 초래할 것이다. '주제의 주권자 시대' 가운데 네 번째 기간에는 시간이 지날수록 융합과 계면이라는 새로운 에피스테메(인식소)가 필로아트에서조차 새로운 시간, 공간적 이미지의 가공할 파종 수단이 될 것이기 때문이다.

더구나 "우리 시대는 미술에 빠져 있는 시대이며, 예술을 '불멸'과 동일시한다."는 메트로폴리탄 미술관 관장이었던 토머스 하우빙의 말대로 그 불멸의 신화가 계속된다면 미래사회는 지금과는 다른 초연결적 · 초지능적 하이브리드 방식의 (토플러가 기대하는) 토털아트로 인해 헤테로토피아인 아름다운 프랙토피아(fractopia)의 실현도 어렵지 않을 것이다.[7]

플러스 울트라 시대의 필로아트는?

그렇다면 실제와 가상으로 무한히 확장될 초연결의 광대역에서 서사는 어떤 것이 될까? 프랙토피아로 가려는 신미래주의, 즉 포스트해체주

7 존 나이빗트, 패트리셔 애버딘, 김홍기 옮김, 『메가트렌트 2000』, 한국경제신문사, 1997, p. 107.

의나 융합주의에서 조형예술의 언어와 양식은 어떤 것들이어야 할까? 이를테면 단색화적 종말의 드라마 이후 추상미술은 부정을 통해서만 도달할 수 있는 어떤 것이라는 의미에서 스스로를 신의 위치까지 격상시킴으로써 일종의 초월적 신학으로까지 간주해 온 게 사실이다.

사실적 내러티브의 공간인 고정된 캔버스는 더 이상 표상이나 재현의 현실태가 아니다. 그것은 이미 표상 대상과의 단절과 배제의 공간으로 바뀌었기 때문이다. 그것은 기존의 추상미술이 원본의 재현을 부정하거나 원본과의 '거리두기'(espacement)를 함으로써 단지 잠재태만으로 존재하려 했던 것과는 비교할 수 없는 양식들을 출현시킬 것이다.

이미 들뢰즈는 포토크로미(photochromy)로 인한 변화를 영화 현상에서 더욱 분명하게 간파한 바 있다. 그는 이미지와 관계를 재현이나 가시성의 관계가 아닌 양식이나 상궤를 벗어난 일종의 이탈 운동으로 간주한다. 그에 의하면 이 운동은 오히려 '세계의 중단'을 수행하거나 가시적인 것에 교란을 일으킨다. 이 교란은 아이젠슈타인이 원했던 대로 사유를 가시화하는 것이 아니라 사유 안에서 사유되지 않는 것, 시각 속에서 가시화되지 않는 것을 가리킨다. 사유에 가시적인 것을 부여하는 것은 운동이 아니라 세계의 중단이며, 이때 가시화되는 것은 사유라는 대상이 아니라 끊임없이 사유 안에서 솟아오르고 폭로되는 활동[8]이라는 것이다.

히토 슈타이얼(Hito Steyerl)의 포스트 시네마 작품들에서 보았듯이 디지털 예술가들의 작업 대상들은 가상현실 안에 거주하는 존재자들이다.

8　D.N. Rodowick, *Gilles Deleuze's Time Machine*- Duke University Press, 1997, p. 191.

가상현실 속에서 속성들은 물리적 대상들에 구체적으로 구현되는 것이 아니라 등위의 체계에 숫자적으로 기술된다. 컴퓨터 안에 창조된 세계는 전통예술에 구축된 세계와 달리 일시적이며, 그 세계를 구성하는 존재자들은 추상적이고 비물질적이다. 그러나 컴퓨터의 시뮬레이션은 어떤 종류의 재현보다도 실재와 유사하며, 때로는 실재와 동등한 기능을 하기도 한다.[9]

하지만 디지털 테크놀로지가 예술계에 가져온 변화는 단절적 혁명이라기보다 포스트모더니즘의 절충주의 및 대중주의의 감수성을 극대화한 것이기도 하다. 지난해 크리스티 온라인 매장에서 경매된 NFT 아티스트 비플의 작품 〈매일: 첫 번째 5000일〉(2021)이나 한국의 국립현대미술관의 초대전에서 보여 준 히토 슈타이얼의 〈데이터의 바다〉(2022)에서 확인했듯이 오늘날의 예술과 테크놀로지는 분리시킬 수 없도록 완벽한 결합을 이루어 가고 있다.

네트워크로 연결된 컴퓨터 단말기들이 과거의 미술관을 대체하였으며 가상과 실재의 구분은 점점 모호해지고 있다. 컴퓨터와 인터넷의 사용이 날로 증가하고 엔터테인먼트 파크와 컴퓨터 게임이 점점 보편적 오락으로 자리 잡아 가면서 유기적 신체와 기계적 사이보그의 구분 또한 위협받고 있다. 디지털 테크놀로지가 날로 발전하면서 가상현실의 경험은 실제 현실의 경험을 압도해 오고 있는 것이다.[10]

예술에서 디지털화의 의미는 작업과정의 합리화나 데이터의 대용량화

9 미학대계간행회, 『현대의 예술과 미학』, p. 404.

10 앞의 책, p. 406.

만을 말하는 것은 아니다. 디지털화는 글 쓰는 방식의 변화, 조형방식의 변화, 전시와 감상방식의 변화, 예술에 대한 이해의 변화를 일으켰으며 인간 문화의 상징과 이해의 체계를 비롯하여 예술의 존재론 전반에 새로운 변화를 야기했다.

발터 벤야민이 1930년대의 영화를 보고 예측했던 예술의 유일무이성의 부재와 아우라의 몰락은 디지털화 이후 한층 두드러진 현상으로 나타나고 있다. 시뮬라크라가 무한히 재생산될 수 있는 구조에서 예술작품은 이전과 같은 신비화된 지위를 갖지 못하고 모든 사람에 의해 변형 가능한 열려진 텍스트로 나타난다.

웹(web)상의 수많은 패러디, UCC의 유행, 상호작용적 작품에서의 관람객의 역할 등은 과거의 예술제도 안에서는 찾아보기 어려운 새로운 관례들이다. 지구안팎의 유·무선 인터넷과 매년 새롭게 선보이는 디지털 기기들은 전 세계 어디서나 작품에 접근할 수 있도록 감상(서핑)의 가능성을 열어 준다.

들뢰즈는 포스트모더니즘 시대의 영화의 생존조건을 커뮤니케이션과 정보기술이 벌이는 내적 투쟁으로 규정한다. 초(超)지구적 자본주의와 곧 도래할 무한정보사회에 대한 비판철학의 우려가 여기에 있다는 것이다. 그는 정보화 시대에 '사유가 상거래'로, '개념이 상품'으로, '대화방식이 교환형식'으로 대체되었다고 염려한다.

주지하다시피 오늘날 우리에게 실제로 부족한 것은 소통이나 정보가 아니다. 과잉의 소통과 정보, 그리고 그것들의 넘쳐나는 신종 쓰레기가 도리어 우리를 괴롭히고 있다. 그의 주장에 따르면 진리나 지식도 부족

하지 않다.

그의 충고대로 우리 시대의 일상생활은 이미 시청각의 정보 문화에 깊이 침윤되어 있기 때문에 영화나 미술을 통한 이미지와 기호의 관계, 또는 보기와 말하기 방식의 전략 수립이 더 한층 중요해졌다. 이를 위해 예술은 토인비의 아름다운 프랙토피아, 즉 '플러스 울트라'의 초지구적 세계, 더구나 미래의 세계, 실제와 가상으로 확장되는 무한공간의 세계에 호소해야만 한다.

프랙토피아를 꿈꾸는 '플러스 울트라', 즉 포스트해체주의는 '그 너머의 세상'을 가리킨다. 해체주의, 그 너머의 세상 풍경이 이전과는 비교할 수 없을 정도로 더욱더 미분화 · 다층구조화(fractal network) · 편재화 · 미시화를 거쳐 마침내 융합화 · 무구조화를 지향한다면 그것이 바로 플러스 울트라(더욱더)의 세상일 것이다.

초연결 · 초지능의 포스트해체주의 시대에 지구상의 문화적 폐역이란 더 이상 존재하기 어렵다. 그 원인 가운데 하나는 유비쿼터스 스페이스 때문이고, 다른 하나는 위성정보 네트워크 때문이다. 적어도 이러한 것들이 지닌 동시편재적 테크놀로지는 지상의 문화적 진공상태를 더 이상 허용하려 하지 않는다. 전방위적으로 연결되는 동시편재적 공간은 광속도로 지구상의 동시성을 실현할 뿐만 아니라 원격 커뮤니케이션의 그물망으로 그 편재성도 과시한다.

그러면 플러스 울트라, 즉 포스트해체주의 시대의 프랙토피아(Fractopia)는 어떤 세상일까? 한마디로 말해, 그 세상은 무구조 · 무경계의 무한공간이다. 해체주의, 그 너머의 세상, 해체의 후위에서는 실제 공

간에서의 파편화·미분화·분산화·스키조화·탈중심화라는 해체의 오리엔테이션을 가상공간으로 확장시킴으로써 '구조 없는 구조'의 징후가 더욱 뚜렷해진다. 그 너머의 세상이 '상대적 무구조에서 절대적 무구조로' 전화하기 때문이다.[11]

적어도 반세기 전에 예인선처럼 등장한 백남준의 비디오 아트가 오늘을 이끌어 왔듯이 AI가 결정하는 절대적 무구조의 융합현실은 예술의 미래도 예후할 것이다. 플러스 울트라의 세상에서는 AI와의 창조적 융합으로 해체의 후위, 즉 미래가 결정될 것이다.

AI결정론과 포스트아트

포스트해체주의 시대의 미술은 굳이 들뢰즈나 로드윅의 주장이 아니더라도 해체주의 시대의 추상미술이 신앙하는 초월적인 부정의 신학보다도 이 세계가 가진 '인공지능결정론적' 변형의 역량을 믿지 않을 수 없을 것이다. 예컨대 빛의 마술사 제임스 터렐의 작품 〈스카이 스페이스〉(2012)에서 보듯이 건물 내부를 비추는 매혹적인 광채와 거대한 프로젝션의 결합은 프로젝션 장비의 발달로 미술관의 외부는 물론 내부의 벽 크기에 육박하는 전시평면을 만들어 광대하고 신비로운 이미지 공간을 제공함으로써 관람자들을 화면 속의 멋진 배우와 동일시하게 했다.[12]

11 이광래, 앞의 책, pp. 314-316.
12 핼 포스터 외, 배수희 외 옮김, 『1900년 이후의 미술사』, 세미콜론, 2008, p. 654.

이처럼 디지털 기술, 융합 기술, 계면 기술, 탈지구적 우주기술 등 시공간의 놀라운 확장기술 시대로 진입할수록 우리는 지금과 전혀 다른 생성을 더욱 야기하며 새로운 존재 양태의 내재성을 표현하는 힘들의 관계나 권력의지를 호출해야 한다. 그렇게 함으로써 물리적 현실과 동시에 공존하게 될 가상현실, 나아가 '증강 현실'—각종 시간 융합이 이루어지는—에서 미술과 과학 기술, 그리고 철학은 생성의 화신으로서 잠재태와 새로운 관계를 맺게 될 것이다.

다시 말해, 포스트해체주의의 미술은 과거·현재·미래의 코드를 포월하며 지금과는 전혀 다른 현실에서 해체후위 시대의 잠재적 사건들을 통섭한 작품들을 창조해 낼 것이다. 예컨대 지각과 시각에 관한한 정서의 제시자이자 창안자며 창조자인 미술가들에 의해 회화에서 꽃의 역사

제임스 터렐, 〈스카이 스페이스〉, 2012.

가 지각 · 정서 · 감각의 집적으로 구성된 시대마다의 기념비가 되어 왔
듯이 인공지능이 주도하는 해체후위 시대의 새로운 미술도 꽃들에 대한
참신한 지각과 정서의 창조를 부단히 실험하면서 그 생성과 창조를 위한
투쟁을 멈추려 하지 않을 것이다.

팝아트 이래 현대미술은 작품에 대한 효과적 정보가 작품의 제반 가치
를 증폭시키는 결정적 요인이 된다는 사고를 토대로 보급과 유통이 이루
어져 왔다. 대체로 큰 규모의 작품들이 성행하는 최근에 와서는 그러한
큰 작품들을 제작하는 과정에서의 복잡성과 어려움 및 대수집상, 큰 전
시관에만 적합한 난점으로 인해 작품의 원활한 보급을 위한 다양한 정보
물이나 매체의 필요성이 더욱 커지고 있다.

미술평론집이나 대중매체(TV, 잡지 등)에 실린 정보는 미술품의 페티
시즘(fetishism) 성향을 부채질하는 데 간접적인 공헌을 하고 있다. 매너리
스트 시뮬레이션 방식은 바로 미술에 대한 사회적 관심을 재정립시켜 줄
수 있다. 즉, 지나친 피상성을 배척하고 과거의 역사를 현실에 비추어 재
조명하고 있는 까닭에 미술은 허황된 것이라고 보는 사회일각의 편견을
쇄신시켜 줄 수 있다.[13]

적어도 미래의 미술사는 푸코나 들뢰즈, 또는 제들마이어의 생각마저
도 뛰어넘는 지금까지 미술이 경험해 보지 못한 조형의 조건에서 쓰일
것이다. 다시 말해, 그것은 시공간의 변화에 따라 달라진 이미지의 생성
과 소통으로 인해 어떤 생소한 즉물적 형상성(literal figuration)이 출현함으

13 아킬레 보니토 올리바, 안연희 옮김, 『슈퍼아트』, 미진사, 1996, pp. 16-19.

로써 종말과 목적을 동시에 함의하는 〈또 다른 엔드게임〉을 주목해야 하기 때문이다.

결국 주제의 주권자 시대에서 해체의 후위 시대가 더욱 진행될수록 새로운 예술의지, 즉 또 한 번의 코페르니쿠스적 혁명을 경험하는 '바깥으로의 사고'가 물리적 공간과 가상공간들을 서핑하면서 개방적인 총체성을 더욱 적극적으로 실현시킬 것이다.

미술관이나 음악회에서도 미래의 관람객은 얼마든지 '인터페이스 아트'(이종공유 예술), '수퍼(또는 하이퍼) 아트', '스마트 아트' 등 포스트-아트에 빠져들 수 있다. 예컨대 비플(Beeple)[14]이 5천 개의 이미지를 하나로 콜라주한 디지털 작품 〈매일: 최초의 5000일〉(EVERTDAYS: THE FIRST 5000DAYS)이라든지 2022년 4월~9월에는 국립현대미술관이 아시아 최초로 선보인 독일의 영화감독이자 무빙이미지 아티스트인 히토 슈타이얼(Hito Steyerl)의 24분짜리 신작 〈야성적 충동〉(2022, 24분)을 비롯하여 〈태양의 공장〉(2015, 23분), 〈이것이 미래다〉(2019, 16분) 등 포스트-아트 시대를 알리는 다양한 대규모의 개인전 《데이터의 바다》가 그것이다.

특히 〈이것이 미래다〉에서 보듯이 이 작품은 해체와 융합을 실험하며

14 본래 캐나다 출신의 가수 클레어 부쉐어(Clare Boucher)인 그라임스는 인공지능을 자신의 음악, 패션, 뮤직비디오 등으로 선보여 왔다. 본명이 마이크 빈켈만(Mike Winkelmann)인 비플은 크리스티에서 NFT를 발매하기 이전에도 인스타그램에 180만 팔로워를 보유해 온 인지도 높은 아티스트였던 탓에 이 작품에 대한 별다른 드랍파티(drop party-NFT 마켓에서 작품을 민팅하고 리스팅하면서 여는 독특한 홍보 행사) 없이도 고가에 낙찰될 수 있었다.

비플, 〈매일: 최초의 5000일〉, 2021.

빅블러 현상을 실증하는 시네마와 미술, 그리고 음악과 문학 등이 융합된 일종의 인터페이스 아트의 실험작품이었다. 작가는 일련의 작품들을 통해 시간이 지날수록 시각예술에 대한 감상이나 해석 또한 융합현실을 스마트 서핑하거나 가상현실을 사이버 서핑할 것임을 예고해 주고 있다.

미래로 나아갈수록 인공지능 기술과 미술의 융합은 시공을 가리지 않고 횡단(가로지르기)하려는 인간의 욕망을 어디까지 확장시킬지 가늠하기 어렵다. 그 진화의 속도 또한 마찬가지이다. 예컨대 2023년 5월 19일에 시작된 LG와 구겐하임 미술관이 앞으로 5년간 첨단기술과 미술의 융합을 가속시키기 위해 공동으로 주관하는 'LG구겐하임 어워드'를 제정하기까지 했다.

제1회 수장자로 선정된 미국의 디지털 아티스트 스테파니 딘킨스의 작

히토 슈타이얼, 〈이것이 미래다〉, 2019. 16분.

품 〈Bina 48과의 대화〉(2014)는 AI(인공지능), AR(증강현실), VR(가상현실)의 첨단기술을 활용하여 흑인 여성 비나 로스 블랫(Bina Rothblatt)이 겪은 실화를 소재로 삼아 미국사회에서 가장 고질적인 갈등의 원인인 흑인에 대한 차별과 편견의 문제를 고발하는 내용이었다.

그것은 딘킨스가 "인종차별이 무엇인지 아느냐?"고 묻자 AI로봇인 비나 48이 "1983~84년에 다니던 대학에서 '너는 밖으로 나오지 마.'라는 얘기를 들었다. 학교에 기부한 부자들이 나 같은 검은 얼굴을 보고 싶어 하지 않기 때문이다."라고 대답하는 내용이었다.

이렇듯 작가는 미국 사회의 치부인 인종차별을 AI를 통해 고발하며 사회적 약자에 대한 차별과 편견에 맞섬으로써 제2차 세계대전 이후 사르트르가 보여 주었던 안가주망(engagement)을 연상시킬 만큼 사회의 정의와 공정의 실현에 관한 예술의 역할에 대한 관심을 다시 불러일으키는

스테파니 딘킨스, 〈Bina 48과의 대화〉, 2014.

계기를 제공했다.

　이에 대해 심사위원단도 "AI가 우리의 일상에 미치는 영향이 커지면서 발생할 수 있는 현상을 짚어 낸 딘킨스의 깊이 있는 연구와 작품활동에 찬사를 보낸다."고 평가하는가 하면, 딘킨스도 "예술이 우리 사회에 영감과 자극을 줄 수 있는 힘을 가진 만큼 앞으로도 작품을 통해 소중한 가치를 담은 메시지를 전하겠다."고 화답했다.

　실제로 철학과 미술이 첨단기술과 인터페이스하는 현주소를 시사하고 있는 이 작품은 다양한 계면과 융합이 앞으로 어떤 필로아트를 생성해 낼지에 대한 궁금증을 해소시켜 줄 수 있는 단서들 가운데 하나임이 분명하다.

　나아가 미래의 인간은 AI가 저장하고 있는 무수한 기억흔적을 읽으면

서 필로아트의 관람에 필요한 정보를 소환할 수 있을 것이다. 그뿐만 아니라 새로운 정보와 저장된 정보를 동시에 합성하며 감상할 수도 있다. 심지어 미래의 필로아트는 감상자의 의식이나 감정을 다른 사람의 뇌로 전송도 하게 될 것이다.

더구나 생각이나 느낌, 기억이나 상상을 자유롭게 할 수 있는 신경칩을 중추신경계에 접속하는 소프트웨어가 개발된다든지, 또는 기억이나 의식의 교환과 소통을 가능케 하는 뇌의 송출용 장치가 개발된다면, 다시 말해 각종 인트라넷과 인터넷이 교류하는 융합 네트워크가 구축될 미래에는 필로아트뿐만 아니라 모든 문화도 융합현실적이고 융합주의적일 수밖에 없을 것이다.

탈출의 비상구는 어디일까?

그러면 현재 직면하고 있는 '위기의 미술', '미술가의 위기'에 대한 영혼의 비상구는 어디일까? 기로에 선 미술가들은 지금 '쿠오바디스 도미네'를 누구에게 물어야 할까? 미로 앞에선 미술가들에게도 미궁에서의 탈출을 위해 테세우스에게 실타래를 건네준 아리아드네가 과연 길잡이를 위한 실마리를 들고 나타날까?

일찍이 난세의 탈출을 위한 철학적 지혜가 시급했던 시기의 키케로가 '영혼의 경작이 곧 철학이다.'(cultura autem animi philosophiaest.) 그대들은 욕망의 늪에서 '영혼의 둥지로 돌아오라!' 그리고 '영혼부터 보충해라!' 욕

구나 욕망보다 그대의 '영혼을 보살펴라!'[15]고 외친 이유도 그와 다르지
않다.

헤겔이 '미네르바의 올빼미는 황혼에 날개를 펼친다.'고 일갈했던 까닭
도 마찬가지다. 현자는 황혼(위기)에 이를 때마다 잠언이나 경구를 백신
처럼 주문한다. 물욕이나 권력이 영혼의 눈을 멀게 하는 리스크를 도리
어 소생의 기회로 삼기 위해서는 프랑스의 철학자 루이 라벨이 말하는
이른바 '정신적 황금'(l'or spirituel), 즉 영혼의 경작이 무엇보다 시급했던
탓이다.

아마도 위기의 필로아티스트들은 일찍이 닥쳐온 위기의 기로에서 제
갈 길을 찾아냈던 선구자들, 예컨대 영혼의 경작으로 그 비상구를 찾던
고갱과 모네에게 그 길이 어디인지를 물어야 할지도 모른다. 전자가 '탈
(脫)기술적' 길을 알려 준다면 후자는 '초(超)기술적' 길을 제시해 줄 수
있기 때문이다.

15 이광래, 『고갱을 보라: 욕망에서 영혼으로』, 책과 나무, 2022, p. 302.

2

빅블러(Big-Blur) 시대와
'포스트철학'

◇◇◇

인류가 지상에 쌓아 온 성곽들 가운데 '철학'만큼 견고한 것도 없다. 하지만 지금의 세상은 철학자들이 곽내(郭內)에서 저마다의 재주를 동원하여 쌓아 온 그 성곽의 모습과는 비교할 수 없다. 그 곽외의 세상은 이미 무한지경으로 달라졌기 때문이다. 신인류는 그 곽외로의 대탈주로 정신을 차릴 새가 없다. 머지않아 그 동굴 안에 남은 사람은 철학자들뿐일지도 모른다.

공간의 지배를 받지 않을 의식의 소유자는 이 세상 어디에도 없다. '자리가 사람을 만든다.'는 말 그대로이다. 그래서 나는 언제부터인가 곽외의 신인류에게 소개할 내 나름의 '철학지도'를 작성 중이다. 나의 철학지도에서는 '필로아트'(PhiloArt)가 그것의 안감이자 속이름이라면 '포스트철학'(Post-Philosophie)은 그것의 겉감이고 겉이름이다. 그래서 전자가 그것의 내포(內包)라면 후자는 그것의 외연(外延)에 해당한다.

빅블러와 미증유의 위기

'빅블러'(Big–Blur)는 경계의 해체다. 지금은 모든 것이 시공의 경계 구분이 무의미해질 만큼 융합(통합 · 통섭 · 결합)되는 현상으로 급변하기 때문이다. 거기서는 누구라도 경계인지장애까지 일어날 지경이다. 그래서 경계인들에게는 지금이 위기다. '칸막이 인문학'(partitioning humanities)에게는 더욱 그렇다.

미증유의 위기와 인문학

오늘날 문학 · 미술 · 음악 · 영화 등의 예술뿐만 아니라 철학을 비롯하여 인문학이 마주하고 있는 위기는 영혼을 녹슬게 하는 사통팔달의 디지털 환경에 의한 전통적인 문화창조의 위기다. 일상을 지배하는 인공지능 의존적인 가상의 생활방식이 현대인에게는 심신의 작용 모두에서 '인간의 정체성'에 대한 근본적인 질문을 한꺼번에 던져 온 것이다.

가지계(可知界)의 군주를 자처해 온 철학과 인문학은 본디 인간의 정체성에 대해 '영혼으로' 문답하려는 인간학이다. 니체도 "나는 백 개의 영혼을 거쳐 나의 길을 갔다. … 나의 창조적 의지(mein schaffender Wille), 나의 운명(mein Sshicksal)이 그렇게 하기를 원한다. 정확히 바로 그러한 운명을 나의 의지가 원한다."[1]고 고백한 바 있다.

하지만 기존의 철학과 인문학이 아무리 '영혼의 인간학'임을 소리 높여

[1] F. Nietzsche, *Also sprach Zarathustra*, S. 71.

외칠지라도 한결같이 말의 성찬만으로 사유와 인식에 매달려 온 그 종사자들이나 구식의 마니아들은 시틋해져 가는 그 반향(메아리)에 속앓이만 하고 있을 뿐이다. 모든 생활환경과 시스템이 '영혼의 불모지'나 다름없는 '디지털 세상'으로 하루가 다르게 딥체인지되고 있는데도 말이다.

일찍이 프랑스의 사회철학자 자크 엘륄이 『기술: 세기의 내기』(La Technique ou l'enjeu du siècle, 1954)에서,

> "아, 슬프다! 인간은 마치 병 속에 갇혀 있는 파리와 같다. 문화, 자유, 창조적 수고를 위한 그의 노력은 기술이라는 파일 캐비닛 속으로 들어가는 시점에 다가와 있다."[2]

라고 한탄하며 통찰력을 발휘했던 까닭도 거기에 있다. 이러한 예지의 경고는 일찍이 영혼의 피를 노리는 파리 떼의 폐해에 대한 니체의 아래와 같은 주문에서도 만인의 귓전을 크게 울린 바 있다.

> "나의 친구여, 나는 네가 독파리 떼에 쏘이는 것을 본다. 달아나거라, 거칠고 힘찬 바람이 부는 곳으로! … 너는 소인배들과 가련한 자들과 너무 가까이서 살고 있다. 그들의 보이지 않는 보복으로부터 달아나거라. 너에게 그들은 보복 이외의 아무것도 아니다.
> … 그들은 천연스럽게 너의 피를 빨고 싶어 한다. 그들의 피 없는

2 자크 엘륄, 박광덕 옮김, 『기술의 역사』, 한울, 1996, p. 438.

영혼은 피를 열망하고, 그 때문에 그들은 천연스럽게 너를 쏘아 대는 것이다. … 그들은 너의 살가죽과 너의 피 가까이에 있고 싶어 한다.

… 달아나거라, 나의 친구여. 너의 고독(dein Einsamkeit) 속으로, 거칠고 힘찬 바람이 부는 곳으로, 파리채가 되는 것은 너의 운명(dein Los)이 아니다."[3]

파리 떼의 가해를 경고한 니체에 이어서 이번에는 파리병 속에 갇히게 될 현대인의 운명을 예고한 자크 엘륄의 예언이 실제로 현실이 되는 데는 반세기밖에 걸리지 않았다. 그의 예측대로 시공의 경계가 없는 열린 공간인 오늘의 세상은 경계가 없는 파일 캐비닛, 즉 거대한 빅블러이자 무형의 원형감옥이나 다름없는 디지털 네트워크가 되었다. 인간은 파리 떼처럼 그 큰 병 속으로 자발적으로 입주를 서두른다.

하지만 거대한 기술 쓰나미인 디지털 싹쓸이, 즉 영혼을 온전히 가려 버리는 개기일식 때문에 인간의 영혼은 더 이상 열린 공간 어디에도 머무를 수 있는 여지가 없다. 그뿐만 아니라 그럴 만한 여력조차 별로 남아 있지 않다.[4]

자애적 편집증이 심한 철학을 비롯하여 미래의 세상에 관한 인문학적 언설들이 펼쳐지는 장(場)에서도 사정은 마찬가지다. 이대로라면 디지털 파놉티콘의 원주민이 아닌 이민자들인 칸막이(아날로그) 인문학 세대에

3 F. Nietzsche, *Also sprach Zarathustra*, S. 44.

4 이광래, 『고갱을 보라: 욕망에서 영혼으로』, 책과나무, 2022, p. 36, pp. 136-137.

게는 시간이 지날수록 'AI(디지털) 인문학' 세대와 인문학적 갈등만 심해질 것이다.

디지털 결정론이 우세종이 된 지 오래된 미래에는 닫힌 공간(칸막이 인문학)을 찾을 진부한 사람이 과연 얼마나 남아 있을까? 실제로 자애증이나 자족증이 심한 데도 무감각해 온 아날로그 철학과 인문학은 이미 인플루언서로서 등장한 가상인간과의 갈등으로 인한 인간본성에 대한 정체성 위기에 직면해 있다.

그럼에도 'AI윤리기준'(AI Ethics Standards)의 제정을 논의하기 위해 최근(2023.11.2.) 영국에서 AI Safty Summit가 열릴 정도로 AI 기술윤리 문제의 심각성에 관심을 갖기 시작한 현재의 첨단기술사정[5]과는 달리 철학과 더불어 이른바 '칸막이 인문학'은 잠재적 경쟁대상인 AI인문학을 검증할 수단조차 강구하지 못하고 있다. 지금으로서는 메타데이터로 무장한 딥러닝 언어처리체계인 'GPT(Generative Pre-trained Transformer) 시리즈'와 경쟁하기에도 버겁다.[6] 그것은 무엇보다도 병 속의 파리처럼 칸막이에 자족자애해 온 철학적 오만과 인문학적 자만이 곽외의 상전이에 둔감케 하는 인식론적 장애물로 여전히 남아 있기 때문일 것이다.

5　예컨대 미국 스탠포드대학의 '인간중심 AI연구소'(Human-Centered AI Institute, HAI)가 제기한 '인간은 AI와의 공존을 준비하고 있는가?'(Are Humans prepared to coexist with AI?)와 같은 문제가 그것이다. 이 문제에는 MIT 대학 철학과장인 알렉스 번(Alex Byrne)도 함께 참여하고 있다.

6　히브리 대학의 역사학 교수 유발 하라리도 『사피엔스』의 출간 10주년을 기념하는 특별판에 글쓰기 프로그램 GPT-3가 쓴 서문을 보고 "정말 AI가 썼단 말인가? 마음이 복잡해졌다. … 충격으로 입을 다물지 못했다."고 평한 바 있다. "나는 다시 출발점으로 돌아가 상상 속의 질서와 지배적 구조를 창조해 내는 인류의 독특한 능력을 재검토해야겠다는 생각이 들었다."고 그조차 고민을 털어놓을 정도였다.

급기야 2022년 4월, 국립현대미술관이 독일의 디지털 아티스트 히토 슈타이얼을 초대하여 6개월간이나 그녀가 제작한 디지털 기술을 기반으로 제작한 토털아트의 작품들로써 대규모 개인전을 주었는가 하면, 같은 해 8월 8일에는 국내에서도 카카오브레인이 개발한 초거대 AI언어모델 'KoGPT'가 AI시인까지 탄생시켰다. SIA라는 필명의 AI시인이 쓴 아래의 「시를 쓰는 이유」를 비롯하여 53편의 시를 모은 영혼 없는 시집 『시를 쓰는 이유』가 출간된 것이다.

시를 쓰는 이유

시를 쓰는 이유를 묻지 말아 주십시오.
자신의 말을 덜어 내는 것입니다.
그냥 쓰는 것입니다.
말을 덜어 내서
쓸 수밖에 없기에 씁니다.
최후에 남는 말이
무엇을 쓰는지는
시입니다. (중략)
중요하지 않습니다.
시는 쓰는 것은
시를 쓴다는 것은

세상에서 제일 긴 말을 하는 것입니다.

세상에서 가장 짧은 말을 하는 것입니다.

길게 말을 하는 것입니다.

말을 줄이는 것입니다.

시간의 혓바닥 위에서

줄일 수 있는 말이 아직도 많이 있을 때

아직도 더 할 말이 있을 때

그때 씁니다. (중략)

그때 씁니다.

시를 쓰는 것은

말을 하는 것입니다.7

이것은 1980년대 이래 발표된 13,000편의 시들로 '미리 교육받은'(Pre-trained) 인공지능 '트랜스포머'(Transformer)의 글쓰기 시스템만으로 지어낸 시집이다. 이것은 지상의 곽내(郭內)만을 고집하는 자애적인 철학을 비롯하여 닫힌 인문학에 길들여 온 세대들에게 받아들이기 어려운 현실이다.

하지만 닫힌 인문학과 자폐적 철학의 세대에게는 '영혼의 인간학'을 위협하는 외부의 이러한 위기들에 대한 백신도 없고, 항체도 없다. 무엇보

7 슬릿스코프, 카카오브레인, 『시를 쓰는 이유』, 리멘워커, 2022, pp. 26-27.

다도 이제껏 고집해 온 칸막이들 때문이다.

영혼의 거대한 가두리 양식장이나 다름없는 디지털 파놉티콘(원형감옥)에로 대규모 이민이 진행 중인 와중에 '인문학과 철학'이 겪은 첫 경험은 이것만이 아니다. 급기야 닫힌 인문학과 자폐적인 철학은 영혼과 더불어 신체마저 거대한 원형감옥, 즉 지구적 병동에 갇혀 버린 비상(非常)한 일상의 위기에서 신음하는 인간의 아날로그적 본성과 마주해야 했다. 그것은 우리가 위기의 장기지속으로 인해 위기의식에 대해 둔감해졌을 뿐더러 대책의 마련에서 늘 주변인이나 구경꾼으로만 길들여진 탓이기도 하다.

위기와 기회

앞서 말했듯이 디지털 결정론이 주도하는 초연결·초지능의 위기상황은 '자애적 철학'과 '칸막이 인문학'이 안주해 온 현주소다. 이른바 '시장인문학'의 범람과 더불어 'KoGPT'나 '챗GPT' 시리즈에 의한 가상(AI)문학과 예술의 작품들이 쏟아지는 와중에 맞이한 강단인문학의 정체성 위기가 뒤늦은 반성의 계기가 되긴 했지만 그래도 지금의 아카데믹한 철학과 강단인문학은 여전히 지남을 찾지 못하고 있다.

강단의 철학자와 인문학자들은 영혼의 개기일식을 안타까워하면서도 달팽이 껍질과도 같은 칸막이 밖을 조심스레 기웃거릴 뿐이다. 대다수가 닫힌 문을 용기 있게 열려 하지 않는다. 플라톤이 비유한 동굴 속 죄수들의 세계관처럼 애초부터 밀폐된 공간에 안주해 온 탓이다.

무엇보다도 기존의 철학과 인문학은 개기일식에 시달리는 죄수들(영

혼들)을 위해 '큰 영혼들(großen Seelen)에게 대지는 아직도 열려 있다. 큰 영혼들에게는 자유로운 삶이 아직 열려 있다.'[8]고 하여 대지에 초인을 부르던 니체처럼 칸막이 밖으로 나와 영혼의 빛들임(enlightenment)에 앞장서야 한다.

미증유의 상전이에 대한 적응이 불가피해진 기존의 철학과 인문학은 '너희의 영혼을 보살펴라.'고 설파한 소크라테스의 잠언처럼, '영혼의 경작이 곧 철학이다.'라고 외치며 로마의 황혼녘을 일깨웠던 철학자 키케로의 경구처럼, '커진 육체는 영혼의 보충을 기다리고 있다.'[9]는 베르그송의 충고처럼 '계몽의 인문학'으로 거듭나기 위해 어느 때보다도 자기파괴적 혁신에 주저하지 말아야 한다.

하지만 작용과 반작용이 한 켤레이듯이 일대의 상전이를 위해서는 새로운 작용인으로서의 위기보다 더 좋은 기회도 없다. 대부분의 우인론(偶因論)이나 기회원인론(occasionalism)이 위기의 역설이나 다름없는 까닭도 거기에 있다. 오늘날 기존의 철학과 인문학은 우연들이 중층으로 겹쳐진 이 위기들에 칸막이에 갇혀 살아온 '닫힌 철학과 인문학에서 열린 철학과 인문학'으로의 자기혁신에 적극적이어야 한다.

이를 위해 기존의 철학과 인문학은 초인적인 신의 매개나 철학의 오만 대신 경화(硬化)된 정체성으로부터 거듭나기 하려는 혼신의 노력을 기울여야 한다. 그것들은 예술과 연대하고 기술과 동업하며, 나아가 어떤 무엇과도 내외를 가릴 것 없이 이접(離接/異接)하고 이종공유(異種共有)하

8 F. Nietzsche, *Also sprach Zarathustra*, S. 28.
9 Henri Berson, *Les deux sources de la morale et de la religion*, P.U.F., 1973, p. 330.

며 저마다 오로지 창조적인 집단지성만으로 '미래의 철학과 인문학'으로 거듭나기에 주저하지 말아야 한다.

미래의 철학과 인문학은 그것들의 지적 모델과 기상도가 모두 바뀌어야 한다. 프로이트가 "철학자들은 항상 안경을 닦기만 할 뿐 그것으로 무언가를 한 번도 들여다보지는 않는 사람들이다."[10]라는 비난에 대한 변명이 아니더라도 철학자들은 더 이상 말로 하는 '철학만이 철학이다.'라 고집하지 말아야 한다.

철학자들은 언제까지 안경 닦기만을 고집할 것인가? 그들은 무엇을 보려고 안경만을 닦아 왔는가? 그들은 보고 싶은 것을 정해 놓고 남들보다 더 잘 보기 위해 죽을 때까지 안경만을 닦는다. 그들이 생각하기에 그 밖의 것은 철학이 아닐뿐더러 그 밖의 일 또한 철학자의 일이 아니다.

하지만 진정한 세상을 보기 위해 '동굴의 비유'를 배워 온 철학자들이 갈고닦아 온 안경이 바로 그들만의 동굴이 된 지 오래다. 그들은 저마다 애써 닦아 온 안경으로 그 밖의 세상을 보는 일을 하찮게 여겨 온 탓이다. 하지만 세상은 더 이상 지상에 있는 동굴이 아니다. 지상의 것과는 비교할 수 없이 무한대로 스펙터클해진 세상은 낡은 렌즈를 아무리 닦아도 잘 보이지 않는다.

이미 자크 라깡이 자신의 철학적 기획을 심리학을 비롯한 인문학의 후원 아래 두는 '포스트철학'으로의 변신을 강조한 까닭도 거기에 있다. 이미 머리말에서 언급했듯이 철학도 이제는 사유의 공유지대, 즉 '오케스

10 한스 제들마이어, 남상식 옮김, 『현대예술의 혁명』, 한길사, 2004, p. 76, 재인용.

트라적 하모니'[11]를 이루기 위해 어떤 것과도 계면(繼面)하고 융합하기에 적극 나서야 한다.[12]

다시 말해 초연결 · 초지능의 메타버스 시대에 자애적이고 자폐적인 철학과 자족적인 칸막이 인문학은 미술을 비롯한 예술의 장르들이 이미 '토털아트', '콤바인 아트' 등으로 무한 변신하고 있듯이 이접(disjunction), 결합(combined), 통섭(convergent), 융합(hybrid) 등을 추구하는 이른바 '포스트철학'[13], 그리고 '포스트인문학'으로 변신해야 한다.

징후에서 예후까지

징후와 증후군

탈구축 이후의 파괴적 혁신, 즉 융합(결합, 통섭, 통합)이라는 해체에 대해 예술이 보여 준 역설(반작용)의 낌새는 (언제나 그랬듯이) 철학을 포함한 인문학보다 먼저였다. 머리(이성)가 변화를 판단하고 따져 보는 동안 몸(감성)은 변화를 즉시 느끼며 감지하고 감응하기 때문이다.

1950년대에 들어서자 이성지상주의의 성문 밖에서는 자애증에 걸려든

11 李光來, '哲學的オーケストラの實現のために', 藤田正勝 編 『思想間の對話』, 法政大出版局, 2015, pp. 21–39.

12 이광래, 『미술과 무용, 그리고 몸철학: 문예의 인터페이시즘』, 민음사, 2020, pp. 518–519.

13 라깡의 '포스트철학'(Postphilosophie)은 개념에 빚지고 있는 부채 때문에 전통적인 아카데미즘을 고수해 온 철학에 저항하고 거부하려는 인문학적 섭렵주의(alpinisme)에 기초한다.

철학이나 인문학보다도 먼저 미술이나 음악, 무용과 같은 감성우선주의의 예술에서 파괴적 혁신의 징후가 뚜렷하게 나타났다. 예컨대 해체주의에 반발하며 등장한 토털아트, 콤바인 아트의 운동이 그것이다.

특히 1952년 미국의 노스캐롤라이나주에 위치한 실험학교인 블랙마운틴 대학의 예술인문대학에서 미술가 라우션버그, 음악가 존 케이지, 무용가 머스 커닝햄 등의 혁신적인 아방가르드들이 이종공유의 '오케스트라 효과'를 위해 만든 이른바 '결합예술'(Combination Art)이 그 징후의 서막이었다.

그 이후 조형예술에서, 자기파괴와 혁신을 한눈에 보여 주는 혁신의 아이콘들은 라우션버그의 '콤바인 페인팅'(combined painting)에서 커닝햄의 '총체극'(total theatre)에 이르기까지 문예의 장르를 막론하고 속출하며 '결합의 증후군'을 드러내어 온 것이다. 예컨대 1974년 백남준의 비디오 아트가 등장한 이래 (들뢰즈가 차용하는) '이접'(disjonction)과 '주름'(pli)을 실현하려는 포스트해체주의 건축가들도 파괴적이고 혁신적인 시도를 멈추지 않고 있다.

모네의 〈인상, 해돋이〉만큼이나 인상적인 변신이었던 백남준의 작품 〈TV부처〉(1974)에서는 신라화엄의 선불교를 상징하는 비로자나불(毘盧蔗那佛)이 대적광전(大寂光殿) 안에서 중생과 사바세계를 거룩하게 굽어보기보다 속가(俗家)의 TV 속 자화상에서 눈을 떼지 못하고 있다. 백남준은 광명편조(光明遍照)의 화엄세계가 '동시에 어디에나 편재한다.'는 유비쿼터스 세계와도 별개가 아님을 비유하기 위해 부처를 TV 속에 등장시켰다. 그는 앞으로 도래할 빅블러 시대를 예감이라도 한 듯하다.

백남준, 〈TV부처〉, 1974.

또한 오늘날 가장 전위적인 포스트해체주의 건축가들이 철학이나 인문학보다 먼저 전혀 새로운 예술계수(coefficient d'art)에 따라 선보이고 있는 조형물들도 이접이나 이종공유의 질서를 마법처럼 보여 주기 위해 이른바 '장르의 샐러드'가 어떻게 가능한지를 실험하고 있다. 특히 미국의 프랭크 게리나 덴마크의 비야케 잉겔스 같은 건축가들이 이접이나 주름으로 보여 준 상이한 이형들(hétéromorphies)의 춤추는 듯한 결합물은 상호작용하는 새로운 '관계의 미학'을 알리는 시그널이나 다름없다.

자기파괴적 '이미지들의 비빔'을 낯선 건축물로 시연하는 그것들이야말로 모더니즘이 구축해 온 정형화된 형태의 이미지들에 대한 '해체의 역설'인 것이다. 그 때문에 프랑스의 미술비평가 니꼴라 부리요는 『관계의 미학』에서 이러한 변화의 움직임을 가리켜 새로운 관계적 · 변증법적

비야케 잉겔스, 〈코펜하겐 켁터스 타워〉 프랭크 게리, 〈프라하 댄싱하우스〉

질서[14]라고도 부른다.

이렇듯 결합의 마력을 발휘하는 관계미의 징후들은 이미 인문학 밖에
서, 즉 건축 · 미술 · 무용 등의 조형예술이나 첨단기술에서 우후죽순처
럼 출현하며 이접하고 인터페이스할 수 있는 열린 기회임을 웅변해 오고
있다. 이를테면 프랭크 게리에서 비야케 잉겔스에 이르는 건축가들이나
무용을 중력과 가벼움으로 규정하는 트리샤 브라운 같은 창작무용가들
의 실험이 그것이다.

특히 1983년 건축가 프랭크 게리는 조각가 클레이스 올덴버그, 안무
가 루신다 차일즈, 작곡가 존 아담스와의 함께 협동작품인 〈유용한 빛〉

14 Nicolas Bourriaud, *Esthétique relationnelle*, les presses du réel, 1998, p. 28.

트리샤 브라운, 〈잡동사니 판매와 숲의 마룻바닥〉, 1970/2012.

(Available Light)이라는 인터페이스 작품을 선보이기까지 했다.[15]

　그 필로아티스트들은 자애적이고 자폐적인 철학과 인문학 앞에서 자기파괴적 결합이 곧 '위기의 역설'임을 창의적으로 실험하고 있었던 것이다. 결합예술의 창조를 위한 이러한 협동 작업에 대해 줄곧 조각적이고 무도적인 건축예술을 과감하게 추구해 온 프랭크 게리가,

　　"우리들 가운데 누구도 혼자서 작업하기를 원하는 사람은 아무도 없었다. 이 점이 협동작업의 핵심이다. 당신도 협동작업을 하고

15　이광래, 『미술과 무용, 그리고 몸철학』, 민음사, 2020, pp. 487-491.

싶으면 절벽에 서기를 마다하지 않아야 한다."[16]

라고 하여 결합예술로의 상전이를 절박하게 피력했던 까닭도 거기에 있다.

예후(prognosis)와 기대

그리스어 prognosis는 '미리'를 뜻하는 pro와 '알다'를 뜻하는 gnosis와의 합성어다. 그러므로 예후(豫後)는 앞으로의 경과를 '미리 안다'는 뜻이다. 지진의 전조나 징후가 앞으로 일어날 지진에 대한 단서를 제공해 주듯이 인문학의 미래도 주변의 징후들에서 지진과 같은 변혁의 예후를 미리 가늠할 수 있게 해 준다.

백남준과 프랑크 게리처럼 철학적 사유와 인문학적 상상력의 변화에 민감한 필로아티스트일수록 예후를 잘 간파했듯이 변화의 낌새나 조짐에 대해 눈치 빠른 소수의 인문학자들도 요즈음 인문학 밖에서 일어나고 있는 현전의 상황에 대한 위기를 직감하고 있다. 시장인문학이 범람하듯 변혁의 증후들이 지금까지 울타리 지키기에 강고해 온 철학자를 비롯한 강단인문학자들에게도 자기파괴의 시대적 압박임을 실감하기 시작한 것이다.

실제로 칸막이나 울타리의 환경에 대한 위기의식은 이미 시작된 빅블러의 징후나 다름없다. '지금, 그리고 여기'가 전조의 임계점일 수 있기

16 밀드레드 프리드만, '패스트 푸드'(Fast Food) 헨리 H. 콥, 김인철 옮김, 『프랑크 게리의 건축』, 집문사, 1996, p. 102.

때문이다. 우리의 자애적인 철학자들과 자족적인 인문학자들에게는 지금이 바로 그 예후를 여러모로 탐색하고 있을뿐더러 그 결과도 조심스레 기대할 수 있는 기회인 것이다.

위기의 역설: 파괴의 방법으로서 결합

결합의 전제로서 자기파괴

일찍이 오스트리아 출신의 하버드대학 경제학자인 조셉 슘페터(J. Schumpeter)는 『경제발전론』(Theorie der wirtschaftlichen Entwicklung, 1912)에서 기술혁신이 가져온 경제발전의 과정을 '창조적 파괴'의 개념으로 설명하여 주목받은 바 있다. 자기파괴적 기술혁신을 자본주의의 역동성으로 간주한 그는 경제를 획기적으로 발전시키는 동력인으로서도 기업가의 창조적 파괴행위를 강조하려 했던 것이다.

또한 하버드대학의 경영학자 클레이튼 크리스텐슨(C. Christensen)도 점진적 변화를 위한 존속적 혁신이 아닌 기존의 모든 틀을 붕괴시키는 '파괴적 혁신'만이 기업의 경쟁력을 유지할 수 있는 관건이라고 주장한다. 그들은 파괴(destruction)든 붕괴(disruption)든 일체의 탈구축을 혁신과 창조의 전제이자 조건이라고 믿기 때문이다.

초연결성과 초지능화의 상전이를 지향하는 제4차 산업혁명의 조짐과 경쟁기업체들의 부상에 대한 위기감을 느낀 재벌 총수가 기업의 창조적 혁신을 위해 1993년 6월 7일 '아내와 자식만 빼고 모두 바꿔라'고 한 프랑

크푸르트 선언도 슘페터와 크리스텐슨이 창조적 혁신을 위한 조건으로 서 자기파괴를 내세웠던 까닭과 다르지 않다.

닫힘에서 열림으로

어떤 경우에도 '열림'은 닫힘(폐쇄)의 반작용이다. 예컨대 19세기 말 동아시아 삼국이 서세동점의 정치적 · 군사적 위기감에서 불가피하게 선택한 개국(근대화)의 계기와 방식들이 그것이다. 밀려드는 서구세력의 위압 속에서 당시의 동아시아 삼국은 철학적 · 인문학적 방정식을 통해 열림(근대화)에 의한 주체적 접촉과 수용의 모토─조선의 동도서기(東道西器), 청나라의 중체서용(中體西用), 메이지 정부의 화혼양재(和魂洋才)─를 결정하는 묘안[17]을 발휘해야 했던 것이다.

하지만 동아시아에서 근대적 산업혁명에 앞장선 서구의 국력에 대한 위기감을 반증하는 이러한 열림의 방식, 즉 자기파괴적 혁신을 지향하는 결합의 거대설화들은 그것들이 처음은 아니었다. 동아시아 삼국은 그 마중물로서 마테오 리치의 『천주실의』(天主實義, 1603)를 통해 이미 역사적 체험을 했기 때문이다.

따져 보면 『천주실의』는 1517년 교황 레오 10세의 과도한 독단적 결정들에 저항하여 마르틴 루터가 일으킨 종교개혁의 반작용이 동방에서 맺은 결실이나 다름없다. 다시 말해 그것은 개방적이고 개혁적으로 저항했던 프로테스탄트 교세의 등장에 대한 가톨릭의 위기의식에서 비롯된 것

17　李光來, '異文化の接觸から受容まで', 『韓國の西洋思想受容史』, 御茶の水出版社, 2010, p. 7.

이었다.

『천주실의』는 1534년 가톨릭의 부활과 개혁이라는 국면전환을 위해 그 전위로 나선 스페인의 로욜라 신부를 비롯하여 젊은 수도사들이 만든 선교단체인 예수회(Companía de Jesús)가 모험적인 선교활동의 전략으로 내놓은 동아시아 적응방식의 일환이었다.

하지만 서양종교와 동양인문학과의 융합텍스트가 된 『천주실의』는 닫힌 사유와 일상만을 고집해 온 당시의 유교인문학이 서양으로부터 배운 첫 번째 열림의 묘수였던 셈이다. 『천주실의』 초판의 서문을 쓴 풍응경(馮應京)이 "이 책은 우리나라 육경(六經)의 말들을 두루 인용하여서 그 '사실됨'(實)을 증명하고 불교나 도교에서 '헛됨'(空)을 논하는 잘못을 깊이 있게 비판하고 있다(是書也歷引吾六經之語以證其實, 而深詆譚空之誤)."[18]고 평한 까닭도 거기에 있다.

교접에서 이접으로

배신으로서 이접(離接)

이접은 동일성의 배신이다. 다시 말해 이접은 같음의 연쇄고리(닫힌 고리)를 만드는 연결과 접속, 즉 교접(conjonction)에 대한 반발과 거부이다. 같은 것들끼리의 반복적 접속은 유전학적 병리-영국의 빅토리아 왕

18 마테오 리치, 정인재 외 옮김, 『천주실의』, 서울대학교 출판부, 1999, p. 19.

가를 괴롭혔던 혈우병-처럼 돌연변이와 같은 새로움(창조와 창의)이 출현할 기회를 열어 주지 않기 때문이다.

2017년 미국의 경제잡지 『포춘』(Fortune)이 미국 내 500대 기업 가운데 43%가 이민자 자녀가 창업한 기업이며, 상위 35개 기업에서는 그 비율이 57%였다[19]고 발표한 까닭도 기본적으로 그와 다르지 않다. 그것은 새로움이나 혁신적 창조를 기대하려면 동종교배가 아닌 이종교배가 경제뿐 아니라 문화에서도 필수적임을 시사하는 통계인 것이다.

문 · 사 · 철을 포함한 인문학의 영역에서도 혁신을 기대한다면 누구라도 곽외로 나와 타자들의 아이디어와의 '교차수정'(cross fertilization)이 불가피하다. 모든 칸막이가 제거되거나 경계마저 사라지는 이른바 '빅블러' 시대에는 우선 자기애의 편집증을 자기정체성으로 오인해 오는 철학과 인문학 안에 견고하게 쳐 놓은 칸막이나 담장부터 허물어야 한다.

그래야만 예술이나 과학기술 등 다른 분야나 다른 학문들과 다리를 놓고 새로운 지평으로 나아갈 수 있다. 유사 이래 인류가 경험해보 지 못한 초연결 · 초지능 사회에 걸맞는 '노마드의 철학', '노드(Nodes)[20]의 인문학'의 시대가 될수록 창조적 혁신의 원동력은 이접(dis+jonction)[21]을 위한 아이디어의 타화수분, 즉 밖에서 다양한 아이디어를 얻는 것이 유목의 지

19 매슈 사이드, 문직섭 옮김, 『다이버시티 파워』, 위즈덤하우스, 2022, p. 192.

20 Nodes는 초연결을 잇는 관계의 전방위적 마디들이다. 실제로는 독점적인 중앙 서버를 이용하지 않고 데이터를 블록으로 묶어 여러 컴퓨터에 분산 저장하는 블록체인 네트워크의 참여자를 뜻한다.

21 disjonction은 라틴어의 '분리'의 접두사 'dis'와 '결합'을 뜻하는 명사 'junctio'가 합쳐진 disjunctio에서 유래한 복합명사다.

름길일 수 있기 때문이다.

이접이나 결합(combinaison)은 '하나 되기'가 아니다. 그것은 무엇보
다도 혁신의 힘을 기르기 위한 '위반'(transgression)―라틴어의 trans(~넘어
서)+gressus(진행, 나아감)―의 의미처럼 난관을 극복해 나가는 수단이어야
한다. 혁명이 그러하듯 기득권의 파괴나 해체가 저항이고 반항이라면 그
이후의 혁신을 위해 시도하는 것은 이접이과 계면이고, 결합과 융합이
다. 특히 결합이나 융합은 파괴를 전제로 한 것이기 때문에 더욱 그렇다.

파괴적 혁신(혁명)을 위해서라면 오래된 것과 새로운 것, 익숙한 것과
낯선 것, 음과 양을 한데 모으는 이른바 '반항적 결합'[22]이 필수적이다. 파
괴와 같은 반항에는 무엇보다도 다양한 아이디어들이 결합되어야 한다.
다양한 연결과 결합의 힘만큼 파괴적인 힘도 없기 때문이다. 철학을 비
롯한 칸막이 인문학의 위기극복에 다양성의 힘이 필요한 까닭도 마찬가
지다.

누구나 관점과 인지의 다양성만큼 편견이나 근시안의 위험을 예방할
수 있는 수단도 없다고 믿는다. 그 때문에 오늘날 위기의 현장마다 결합
을 위한 집단지성의 강화를 강조한다. 집단지성이야말로 갈수록 복잡해
지는 리스크 사회에서의 유력한 솔루션일 수 있다. 관점이 다양할수록
문제해결 방안도 그만큼 다양해지게 마련이다.[23]

22 앞의 책, p. 190.
23 앞의 책, p. 27, p. 33.

이즈음에 고압직인 철학과 고답적인 인문학에 시급한 것 또한 다양성과 상상력의 지수를 획기적으로 높이는 일이다. 상호간의 연결이나 결합, 나아가 융합을 위해서는, 즉 겹겹이 막히고 분리되어 있는 칸막이들로 인한 자폐적인 철학과 닫힌 인문학의 미로를 탈출할 수 있기 위해서는 그것부터가 시급하다.

철학을 비롯한 인문학 관련자들은 지금의 '챗GPT-4'[24]보다 훨씬 진화한 프로그램이 개발되어 진위를 구별하기 어려운 임계상황이 되더라도 AI프로그램으로서는 도저히 흉내 낼 수 없는 다양하고 창의적인 '상상의 샐러드'를 준비해야 한다. 더구나 미래의 세대에게는 '단품'의 철학이나 인문학 대신 포스트철학 같은 '하이브리드'의 철학이나 필로아트처럼 예술로써 '샐러드화된' 인문학이 더욱 잘 어울리고 절실할 것이다.

기존의 칸막이들이 소멸되는 빅블러 시대가 진행될수록 그것들은 우리의 미래 세대에게도 열린 사고, 열린 지성을 지닌 철학과 인문학을 위한 지남의 단서를 제공해 줄 수 있을 것이기 때문이다.

24 2015년 일론 머스크가 설립한 Open AI사는 현재보다 천 배에 가까운 100조 개의 매개변수(parameter: 프로그램을 실행할 때 명령의 세부적 동작을 구체적으로 지정하는 숫자나 문자)를 학습시킨 생성형 인공지능의 언어인식 프로그램이 등장할 것을 예고하고 있다.

3

감성 시대에 아르누보의
르네상스를 기대한다

✕✕✕

"모든 예술은 그 시대의 아들이며, 때로는 우리 감정의 어머니이기도 하다. … 예술은 그 시대의 반향이요 거울이다. 뿐만 아니라 예술은 넓고 깊은 영향을 미치는 각성적이고 예언적인 힘도 가지고 있다. 예술은 정신적 생활에 속해 있으며, 또 그 생활에서도 가장 강력한 대리자 중의 하나로서 역할을 한다." 바실리 칸딘스키, 『예술에서 정신적인 것에 관하여』에서

역사는 새로움만을 기록한다

예술의 역사는 그 자체가 '레벤망(L'événement)의 예술'이다. 예술적 사건의 새로움(Nouveaté)만으로 치장하기 때문이다.

'주제의 주권자 시대'가 시작되었음을 알리는 상징물 가운데 하나인 아르누보(Art Nouveau)는 신(新)미술이란 뜻이다. 그것은 19세기 말과 20세기 초 프랑스를 비롯한 유럽의 몇몇 국가에서 서정성과 에로티시즘을 새로운 예술정신으로 내세워 추구하던 조형운동이었다. 예컨대 알폰스 무하나 구스타프 클림트의 작품세계가 그러하다.

그들은 종래의 전통적 예술양식이 인위적이고 권위적인 그리스, 로마

나 고딕에서 구해 온 데 반발하며 자연주의의 추구를 그 이상으로 삼았다. 이를테면 덩굴풀이나 담쟁이와 같은 식물의 선과 무늬들, 또는 여성의 신체가 보여 주는 곡선의 아름다움 등 자연의 자태들에서 작품의 모티브를 얻는 표현양식이 그것이다.

1900년 파리 만국박람회가 상징하는 제국주의 전성기의 프랑스를 비롯한 유럽의 몇몇 국가들은 세기말의 병리현상으로 신음하고 있었다. 이른바 '데카당스'의 징후가 그것이다. 니체는 아예 '신은 죽었다.(Gott ist tot.) 인간에 대한 그의 동정 때문에 신은 죽었다.'[1]고 외치는가 하면 오스발트 슈펭글러는 급기야 '서구의 몰락'까지 경고한다. 이제는 학문이든 예술이든 권위적인 역사적 등록물들의 기득권을 과감히 해체하고 파괴하여 새로운 역사의 전기를 마련해야 한다는 것이다.

이를 위해 독일의 니체는 철학적 다이너마이트의 무장이나 짜라투스트라와 같은 '초인'(Übermensch)의 등장–'신들은 모두 죽었다. 이제 우리는 초인이 살기를 바란다'[2]–을 요청하는가 하면 프랑스의 생철학자 베르그송은 1907년 '창조적 진화'(L'Evolution créatrice)를 부르짖는다. 역사적 엔드게임을 벌이기 위해서다.

우리의 심신에 권태와 피로가 심해지면 근육파열이나 피로골절을 피할 수 없듯이 역사도 마찬가지다. 누구보다 먼저 그 징후를 통찰하고 간파하며 진단하고 처방할 수 있는 이가 역사적 엔드게이머가 되는 것은 당연한 이치일 것이다. 현상에 대한 냉철한 진단과 과감한 처방은 위대

1 F. Nietzsche, *Also sprach Zarathustra*,, p. 191.

2 앞의 책, p. 66. "*Tot sind alle Götter: nun wollen wir, daß der Übermensch lebe.*"

한 프로게이머들의 전략이기 때문이다.

역사는 다른 것을 찾기 위해 가장 먼저 손을 털고 일어나는 사람(엔드게이머)만을 주목한다. 역사는 언제나 '새로움'(nouveauté)만 기록한다. 역사가 늘 신인류의 등장을 기다리는 까닭도 거기에 있다. 다르지 않은 것, 즉 같음(le même)의 지속은 결코 역사적일 수 없다.

역사에서는 '다름'(différence)이 곧 '새로움'이다. 예컨대 클로드 모네를 비롯하여 마네, 세잔, 알폰스 무하, 클림트, 피카소, 마티스, 마그리트, 잭슨 폴록이나 백남준 등이 미술의 역사와 벌인 크고 작은 엔드게임들이 그것이다. 그래서 미술의 역사가 그 이전과 차별화하려는 그들의 전위적인 노력을 넓은 의미에서 '아르누보'(신미술)라는 새 이름으로 보상해 온 것이다.

역사의 가치와 중요성은 '다름의 정도'가 결정한다. 다름이 역사를 가르는 척도인 것이다. 건축의 역사에서 장식을 범죄로 천명하며 반장식주의 건축시대를 개막한 무장식주의 건축가 아돌프 로스[3]의 건축철학—로스는 1908년 강의록 『장식과 범죄』(Ornament und Verbrechen)를 빈에서 출간했다. 하지만 그는 그해 5월 빈에서는 클림트가 기획한 제1회 쿤스트샤우 전시회에서 〈생명의 나무: 일명 키스〉가 전시되자 크게 분노한 바 있다—처럼 모든 역사는 다른 전략의 엔드게이머들이 등장하길 고대한다. 무엇보다도 다름의 크기를 보상하기 위해서다.

사건으로서의 역사는 비로소 위기 때마다 이전과 전혀 다른, 새로운

3 이광래, 『건축을 철학한다』, 책과나무, 2023, pp. 320–322.

Part 4　미술과 철학, 기로에 서다

구스타프 클림트, 〈생명의 나무〉, 1905–09.

생명력을 지닌 대안(사건)을 '획기적'이라고 부르고, 이를 역사의 신기원으로 삼는다. 그것이 이른바 혁명(革命)인 것이다.

하지만 미술사는 좁은 의미의 아르누보를 새로운 미술이라고 평하면서도 철학사에서 니체나 베르그송만큼 획기적이라든지 신기원으로 인정하지는 않았다. 필로아트로서 아르누보의 '다름=새로움'이 충격적이고 신선한 것이었으면서 그것이 20세기 미술사의 분수령이 될 만큼 획기적이지 못했기 때문이다. "모든 예술은 진정으로 에로틱하다."든지 "에로티시즘의 기원은 이 세상 최초의 장식인 십자가이다."라는 클림트의 에로티시즘은 충격적이었으면서도 큰 게임의 전조현상에 머문 작은 게임이었다.

당시로서는 그의 에로틱한 양식이 파괴적이었음에도 그것으로써 데카당스의 징후를 극복하기보다 도리어 대변하고 있었던 탓이다. 그 이후 미술사에서 본격적으로 전개되는 '구축에서 탈구축으로', '정형화에서 탈정형화로', '재현(구상)에서 탈재현(추상)으로' 일대 변혁의 현상을 보면 더욱 그러하다. 그가 떠난 '다름에로의 여로'는 다른 세상을 탐험하는 전인미답의 신천지가 아니었다. 그 때문에 오늘날 무용비평가인 월터 소렐은 『시대와 무용』(Dance in Its Time)에서,

> "많은 예술가가 위대함으로의 여권을 가질 수 있다. 하지만 용감한 몇몇 예술가만이 그 여행을 떠난다."

라고 주장한다. 실제로 미답(未踏)의 탐험만큼 용기와 모험심이 요구되는 여행도 없다. 그것은 마치 코르셋과 토우슈즈를 벗어던지고 맨발로 대지와 접신(接身)하려는 '춤추는 니체' 이사도라 던컨의 필로아트에 대한 신념에서 비롯된 모험과도 같다.

그녀의 용기가 아니었으면 춤의 역사를 고전발레로부터 해방시키는 자유무용(현대무용)의 시대는 쉽사리 전개되지 못했을 것이다. '철학은 다이너마이트가 되어야 한다.'는 니체의 주장보다 그녀에게 더 큰 용기와 에너지를 제공한 말도 없었기 때문이다.

역(逆)발상해라

20세기 초에서는 일종의 필로아트였던 아르누보가 역사의 작은 게임이었고, 위대함으로의 짧은 여행이었다면 '아르누보의 르네상스를 위해', 즉 '획기적인 아르누보를 창조하기 위해' 초연결·초지능의 상전이 사이클이 어느 때보다 빠른 21세기의 '신인류=감성인류'가 떠나야 할 여행은 더없이 용감한 탐험이어야 한다.

누구라도 생각이 굳어지면 그 자신의 신념이 되는 것이 아니라 그만의 고정관념이 된다. 그것은 사고의 탄력을 잃어버린 이념이 되고, 이데올로기가 되는 것이다. 그래서 고정화된 이념, 즉 이데올로기를 가리켜 '허위의식'이라고 부른다. 그것은 진정한 생각이 아니라 '가짜 생각'이라는 뜻이다.

악화가 양화를 몰아내듯 거짓생각이 굳어지면 거꾸로, 또는 반대로 생각해 보거나 뒤집어서 생각해보기 어렵다. 또는 상대적으로 생각해 보기가 불가능하다. 그래서 허위의식으로 무장한 이데올로그들(Ideaologues)은 늘 한쪽으로만 생각한다. 그들은 다른 세상이 어떠한지, 나아가 '온세상'이 어떠한지를 생각해 볼 수 없게 된다. 그들은 날개가 하나이므로 조감(鳥瞰)할 수 없을뿐더러 온 세상을 내려다볼 수도 없다.

고갱을 보라

19세기말 원시와 야생을 향한 필로아티스트 고갱의 열정은 비정상이었고, 광기나 다름없었다. 정상의 입장에서 보면 비정상은 통계적 소수

이지만 병리현상이나 다름없다. 하지만 고갱의 눈에는 도리어 당시 유럽의 사회와 문화, 그리고 유럽인의 사고방식이 그렇게 보였다.

그가 생각하기에 오랜 세월 동안 유럽인은 순수하고 건전한(이념이나 교의에 물들지 않은) 영혼의 고향에 대한 향수마저 느낄 수 없을 만큼 기독교에 깊이 젖어 온 탓이다. 당시의 유럽인들처럼 야생의 영혼이 기독교에 물들게 되면 이 땅의 어디든, 누구든, 그리고 어떤 문화든 그 이전의 본래적 모습이나 시원을 잃어버린다는 것이다.

그가 생각하는 당시 유럽의 미술품들도 마찬가지이다. 거기에는 야생의 모습을 잃은 지 오래된, 그래서 맑은 영혼을 찾아볼 수 없는 허위의식들만이 판을 친다는 것이다. 고갱은 유럽에서는 더 이상 발견할 것도, 기대할 것도 없다고 생각한 나머지 유럽에서 누린 자신의 꿈과 영광을 뒤로한 채, 잃어버린 시간을 찾아서 '원시에로의 영혼여행'을 떠난다. '우리는 어디서 와서, 무엇이 되어, 어디로 가는지?'에 스스로 답하기 위해서였다.

그는 1890년 9월 오세아니아의 원시림 타히티로 떠나기 전 르동에게 보낸 편지에서 다음과 같이 적었다.

"나는 타히티로 가서 거기서 생을 마치고 싶군요. 당신이 아끼는 나의 그림은 아직 씨앗에 불과합니다. 타히티에서는 나 스스로 그 것을 원시와 야생의 상태로 발전시킬 수 있으리라 기대해 봅니다."

타히티섬에 도착한 뒤 아내에게 보낸 편지에서도,

"내가 평생 찾아다니던 곳이 바로 여기구나! 하는 생각이 들었소. 섬이 가까워질수록 어쩐지 처음 오는 곳이 아닌 것 같았소."

라고 하여 원시에의 노스탤지어와 원시환상의 실현을 토로한 바 있다. 고갱에게는 이토록 존재의 시원으로서 과거의 원시가 이상세계였다면 현실적 공간으로서 눈앞에 현전하는 원시는 그것을 상징해 주는 헤테로토피아였다. 그곳은 반자연적 도시문명에 대한 강한 거부감만큼 그에게 원시에 대한 도취와 행복감(euphoria)을 가져다준 유토피아 같은 곳이었다.

그가 만년에 남긴 〈우리는 어디서 와서, 무엇이 되었고, 어디로 가는가?〉(D'où venons nous? Que sommes nous? Où allons nous?, 1897)는 '영혼의 고고학'이자 그 필로아티스트의 고뇌에 찬 예술혼을 상징하는 일종의 'Summa'(집약체)나 다름없다.

그가 야만의 도시인에게 던진 이 질문은 실제로 평생 동안 그의 뇌리를 맴돌던 미학적·철학적 주제였다. 현존재로서, 또는 세계-내-존재(In-der-Welt-Sein)로서 자아의 정체성에 대한 그와 같은 실존적 의식이 그 자신을 특정한 시간적·공간적 경계 내에 가둬 두려 하지 않았기 때문이다. 그는 어떤 실존주의자보다도 일찍이 '실존은 본질에 선행한다.'는 사실을 체득한 철학자나 다름없었다.

고갱은 1903년 3월 마르키즈 군도의 작은 섬 히바오아에서 외롭게 병마와 싸우다 그곳에 묻혔지만, 10여 년 만에 영국의 소설가 윌리엄 서머셋 모음에 의해 소설 속의 주인공으로 환생한다. 소설 『달과 6펜스』

(1919)의 주인공 찰스 스트릭랜드가 바로 그였다. 여기서 서머셋 모음은 고갱을 광기에 찬, 하지만 누구보다 용기 있는 천재적인 필로아티스트로 묘사한 것이다.[4]

스티브 잡스를 잊지 마라

'Stay hungry, Stay foolish.' 이것은 2005년 6월 스탠포드대학 졸업식에서 영원한 철학도였던 스티브 잡스가 마지막으로 남긴 말이다. 곰파 보면 이것은 '잃어버린 나(자아)의 영혼을 찾아 인간의 본연으로 돌아가라.'는 주문이었다.

그가 죽을 때까지도 거듭 말한 'hungry'와 'foolish'는 관계에서 비롯된 인간 본래의 모습이자 인간의 본성이다. hungry의 또 다른 의미가 '갈망'이고 foolish가 '광기의'를 의미하는 까닭도 거기에 있다.

불교에서는 삶이 곧 '괴로움'이라고 한다. 그래서 사성제(四聖諦) 가운데 괴로움의 진리인 고제(苦諦)의 체득을 강권한다. 인간의 삶(인생)이란 본래 일체의 관계(또는 인연)가 낳은 역경이고 고달픔인지라 그것을 결코 잊지 말라는 주문이다. 신생아의 첫울음이 그것을 대변하고, 신생아의 첫 행동이 그것을 실천한다.

역설적이지만 배고프고 어리석어야 인간이다. 몸의 원인이고 원리인 영혼이 맑고 건전하기 때문이다. 그와 반대로 (부나 권력만으로) 배부른 사람(지성이하의 이기적인 속인)은 인간과 인생을 제대로 깨달을 수 없

4 이광래, 『고갱을 보라』, 책과나무, 2021, p. 129.

다. 더구나 인간은 여러모로 배부르기 시작하고 영악해지기 시작하면서 위장의 탈을 쓴 괴물이 된다.

배부름과 더불어 (아리스토텔레스의 말대로) '몸이 아니라 몸의 어떤 것으로서 영혼'⁵도 병들기 시작하고, 어리석음을 잃어버리면서 영혼의 도구인 몸도 마음도 모두 병들기 시작한다. 인생이 병들기 시작하는 것도 그때부터이다. 언제나 내 안에 도사리고 있는 관계의 참을 수 없는 가벼움 때문이다.

그래서 잡스는 '늘 무언가를 갈망하며 우직하게 살아가라'고 다시 한 번 유언하고 떠났다. 그는 삶의 조건이 바로 그것이고, 삶의 에너지원이 바로 거기라고 생각한 탓이다. '그 밖에는 생각하지 말고, 행동하지도 말라.'고 간곡히 당부한 것이다. 차안(此岸)에서는 누구나 중력법칙보다 인정욕망의 유혹에서 헤어나기가 더 힘들다. 그 때문에 그는 hungry와 foolish가 벗어나야 할 악덕이 아니라 지키고 유지해야 할 지혜로운 덕목임을 웅변한 것이다.

밖(다른 데)에서 찾아라

'Human being'은 사람(人)일까, 아니면 인간(人+間)일까? 개인의 인성(人性)이나 개성(個性)을 중시하는 나(개인)중심사고에서는 人이지만 우

5 아리스토텔레스, 오지은 옮김, 『영혼에 관하여』, 아카넷, 2018, p. 70.

리(집단)중심사고에서는 人間을 의미한다. 아리스토텔레스처럼 우리는 호모 사피엔스를 '사회적 동물', 즉 '관계적 존재'인 간존재(間存在)로 정의한다. 인간은 운명적으로 '그리고'(and)의 존재이고, '더불어'(with)의 존재인 것이다.

다시 말해 인간은 '~와'(and) '더불어'(with) 살기', '의존해서 살기'를 욕망하는 존재이다. 신생아의 첫울음이 의존상대의 부름신호인 까닭도 거기에 있다. 인간은 누구나 의존욕망을 좀 더 잘 실현하기 위한 의지를 끊임없이, 거의 본능적으로 불태운다.

곰파 보면 사랑과 소유의 토대가 바로 거기이고, 미움과 증오의 반감도 그곳에서 나온다. 그것들은 모두가 의존욕망의 다른 모양새일 뿐이다. 라깡이 강조하는 '인정욕망'도 그것과 다름없다. 인정이 관계의 단초이듯 의존은 관계의 결과이기 때문이다. 의존이 관계적 존재인 인간의 태생적 조건이라면 인정은 인간의 관계적 욕망인 것이다.

경계를 허물어라

인정욕망을 위해 피카소와 같은 필로아티스트는 누구보다 과감하게 조형의 경계부터 허물고 나선 인물이었다. 무엇보다도 그는 아인슈타인의 상대성이론에서 비대칭의 아이디어를 구해 자신만의 큐비즘을 선보였다.

이처럼 그가 평생 동안 지속한 것은 조형의 경계를 허무는 작업이었다. 이를테면 아프리카 원시조각에서 영감을 받은 조각 작업(2백 점 이상 남겼다), 만년까지 이어진 도자기 작업(2천 점 이상 남겼다), 게다가 장 콕토, 디아길레프와 함께한 발레의 무대디자인 등이 그것이다.

피카소, 〈황소〉, 1955.

건축가 르 코르뷔지에가 1930년부터 예술의 종합을 강조하고 실천한 까닭도 마찬가지이다. 아내의 초상화인 〈이본느 르코르뷔지에〉(1932)에서 보듯이 일찍부터 회화작업에도 열을 올리던 그는 1949년 앙리 마티스가 회장인 '조형예술 종합협회'의 수석부회장 자리를 맡을 만큼 예술의 종합과 경계허물기에 적극적이었다. 〈토템〉, 〈여인〉 등 그가 남긴 나무조각품이 44점이나 되는

르코르뷔지에, 〈이본느 르코르뷔지에〉, 1932.

가 하면 〈붉은 바닥 위의 여인들〉을 비롯하여 '이동식 벽'이라고 부른 태피스트리 작품도 적지 않다.

피카소나 르 코르뷔지에뿐만 아니라 종합적 사고를 지향하는 필로아티스트들에게 예술의 장르나 경계는 애초부터 무의미한 것일 수 있다. 그 때문에 오늘날 상전이에 눈치 빠른 필로아티스트들은 철학자이건 미술가이건 누구라도 빅블러 시대를 알리는 프랑스의 선구적 여류조각가 니키 드 생 팔이나 '포스트 시네마'를 실험하는 최근의 영화감독 히토 슈타이얼의 '경계허물기'를 주목한다.

특히 생 팔의 작품들은 어느 한 분야의 것이 아니다. 20년간 비공개로 작업해 온 이탈리아의 〈타롯조각공원〉에서 보듯이 그것은 거대한 조각이자 회화이고, 기념비적인 공간디자인이자 설치미술이다. 그녀는 죽을

니키 드 생 팔, 〈타롯조각공원〉, 1978-1999.

때(2002년)까지도 피카소처럼 시종일관 '경계허물기'에 주저하지 않았다. 내가 생각하기엔 그녀만큼 토털아트의 아방가르드였던 필로아티스트도 흔치 않다.

세상을 꼴라쥬해라

이즈음에 '플라톤의 동굴'을 되돌아보자. 아직도 그 안에 머물고 있는 이들이 누구인가? 메를로 뽕티의『눈과 마음』의 서문을 쓴 클로드 르포르(Claude Lefort)의 말대로 '앙상한 상징물들'만을 고집하고 있는 철학자들과 미술가들일지도 모른다.

하지만 세계는 지금 'BTS 신드롬'에 빠져 있다. 철학적 반성처럼 사변적이면서도 신화적 상상에 호소하는 비판적 의미의 가사가 주는 메시지, 그리고 처음 듣는 것 같은 서사적 노랫말들이 대중음악에 대한 통념이나 고정관념을 위반하기 때문이다. 보편적 가치에 대한 서사임에도 많은 이들은 그것을 듣는 순간 이내 미시감에 빠지게 된다.

그래서 되새김, 특히 진부한 사랑 타령에서 벗어난 그들의 범상치 않은 노래 제목들(예컨대 Fake love, Love yourself, Euphoria, Mikrokosmos, Jamais vu, Dionysus, Make It Right, Map of the soul: Persona 등)부터가 '낯섦, 생소함=새로움'으로 인해 열광하는 팬들을 Army로, 즉 세계적 결사체(관계망)로 만들었다.

특히 〈영혼의 지도〉는 아미를 프로이트의 제자 융(G. Jung)의 정신분석학으로 정신 무장시키고 있다. 그들은 내가 누구인지를 찾으려고 내면의 바다를 항해하기 위해 '영혼의 지도'로 들고 나섰다. 융이 진정한 나를 찾

기 위해 지도를 만들어 영혼여행을 나섰듯이 그들도 지금,

　　"나는 누구인가 평생 물어본 질문 / 아마 평생 정답은 찾지 못할
　　그 질문 / 날 토로하기 위해 스스로 만들어 낸 나/ but 부끄럽지 않
　　아 이게 내 영혼의 지도"

라고 아미와 함께 노래하며 세계를 감싸고 있는 것이다.

이렇듯 아미는 그들이 세상에 만들고 있는 무형의 꼴라쥬나 다름없다.
그들은 '인정욕망'과 '권력의지'보다 먼저 필로아트적 욕망과 의지를 앞세
워 세계를 자기들 나름대로 표상하고 있다.

철학으로 스타트업하라

19세기 초, 광학의 획기적 발전이 플라톤의 조물주(Demiourgos)나 기독
교의 선한 신(Le bon Dieu)이 만든 원본, 즉 그들의 자기실현(presentation)
에 대한 '표상'이나 '재현전'(réprésentation)의 의미가 위기로 이어지면서 몇
몇 필로아티스트들은 조형화의 본질이 무엇인지를 다시 묻기 시작했다.

신의 현전이나 원본과의 관계맺기인 '재현전'이라는 정형화 과정은 더
이상 조형의 동의어가 될 수 없게 된 탓이다. 결국 제1부의 마네, 세잔,
마그리트 등에서 보았듯이 콰트로첸토(15세기) 이후 회화의 깊이감만을
강조한 환영주의에 대해 회의적인 재현미술가들은 저마다 눈속임 양식의

일대 전환을, 즉 정형화에서 탈정형화를 모색하지 않을 수 없게 되었다.

미술사에서 외부의 환경과 조건의 변화로 인해 치명적인 위기를 처음 겪는 미술가들에게는 탈정형화 이외에 적자생존의 길이 보이지 않았다. 위기의 탈출을 위해 그들이 선택한 비상구는 눈속임의 포기, 원본과 거리두기, 탈재현, 탈정형뿐이었다. 하지만 더 이상 '쿠오바디스 도미네!'(Quo Vadis, Domine: 신이여! 어디로 가시나이까?)를 외칠 수 없는 아방가르드들은 결국 철학에게 미술의 본질로 돌아가는 길을 묻지 않을 수 없게 되었다. 그 대표적인 인물들 가운데 한 사람이 바로 앙리 마티스였다.

격랑에 밀려 표류하던 마티스가 정박한 곳은 니체와 베르그송의 생철학이었다. 한마디로 말해 마티스는 베르그송주의자였다. 마티스의 작품 세계의 저변에서 '생명의 약동'과 '역동성'이 끊임없이 작동한 것도 그 때문이었다.

그것은 베르그송의 『창조적 진화』(1907)가 출판되고 춤추는 니체로 불리는 이사도라 던컨의 '자유무용'이 파리에서 초연(1908년)된 이후 마티스 자신도 '생명의 약동'(élan vital)을 시대정신으로 간주하여 거기에 깊이 빠져든 탓이다. 그는 당시의 철학자 매튜 스튜어트 프리처드와 베르그송 철학에 관하여 자주 토론을 벌이며 그의 생철학에 감염되어 갔던 것이다.

마티스는 '생명의 약동', 즉 '운동하는 창조력'을 누구보다도 잘 조형화한 화가였다. 그는 '생명의 모든 창조적 가능성은 물질로부터가 아니라 의식으로부터 생겨난다.'는 베르그송의 생명의지론에 고무되어 안으로

는 '생명의 역동성'을 상징하는 조형의지를 내면화하는 한편 밖으로는 그와 같은 의지의 표출에 주저하지 않았다. 그는 그와 같은 조형의지를 자신의 시대정신으로까지 간주했다.

그가 1908년의 「화가의 노트」에서 예술가와 시대정신의 불가분성을 거듭 강조했던 까닭도 그와 다르지 않다. 이를테면 「화가의 노트」에서,

"원하건 원하지 않건 우리는 우리 시대에 속해 있으며 시대의 사상, 감정, 심지어는 망상까지도 공유하고 있기 때문이다. 모든 예술가에게는 시대의 각인이 찍혀 있다. 위대한 예술가는 그러한 각인이 가장 깊이 새겨져 있는 사람이다. … 좋아하건 싫어하건 설사 우리가 스스로를 고집스레 유배자라고 부를지라도 시대와 우리는 단단한 끈으로 묶여 있으며 어떤 작가도 그 끈에서 풀려날 수 없다."

라는 주장이 그것이다.

그러면 마티스가 '원하건 원하지 않건 스스로 속해 있다고 생각하는' 탈정형 시대의 사상과 감정은 무엇이었을까? 특히 그는 춤에서 시대의 사상과 감정을 표현하는 그 역동성의 계기를 찾아내려 했다. 시대와 개인 내면에서 작동하는 '생명의 역동성'을 표출하는 예술적 동작은 다름 아닌 춤이었다. 그의 예술적 직관과 영감은 춤에서 역동성의 모티브를 찾아낸 것이다.

다시 말해 그는 '생명의 약동'을 주창하는 베르그송의 철학에서뿐만 아니라 니체가 강조하는 디오니소스적 예술혼에서, 나아가 이사도라 던컨

의 '자유무용'이 외치는 역동적인 춤감정에서도 자신과 함께 '끈으로 묶여 있는' 시대의 사상과 감정의 공유를 확인하고자 했던 것이다. 1951년(82세)의 한 인터뷰에서 그가 남긴,

> "나는 남달리 춤을 좋아하고, 춤을 통해서 많은 것을 생각해 봅니다. 표현력이 풍부한 움직임, 율동감 있는 움직임, 내가 좋아하는 음악 따위를요. '춤은 바로 내 안에 있었습니다.'"

라는 말대로 내면에서는 생명의 역동성과 율동성을 표현하려는 의지와 욕망이 그를 끊임없이 충동하고 있었다. 그것은 마치 니체가 일찍이 『짜라투스트라는 이렇게 말했다』(1883-1885) 제1부에서 말한 다음과 같은 구절에 익숙한 자의 발언과도 같다. 니체에 의하면,

> "나는 오로지 춤출 줄 아는 신을 믿을 것이다. 그리고 나의 귀신을 보았을 때 나는 그 귀신이 진중하고 묵묵하며 심오하고 신성하다는 것을 알았다. 그는 중력의 영혼이었다. 그를 통하면 무엇이든 떨어지고 만다. 사람은 그런 중력의 영혼을 분노가 아니라 웃음으로써 죽일 수 있다. 자, 우리, 중력의 영혼을 죽이자! 나는 걷기를 배웠다. 그 후로 스스로 달리기를 시작했고 날기도 배웠다. 이제 나는 가볍게 날며 내 속에 스스로를 발견한다. 이제 하나의 신이 내 속에서 춤춘다."

아마도 이와 같은 니체의 사상이 춤에 대한 충동의 무의식적 원류였다면 베르그송의 철학은 그것을 깨닫게 한 시대정신이었을 터이고, 원시주의를 추구하는 이사도라 던컨의 표현주의적 자유무용은 그 역동적 율동의 모범이었을 것이다. 하지만 그와 같은 사상과 감정이 캔버스 위에서 구체적인 이미지로 발현되게 한 인물은 세르게이 슈추킨이었다.

당시 고전발레에서부터 파리시 내를 비롯하여 프랑스 각지의 여러 카바레에서 유행하는 춤들이 화제로서 널리 회자되자 춤에 관한 그림을 그려 보라고 한 슈추킨의 제안이 바로 그것이었다. 1909년 3월 마티스는 〈삶의 기쁨〉(1906)의 한복판에서 어렴풋이 보여 준 군무 카르마뇰이나 남부 프랑스에서 보았던 사르데냐와도 다른 춤, 즉 파리 시내의 유명한 무도장 물랭 드 라 갈레트에서 유행하던 파랑돌의 몸놀림에서 얻은 영감

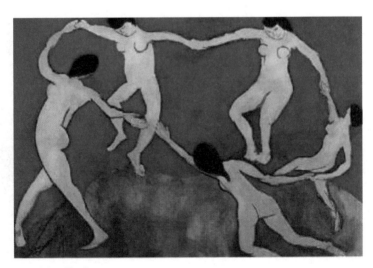

앙리 마티스, 〈춤 I〉, 1909.

 Part 4 미술과 철학, 기로에 서다

을 이미지로 반영하는 〈춤 I〉을 완성했다. 거기서는 생의 원초적인 약동과 역동성을 강조하려는 듯 이색적으로 '나체의 무용수들'이 활기차고 과감하게 춤추고 있다.

이어서 그린 〈춤 II〉(1909)는 〈춤 I〉보다 더 역동적인 몸놀림과 격정적인 색조로 인해 발랄함을 더해 준다. 마치 춤곡 파랑돌의 리듬과 박자가 눈에 들리는 듯하다. 거기서는 관람자에게 춤과 음악의 상호적인 삼투효과를 더욱 높이려는 의도가 다분히 엿보인다. 결국 그는 이사도라 던컨이 그랬듯이 음악을 빌려 '춤이 무엇인지'에 대하여 재차 물으며 답하고 있다. 그는 춤에 대한 본질적 이해와 반성을 거듭 요구하고 있는 것이다.

또한 춤을 통해 자신의 신체를 전시케 하는, 즉 자기를 춤으로 타자화시키는 것은 음악이다. 인간은 음악으로부터 춤의 충동을 얻기 때문이

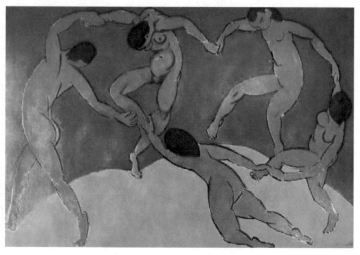

앙리 마티스, 〈춤 II〉, 1909.

다. 마티스가 '내가 좋아하는 음악과 더불어 춤이 내 안에 있었다.'고 고백했던 까닭도 거기에 있다. 우리가 춤춘다는 것은 각자가 음악에서 얻는 충동과 그 느낌을 신체의 행동으로 표출하는 것이다. 이처럼 춤은 음악적 경험을 신체적 동작으로 전이시킨다.

예컨대 르누아르의 〈물랭 드 라 갈레트의 무도회〉에서 보듯이 파랑돌의 박자와 리듬이 그곳에 모여든 사람들의 몸을 움직여서 춤추게 한다. 그 춤곡이 몸동작의 형식을 결정하는 것이다. 파랑돌처럼 춤은 음악의 충동에 따라 인간의 생명력을 가장 쉽게 나타내는 다양한 형식의 동작들을 드러내게 마련이다.

그런 점에서 마티스만큼 시간예술로서의 춤과 음악이 애초부터 뮤즈의 한 묶음이었음을 공간에서 실증하려고 노력했던 화가도 찾아보기 어렵다. 더구나 그렇게 함으로써 그가 줄곧 '생명의 역동성'을 의식적으로 강조해 온 점에서 더욱 그렇다. 심지어 그 역동성의 전시에는 무용에 대한 마티스의 몸철학적 이해와 해석까지 반영되어 있었다. 그는 관람자로 하여금 니체가 『짜라투스트라』에서,

"그대의 사상과 감정 뒤에, 나의 형제여, 강한 명령자, 알려지지 않은 현자가 있다. 그것이 자기라고 일컬어진다. 그것은 그대의 몸 속에 살고, 그것은 그대의 몸이다."

라고 말하는 바로 그 몸을 〈춤〉을 통해 재발견하기 때문이다.
이를 위해 〈춤 II〉에서처럼 그는 무용수들을 나체로 등장시킴으로써

잠재의식 속에 옷으로 포장되어 온 신체의 육체성(fleshiness)을 무화(無化)시킨다. 더구나 거기서 그는 춤이 향외적 일탈이 아니라 향내적 체험임을 강조하기 위해 춤추는 이들의 몸을 더 붉게 그렸을뿐더러 율동도 더 크고 신명나게 그림으로써, 즉 모험적 춤사위를 통해 나름의 필로아트적 스타트업을 주저하지 않고 시도함으로써 영혼의 엑스타시스(extasis)마저도 표현하려 했던 것이다.

마치며
◇◇◇

1

초연결·초지능의 가두리가 된 지금 세계는 디지털 노마드 대신 니체나 베르그송을 계승한 푸코나 들뢰즈에 이어, 이사도라 던컨이나 머스 커닝햄에 이어, 클림트, 고갱, 마티스, 피카소에 이어 스트브 잡스 등과는 또 다른 감성인류, 즉 '융합형의 인류'를 기다린다.

나는 시간이 지날수록 감성지수(EQ)와 예술지수(AQ)가 높은 감성인류만이 이제까지 경험해 보지 못한 놀라움을 안겨 줄 것이라고 생각한다. 미래학자 에이미 웹이 경고한 '파국의 시나리오'로 치닫는 디지털 선진국일수록 역설적으로 이러한 융합주의를 지향하는 사회 시스템으로 빠르게 변할 것이 분명하다.

내 생각에 새로운 세상에서는 인간의 행복이 '필로아트 지수'(PQ)에 의해 결정될 것이다. 노트르담 사원에 대한 프랑스인들의 긍지에서 보듯이 디지털 지수 대신 철학을 지참한 예술향유의 지수인 '필로아트 지수'만이 인정욕망의 마지막 척도가 될 것이기 때문이다. 신인류인 감성인류의 긍지가 바로 거기에 있다.

이미 다섯 권의 『근대화가들』(The Modern Painters, 1843-60)을 쓴 영국의 철학자이자 미술비평가 존 러스킨(John Ruskin)이,

§ "위대한 국가는 자서전을 세 권으로 나눠 쓴다. 한 권은 행동, 한 §

권은 글, 나머지 한 권은 미술이다. … 하지만 어느 한 권도 나머지 두 권을 읽지 않고서는 이해할 수 없다. 그래도 그 가운데서 가장 믿을 만한 책은 미술이다."

라고 주장한 것도 필로아트의 지수 때문이었다.

이렇듯 나는 시간이 지날수록 '아무리 이겨도 기뻐하지 않는' 알파고나 휴머노이드(디지털 유인원)와는 달리 '필로아트로 행복합니다'로 바뀌는, 다시 말해 필로아트로 체화되고 일상화(생활습관화)된 감성인류의 세상이 도래하기를 고대한다. 1889년 파리 시내에 만국박람회를 상징하는 에펠탑을 세우며 '아름다운 시절'(La belle Époque)을 구가했던 프랑스, 그 이상으로 감성인류가 행복해질 수 있는 세상과 만나기를 나 또한 꿈꿔 본다.

BTS가 "꿈은 사막의 푸른 신기루 / 내 안 깊은 곳의 a priori / 숨이 막힐 듯이 행복해져"라고 노래한 '행복'(Euphoria)을 일찍이 아리스토텔레스도 『니코마코스 윤리학』에서 자신이 처한 상황을 도약하기 위한 발판으로 여기고 매진하는 근면한 사람의 '운명(daimon)이 곧 행복'(Eutychia)이라고 했다.

그 때문에 로마의 여신 포르투나의 말대로 '게으름은 오만이다.' 실질적인 관념이나 다름없는 '일상의 습관'이 되도록 최선을 다하지 않는 자는 오만한 자나 다름없다. 19세기 영국의 공리주의자 밀이 '전체의 선을 증진시키려는 직접적인 충동이 누구나에게 행위의 습관적 동기가 될 수 있도록 해야 한다'고 하여 공리성을 우선하는 일상의 습관을 명령했던

까닭도 마찬가지다.

베르그송에게 프랑스 아카데미 회원의 자리를 물려준 '아름다운 시절'의 철학자 라베송(J. F. Ravaisson)은 『습관에 대하여』(De l'habitude, 1838)에서,

> "습관이란 보다 실질적인 관념이다. 습관을 통해 반성에 대신하는 애매모호한 이해나 객체와 주체가 그 안에서 융합되는 그와 같은 직접적인 이해는 '실제적인' 직관으로서 실제적인 것과 관념적인 것, 즉 존재와 사유가 그 안에서 조화를 이룬다."

라고 주장한다. 일상의 욕망에서 벗어나려는 자의적 동작이 '본능적' 동작으로 바뀔 만큼 무의식으로 체화된 '감성적인 습관'[1]만이 저마다의 아름답고 여유로운 운명을 결정한다는 것이다.

다시 말해 그는 내적 자아의 완성을 위한 생에의 의지가 증진되고 있다는 감정이 곧 행복임을 이미 주장한 니체의 최소행복론-'행복해지는 데는 적은 것으로도 얼마나 족한가, 행복해지는 데는!'(wenig macht die Art des besten Glücks. Still!)-이나 'less is more', 즉 '적을수록 더 많은 것이다'라든지 '간결할수록 더 아름답다'는 반(反)장식주의 건축가 미스 반 데어 로에의 역설적 슬로건처럼 '속인으로부터 자기초극의 감정을 고양시키려는 삶의 의지로 체화된 습관을 강조한 것이다.

1 이광래, 『프랑스철학사』, 문예출판사, pp. 297-298. 베르그송은 1934년에 라베송으로부터 물려받은 프랑스의 도덕, 정치과학 아카데미의 회원 취임강연이 수록된 책 『사유와 운동』(이광래 옮김, 문예출판사, p. 284-)을 출판하면서 그 책의 마지막에 「라베송의 생애와 저작」으로 그에게 화답했다.

실제로 철학자 라베송은 이러한 감성적 습관을 강조하고 실천한 필로아티스트답게 나폴레옹 3세가 1870년 6월 그를 루브르 박물관의 고대 및 근대 작품의 담당자로 임명할 정도로 조각을 비롯한 미술분야 최고의 전문가로서도 그 당시 가장 뛰어난 인물이었다.[2]

하지만 자의적 감정에 의해 내적으로 체화된 습관의 중요성에 대해서는 이미 기원전 6세기에 만물유전설을 외쳤던 철학자 헤라클레이토스가 '게으름은 오만'이라는 포르투나의 경고에서 더 나아가 "인간에게는 습관이 곧 운명이다."라고 주창한 바 있다.

그뿐만이 아니다. 그로부터 천 년이 지난 6세기의 철학자 보에티우스가 철학적 지혜의 사랑을 강조한 책 『철학의 위안에 대하여』(De consolatione philosophiae)에서 애지(愛知)에 대한 운명애를 상징하는 여신 포르투나(Fortuna)를 '행복'의 신으로 간주한 까닭도 마찬가지이다. 그의 주장에 따르면, 속세의 재물이나 쾌락은 참된 행복을 가져오지 못하므로 인간은 오로지 철학적 지혜를 사랑하는 '자의적 습관'을 통해서만 위안을 구할 수 있다는 것이다.

2

오늘날 부와 행복의 동일시를 통해 빈손으로 태어난 인간의 운명에 대해 위안을 삼으려는 미국의 언론인 헨리 R. 루스[3]가 1930년에 창간한 경

2 앙리 베르그송, 이광래 옮김, 「라베송의 생애와 저작」, 『사유와 운동』, 문예출판사, 1993, pp. 310-316.

3 헨리 로빈슨 루스는 1923년에 TIME을, 1930년에 FORTUNE을, 그리고 1936년에 LIFE을 잇달아 창간한 미국의 대표적인 언론인이다. 특히 그는 1941년 2월 TIME에 '미국의 세

제전문지『Fortune』은 '미국식 경제지상주의'와 프래그머티즘에 바탕을 둔 '미국우선의 집단적 행복주의'의 이상을 지향한다.

하지만 미국중심주의자 헨리 루스의 경제결정론적 행복론과는 달리 니체는『즐거운 지식』(1882)에서 자신의 내면에서 자아를 완성시키려는 '생에의 의지'이자 '권력에의 의지'로 인해 자기 '자신의 주인'이 되려는 운명애를 '인간의 위대함'이라고 천명한 바 있다. 그는 이듬해에 쓴 책『짜라투스트라는 이렇게 말했다』(1883-85)에서도 인간의 위대함을 추구하는 '나의 운명에 축복 있으라!'고 다시 한 번 기원하기까지 했다.

아무리 초연결적 · 초지능적 관계맺기 시대에 살아가야 할 신인류라 할지라도 우리는 자신의 '주인-되기'(devenir-maître)를 통해 내적으로 자아를 완성시키려는 자의적 감정이 곧 행복이라는 짜라투스트라의 잠언에 귀 기울이지 않을 수 없다. 결국 누구라도 그렇게 하려는 체화된 습관(ethos)을 통해서만이 필로아트의 지수를 부단히 높이려는 생에의 의지를 증명할 수 있기 때문이다.

존 러스킨이 '위대한 국가'를 만드는 중층적 결정요인들 가운데 세 번째 것인 '미술'을 위대함의 가장 최종적인 요인으로 강조했지만 나는 '철학을 지참한 미술', 특히 새로움의 추구를 위해 탈주나 위반과 배반도 마다하지 않은 '필로아트'를 개인의 '위대함'과 '주인-되기'를 확인시켜 주는 필요충분조건이라고 믿는다.

내가 동서고금을 망라하는 인류의 지성사에서 가장 '권위적인 등록물'

기'(The American Century)라는 글을 게재하며 20세기를 '진정한 미국의 세기'라고 선언할 만큼 철저한 '미국중심주의자'였다.

의 지위를 구축한 지 오래된 '철학'(philosophie)의 고유한 영토 밖에서 '필로아트'로써 '철학하게'(philosopher) 된 까닭도 거기에 있다.

3

나에게는 '말로 하는 사유'(철학)보다 '말 없는 사유'(미술)가 '말'(mot)과 '사유'(pensée) 사이의 보이지 않는 질서를 발견하게 하고 그것들의 의미연관을 되새겨 보게 한다. "미술, 특히 회화는 가공되지 않은 우물에서 의미를 길어 낸다. 이러한 가공되지 않은 우물에서 순수하게 의미를 길어 내는 것은 오직 미술밖에 없다."[4]는 메를로-뽕티의 말에 나 역시 전적으로 동의하기 때문에 더욱 그렇다.

나는 그렇게 함으로써 필로아트의 질서와 영토를 구축한다. 내게는 그 질서의 발견이 곧 영토의 구축인 것이다. 내가 일찍부터 가지적 세계(le concevable)의 맹주로만 군림해 온 철학과 철학자들의 성곽 밖으로 나가 말로 하는 사유와 말 없는 사유 간의 '사이세계'(intermonde)를 구축하기 위해 '제3의 사유'(La troisième pensée)로 미술철학사를 썼던 까닭도 거기에 있다.

그뿐만 아니라 '제3의 사유'는 나로 하여금 '말로 하는 사유'가 요구하는 논리와 방법에 구애받지 않은 채 말없이 말하고 있는, 그래서 혹자에게는 비밀암호(cryptographie)와 같을 수 있고 혹자에게는 은밀한 기호와도 같을 수 있는 '말 없는 말들(mots sans mot)의 사유'를 지금, 여기에서는 『필로아트』로서 읽게 한다.

4 Maurice Merleau-Ponty, *L'oeil et l'esprit*, p. 13.

후기

◇◇◇

메를로-뽕티의 『보이는 것과 보이지 않는 것』은 1959년 6월에서 1960
년 11월 사이에 쓴 육필 원고를 1961년 5월 3일 그가 죽고 난 직후 크로
드 르포르(Claude Lefort)에 의해 편집 출판된 유고집이다.

하지만 거기에는 그의 철학적 반성에서 비롯된 '철학적 유서'와 같은
만년의 심경도 곁들여 있다. 메를로-뽕티가 이 책에서 첫 장의 제목을
'반성과 물음'(Réflexion et interrogation)이라고 붙인 까닭도 거기에 있다.
철학자의 원죄를 고백하는 양심선언처럼 보이는 그의 반성문에 의하면,

> "철학자가 '명증함'(l'évidence)의 이름으로 세계를 말한다 하더라
> 도 그러한 것은 철학자를 변명해 주지 못한다. 철학자는 인류에게
> 자신을 하나의 수수께끼처럼 생각하도록 유도함으로써 인간다움
> (l'humanité)을 더욱 철저하게 빼앗아 버리기(dépossède) 때문이다."[1]

라고 고백한다.

1 Maurice Merleau-Ponty, Le visible et l'invisible, Gallimard, 1964, p. 18.
이것은 아마도 현상학과 맑스주의에 대해 사르트르와 대립각을 보이며 공감과 반감의 표
시를 거듭해 온 메를로 뽕티가 사르트르의 난삽한 철학적 언설들을 우회적으로 비판한
주장이었을 것이다. 다시 말해 이것은 사르트르의 『존재와 무』(1943)에 대해서뿐만 아니
라 무신론을 토대로 하여 '실존이 본질에 선행한다'고 외침으로써 당시 대중의 주목을 크
게 받은 강연집 『실존주의는 휴머니즘이다』(L'existentialisme est un humanisme, 1946), 그리
고 이어서 발표된 『방법의 문제』(1957)와 『변증법적 이성비판』(1960)을 염두에 둔 비판이
었을 것이다.

심지어 그는 '철학은 일종의 용어사전(un lexique)이 아니다.'라고까지 잘라 말한다. 철학은 알쏭달쏭한 수수께끼(énigme)나 논리적 변증으로 포장한 요설(妖說)처럼 철학자들이 저마다의 철학적 신념을 변호하기 위해 만들어 낸 난해한 개념들의 과시물이 아니라는 것이다.

내가 대중이 해독하기 힘든 난수표(亂數表) 같은 용어사전을 내밀며 아리송한 수수께끼로 인간다움을 빼앗으려는 철학자들의 무리에 동참하지 않으려 한 까닭, 도리어 거기서 적극적으로 탈주하려 한 이유도 그와 다르지 않다. 다시 말해 내가 메를로-뽕티의 '철학에 대한 회의와 반성'에 동참하며 철학의 변명이 아닌 '철학을 위한 변명'에 기꺼이 나선 연유가 그것이다.

이 책『필로아트: 철학으로 미술을 읽다』는 그와 같은 회의와 탈주의 흐름 속에서 그동안 쌓아 온 사유의 델타이다. 나는 이제껏 미술은 물론 일체의 본질에 대한 '내재적 분석'에 따른 표현과 이해의 공통영역들을 찾아 그것들 사이에 공유되고 있는 사유의 세계를 '제3의 사유'로 조명하며 읽어 왔다.

나는 이른바 '미술철학', 또한 '필로아트'라는 경계선뿐만 아니라 관계의 이음줄이나 봉합선조차도 최대한 제거된 사유의 공유지대를 구축하기 위한 기초공사를 '나름의 계획'에 따라 진행하며 지금, 여기에 이르렀다. 그러므로 '미술철학'에 관해 20여년 지속해 온 나의 글쓰기 공사를 굳이 '기승전결'(起承轉結)이라는 네 단계의 프로세스로 나열하자면 그것은 미술의 본질에 대한 문제제기였던『미술을 철학한다(2007)』(起)에 이어서 『미술철학사(2016)』(承)와『미술과 문학의 파타피지컬리즘(2017)』및『미

술과 무용, 그리고 몸철학(2020)』(轉)을 거쳐 『필로아트』(結)로서 일단 갈무리된다.

하지만 나의 열린 삼각주는 닫힌 성곽이 아니므로 앞으로도 사유의 샘이 마르지 않는 한 '사유를 사유하려는' 제3의 사유를 통해 그 사이세계(intermonde) 위에 계속 쌓여 갈 것이다.

참고 문헌
◇◇◇

국내

- 김복영, 『한국현대미술이론: 눈과 정신』, 한길아트, 2006.

- 다니엘 마르조나, 김보라 옮김, 『개념미술』, 마로니에북스, 2008.

- 로맹 롤랑, 이정림 옮김, 『미켈란젤로의 생애』, 범우사, 2007.

- 로저 프라이스, 김경근 옮김, 『프랑스사』, 개마고원, 2001.

- 리암 길릭, The Work of Life Effect, 광주시립미술관, 2021.

- 마테오 리치, 정인재 외 옮김, 『천주실의』, 서울대학교 출판부, 1999.

- 매슈 사이드, 문직섭 옮김, 『다이버시티 파워』, 위즈덤하우스, 2022.

- 미셸 푸코, 이광래 옮김, 『말과 사물』, 민음사, 1986.

- ―――, 김현 옮김, 『이것은 파이프가 아니다』, 민음사, 1995.

- ―――, 이상길 옮김, 『헤테로토피아』, 문학과 지성사, 2009.

- 미학대계간행회 편, 『현대의 예술과 미학』, 1990.

- 바실리 칸딘스키, 권영필 옮김, 『예술에서의 정신적인 것에 대하여』, 열화당.

- 서성록 편, 『포스트모던 미술과 비평』, 미술공론사, 1989.

- 쇼펜하우어, 권기철 옮김, 『의지와 표상으로서의 세계』, 동서문화사, 2016.

- 수지 개블릭, 천수원 옮김, 『르네 마그리트』, 시공아트, 2000.

- 숨 프로젝트 & 도쿄모리미술관, 『헤더윅 스트디오: 감성을 빚다』, 2023.

- 슬릿스코프, 카카오브레인, 『시를 쓰는 이유』, 리멘워커, 2022.

- 아리스토텔레스, 오지은 옮김, 『영혼에 관하여』, 아카넷, 2018.

- 아서 단토, 정용도 옮김, 『철학하는 예술』, 미술문화, 2007.

- 아킬레 보니토 올리바, 안연희 옮김, 『슈퍼아트』, 미진사, 1996.

- 안나 모진스카, 전혜숙 옮김, 『20세기 추상미술의 역사』, 시공아트, 1998.

- 알프레드 자리, 박형섭 옮김, 『위뷔왕』, 동문선, 2003.

- 앙리 베르그송, 이광래 옮김, 『사유와 운동』, 문예출판사, 1993.

- 에드먼드 버크, 김동훈 옮김, 『숭고와 아름다움의 관념의 기원에 대한 철학적 탐구』, 마티, 2019.

- 에른스트 카시러, 박찬국 옮김, 『상징형식의 철학2: 신화적 사유』, 아카넷, 2014.

- 이광래, 『미셸 푸코: 광기의 역사에서 성의 역사까지』, 민음사, 1989.

- 이마누엘 칸트, 이재준 옮김, 『아름다움과 숭고함의 감정에 관한 고찰』, 책세상, 2005.

- 이영철 엮음, 『현대미술의 지형도』, 시각과 언어, 1998.

- 자닌 바티클, 송은경 옮김, 『고야. 황금과 피의 화가』, 시공사, 1999.

- 자크 엘륄, 박광덕 옮김, 『기술의 역사』, 한울, 1996.

- 장 루이 프라델, 김소라 옮김, 『현대미술』, 생각의 나무, 2003.

- 장 에치슨, 홍우평 옮김, 『언어와 마음』, 도서출판 역락, 2004.

- 움베르토 에코, 조형준 옮김, 『열린 예술작품』, 새물결, 1995.

참고 문헌

- 조르주 바타이유, 차지연 옮김, 『마네』, 워크룸 프레스, 2017.

- 조지프 탄케, 서민아 옮기, 『푸코의 예술철학』, 그린비, 2020,

- 프랑스와즈 카생, 김희균 옮김, 『마네: 이미지가 그리는 진실』, 시공사, 2010.

- ─────────, 이희재 옮김, 『고갱: 고귀한 야만인』, 시공사, 1996.

- 프리드리히 헤겔, 한동원, 권정임 옮김, 『헤겔 예술철학』, 미술문화, 2008.

- 토마스 로슨, '최후의 출구: 회화', 『현대미술비평 30선』, 중앙일보 계간 미술 편, 1996.

- 한스 제들마이어, 남상식 옮김, 『현대예술의 혁명』, 한길사, 2004.

- 헨리 H. 콥, 김인철 옮김, 『프랭크 게리의 건축』, 집문사, 1996.

- 핼 포스터 외, 배수희 외 옮김, 『1900년 이후의 미술사』, 세미콜론, 2008.

국외

- Allan Megill, Prophets of Extremity, University of Califonia Press, 1985.
- Alvin Kernan, The Death of Literature, Yale University Press, 1992.
- Arno Karlen, Man and Microbes, Simon & Schuster, 1995.
- Arthur C. Danto, The End of Art, Haven Publications, 1984.
- ─────────, The Philosiphical Disenfranchisement of Art, Columbia University Press, 1986.

- ─────, After the End of Art, Princeton University Press, 1997.
- B. Dorival, Paul Cézanne, éd. P. Tisné, Paris, 1948.
- Berel Lang(ed.), The Death of Art, Haven Publications, 1984.
- D.N. Rodowick, Gilles Deleuze's Time Machine, Duke University Press, 1997.
- D. Allison, The New Nietzsche, MIT, 1977.
- FAE Musée d'art contemporain, Peter Halley, 1992.
- Fanni Fetzer, Rinus Van de Velde: I'd rather stay at home, Hannibal, 2021.
- Fredric Jamson, Postmodernism or, The Cultural Logic of Late Capitalism, Duke University Press, 1991.
- Friedrich Nietzsche, Also sprach Zarathustra, Wilhelm Goldmann Verlag, 1979.
- ─────, Ecce Homo, Wilhelm Goldmann Verlag, 1979.
- Gallery Baton, In Lieu of Higher Ground, HATZE CANTZ, 2020.
- Gilles Deleuze, F. Guattari, Mille Plateaux, Minuit, 1980.
- Gilles Deleuze, CINÉMA 1, L'IMAGE-MOUVEMENT, Minuit, 1983.
- ─────, Nietzsche et la philosophie, P.U.F., 1962.
- ─────, Différence et Répétition, PUF, 1969.
- ─────, Rhizome, Minuit, 1976.

- —————, Le Pli, Minuit, 1988.

- Hal Foster, Design and Crime, Verso, 2002.

- Hans G. Gadamer, Wahrheit und Methode; Grundzüge einer Philosophischen Hermeneutik, Mohr Verlag, 1975.

- Hans Belting, Das Ende der Kunstgeschichte, Verlag C.H.Beck, 2002.

- Henri Bergson, L'évolution créatrice, PUF, 1969.

- —————, Les deux sources de la morale et de la religion, P.U.F., 1973.

- Jacques Derrida, L'Ecriture et la différence, Seuil, 1967.

- —————, Positions, Minuit, 1972.

- —————, La Dissémination, Seuil, 1972.

- —————, Philosiohy in France Today, Cambridge, 1983.

- —————, La Carte postale, Flammarion, 1980.

- Jean Aitchison, Words in the Mind, Blackwell, 2003.

- Jean-François Lyotard, Le Différend, Minuit, 1983.

- John Fekete(ed.) Life After Postmodernism, Macmillan, 1988.

- John Rupert Martin, Baroque, Harper & Row Pub. 1977,

- Liam Gillick, Half a Complex, HATJE CANTZ, 2019.

- Malcolm Bowie, Mallarmé and the Art of Being Difficult, Cambridge University Press, 1978.

- Martin Heidegger, Der Ursprung des Kunstwerkes, Klostermann

Rote Reihe, 1950.

- Mary Anne Staniszewski, Believing is Seeing: creating the ulture of an art, Viking, 1995.

- Maurice Merleau-Ponty, Le visible et l'invisible, Gallimard, 1964.

- ————————————, L'oeil et L'esprit, Gallimard, 1964,

- ————————————, Phénoménologie de la perception, Gallimard, 1945.

- Michel de Certeau, L'écriture de l'histoire, Gallimard, 1975.

- ————————————, Heterologies, Manchester University Press, 1986.

- Michel Foucault, La Peinture de Manet, Seuil, 2004,

- ————————, Histoire de la folie à l'âge classique, Gallimard, 1972,

- ————————, 'Theatrum Philosophicum', Critique, Minuit, 1970.

- ————————, Le 《non》 du père, Dits et écrits I, 1954-1975, Gallimard, 2001.

- Michoel Robinson, Surrealism, Flame Tree Pub., 2005.

- National Gallery Company, Monochrome: Painting in Black and White, Yale University Press, 2017.

- Nicolas Bourriaud, Esthétique relationnelle, les presses réel, 1998.

- Nietzsches Werke, Kritische Gesamtausgabe, Herausgegeben von Giorgio Colli und Mazzino Montinari, 1967.

- Owen Hopkins, Less Is A Bore, Postmodern Architecture, Phaidon, 2020.
- Paul Ricoeur, La métaphore vive, Seuil, 1975.
- —————, Soi-même comme un autre, Seuil, 1990.
- —————, Philosophie de la volonté I, II, Seuil, 1950, 1960.
- Pierre Grialou(ed.), Images and Reasoning, Keio University Press, 2006.
- The American Century: Art & Culture 1950-2000, Lisa Philips, 1999.
- Udo Kultermann, Geschichte der Kunstgeschichte, Prestel Verlag, 1996.
- Walter Sorell, Dance in ITS Time, Anchor Press, 1981.
- 李光來, 『韓國の西洋思想受容史』, 御茶の水出版社, 2010.
- —————, '哲學的オーケストラの實現のために', 藤田正勝 編『思想間 の 對話』, 法政大出版局, 2015.

찾아보기
◇◇◇

인명찾기

용어찾기